中華藝術論叢

第26辑

戏曲历史剧与乡村剧及其他

朱恒夫　聂圣哲　主编

上海大学出版社

图书在版编目(CIP)数据

中华艺术论丛. 第26辑, 戏曲历史剧与乡村剧及其他/朱恒夫, 聂圣哲主编. —上海: 上海大学出版社, 2022.5
ISBN 978-7-5671-4460-6

Ⅰ.①中… Ⅱ.①朱… ②聂… Ⅲ.①艺术—中国—文集 ②戏曲—中国—文集 Ⅳ.①J12-53

中国版本图书馆CIP数据核字(2022)第065938号

责任编辑　祝艺菲　邹亚楠
封面设计　柯国富
技术编辑　金　鑫　钱宇坤

中华艺术论丛　第26辑
戏曲历史剧与乡村剧及其他
朱恒夫　聂圣哲　主编
上海大学出版社出版发行
(上海市上大路99号　邮政编码200444)
(http://www.shupress.cn　发行热线 021-66135112)
出版人　戴骏豪

*

南京展望文化发展有限公司排版
上海华业装潢印刷厂有限公司印刷　各地新华书店经销
开本 787mm×1092mm　1/16　印张17　字数372千
2022年6月第1版　2022年6月第1次印刷
ISBN 978-7-5671-4460-6/J・590　定价　68.00元

版权所有　侵权必究
如发现本书有印装质量问题请与印刷厂质量科联系
联系电话: 021-56475919

编辑委员会

主　任　聂圣哲

委　员　（按姓氏笔画为序）

　　　　　王汉民　王廷信　方锡球　叶长海
　　　　　［日］田仲一成　　［韩］田耕旭
　　　　　冯健民　曲六乙　朱恒夫　伏涤修
　　　　　刘水云　刘　祯　杜建华　李　伟
　　　　　吴新雷　邱邑洪　陆　军　周华斌
　　　　　周　星　郑传寅　赵山林　赵炳翔
　　　　　俞为民　聂圣哲　黄仕忠　曾永义
　　　　　楚小庆　廖　奔
　　　　　［美］Stephen H. West

主　编　朱恒夫　聂圣哲

主编导语

朱恒夫　聂圣哲

本辑增设了两个专栏：戏曲历史剧研究与农村题材戏曲现代戏研究。为何要增设这两个专栏，并组织专家进行专题研究？因为在戏曲的所有题材中，历史剧与农村题材的现代戏是最难写的，成功率也是最低的。

历史剧如何写与如何评价？至今没有一个定论。从20世纪三四十年代起，剧作家、戏剧评论家、历史学家等，就不断地各抒己见，直到今天，也没有取得共识。主要的观点有三个：第一，历史剧不是历史著作，是戏剧的表现形式，因而不要泥执于史实，只要所写的大体上符合特定历史时期的社会风貌和历史人物的身份与行为就可以了，可以按照"实事求似"的方法来虚构故事和塑造人物形象。第二，历史剧虽然是戏剧，在艺术的范畴之内，但正因为它是讲述历史的剧，就必须尊重历史。细节可以虚构，但不能距离特定的历史时期和特定的历史人物太远，所写的人必须是历史上的真人，所讲的事必须是曾经发生过的真事，虚构细节的作用仅是将史著所记录的粗略的史实之缝隙泥补起来，使故事的发展与人物的行动更具有逻辑性。第三，历史剧的创作不应受限于历史的事件与历史的人物，只要正确反映了历史的本质，表现了历史的趋向，哪怕故事与人物完全是虚构的，也可以称之为历史剧。

何以会有这么大的分歧？我们认为，原因约有两个。一是重"剧"轻"史"者不了解历史剧的功能，将它等同于一般意义上的"戏剧"了。创演历史剧的目的是让观众在审美的同时鉴古知今，而鉴古知今，又是历史剧与一般戏剧最大的区别所在。历史剧欲将历史作为一面镜子，让观众认知现在和未来，从历史的经验与教训中，得到大至社会发展趋势、小到个体为人处世的启发。因而，所摹写的"历史"越真实，人们越会认真严肃地思考它所表现的历史的得失，从而接受其经验与教训，自然也就实现了历史剧的功能。反之，当人们发现它所表现的"古"并非真实的"古"，仅是"戏说"而已，自然不会将它所表现的生活当作历史看待，更不会真心诚意地接受其总结的经验与教训。二是对"历史"的内涵不甚了了，将历史剧所表现的"历史"等同于一般意义上的"历史"，以为只要搬演"过去了"的人与事就是历史剧，殊不知，历史剧应表现曾经对社会的进程发生过作用的人与事，也就是能进入民族或国家史册的人与事。

说历史剧难写，是因为它要求剧作家除了具有编剧的艺术修养之外，还须具有卓越的史才、宏富的史学与非凡的史识。也正由于难写，历史剧才更被人们高看，因为它不但能给人艺术审美上的享受，还能给人正确的历史知识并使人鉴古知今[①]。

① 参见朱恒夫：《论京剧〈澶渊之盟〉在新编历史剧创作中的典范意义》，《未来传播》2021年第6期。

农村题材的戏曲剧目，在传统戏曲剧目中是不多见的，只存在于从民间小戏、民间歌舞基础上成长起来的剧种，如《王婆骂鸡》《王小赶脚》《打猪草》《打酸枣》《夫妻看灯》《回娘家》《补锅》《王二姐思夫》《刘海砍樵》《走西口》《小放牛》《小寡妇哭坟》《双推磨》《庵堂相会》等。中华人民共和国成立之后，因为农民是工人阶级领导的以工农联盟为基础的国家主人之一，农民形象便不断地登上戏曲的舞台，农村题材的剧目在整个新创演剧目中所占的比例也越来越高，先后涌现出至今仍是许多剧种骨子戏的剧目，如沪剧《罗汉钱》、评剧《刘巧儿》、眉户戏《梁秋燕》、豫剧《朝阳沟》、吕剧《李二嫂改嫁》、京剧《龙江颂》等。但是，新时期以来，尤其是在发起"脱贫攻坚战"的近年，戏曲界为了给冲锋陷阵的干群们鼓劲，创演了数以百计的农村题材的戏曲剧目，然而能够打动人心，为观众喝彩，即"立得住"的剧目，百分之一都不到。探究其原因，约有三个：一是戏曲所塑造的农民形象不符合真实生活中的农民；二是戏曲没有反映农民在某个时期真实的欲望；三是在戏曲中看不到乡村的生产方式和风俗画面，听不到乡村的语言。所以，本应受农民喜爱的农村题材戏曲剧目，却因其表演的是伪农民、伪农村而使农民嗤之以鼻[①]。然而，广大的农民至今仍是戏曲观众的主体，农村题材的戏曲剧目的质量上不去，会导致大量观众的流失，故对农村题材的戏曲剧目进行反思与探讨是十分必要的。

戏曲界近年来为找不到新的课题而痛苦，本期刊登的周茜的论文，能给我们一些启示。她近几年致力于清末民初的文化遗民与京剧发展关系的研究，成绩显著。有关文化遗民与京剧的关系，个案的研究较多，而对其进行整体考察的还不多见。事实上，没有这批文化遗民的支持，很可能出现不了以"四大名旦"为代表的20世纪上半叶京剧界的演艺盛况。因此，文化遗民与京剧的关系这一课题值得深入、持久地研究。

本刊的第25辑为"新中国戏曲史研究"专辑，共刊发了35篇论文，在学界与戏曲界引起了积极的反响。而"新中国戏曲史"这个大课题下，现有9个国家哲社艺术学重大项目课题组和1个国家哲社艺术学重点项目课题组正在研究，所以，本辑也开了一个专栏，以发表这些课题组阶段性成果的代表作。

总的来看，这一辑的论文，有新视角、新材料、新观点，值得阅读。

① 参见朱恒夫：《如何将乡村生活搬到戏曲舞台上——对新时期农村题材戏曲现代戏的考察》，《福建艺术》2021年第8期。

目 录

戏曲历史剧研究

专栏主持人语 …………………………………………………………………… 伏涤修（3）
影响的焦虑：新历史主义思潮与新时期以来的历史剧创作 ………………… 方李珍（4）
历史剧《芝龛记》融通观念的文化解读
　——兼论历史剧的评价问题 ………………………………………………… 杨惠玲（16）
论《桃花扇》对历史剧创作的创新 …………………………………………… 俞为民（26）
范钧宏的历史剧创作及其艺术特色 …………………………………………… 王　岩（32）
主体间性视域下的戏曲历史剧叙事之时间逻辑 ……………………………… 黄　键（42）

农村题材戏曲现代戏研究

专栏主持人语 …………………………………………………………………… 李　伟（57）
农村题材精品豫剧的成功经验 ………………………………………… 王璐瑶　李　伟（58）
本体与新变：近年江苏红色农村题材戏曲考察 ……………………………… 孙书磊（69）
论顾锡东的农村题材现代戏创作 ……………………………………………… 伏涤修（79）
戏曲电影《李贞还乡》中的女革命者形象浅析 ……………………………… 龚　艳（87）
精品战略机制下的浙江农村题材戏曲创作及走向 …………………… 王良成　孙之法（94）

新中国戏曲史研究

专栏主持人语 …………………………………………………………………… 朱恒夫（103）
"戏·歌·话"三重角力下福建戏曲音乐创作的转型（1977—2000）……… 曾宪林（104）
戏曲行业民俗的变迁与发展
　——安徽民营剧团戏曲演出调查报告 ……………………………………… 宋希芝（113）
论20世纪80年代以来秋瑾题材的戏曲创作 ………………………………… 张晓芳（122）
现代京剧《海港》音乐的创新 ………………………………………… 张　玄　陈誉洋（131）
论冯纪汉对豫剧发展的贡献 …………………………………………………… 王建浩（139）

戏曲史上不可磨灭的重要一笔
　　——北京曲剧《茶馆》对艺术经典的再演绎 ················ 景俊美（148）
步入天门
　　——贵州铜仁苗哨溪村"开天门"仪式调查 ············ 刘冰清　赵　颖（155）

传 统 新 论

专栏主持人语 ·· 聂圣哲（171）
谁为主导
　　——从陈墨香、荀慧生恩怨看编演关系 ························ 周　茜（172）
从体例结构上的差异看南曲九宫谱的流变 ············ 王志毅　李雨珊（188）
文学、宗教与政治：《桃花扇》仪式叙事中的神道设教与儒道互补 ········ 王亚楠（197）
晚清传奇《白头新》本事考述及艺术价值判断 ············ 王　伟　王晶晶（206）
王鑨《双蝶梦》《秋虎丘》传奇所表现的观念 ························ 梁　帅（214）
陕西易俗社人才培养目标及实现路径 ······························ 郭红军（223）
民国年间《申报》戏曲广告与班社演出宣传 ············ 陈劲松　梁芝榕（233）
从民国时期传统书场的繁荣看当代曲艺的活态传承 ·············· 周胜南（242）
现实与幻想：傀儡戏剧的"第二世界" ······························ 殷无为（253）

戏曲历史剧研究

专栏主持人语

伏涤修

历史剧是中国戏曲重要的创作题材类型,无论是古代戏曲还是近现代京剧、地方戏,历史剧的数量都相当多,比例非常高。当代戏曲中新编历史剧是和现代戏、传统戏"三并举"的创作门类,新编历史剧数量与比例同样非常可观。在戏曲历史剧发展过程中,既曾诞生《汉宫秋》《赵氏孤儿》《桃花扇》《长生殿》等古典杰作,也产生了《曹操与杨修》《傅山进京》等广具影响的新编优秀作品。戏曲历史剧创作取得了巨大的成绩,积累了宝贵的艺术创作经验,也存在一些难以回避的问题,在历史剧创作观和历史剧目评价上人们时有分歧,有关历史剧创作理论和创作评价的争论持久不息。

为了探索戏曲历史剧创作的理论与总结实践经验,国家社科基金艺术学重大项目"中国戏曲历史题材创作研究"课题组与中国戏曲学会、浙江传媒学院将联合举办"中国戏曲历史剧理论与实践学术研讨会"。会议得到戏曲研究者、评论者、创作者的积极响应,在大家提交的会议论文中,我们遴选出几篇,在此呈现给大家。在本辑"戏曲历史剧研究"专栏中,有的论文对历史剧创作理论进行新的阐释并提出自己的见解,有的论文对古代历史剧进行新的探讨,有的论文对当代剧作家的新编历史剧进行分析。我们希望通过对戏曲历史剧的研究与评论,推动戏曲历史剧健康持续地发展,进而促进戏曲历史剧创作与演出的繁荣。

影响的焦虑：新历史主义思潮与新时期以来的历史剧创作

方李珍[*]

摘　要：本文聚焦新时期以来影响戏曲历史剧创作的主要思潮之一——新历史主义文化诗学，试图比较历史主义与新历史主义在历史认识论上的不同，着重分析新史剧的成因、特点及可能存在的问题；对戏曲历史剧的极端形式——"戏说"，亦进行了客观地梳理；并指出由于传统史观与马克思主义文艺思想的主导地位，新历史主义历史剧处于与历史主义并行甚而跟从的地位。

关键词：新历史主义；历史剧；诗学；碎片

历史的界限意味着人的界限，对历史的关怀也就是对人自身命运的关怀。[①]

——题记

毋庸置疑，在古装戏、历史剧、现代戏三大戏曲门类中，历史剧创作是一"重镇"。或者说历史剧是国家"三并举"剧目政策中重要的"一举"，在我国现当代戏剧领域占有特殊位置。相应地，历史剧的研究或者说历史剧的创作论，也成了戏曲美学与诗学中极为重要的课题。尽管近年来现实题材剧目创作成为主导，但历史剧的创作依然稳步前行，先天的体裁特点、厚重的人文关怀及其与创作者更为密切的生命体验，使历史剧的重要性超越时代。然而，不得不承认的一个事实是，在当下的戏曲历史剧创作中，在传统的历史主义的写作之外，新历史主义创作正在悄然崛起。

新时期以来，历史剧创作进入了一个高潮，成绩斐然，涌现了以京剧《曹操与杨修》、莆仙戏《新亭泪》《秋风辞》为代表的文学性与思想性高超的历史剧群。受西方文艺思潮的影响（尤其是精神分析学对人性复杂的强调），对人性的深刻刻画和对人物性格二元对立模式的挑战，使新时期以来的历史剧不同于20世纪五六十年代的历史剧，后者主要受马克思主义思想影响，以阶级性和总体性线性历史观念为指导，多表现英雄人物在历史洪流中的中流砥柱作用，专注宏大历史场面，表现出对民族历史的反思和政治意识形态属性。这一转变尤其与20世纪80年代中期到90年代初关于人性、人道主义和主体性问题的持续讨论有关，使得人性和阶级性有所区分，同时人的主体性存在和积极能动性得到肯定，掀

[*] 方李珍（1973—　），福建省艺术研究院研究员，专业方向：戏曲历史与理论。
【基金项目】本文为国家社科基金艺术学重大项目"中国戏曲历史题材创作研究"（20ZD23）阶段性成果。
[①] 范志忠：《新历史主义视野下的当代电影》，《当代电影》1996年第2期。

起了全民性的美学思潮。当时,从俄国形式主义、英美新批评到阐释接受美学等各种理论,借助"科学"的名义,寻找人文科学学术思想转型可能性的诉求蜂拥而至,激发了国内文艺研究领域关于方法论的大讨论,使得中国传统文论、马克思主义文论、"五四"以来的近现代文论以及西方文论之间的分立态势日趋明显,同时打破了以往以马克思主义方法论为唯一标准和原则的局面。意识形态解禁和思想观念的大解放,便是对中国现代性和现代化的不懈追求。

进入 21 世纪,较前期呈现出不同风格的晋剧《傅山进京》等亦成为新的历史剧典范,同时出现了《建安轶事》《小乔初嫁》等"陌生"、非典型品类或者说新历史主义史剧以及诸如京剧《宰相刘罗锅》这样的新万史传奇,而当下历史剧创作进入了低潮。这种创作曲线的形成,不可避免地受到来自文艺思潮与社会思潮的双重打磨。本文试图分析新时期以来影响戏曲历史剧创作的新历史主义思潮,发掘其中的原因、特点,并发现问题,展开思考。

那么,新历史主义思潮是如何进入国内并影响史剧创作的?首先要解答的是何为新历史主义,尤其何为"历史""历史剧"。

一、对"历史"的认识论:从政治学到诗学

什么是历史剧?很显然,作为历史剧,历史事件构成剧情的主体,占据举足轻重的地位,但剧作并不停留于对历史事件与历史人物的一般性叙述层面,而是深刻挖掘历史的底蕴,寻求历史内核,体现鲜明的历史意识和一定的现代意识,发现人性与精神中深邃而不朽的内涵,铸就崇高而悲壮的风格。这是历史剧历来约定俗成的定义,并且建立在传统史观的基础上。而在当下,我们发现,在传统的旧历史主义的写作之外,新历史主义与后历史主义创作新动向悄然崛起。何为"历史",即如何看待"历史"以及"历史"与"文学"的关系?对这个问题的不同解答就可甄别几种历史主义。

传统的观点认为,历史是一个客体,是曾经存在过的东西,是不以人的意志为转移的客观存在,历史主义强调历史的总体性发展观,坚持任何对社会生活的深刻理解必须建立在关于人类历史的深思熟虑之上,强调社会发展规律支配着历史进程并容许作长期的社会预测和预见。注重思辨的历史哲学为被视作整体的人类历史总方向提供一种解释的模式,即注重批判的历史哲学将历史最终看作一种独立自主的思维形式。换句话说,在旧历史主义的观点中,历史无疑大于文学,历史事实的真实性大于文学的想象与虚构;史剧的创作,尽管与现实题材的创作基点都是虚构,但艺术想象必须根植于史实,必须在重大的历史事件、历史精神、历史氛围等方面都要符合历史,历史的大关节不能动,小处才可虚构。"史家追述真人实事,每须遥体人情,悬想事势,设身局中,潜心腔内,忖之度之,以揣以摩,庶几入情合理。"[①]这是钱锺书所论的史家路数。"事势""遥体"与"设身"表明了真

① 钱锺书:《管锥编》(第 1 册),中华书局 1986 年版,第 166 页。

正的历史主义是与现实主义紧密相结合的,想象的翅膀一定翱翔于历史的蓝天。也正如当代历史剧大家郑怀兴先生所说,"历史剧是艺术作品,不是历史教科书","历史剧中的艺术虚构是受历史真实限制中的虚构,是凭想象进行入情入理的虚构"。[①]

现当代历史剧创作除了传统史观的影响,还有赖于两方面:司马迁的《史记》与马克思主义的现实主义文艺观。司马迁的历史浪漫主义与道德主义对戏曲历史剧创作的影响,往往是被忽视或者低估的,尤其是历史想象的浪漫主义、理想主义和道德主义的道德评价(往往高于历史评价)给后世历史题材创作带来了深重甚而本质的影响。最直接的是影响了历史人物的塑造,气质的呈现,造就了历史剧先史后文的"先验"式认识论,也导致历史剧成了一种特殊的戏剧样式。传统"文以载道"的影响、孔尚任化的延续[②],再结合影响我国文艺界深远的马克思恩格斯文艺思想的莎士比亚化,主要是福斯塔夫背景[③],形成历史剧的现实主义传统与框架或底色。如此,这几方面的结合构成了当下史剧创作中现实主义与浪漫主义(以前者为重)相结合的"标准"样态。当然,这是其基本框架或主体架构,并不排除其他观念的影响,例如20世纪八九十年代的历史剧还受西方人性论、精神分析学等的影响,展现出和20世纪五六十年代在阶级性与人性上的区隔,但两者均热衷宏大叙事,历史都是政治学,不过是前期较直接,20世纪八九十年代的正统历史剧创作则从中剥离出人性,因而显得更有诗意。

二、新历史主义思潮与史剧创作

那么,新历史主义呢?它是如何看待历史的?

首先要解答何为新历史主义思潮和它是如何影响史剧创作的。

众所周知,20世纪以来,我国有三次大规模的西方文论的涌入:"五四"时期对欧洲近代文论的译介,新中国成立初期对苏联文论的引入以及新时期以来对现当代欧美文论的关注。进入20世纪80年代中后期,随着越来越多的现当代西方思想和理论流派被引介到中国,观念得到进一步解放,多元论与个人话语经验的张扬,无疑为新历史主义(提倡多元化、反对历史绝对化和一元化)在中国的发展提供了合适的学术氛围和文化土壤。当时关于人性、人道主义和主体性问题的持续讨论,使人性与阶级性有所区分,肯定了人的主体性存在,歌颂主体的解放和自由,并从个体、灵魂的角度阐发主体性,不再追求宏大历史

① 郑怀兴:《戏剧编剧理论与实践》,中国戏剧出版社2012年版,第667页。

② 孔尚任之历史剧《桃花扇》是古代历史剧群的巅峰,作者自谓此剧"借离合之情,写兴亡之感","南朝兴亡,遂系之桃花扇底",其寓小写大、以个人命运书写历史沉浮的写法给后世提供了样板,但其超越性的幻灭思想却常被忽视,也就是说其历史悲剧感、爱情幻灭感常为人触摸,但是生存的虚无感却鲜被提及;无怪王国维在《红楼梦评论》中说:"吾国之文学中,其具有厌世解脱之精神者,仅《桃花扇》与《红楼梦》耳。"这尽管是题外话,但历史剧的超越性立得到更多注目,可使之进入更高的层次与境界。

③ 莎士比亚《亨利四世》中的福斯塔夫是位破落骑士,作品以这个人物的活动把社会的上层和下层联系起来。因此,这个广阔的社会背景就被称为福斯塔夫式背景,并被视为"莎士比亚化"的重要内容之一。"莎士比亚化"作为现实主义艺术的基本特征和创作规律的形象化表述,是马克思、恩格斯运用科学世界观对莎士比亚创作经验和创作特点的概括与总结,是针对戏剧创作中存在的把"个人变成时代精神的单纯的传声筒"的缺点而提出的创作原则。

叙事,转而关注个体内心与平常生活——这亦与新历史主义、新写实主义相契合。

不可否认,历史的存在一直以今人对它的选择性利用为特征,都是为了满足现实的某种需要。英国哲学家卡尔·波普尔(Karl Popper)认为:"不可能有一部'真正如实表现过去'的历史,只能有各种历史的解释,而且没有一种解释是最后的解释,因此每一代人都有权利去做自己的解释。……历史虽然没有目的,但我们能把这些目的加在历史上面;历史虽然没有意义,但我们能给它一种意义。"①新历史主义打破了原来的历史一元论或客观历史论,将历史区分为元历史与次历史。元历史即客体的历史,是所指;次历史是能指,是语言能指的无限游动——历史是被叙述的。也就是说,传统历史主义把语言当作透明体,认为历史叙事和历史真实可以直接画上等号,而新历史主义、历史叙事学将语言视为历史真实与意义表述之间的中介。

历史叙事学家海登·怀特(Hayden White)在《元史学:19世纪欧洲的历史想象》中认为历史作品是"叙事性散文形式中的一种言辞结构……它一般而言是诗学的……占主导地位的比喻方式以及与之相伴随的语言规则,构成了任何一部史学作品那种不可还原的'元史学'基础"②。历史是一种修辞想象,是被构建的,而且是被诗意地构建的。美国马克思主义者弗雷德里克·詹姆逊(Fredric Jameson)也认为"历史只有以文本的形式才能接近我们,而我们也只有通过事先的文本化和叙事化才能接近历史真实"③。历史是灌注着当代精神的历史,是被审美化、娱乐化的诗性历史。历史依靠文本而存在,不再是传统的、以改朝换代为主线的历史,而是涉及社会生活各方面的社会史,强调文本的历史化与历史的文本化④,并关注奇闻轶事。"新历史主义批评家正是要把文学作品放到这个包罗万象的社会史中来探讨它怎样丰富了我们对历史的认识,怎样作为野史发挥历史教科书的作用"⑤,所以新历史主义对历史与文化的兴趣大大超过政治,历史从政治学转向诗学⑥。

由此可知,在历史与文学的关系上,新历史主义对旧历史主义作了一个反拨。通俗地说,它对文学史的意义在于:对旧历史小说主题人物加以剥离,对旧经学加以反拨,对旧的意识形态加以颠覆,使新历史文学走向了重新解释历史,再造历史,再造心态史,再造文化史的新话语,从而具有了新的理论和实践的阐释框架⑦。新历史主义者认为历史是可以"重新解释"与"再造"的,因而所有的历史书写都不可能真正达到还原历史真相的目的,历史书写呈现出多种可能性,历史表现出虚无、非理性的特点。历史与文学的传统关系被

① Karl Popper: *The Open Society and Its Enemies*. Routledge, 1957, pp. 279 - 280.
② (美)海登·怀特:《元史学:19世纪欧洲的历史想象》,陈新译,译林出版社2004年版,序言。
③ Fredric Jameson: *The Political Unconscious*. Cornell University Press, 1981, p. 35.
④ 新历史主义认为文学作品本身是历史现象,它既反映历史又反过来影响历史——这对传统的文学与历史的关系提出了挑战。
⑤ 韩加明:《新历史主义批评的兴起》,《青年思想家》1989年第1期。
⑥ 海登·怀特特别强调历史中通常被忽略掉的"诗学"性质,认为这些具有"创造性"意义的内容类似于诗学语言,通常具备抵触和颠覆典范规则的能力。
⑦ 胡经之主编:《西方文艺理论名著教程》,北京大学出版社2003年版,第584页。

翻转过来，文学大于历史，文学注入历史的生命之中。从此，历史是被言说的，更强调其主观性。

在创作主体的历史观（谁在说历史）、文学创作中的艺术想象（怎么说历史）、历史真实与艺术真实的关系（说什么历史）这三个维度上，新历史主义都比旧历史主义更为开放，更趋向浪漫主义的想象。因此，在许多人看来，相对于传统的历史剧（历史王剧或正历史剧），新历史剧更多地表现出类似于历史故事剧的样态。或者说，由于想象空间的大幅度提升，人物的历史厚度被淡化了、低化了，更多地呈现出其生活性、私己性与凡常性的一面。如湖北京剧院 2013 年创作的京剧《建安轶事》，尽管改编自郭沫若的话剧《蔡文姬》，但明显呈现出的是蔡文姬作为女性家常的一面，"小"的一面。因此该剧将原剧蔡文姬祭墓这一场戏给拿掉了。郭沫若笔下的蔡文姬有她的历史高度，"高大"的一面，主要表现在祭昭君墓与后面的续《后汉书》两场戏。"祭墓"这一场通过人物在梦境、回忆、思考中与古人的对话来烘托出人物的历史厚度。《建安轶事》则是故意将这一场戏拿掉了，因为其创作目的在于敷演蔡文姬作为普通人的一面，塑造出为更多普通老百姓所能欣赏（能看得懂）的邻家姐妹形象，更多地渲染蔡文姬小鸟依人式的小女子情状：新婚夜，蔡文姬对董祀满怀期待，却被对方拒绝，备感孤独无助，第二天就立刻跑到左贤王处要求喝一碗熟悉的羊奶，渴望重新回到他身边、返归匈奴——这大胆的想象与虚构，更多地"屏蔽"了蔡文姬作为文化人与知识分子的身份。而之后的蔡文姬续《后汉书》竟然不是出于我们惯常所认为的自觉的文化使命与担当，而缘于一场私人的博弈或赌局：她蓬头跣足跪求曹操网开一面饶了董祀一命，曹操竟让她以续《后汉书》作为交换条件。续《后汉弓》本是这个人物的历史标记或典型事件，但在这里被非典型化、降格化。这样的设计与定位将人物往私密化、日常化方面靠拢，使蔡文姬不再是那个"高高在上"的女历史学家，不再是那一个特殊的"蔡文姬"。

安徽省黄梅戏剧院的新创剧目《小乔初嫁》更是展开了浪漫想象的翅膀。该剧的灵感来自黄梅戏传统戏《王小二磨豆腐》，由于对这个戏极度喜爱与熟稔，剧作家将人物纳入一个先行的结构框架中。而为了融入这个充满民间气与草根味的传统曲调与唱腔，小乔就被"改扮"成一个乡野民间诗书之家的女儿，与友邻王小二之妻是从小一起长大的闺蜜；新婚之际她带着周瑜到王小二家串门，给夫妇俩劝架，帮他们磨豆腐，与闺蜜窃窃私语着女儿初嫁的种种私密细节……蓦地，赤壁大战爆发，曹操放出"小乔过江便退兵"的狠话，小乔将计就计，竟然一人只身连夜过江（然而她是如何过得江的呢？这并不在考虑之列），结果曾拜华佗为师的她竟用针灸治好了曹操的头痛病，救了他一命。尾声是小乔生宝宝坐月子，闺蜜王小二夫妇按当地习俗送来鲫鱼汤下奶……想象的幅度令人震惊。人物出乎惯常的想象模式实现了俗常化和家常化。这个戏体现了导演张曼君一贯的"退一进二"与"三民主义"的主张：退回到戏曲艺术本体，把现代观念融入戏曲创作，在尊重艺术本体的基础上进行现代阐释；重视民间音乐、民间歌舞、民间习俗在舞台上的应用。这两个戏都追求好看，语言都极具现代风格，外向、鲜明、泼辣，与当下人的距离很近，最重要的是它们都渗入了拒绝崇高、解构崇高的后现代意识，与推崇崇高的传统史剧相去甚远。历史已不

是大写的人的历史,而只是"失去了光环然而却更恰如其分的人的历史","历史的界限意味着人的界限,对历史的关怀也就是对人自身命运的关怀"①。

新历史主义还有另一种倾向,除了与上述两个戏共同的家常化的特征外,还在于非典型性。以往的历史剧一般都着眼于历史人物的典型化情节或动作,比如写郑成功必定写收复台湾,写苏武则紧扣北海牧羊,写岳飞必定要与抗金相联系。这类剧目呈现的是重要历史人物最主要的成就与功业,并关注历史人物在完成这一伟业的过程中,通过组织并冲破人物自我与他者、自我与自我的矛盾来塑造人物的复杂性格。哪怕是从历史人物关系着手来写的,如京剧《曹操与杨修》、话剧《沧海争流》(《郑成功与施琅》)着眼的也是人物之间"不得不说"的为人耳熟能详的胶着点。然而,当下许多历史剧不但重点呈现的是历史人物的非典型性事件与动作,而且将故事更多地置放于人物的家庭关系而不是政治漩涡中展开,更多地关注人物在忠义、大节之外的人伦情感。福建近年脱颖而出的新锐剧作家王羚,他与吴金泰合作的闽剧《南归梦》,关注的是苏武,但他不写其彪炳千古的守节牧羊,而是"牧羊后传",即苏武从匈奴归来、寻找儿子苏元的故事。

苏武从念儿、遇儿、寻儿到认儿、失儿,写尽了苏武在忠节之外的人伦悲殇。他能卧雪吞冰十九年,其中的精神动力在很多历史剧里都将之悉数归因于怀抱忠节,而在该戏里则同时肯定了亲情对他的精神支撑,然而他的"死"讯误传终竟导致了妻离子散、家破人杳,苏武归来不免自觉忠节虽全但天良有亏;儿子助人谋逆,在刺杀大司马霍光之际终因不忍伤害父亲而事未成,为免连累苏武拒不承认自己是苏武之子,而苏武亦不顾自身性命也要认子、救子,"狱会"一场写尽了父子之间的拳拳之情、眷眷之意,"十九年啊……我只身陷在北海,独对那寒河衰草,冷雪坚冰!绝望时,我把满山的羊羔,看作是儿欢跑的身影……谁知你,一剑追魂举朝惊!眼睁睁,你羁身刑狱难相救,空有我,肝肠寸断,泣血锥心……"②苏武的这段哭诉,令人动容,哀然泣下,达到了人物的情感高潮,原来高大、遥远、严肃、不苟言笑、毫无瑕疵的苏武竟然还是这样一个悲伤无助的慈悯老父、凡夫俗子。这个戏传奇性很强但又不是一般的历史故事剧、父子情感戏,它有着许多情感之外的思索,例如苏元犯谋逆叛乱之罪,皇帝不允予苏武认苏元为子,为的是苏武乃忠节楷模,朝廷要为他勒石树碑,为的是以教世人,苏武成了一个被掏空亲情、人性的棋子与符号。仍然被提起但不再浓墨重彩的苏武牧羊,从人物个人的情感史与生活史的角度而言,得到了某种沉淀,处于被远观、凝想的位置。在剧中,时不时闪现的牧羊场面,那冰天雪地中孤独迷乱的羊叫声,更多的是人物心理场域的展示、心理投射的外化,这种意识流动甚至是无意识暗示的写法,使得家与国、过往与当下、坚忍与崩痛于刹那间交织渗糅,进一步推动了人物忠节与人伦的较量,历史责任与个人生活的对峙(然而又不是矛盾)。人物的历史感或历史品位得到提升。苏武与苏元的人物关系内化为情感关系,而不是《曹操与杨修》《沧海争流》那一种心理关系。福建历史剧多垂青于繁复、多面的人物性格塑造,而在这里,人性

① 范志忠:《当代电影思潮》,浙江大学出版社 2008 年版,第 223 页。
② 王羚、吴金泰:《南归梦》,《福建艺术》2010 年第 2 期。

则依托于最基本的人伦情感维度,展示其暗沉、无奈的丰富的一面。历史剧由于灼热亲情的炙烤而形成了一个柔软的弧度。

王羚酷爱写父子情、父子悲剧,闽剧历史剧《北进图》也是这样,它并未将故事的重点放在郑成功的丰功伟绩上,而是聚焦于郑芝龙、郑成功父子的情感纠葛。明末清初,在是否投降归顺清廷的问题上,由于人生观与价值观的分歧,郑氏父子在抉择面前发生了激烈冲突。海盗的本性,更趋于利益的算计而国家意识淡漠,因而为了保存实力并得到清廷许下的闽粤总督之位,郑芝龙顺应历史潮流(所谓"天命"),选择改仕清廷,而深受儒家文化熏陶的郑成功则高举"抗清复明"的大旗。然而,作者并未将这一历史转折期不可避免的悲剧,习惯性地铺叙为政治上忠奸、正反的对立叫嚣,而是融进人物的父子亲情关系并揉碎了来写——政治殊途而血脉、情感相连。

由于"杀父报国",郑成功一般都被评价为"逆子忠臣",意为忠而不孝,但该剧剧作家对此作出了"全忠尽孝"的新的诠释:"郑森不能从父仕清,郑森也不忍父弟身受胡虏。唯举此旗,以聚抗战。唯举此旗,全忠尽孝。只要郑森一日不降清,父弟则可保一日无虞……"①,郑芝龙在这面"杀父报国"的旗帜下虽颜面扫地、无地自容,但听此言也是含泪而笑,再三嘱咐儿子北进务必小心。以这父子之情之爱来彰显历史兴亡、时代选择,形成了家国同构的戏剧性关系,在历史格调上比《南归梦》来得高昂、深沉、厚重,是福建近年不可多得的历史剧新收获。它不同于"高、新、精、深"、文本性强的传统历史剧,没有那么"正面"地直击历史人物与事件,没有刻意制造、直接呈现奇诡变幻的政治风云,不是深刻地层层掘进人物心理,而是加强通俗性、可看性、舞台性强,在家事亲情中缠带着历史人物的思想观念,将之通俗化、生活化,看似"故事"或"通俗故事"的份额很大,但它的历史品位又远远甄别于一般的历史故事剧,不失其深刻。譬如"饮酒"一场戏,郑芝龙用讲家中长辈故事的家常方式说服儿子顺历史潮流而动,郑成功则用与父亲猜拳的亲密方式点明了自己矢志不变的初衷。而父子之间的隔阂,作者形象地用一道天空中狠利的闪电劈开、横亘在父子两人之间来进行暗示,这有如《南归梦》中那遥远的北海羊叫声的下意识式写法,在以往的历史剧创作中是不常见的。

当然,也有很多历史剧选用双线并进的手法,将家事、国事交织在一起,例如周长赋的话剧《秋风辞》、京剧《康熙大帝》。《康熙大帝》一剧的创作手法是国、家同构,国为主、家为辅,但不是以父女情感来缠带国家希望、政治主张,而是以之为外在线索,在康熙帝的丰功伟绩中缀入这样的家庭情感。桂剧《七步吟》则相反,甄宓与曹丕、曹植,一女二男的情感纠葛是主,政治主张是辅,因而这个戏更多的是情感戏而非历史剧。很多传统戏写人物也是家事、国事双下锅,如昆曲《铁冠图》,虽然我们现在无法窥其全貌,但讲述大明沉没前夕崇祯一系列力挽狂澜的举措依然是有迹可循的,国事牵累了家人,崇祯既处理朝政又兼及后宫,家事、国事是串联、并行的关系。梨园戏传统剧目《朱弁》,也是两条线,除了朱弁使国遭遇雪花公主这条主线,还有家中母妻的戏剧场面,如"裁衣"一折表现艰难困厄中婆媳

① 王羚:《北进图》,《福建艺术》2013年第1期。

相濡以沫、思念朱弁的情形,是很独立的一场戏,其实与朱弁的国事无关,更多的是因其展现的普泛化的婆媳深挚情感以及行当唱做方面的独到而流播至今。这些都不存在以家事来包裹国事、以家带国等将历史家常化的情况。

《建安轶事》《小乔初嫁》与《南归梦》《北进图》这四个戏,存在着将人物俗人化的倾向,或者说很大程度上呈现出英雄俗人化的一面,因而多采用近乎民间视角的叙事取向。所呈现的历史似乎带有"野史"的意味,貌似非史资料,事件仿佛边缘化、"非典型化":历史事件或者被"弱化"——《建安轶事》中将人物续写《后汉书》这一典型化事件进行非典型处理,使之成了博弈的结果,《小乔初嫁》中的赤壁大战也很轻描淡写;或者被裹挟、缠带进人物俗常的家庭关系,如《南归梦》《北进图》。这些剧作关注点下移,更关注、注重人物的寻常生活,较为重视个人的自我生活体验与情感的抒发,展示了被以往的传统历史主义宏大叙事所遮蔽的平常人性。从中我们也看到了新历史主义非总体性、非线性、非决定论和非历史进步论的历史观,看到它对历史的文本构成属性的认同,对历史规律与历史权威论的质疑,对被主流历史与文化所遗忘的角落里微小人物和事物的关注。

20世纪八九十年代的历史剧,更注重文学性(思想性)与文本性,因而许多历史剧的成就进入的是文学史的层面。戏曲的表演空间亟待拓宽。21世纪以来的戏曲创作对此作出了反拨与转向,更注重本体,重视表演与观赏性,这四个戏应和了时代的审美需求,也都追求好看,重视舞台性,在写作之初已经渗入舞台思维,尤其《建安轶事》《小乔初嫁》契合了当下视图时代对亮丽画面、轻快节奏的喜好。这几个戏的美学色彩也不同于以往,尤其《北进图》于平常化中不失深刻,使得历史剧在惯有的悲壮与崇高的色彩之外平添"素朴"的光亮。可以说,是时代审美给予了历史剧以新历史主义的形态,而从20世纪80年代末90年代初兴起的新写实主义文学思潮发展到现在,就更重视对人物个体、私己生活琐事与日常经验的书写,更关注人物的生存状况或生活原生态,这些也不能不影响到历史剧的写作及走向。

而作为新历史主义的一个分支的后历史主义,其创作方法是以后世的历史评价(而不是道德评价或其他)来衡断、裁定历史人物,忽视历史人物特定的历史条件、文化心理与历史境遇,使之完全主观化、意志化甚或功利化,符合于当时的意识形态话语。换句话说,后历史主义的评价是以推动历史发展与否为标准,把历史的结果作为衡量历史人物的准则。如曹禺创作于20世纪60年代的话剧《王昭君》就出于配合当时的民族政策的需要,"用这个题材歌颂我国各民族的团结和民族之间的文化交流"[①],王昭君被塑造成了一个高高兴兴出使匈奴的和平"小白鸽"。这种倾向在当下的史剧创作中又沉渣泛起,因其隐蔽性而一时难以分辨。当下有些剧目简单地以"免生灵涂炭"、要和平不要战争为事理逻辑,以无条件无前提的反战主义、不抵抗主义来占据道德制高点,以"死一个而活千万人"的数字上的巨大对比来要挟、诱迫主人公与观众陷于无可选择的境地(让可能引发战争的主人公就此稀里糊涂地被迫死去,就没有战争了;主人公被害,亲人就此放弃报仇,也就没有战争了;等等)。然而真正的价值立场含糊,美丑善恶得不到区分,这样的作品缺乏理性的人文

① 田本相、胡叔和编:《曹禺研究资料》(下),中国戏剧出版社1991年版,第1330页。

精神与真正的人道主义,缺乏审美倾向与价值判断。我们不妨反过来想一想,以这样的道德出发点及顺应潮流的历史评价来衡量,那么郑成功的逆历史大势、"不合时宜"的抵抗不仅没有任何意义反而还使生灵涂炭,钱谦益、洪承畴之辈倒成了站在时代前沿挥舞和平大旗的矫健有力的弄潮儿……以历史评价代替道德评价,我们就再也看不到诸如岳飞、郑成功这样逆历史潮流而动、"明知不可为而为之"的英雄,看不到那样思考人性叩问人性、价值立场鲜明、张扬真正人道主义的作品了。

三、新历史主义与狂欢化理论相遇:"戏说"的诞生

如果说《建安轶事》《小乔初嫁》是历史故事、历史传奇,那么什么是戏说?两者的分界在哪里?或者说作为新历史主义极端形式的戏说有哪些特点?

历经改革开放初期的阵痛,大致在 1992 年之后,中国社会进入了经济建设与市场化的高速发展时期,意识形态斗争从主流话语中撤退,经济建设成为压倒一切的中心,由此带来了全社会大众文化和消费主义的崛起,掀起了一场"祛魅"、去精英化、大众化和世俗化的浪潮,以商业娱乐性、狂欢化为特征的新市民文艺占据了人们的视线。新历史主义对历史宽容,即在大历史之外对小历史或碎片化历史、在叙事之外对小叙事的重视(历史碎片被看作是对过去总体线性历史叙事的有力颠覆),强调个人化,具有边缘视角与民间立场。在这样的社会语境下遇合巴赫金(M. M. Bakhtin)的"狂欢化"理论,且戏曲自身具有谐谑文化,很难不出现新历史主义的一个极端形式——戏说。从"陌生化"言说、重构历史走向游戏历史,也就是从消解旧的历史观念出发到用偶然化、欲望化的方式建构新的个体化历史,直至受商业文化与大众需求的影响开始戏说历史、消解历史中的庄重感和严肃性以达到戏剧性与娱乐性的效果。以上也体现了新历史主义的三个阶段:启蒙历史主义是其前奏,新历史主义或审美历史主义是其核心阶段,游戏历史主义则是其余波和尾声,对历史的宽容愈来愈明显。其中的代表性剧目是京剧《宰相刘罗锅》。

可以说,"戏说"对传统宏大的民族国家叙事进行了反击和解构。历史不再只是帝王将相、英雄豪杰的历史,而是为每个个体敞开,个体对历史应有解说和对话的权利。这是新历史主义的态度,它在后现代思潮与历史叙事学的影响下更加强调历史的偶然性、断裂性与叙事性特征。狂欢与娱乐至死的时代精神加剧了这种认知,历史剧的多样化成为必然,传统历史剧、历史传奇、历史故事剧与戏说并行。这是历史剧的现代化,即所谓的"混乱美学",也是杂语共生的时代语境使然,然而,这在许多人那里成为了一种焦虑,一种现代性的焦虑,因为精神狂欢与国人习惯的伦理道德要求是一对矛盾。不过,"或许它(戏说)以一种温和的日常生活状态悄然弥合商业价值与道德价值之间的裂痕,填平精神世界与现实世界的鸿沟,消除了一个多世纪以来深埋在中国人内心的现代性焦虑。在这个意义上重读戏说,可能会让人心平气和"[①]。

[①] 卢絮:《新历史主义批评与实践》,中国社会科学出版社 2016 年版,第 100 页。

同时,我们看到,戏说虽然颠覆、拆解、娱乐历史,但其意图并非仅是博人一笑,而是借古讽今,常常以反讽的手段对当下社会结构模式、当代人的心理情感状态进行解读与嘲弄,同时对被历史淹没的个体生命给予前所未有的重视。但是也有一大批戏说历史的作品过于无厘头,趋于怪诞,毫无逻辑可言。此等乱象如何面对?戏说的边界在哪里?新历史主义史剧创作的底线何在?何以认定是历史剧还是伪历史剧?历史不能等同于文学,历史叙事(诗学写作)亦不能等同于文学虚构这样的倾向;在元历史与次历史的关系问题上可以戏谑历史但不能消解意义,这才是诗性的历史,才是史剧的写作。总而言之,对历史观念的凸显和对艺术深度的同步追求应成为创作不可偏缺的两个方面。

我们要警惕过度主观化的创作倾向。艺术真实指写出历史的可能性,写出人在特定历史年代的可能性,新历史主义强调艺术真实,认为历史不具有绝对的客观性。但有些创作忽视了历史相对的客观性,对历史的一定程度的共时性认识漠视了历史文本的主体性必须建立在历史相对客观的认识的基础上,历史应具有可知性与可认识性,然后才有主体特征。也就是说,历史是个可以打扮的小姑娘,但绝不是可以任意打扮的小姑娘。在创作中应树立基本的正确史观,摒弃庸俗社会学对史剧创作的影响。同时,在创作中也要警惕:过度追求轻松好看、亮丽夺目而思想空乏、价值立场含糊,缺乏对真善美的赞扬和对假恶丑的抨击,反而在利益算计、人事争斗等方面浓墨重彩地渲染、表现。在当下中国的现代化进程中,伴随着物质生活的极大丰富,精神矮化、道德失范等问题开始逐步显现,这也从侧面反映了人们对于自我灵魂的慰藉、救赎有所需求,因此更应该对人性作深入的思考,对情感作细腻的表达。文学性(思想性)与舞台性相契合是戏曲艺术永恒的追求。

四、传统历史剧与新历史剧并行

传统历史剧、历史传奇、历史故事剧与戏说并行,历史主义与新历史主义共存,但实际上传统历史主义作品依然为主导。20世纪八九十年代,当新历史主义作为一种较新潮的西方文论被介绍到中国时,中国学者对其所持的态度受到关注与引导,马克思主义文艺思想作为文艺研究的主导地位丝毫不被撼动,这似乎成为当时以及之后很长一段时间内文艺研究领域心照不宣的一条原则。换言之,中国文化诗学理论建构的前提是马克思主义唯物史观,在这种历史观的指导下,历史记忆与文学记忆不是没有个体性,而是通常被集体性、阶级性记忆所遮蔽。个体在强大的历史理性和集体意象面前显得卑微,个体记忆常常被忽视或替换,历史时空中游荡的多是国家、民族和阶级集体记忆的幽灵,因而个体往往不可能成为历史的真正主体。而且,中国传统对史、正史的敬重成为国人深厚绵长的集体无意识。传统历史剧与新历史剧呈现出平行,甚至后者跟从于前者的状态[①]。21世纪以来,大量历史剧依然满怀启蒙和教谕的热情,古为今用、借古讽今的思维习惯让我们看到其中深厚的民族内涵、脉脉的历史温情主义,吴秀明认为:"对传统文化认同与批判兼得

① 这也是相对而言,其实难以陈述,因为大量历史剧掺和了马克思主义文艺思想与新历史主义的特点。

而以认同为主,已成为普遍的主题模式,历史温情迅速弥漫开来。"①

20世纪90年代以来,伴随着不断涌动的经济浪潮,关注"一地鸡毛"式小人物生存状态与重视心灵史的新写实主义思潮顺势而动。进入21世纪,经济全球化带来文化的全球化。如果说市场化和消费文化在90年代还有不少反对和排斥的声音的话,在21世纪已经完全合法化,而个体生命叙事也愈发普遍化。这些和新历史主义思潮一样不能不给历史剧创作带来影响,尤其同时期传统文化得到重视、弘扬,戏曲本体特征得以高度强调。这是一个复杂的时代,也是多元的时代,不同选择的时代,历史剧创作呈现多样化。较剧作家前期呈现出不同风格的晋剧《傅山进京》、昆曲《景阳钟》等亦成为新的历史剧典范。以剧作家个人为例,如周长赋,就重视在原有的思想性的基础上追求综合性、舞台性与剧种化。具体特点如下:

第一,由于更重视心灵史,以两个主要人物关系为主轴建构整部剧作的编剧法(其滥觞与典型是京剧《曹操与杨修》)发生变化。被置入这一结构中的两个人物不复是忠奸、善恶、正反的二元对立关系,而呈现出更为多元的复杂状态,如京剧《春秋二胥》中的伍子胥和申包胥,京剧《紫袍记》中的武则天与狄仁杰,琼剧《海瑞》中的海瑞和胡宗宪,闽剧《北进图》中的郑芝龙与郑成功,尤其是闽剧《林则徐与王鼎》,王鼎与林则徐这种没有矛盾的人物关系是此前未见的。

第二,从写法上看,依然有大量作品秉承从正面描写大人物大事件的经典写法,即从典型事件中塑造典型人物,如豫剧《北魏孝文帝》、壮剧《冯子材》、河北梆子《张居正》以及历史剧《仙霞古道》。但是,"也有新鲜的、独辟蹊径的视角,以非典型事件表现重大人物(即新历史主义式的),除了前述的历史传奇《建安轶事》《小乔初嫁》,还有诸多历史故事剧,如海瑞戏一般都写海瑞与严嵩的斗争或是海瑞上疏,但京剧《青天道》、闽剧《青天》均聚焦于喜剧性的'海瑞升官':海瑞清廉严正、不惧权贵,贪官们为了把他赶走,联合起来为他跑官……《海瑞》通过海瑞和胡宗宪矛盾又惺惺相惜的关系写出了一个有人情味的海瑞。晋剧《布衣于成龙》撷取了被贬为布衣的于成龙主动请命安抚啸聚山林的百姓的'小'历史。苏剧《柳如是》截取了降清后柳如是与钱谦益的一段生活经历"②,秦腔《关中晓月》描述了慈禧在逃亡路上与陕西女商人商英交往的一段往事。但无论从哪个角度切入,这些作品都注重人物性格的丰满、立体,这是新时期历史剧的沉淀与累积所致。

第三,对思想性的追求、对深刻主义的崇拜仍然是最引人注目的现象。京剧《金缕曲》就接续了京剧《曹操与杨修》对知识分子深层心理的发掘,但同时亦有对综合性的高度追求,重视表演,不断丰富流派与行当的演出实践。例如,《春秋二胥》中的伍子胥因其性烈如火,一改传统老生形象而用花脸行当,《将军道》开了言派武戏的先河,京剧《康熙大帝》则是一台趋于成熟、充分戏曲化、综合性强的好戏,等等。"21世纪以来的戏曲创作更注重本体,尊重传统,重视表演与观赏性,重流派、角儿,至今短短十余年又一递进,从突出表

① 吴秀明:《文化转型语境中的历史叙事与本体演变》,《浙江大学学报》(人文社会科学版)2002年第1期。
② 黄键:《戏曲历史剧的"思"与"诗"》,《光明日报》2017年8月18日,第12版。

演到了突出整体,追求思想性与舞台性的统一;戏曲作为舞台艺术的综合性特征全面凸显,戏曲文学性的内涵得到真正认识——是戏曲艺术的文学性,而非戏曲文学的文学性。这是真正回到了作为综合艺术的戏曲的正轨,是戏曲成熟的表现。这样就对剧作家的创作思维提出了不同于以往的要求。但可能有些剧作家不擅长于作各方面的综合把握,难以从原先惯用的文学思维转入戏曲思维、艺术思维、综合思维,在如何把握、挖掘历史题材的精神高度与舞台表现相结合上缺乏经验和理解。"[①]这是当前历史剧创作进入相对低潮期的一个原因,当然近年现实题材剧目创作成为主导也是一个原因,不过历史剧创作还是涌现出了不少力作。

不少剧作家承认文艺思潮对他们创作的影响,如郑怀兴、周长赋就经常谈到20世纪80年代人性论、精神分析学、神秘主义及象征主义等文论对他们的滋养,那是他们热烈地、像渴望春天一样渴求知识的人生与戏剧青春期。当然,许多剧作家也难以接受把他的作品和新历史主义思潮勾连起来并被贴上标签,他们认为自己并没有受过这些文论的影响,更不可能在这些理论的指引下进行创作。但他们忘了,他们可能未必直接与理论相逢,但可能转而从文学、影视中获得灵感或启迪,如新历史主义的小说、话剧、影视剧等。剧作家要撇清和文学思潮的关系,是想表达他们并非有意识地要创作出符合某种思潮的作品。然而,他们也无法决定或估计自己作品最终呈现出的样子及可能的影响,而如何从这意料之外去寻找和发现戏曲(文学)发展的轨迹,探索剧作家创作的复杂背景和成因,显然仍是批评家的任务,戏曲理论评论工作者并不能因此否定自己工作的意义,其总结和归纳并非一无是处。

从最广泛的意义上来讲,或许我们可以认为,史剧的创作从来就没有从历史主义到新历史主义这样的一个转变或过渡,在中国,这两者其实呈现出杂糅或博弈的状态,悠久的史官文化(正统的史家纪事传统)与稗官文化(民间化的历史演义传统)始终相生相"克",使得史剧创作呈现出并不单纯的状态。严肃的历史框架与合理的艺术想象,逻辑与虚构,钱锺书所论的史家路数,一语道出了史、剧两者相杂的主要写作模式。只不过在新时期,新历史主义占了主导,"历史叙说带有强烈的主观色彩"愈演愈烈。而近年,历史剧创作暂时进入了一个低潮期,尽管它自身的特殊性决定了其依然稳健的气场,但如何实现新的崛起与爆发成了一个新的课题。2021年底文化和旅游部出台了《历史题材创作工程实施方案》,重点扶持一批新创历史题材作品,这是个重大的契机。历史剧创作热潮即将来袭。

[①] 方李珍:《当前戏曲艺术如何创新的一点浅见》,《剧本》2020年第10期。

历史剧《芝龛记》融通观念的文化解读
——兼论历史剧的评价问题

杨惠玲*

摘　要：《芝龛记》以实用主义和融通观念为基础建构了由道德观、历史观、民族观和女性观组成的观念体系。作者试图通过这一观念体系鼓吹忠孝之道，塑造国家形象，确证清廷的合法性，并在助力清廷掌控意识形态话语权的同时，发挥"润滑剂"作用，将全社会整合成高度统一的共同体。尽管作者的追求宏大而深微，拓展了历史剧的文化功能，但由于缺乏对人的关怀和对人性的尊重，该剧的思想价值仍然不高。其价值主要体现在为研究国家权力向民间社会施加影响的路径提供了一个具有典型意义的文本。

关键词：《芝龛记》；历史剧；实用主义；融通观念；文化功能

古代历史剧根植于积淀深厚的史官文化，往往表现重大的政治事件或军事冲突，思想内涵大多很厚重。现存约600种古代历史剧中，董榕完稿于乾隆十六年（1751）的《芝龛记》①颇有代表性。该剧糅合历史、仙佛与婚恋等题材，以张廷玉《明史》、谷应泰《明史纪事本末》等典籍为依据，以秦良玉、沈云英及其亲族御敌平乱的事迹为线索，敷演了近20个重大事件，登场的历史人物约180位，从政治、军事、经济与民俗等方面展现了明万历中期到清顺治初年半个多世纪的风云变幻。在反思、总结历史的同时，该剧以实用主义为方法论，提出了融通观念，进而建构了一个以儒家忠孝伦理为核心的观念体系。作者建构这一观念体系的目的在于将全社会整合成高度统一的共同体。一方面，该剧反映的融通观、民族观、女性观以及抚慰历史隐痛的用心等，似乎都有可取之处；另一方面，该剧又存在严重的思想缺陷。如何解读、评价这部剧作，直接关系到对古代历史剧思想价值的认识，颇值得思考。

一、以实用主义为方法论的融通观念

《芝龛记》反映的思想观念林林总总，五花八门，几令人目不暇接。其中，由昙阳子与其徒弟悟莲演说的融通观念尤为引人注目。何谓融通，字面意思是融会贯通、相互沟通

* 杨惠玲（1967—　），文学博士，厦门大学人文学院教授，专业方向：中国戏曲研究。
【基金项目】本文为国家社科基金艺术学重大项目"中国戏曲历史题材创作研究"（20ZD23）阶段性成果。
① 文中夹注页码处皆出自董榕《芝龛记》，载于《清杂剧传奇九种》下册，花山文艺出版社2017年版。

等;在剧中,指的是打破原有藩篱,以忠孝之道重新整合不同看法和主张,形成更有变通性和包容性的观念。剧中脚色常常运用融通观念诠释历史与社会,解决遭遇的问题。因此,融通不仅是一种观念,也是一种方法论。

昙阳子是明万历年间内阁首辅王锡爵之女,名焘贞,年仅23岁便离开人世。作者将她写入剧中,是因为她信奉道教,不仅出家修行,还倡导儒道释三家合流,包括其父尊、王世贞兄弟、屠隆在内的士大夫纷纷拜其为师,曾名噪一时。剧中第二十二出《昙救》,她开坛讲道,反对细分畛域、各自设限的做法,阐发了诗文、词曲、山水、评选皆是道,大道不分文武、僧俗、中外、男女等观点。甚至,她提出了合"儒释道魔"为一目的主张。第四十一出《芝聚》,石莲庵老尼悟莲演说的观点与其师一脉相承:

> 行间懦儒,须眉俱是妇人;壸内忠勤,巾帼即为男子。中国蛮荒,穷通老幼,分之无可分;英雄忠孝,儒佛神仙,合之无不合。天祥、地瑞、人英,三者备矣;过去、未来、现在,一以贯之。(第680页)

师徒两人倡导的融通可从以下三个方面来理解:

首先,她们主张以忠孝之道为核心吸纳各家各派的观念。昙阳子所说的"魔",是"魔罗"的简称,佛教中欲界有大神力的第六天天主,常代表贪欲或佛法的破坏者。魔亦有其教,"上品魔王,中品魔民,下品魔女。彼等诸魔,亦有徒众"①。昙阳子将"魔"与儒道释三家相提并论,倡导四家的融合,体现了圆融无阻的观念。从剧中昙阳子热心于伦理教化来看,其提出四家合一的意图在于用忠孝之道改造、整合诸家思想。悟莲陈述时受限于对仗句式,只拈出三家,实为泛指。纵观全剧,伦理纲常是核心,天命思想、神仙之说、谶纬之学、转世轮回与因果报应之论、仁政理想、阴阳五行和数术观念以及关羽、观音、文昌梓潼帝君、城隍、龙王、九莲菩萨、彭幼朔、徐庶等信仰、织女、曹娥、睡魔神和蛊神等民间想象,皆占有一席之地。虽是博取杂收,这些观念却有三个共同特点:一是多为社会各阶层普遍认同;二是对宣扬儒家伦理纲常颇有效用;三是原本与儒家伦理纲常相左的观念被渗透、融解并同化。因此,诸家"合之无不合"。上述三个特点相互关联,都指向文艺创作的现实功用。很明显,融合是有条件的:对劝惩教化很有作用的,多方吸纳,不论其家数派别;作用不大的,则予以改造,强化其作用。由于始终以忠孝之道为核心和主导,来源不同的观念最终汇合成一个整体,共同服务于教忠劝孝的主旨。

其次,她们倡导用忠孝之道整合社会的不同群体。现实生活中,人们多以性别、资历、民族和身份为标准,将众生简单地划分为男与女、老与幼、华与夷、僧与俗、穷与通等不同的群体,并相应地贴上强与弱、高与低、优与劣、贵与贱等标签。对此,作者强烈反对,断言"分之无可分"。因为这些不合理的标签,人们被拘束在各自不同的范围内,彼此隔膜,甚至对立。品德和才能优秀者往往潦倒落魄,报国无门;而不学无术、品行低劣者却呼风唤雨,飞黄腾达。各种社会问题因此产生,直接关联王朝的兴衰。在剧中,作者特意描绘了

① (唐)般利密帝译:《大佛顶如来密因修证了义诸菩萨万行首楞严经》(卷六),大正新修大藏经本,见"爱如生·古籍库"。

一个由不同性别、身份和民族的忠臣孝子组成的群体,与现实生活形成对比。秦良玉、沈云英及其亲族与同道生前忠君、孝亲、恤民,死后皆飞升成仙,最后在大房山欢聚一堂。他们"既不拘门第品流,亦不论资格年齿","惟重忠孝大节",兼论"文采风流"等(第十八出《娥召》,第558页)。即便是地位低下的卖菜佣仆和费宫人,也受到了尊重,因为他们一个为崇祯殉节,一个刺杀农民军将领,都死于国难。他们手持莲花与灵芝,冠裳济济,高谈阔论,彼此没有芥蒂和争斗,一派祥和,其乐融融。可见,"融通"并不是没有原则地将所有人都汇集在一起,而是先破除成见,将人们集合为一个整体,再以是否真诚、勇敢地践行忠孝之道为标准进行区分,将合乎标准的人们组成一个新的群体。在作者的理想中,属于这一群体的为君者、为臣者、为民者皆各守其正,各行其道,各尽其职,亦各得其所,因而能产生强大的合力,成为高度统一的共同体。

最后,她们认为忠孝长存于天地之间,无处不在,也无时不在,具有至高无上的价值和无所不能的力量,故而能贯通不同的空间与时间。一方面,因为慈母孝子和忠臣义士的存在,天地人三才之道皆已齐备。在剧中,"天祥"指万历年间李太后慈宁宫盛开的九蕊莲花,为慈孝之瑞,是上天意志的体现。"地瑞",指石芝庵后院太湖石上生长的九瓣灵芝以及杨涟等东林党人被魏党迫害时镇抚司狱中破土而出的黄芝,都是"忠根孝颖"。"人英",指德才兼备,忠孝双全的俊杰,即秦良玉、沈云英及其亲族与同道。在剧终,他们在天庭济济一堂,歌颂清廷的恩德,为清廷祈福。可见,忠孝伦理同为天道、地道与人道的重要内容,故而天地人三界相互感应、连通,合为一体。另一方面,昙阳子所说的"大道"、悟莲所说的"一以贯之"的"一",指的都是忠孝之道。通过其线索作用,过去、现在、未来连通为一条前后踵接、生生不息的长河。很明显,剧中的时空并非自然时空,而是超时空的伦理构想。

综合上述数端,该剧提出的融通观念可提炼成三个关键词,即融合、贯通、忠孝,其内容主要是倡导以忠孝之道吸纳并改造各家思想,联结不同的人群、空间与时间。融通观念得以形成,其方法论主要是实用主义。作者借人物之口鼓吹融通,其目的在于解决各种现实问题,原则是凡事讲求有用、有效,方式是只要有用便信手拈来,而且强调真履实践,重视经验。因此,该剧所体现的文化精神是实用主义,其最显著的特征在于视效用为准则。李泽厚先生曾指出,儒家"承认、尊重、相信,甚至强调去符合一个客观的原则、规则或秩序。此一原则、规则或秩序在某种意义上乃是独立于人的思维和经验的,这就是天道,或称天命"[①]。因此,儒家既讲求实用,也具有强烈的理性精神。由于作者几乎将"道"简化为忠孝伦理,并视之为灵丹妙药,用以解决人性之恶引发的各种社会问题,大大削弱了儒家原有的理性。因此,尽管该剧的融通观念有心学和禅学渊源,但在很大程度上是实用主义的产物。

从理论上讲,倡导融通对文化的多元化是有促进作用的。众所周知,儒道释三家分别产生于不同的文化土壤,其功能、受众、主张和宗旨等皆大相径庭,因而在相当长的历史时

① 李泽厚:《实用理性与乐感文化》,生活·读书·新知三联书店2005年版,第325页。

期内各自发展,泾渭分明,相互之间的论争、冲突较为常见。隋唐时期,统治者再度确立儒家的正统地位,同时以佛道为补充,形成了三教鼎立的局面。但与此同时,三教也开始向对方靠拢,相互影响,出现了三教融合的趋势。金元时期,全真教的创立标志着三家的融合从理论层面发展到实践层面。到了明清,三家的融合更是渗透到民间生活的方方面面①。该剧自始至终不遗余力强调、凸显忠孝之道,其他观念则被消解或同化。剧中所体现的思想观念看似多种多样,但实际上很单一。可见,作者提出的融通观念单方面强调融合,忽视了并存,并不能推动文化的多元共生。

二、以融通为基础的观念体系

融通不仅仅是一种观念,也是一种方法论。以融通为观念基础和主要方法,该剧建构了一个观念体系,用以支撑其宏大叙事。

首先,该剧以忠孝伦理统摄诸家思想和民间想象,力图建构人们普遍认可的道德观。其中,最重要的是忠孝神仙之说。"神仙"与"忠孝"两词,看似风马牛不相及,但在剧中却常常如影相随。"花奇锦异休惊眩,完成个忠孝证神仙"(第四出《莲瑞》,第498页),"哪里有不忠孝的撞了神仙分"(第二十一出《狱渡》,第578页)。类似的曲词和念白比比皆是,蕴涵了全剧的核心观念。其说以竭忠尽孝为途径,飞升成仙为目标,主要提出了以下三点主张:其一,通过剧中人物倡导绝对真诚。第二十二出《昙救》,昙阳子询问贾万策衷救后"作何修持",他答曰"一点真诚无二念,惟将忠孝做丹头"(第584页)。昙阳子大为赞赏。以忠孝为丹头,强调修道的诚心。其二,反复强调身体力行,竭力证明只要生前忠孝双全,死后都能永生。他着力刻画了一大批烈女贞媛和忠臣义士,其才华皆超轶群伦,其品德皆完美无缺。他们离世时,皆有仙道鬼神接引,飞升场面有莲花、灵芝,有仪仗,有仙乐,表现出很强的仪式感。借此,作者不厌其烦地为世人指明通往极乐世界的道路。其三,将仙道菩萨塑造为忠孝之道的维护者,甚至是披着仙道外衣的道德完人。通过这些形象,作者指出,仙道亦关心人世,度引、拯救忠臣义士,维护正统秩序,从而一次次确证并凸显儒家伦理纲常的合理性与必要性。一方面,该说以忠孝之道为核心,既消弭了入世与出世的矛盾,也抹掉了生与死的界线,从而构建起凡间、天庭与地府三重时空。另一方面,作者的最终目标其实不在引导世人升仙,而在于让"忠孝"与"神仙"互证,激励他们成圣,夯实忠孝之道在其观念世界的首要地位。

其次,该剧提出了以总结明清更替原因为主要内容的历史观,政治色彩很浓厚。作者用忠孝观念改造阴阳之论、转世轮回与因果定命之说,解释明朝的覆灭和清朝的崛起,将明朝灭亡归因于失德之辈。作者不满足于以性别分阴阳,而是进一步以"才德"尤其是"德"为标准进行区分,并将治乱也视为一组阴阳关系。秦良玉与沈云英等女子德才兼备,完美无瑕,为阴中之阳。其反面是阴中之阴,如严重失德的郑妃、田雌风、客氏、奢社辉等。

① 李四龙:《论儒道释"三教合流"的类型》,《北京大学学报》(哲学社会科学版)2011年第2期。

她们不守妇道,贪婪、蛮横、狠毒、嫉妒、淫荡,或扰乱后宫,或无休无止地大肆敛财,或纵容太监横行霸道,或与太监狼狈为奸,或直接导致西南土司叛乱、李自成起兵;太监刘成、邱乘云、李进忠(魏忠贤)、曹化淳、孙茂霖等在各地充当矿监、税使、监军,严重扰乱朝政、经济与军事。尤其是魏忠贤,权倾朝野,组成庞大的魏党,残害忠良、巧取豪夺,贪污腐败之风更加盛行,亦属阴中之阴。马千乘、贾万策等,文武双全,真忠至孝,是阳中之阳;而杨应龙、奢崇明等发动叛乱,祸国殃民,动摇国本,是阳中之阴。明季女祸、珰祸、兵祸继起,群阴当道,阳不胜阴,故而乱象丛生、分崩离析。而清王朝以造福万民为宗旨,世界从纯阴变为纯阳,万象更新,四海归心。

作者还进一步确认导致明朝灭亡的罪魁祸首。剧中脚色一再叹息明朝"栋梁已朽,蠹虫争蛀,全形倾圮",指出"人亡明室,天祚清朝"(第五十八出《双全》,第788页),并安排剧中脚色讨论劫运的成因。明永乐帝朱棣篡位,建文忠臣及其眷属惨遭屠戮,怨毒极深,于万历间奏请天庭,降生为魏忠贤、客氏、李自成与张献忠等人。明朝倾覆的时间线非常明晰:明初永乐帝破坏忠孝之道,造成劫数—万历以来内政不修是劫数爆发的导火索—天启年间客氏与魏忠贤加速了明朝的灭亡—崇祯年间李自成和张献忠等人领导的农民战争摧枯拉朽,王朝轰然倒塌。通过回顾历史,把握事件之间的关系,作者认为应该承担责任的是永乐帝以及上文述及的恶妇、太监、乱臣与贼子。这样一来,清政权与明朝的覆灭没有因果关系,不必承担任何责任。甚至,作者不仅特意渲染了顺治初年清廷为长平公主举行婚礼的盛况,还依据当年清兵叩关南下时所打的为明朝报仇雪恨的旗号,设计了崇祯君臣的亡魂和清兵联手消灭李自成和张献忠的关目。在他的笔下,崇祯父女与臣民均对清政权感激涕零,称颂不已。由此,清政权变成了明王朝的恩人、推行仁政的圣朝。

再次,该剧提出了"中国蛮荒""分之不可分"的民族观。在剧中,作者塑造了不少来自异族的忠义之士,如忠顺府三夫人、山西总兵周遇吉之妻蒙古女子刘氏等。第五十四出《殉忠》,周遇吉镇守宁武关,作者花了大量篇幅展现刘氏临危不惧,率领家中女性"誓死守署"、为国捐躯的英雄事迹。很有意思的是,作者穿插了来自异族的大象"杀贼而死"的关目。第五十四出,京城失守,大顺将领攻进皇宫,三位将领"来到了象房桥"。"群象哀鸣,泪下如雨。""一象做怒吼,鼻卷小丑","一象卷一杂","各放地,做踹死介"(第760页)。作者有意将大象与那些忙不迭地的"肉袒迎门""列名劝进"的汉族文武大臣形成对比,特意谱写了一支【挂玉钩】,表达对大象的崇敬以及对变节者的讽刺和批判。通过上述舞台形象,作者苦口婆心地告诉人们,异族的众生亦有忠肝烈胆,"非我族类,其心必异"的古训并非公允之论。

最后,该剧试图弥合性别之间的鸿沟,提出女性应该融入社会生活的观念。第九出《绣谭》,沈云贞①和秦良玉感叹男女之别将女性束缚于家庭,"身为女子,难建勋名,芳馨不比前人,乾坤无与我辈"(第516页),因而其意难平。她们对要求女子守于闺门之内的观念嗤之以鼻,并斥为腐儒之论。第五十二出《救父》,沈至绪甚至满怀感叹地断言"我想女孩儿能忠能孝,真胜似儿子"(第742页)。可见,作者在较大程度上摒弃男主外、女主内

① 在剧中,沈云贞被太监所逼,跳水自尽,后再度投生到沈家,取名沈云英。云贞与云英名为姐妹,实为同一人。

的教条。以此为基础,作者描写明季女性的社会生活图景,塑造了巾帼英雄群像。第四出《莲瑞》,作者列出一份奇女榜,共九人。除了秦良玉与沈云英,蒙古刘夫人、霍夫人、费宫人和莲舫刘夫人也都是忠孝双全,身怀绝技,与男性并驾齐驱的女性。在战场上、生活中,她们不仅与亲族、同道携手并肩,施展自己的才能和抱负,立下赫赫功勋,而且彼此心灵相通,相互欣赏、信赖,构成了一个力量强大的群体。

意蕴厚重的古代历史剧并不少见,但像《芝龛记》这样建构了一个观念体系的剧作却为数寥寥。很明显,董榕以曲为史,不仅是为了总结历史教训,彰显儒家伦理的权威性,也是为了塑造国家形象,确证清政权的合理性和必然性,强化其政治上的正当性。始于实用主义,亦止于实用主义,作者为清政权服务的立场和意图是显而易见的。

平心而论,该剧竭力鼓吹忠孝之道,对皇权的崇拜根深蒂固,对功名富贵的热衷溢于言表,又将天命思想、神仙信仰、转世轮回之说、因果定命之论与数术思想等汇为一炉,简直就是各种陈腐思想的集合。即便为女性、异族人士发声,认可并赞美其德行、才干和贡献,也主要是因为他们忠心耿耿,甘于奉献,可以成为王朝的中流砥柱。甚至,该剧罔顾清兵入关后制造屠城血案,给百姓带来深重灾难的史实,一意迎合朝廷,表达臣子的忠心,将清兵刻画为仁义之师,将清廷粉饰为以仁义开基的圣朝,具有反历史主义的倾向。

然而,批评、否定之余,又不得不承认,该剧倡导的女性观,客观上对打破性别壁垒,扫清女性社会化之路的思想障碍不无裨益。剧中体现的民族观也有一定的超前性,有助于民族的融合和社会的和谐。中国多民族的融合始于先秦,但区别华夏与蛮夷的观念也始于这一时期。自孔子提出"尊夏攘夷"的主张,防蛮夷、卫华夏的思想影响深远。不同民族之间的矛盾、冲突,乃至战争绵延不绝,给中华民族带来了深重的灾难。无论哪一时期,妥善处理民族关系都非常重要。入清之初,清兵曾大肆杀戮汉人,满族贵族又发动大规模的"圈地运动",大大激化了民族矛盾。王夫之撰写《黄书》,强调华夷之辨的重要意义,就反映了这一现实。《黄书》由七篇构成,《原极》是全书总纲,《古仪》《宰制》《慎选》《任官》《大正》《离合》诸篇从不同角度论述华夷之辨万万不可混乱的观点。其《读通鉴论》卷十四云:"不以一时之君臣,废古今夷夏之通义。"①在作者看来,与君臣伦理相比,华夷之辨更为重要。该书问世后,流传较为广泛,对汉族知识分子的影响较大。乾隆以降,尽管民族矛盾已大为缓和,但不满于异族统治,执着于华夷之辨的仍不乏其人。从这一点来看,《芝龛记》的民族观相当开明。

由上述可知,《芝龛记》思想观念上的纷繁厚重远远超过了一般的传奇,如何评价,是一个必须慎重对待的问题。无论肯定,还是否定,都不应该简单化。除了充分理解剧作建构的观念体系,还有必要细致深入地探讨其承载的文化功能。

三、想象中的共同体与历史剧的文化功能

如前所述,本着为清廷服务的宗旨,《芝龛记》以融通观念为基础,建构了由道德观、历

① (清)王夫之:《读通鉴论》(卷十四),清船山遗书本,见"爱如生·古籍库"。

史观、民族观和女性观等组成的观念体系。将这一观念体系置于特定的社会文化背景之下,体认作者的文化追求,不难发现,作者的最终目标在于通过影响受众的精神世界将社会各个阶层整合为高度统一的共同体,实现王朝的长治久安。从理论上来说,这一目标有达成的可能性,因为作者建构的观念体系能发挥"黏合剂"作用。

首先,这一观念体系有助于增强清廷的政治合法性,使其获得更加广泛的民意认同,从而巩固文化领导权。

根据意大利思想家安东尼奥·葛兰西(Antonio Gramsci)的理论,要建立强大的政权,仅靠武力征服、暴力强迫获得政治领导权是不够的,还必须通过非强制的方式向社会渗透自身的影响力,广泛获取各阶层的发自内心的认同,得到代表全社会"集体意志"的资格,即获得文化领导权,或者说意识形态话语权[①]。清廷乃异族入主中原,能否接续汉族统治的政统与道统,获得各阶层的认同,在很大程度上决定了政权的稳固程度。董榕编写《芝龛记》时,清朝开国已近百年,明遗民皆已相继离世,反清复明的势力也剿灭殆尽,社会稳定,经济繁荣,是历史上著名的盛世。然而,清廷的文化政策却颇耐人寻味。据统计,乾隆时期的文字狱多达130余起,不少案件惩处严酷,牵连甚广,造成严重的社会影响,在较大程度上导致了乾嘉朴学的兴起。雷霆手段的背后是统治者内心深处的忧惧,盛世的表象之下其实隐藏着种种问题,其本质是文化领导权。

清廷于入关前后强制推行"剃发易服"政策,依靠暴力强迫汉族人放弃自己的文化,其效果立竿见影,但仍然不能解决由政统与道统引发的各种问题。顺治二年(1645),清廷开馆修纂《明史》;康熙年间,诚亲王胤祉的师傅陈梦雷受命主持修纂《古今图书集成》;乾隆年间,皇帝亲自主持编纂《钦定四库全书》;清廷每年定期举行包括祭孔大典在内的名目繁多的祀典等。上述种种皆是中央与地方政府凭借国家权力,以行使责权,从事文化建设的方式接续汉族统治的政统与道统,同时加强对思想领域的控制。与"剃发易服"之类的政策相比,这些方式很温和,但仍有一定的强制性,且不够细致生动、贴近人心。既温和,又间接、不易察觉,且深入人心的方式是文艺创作。通过文艺创作,作者可以将官方意识形态转化成具体的形象与情境,其宣传和教化效果远胜文字枯淡的史书和经籍。

各种文艺形式中,历史剧多直接表现政治与军事斗争,最适合塑造国家形象,承载国家意识形态;又绘声绘色,有婉转悠扬的音乐和直观的舞台形象与戏剧情境,因此入人最深。然而,创作历史剧难度最大,要求作者具备富赡的学识、全面的才能和高远的精神境界。能满足这些条件的,只有精英知识分子。葛兰西认为,普通大众文化水平比较低,缺乏"对自我的批判理解",其世界观很零散,尚处于常识阶段。相比之下,知识分子则以常识为基础,"用系统的、融贯一致的和批判的方式整理自己对生活和世界的直觉",因而有着"健全的见识",能为各个社会集团提供思想、指导和管理[②]。在乾嘉年间,董榕无疑是一个出类拔萃的儒家士人,年仅25岁便拔贡入仕,长期在基层摸爬滚打,对社会有细致而

① (意)安东尼奥·葛兰西:《狱中札记》,曹雷雨、姜丽、张跣译,河南大学出版社2014年版,第141—150、217页。

② (意)安东尼奥·葛兰西:《狱中札记》,曹雷雨、姜丽、张跣译,河南大学出版社2014年版,第368—399页。

深入的体察；又饱读诗书，熟谙诸子思想；还细致深入地研究过明史，总结过明朝覆灭的原因，是一位务实进取，有抱负，兼具史家之识与曲家之才的在职官员。因此，他既承担了上传下达的职责，也肩负教育和改造百姓的重任。在创作中，他借脚色之口，在不同的情境中反复阐说不分"中国"与"蛮夷"、"过去"与"现在"的主张，一再探讨明朝覆亡的原因，又竭力鼓吹忠孝伦理，宣扬仁政理想，将清政权塑造为推行仁政的圣朝，从各个不同的方面反复确证清朝政权的正当性，意在劝解人们不要再执着于过去，关注当下并着眼未来，从理智和情感上完全接受清政权。从这一点来看，董榕在该剧的创作中为解决政统问题下足了功夫，为清廷加强文化领导权助了一臂之力。

除了董榕的《芝龛记》，乾嘉时期有助于清廷掌控思想领域的历史剧还有不少。尽管这一时期历史剧创作大多"视角狭窄"，"已不再显示历史的宏阔专场与气势"，主要倾向于"寄托作家个人的人生感受，演绎人生命运的规律，抒发个人的人生志趣"[①]，但仍有一批剧作家着力刻画忠臣义士、贞妇烈女，以教化忠节为主旨，如夏纶《无瑕璧》、蒋士铨《冬青树》与《桂林霜》、瞿颉《鹤归来》等。尽管这些作品的力度与深度都不如《芝龛记》，但同样起到了促使国家权力渗透到民间社会的作用。正是因为有一大批汉族精英知识分子与清廷合作，通过从事文艺创作，修史与注经，主持祀典等方式形成并强化各阶层对国家意识形态的信仰与敬畏，清廷牢牢地控制着文化话语权，执政长达276年。

其次，这一观念体系触及了政权更替造成的集体性记忆，能发挥社会"润滑剂"的作用。

正如笔者在《以史家之笔写儒臣之心——清董榕〈芝龛记〉解读之一》中指出的那样，入清后，由于种种原因，剧烈的时代动荡给汉族人造成的集体性心理创伤未能得到切实有效的治疗。随着时间的推移，即使伤口得以愈合，但伤痛不会消失。创伤记忆将由亲历者及其子孙以不同的方式一代代传递下去，很可能导致认知与情感障碍，甚至是精神疾病，引发各种社会问题，在幽暗处影响着政权的稳固。比如，对政权的认同感难以加强、社会凝聚力降低、戾气较重、创造力减弱等。因此，弥合社会缝隙，增进社会和谐的重要性更加凸显。乾隆元年（1736），乾隆帝下令将明朝建文帝入祀帝王庙，并追谥"恭闵惠皇帝"；四十九年（1784），又下令将崇祯帝入祀帝王庙。乾隆在位期间，曾六次前往帝王庙祭拜。他指出，崇祯继位时，"国事已不可为"。万历、天启二帝"纪纲隳而法度弛"，崇祯"身历勤苦"，"力为整顿"，励精图治17年，仍不能"补救倾危"，最后"身殉社稷"，"未可与荒淫失国者一例而论"[②]。评价较为客观、公允，与时人的看法大致相符。自明以来，社会各界对建文帝与崇祯帝普遍持同情态度。尤其是崇祯皇帝，作为明王朝的象征，他的自缢与天崩地裂、山河破碎的时代惨剧紧密相连，是明代遗民及其后代心中的一根锥心之刺。乾隆上述言行颇有针对性，无疑有安抚人心、缓和矛盾的用心。乾隆帝在政治舞台运筹帷幄，兼用高压手段与怀柔政策，其臣子董榕则通过戏曲创作与之遥相呼应。

① 孙书磊：《中国古代历史剧研究》，南京师范大学出版社2004年版，第62—63页。
② （清）伊桑阿等纂：《大清会典》卷四十四《礼部》，清文渊阁四库全书本，见"爱如生·古籍库"。

《芝龛记》反复剖析、确证明朝灭亡的原因,是因为部分明朝遗民的后代需要一个可以接受的说法。鼎革之际,先是看上去繁荣强大的明王朝被农民军攻破最后的防线,紧接着李自成创立的大顺朝又落入异族之手。多少汉人如晴天霹雳,目瞪口呆。明代灭亡后,顾炎武、黄宗羲等有识之士致力于总结明代灭亡的教训,但具有反思意识和能力的精英知识分子毕竟只是极少数人。而且,当时传播方式单一,速度慢,范围也有限,精英知识分子的思想成果影响力比较有限。表现明代覆灭的文艺作品并不少,如孔尚任的《桃花扇》、遗民外史《铁冠图》和吴伟业的歌行体诗等。相比之下,其对明亡原因的探索都不如《芝龛记》全面、细致,且惊心动魄。因此,对于明遗民的后代来说,该剧仍然是有意义的,有助于他们放下内心深处的疑惑,真正告别过去。剧中将崇祯皇帝塑造为励精图治的明君,一再表现臣民祭奠崇祯的仪式、清兵和清廷给予明朝君臣的恩惠以及建文帝与崇祯君臣在天庭的美好生活,其意图在于弥补汉人内心深处的憾恨,消除隔阂、嫌隙与疑虑,减少矛盾、对立与冲突;与此同时,该剧从各家中汲取有用的思想资源,不仅竭力宣扬伦理观念,还树立了一大批道德楷模,激励人们仿效和追随,像秦良玉、沈云英及其亲族和同道忠诚于明朝那样,成为清廷的守护者。

由上述可知,该剧旨在通过历史剧创作将国家意志渗透到民间社会,重新整合百姓的观念世界,树立共同的精神信仰,使社会各民族、各阶层、各群体成为和谐浑融的共同体。剧作结尾处欢聚一堂、其乐融融的众神,便是作者为理想中的共同体设计的一个标本。当然,在董榕所处的时代,各社会阶层的利益不可能达成一致,这一共同体只能存在于其想象之中。尽管如此,《芝龛记》试图通过对历史事件和人物的观照,在更为宏大、深幽的层面干预人们的情感和观念,既助力统治者取得并巩固文化领导权,也能发挥社会"润滑剂"的作用。从这个意义来说,《芝龛记》拓展了历史剧的文化功能。

四、余　　论

与其他古代历史剧相比,《芝龛记》的不同之处主要有三点:第一,该剧是一部"大杂烩"式的作品,题材、关目、脚色、曲牌、科介以及反映的观念都纷繁芜杂,叙事之繁复,场面之壮阔,格局之宏大,在古代历史剧中罕有其匹;第二,作者宏大的文化追求不仅使得《芝龛记》具有不同寻常的深度与厚度,也延展了历史剧的文化功能;第三,用今天的眼光来看,该剧谬误重重,荒诞不稽,存在严重的思想问题,但剧作的逻辑理路是清晰的。从实用主义到融通观念,到观念体系,再到想象中的共同体,可清楚地看见作者如何步步为营,层层递进,煞费苦心地为清廷提供一整套有用的思想观念。

评价这样的剧作,首先得有明确的判断标准。历史剧以史官文化为土壤,反映社会历史进程,表现历史人物的命运,应该承担两大社会责任:一是反思并总结王朝兴亡的经验与教训,为时代提供健康、先进的思想,起到教化民众,改造社会,推动文明发展的作用。二是以悲悯情怀抚慰现实生活中遭遇不幸和痛苦的人们,呼唤爱与正义。能否发挥这两个方面的作用,应该成为评判历史剧的两把尺子。其次应该选择适当的方法。一分为二

的分析法较为常用,先肯定该剧反映的融通观、民族观和女性观在客观上能发挥积极的影响,后指出由于时代局限造成的不足,并呼唤理解的同情。这样分析,不仅是老调重弹,也未能触及问题的根本。《芝龛记》的根本问题不在于鼓吹忠孝伦理,为清廷服务,因为文艺作品原本就有美学价值与现实功用双重属性,服务于当下、干预现实是历史剧应尽的社会责任。当然,也不在于实用主义的方法论,因为实用主义是一把双刃剑,既能带来很强的变通性和包容性,也会导致急功近利、目光短浅、不重规则和契约等问题,关键还在于当事人如何运用。其根本问题在于自始至终高扬神性,缺乏关怀人、尊重人的精神。剧作以崇拜、维护皇权为中心,塑造了一大批忠肝义胆、舍生忘死、没有个人欲求和道德瑕疵的圣人。作品结尾,人都不见踪影,取而代之的全是高高在上的神。因此,倘若该剧流播于世,只能加重人的自我迷失,不利于文明的进步。

一言以蔽之,由于人文精神的缺失,《芝龛记》不能肩负起历史剧应该承担的社会责任,思想价值很有限。其价值主要体现在为研究国家权力向民间社会施加影响的蹊径提供了一个具有典型意义的文本。

论《桃花扇》对历史剧创作的创新

俞为民[*]

摘　要：《桃花扇》借侯方域和李香君的"离合之情"，写南明兴亡的历史，对历史剧的创作方法作了创新。一是在组织故事情节时，不仅在描写重大事件时"确考时地"，而且在细节描写上也有根有据，同时根据主题的需要，对史料作了艺术提炼，使历史真实和艺术真实得到有机地统一。二是为了加强"离合之情"与"兴亡之感"的联系，将桃花扇这一道具贯串全剧始终。三是革新传统的传奇格局，打破了以生旦大团圆为结局的传统形式。四是在人物形象的塑造上注重历史真实，剧中人物形象大都是实有其人，且有着不同的身份和阶层。

关键词：孔尚任；《桃花扇》；历史剧；离合之情；兴亡之感

孔尚任的《桃花扇》传奇在戏曲史上与洪昇的《长生殿》齐名，被誉为清初曲坛的双璧。除了在内容上具有强烈的现实感外，即真实地反映了南明王朝的兴亡历史，《桃花扇》在艺术上所取得的成就也是它赢得盛誉的重要原因。而《桃花扇》的艺术成就，主要在于其在历史剧的创作方法上作出的创新与发展。

《桃花扇》是一部历史剧，而历史剧的创作，在孔尚任之前就已经出现了一大批名家和名作，如明代中叶以来，曲坛上就先后出现了《鸣凤记》《清忠谱》《千忠戮》等名作，在创作方法上已经达到了相当高的水平。而孔尚任在吸取与借鉴前人有关历史剧创作的技法与经验的基础上，又作了创新和发展，使历史剧的创作方法达到一个新的高度。

作为一部历史剧，作者首先要面对如何处理历史与艺术、史与戏的关系的问题。《桃花扇》在处理这一问题上，有着自己的特色，即十分重视历史的真实性，其追求真实的程度，在以往的历史剧创作中是从未有过的。而作者在处理史实与艺术关系问题上的创新，与他的创作动机密切相关。孔尚任作《桃花扇》的目的，是要借侯方域与李香君的悲欢离合来反映南明王朝兴亡的历史。他在《桃花扇·小引》中表明了这一创作动机，曰：

　　《桃花扇》一剧，皆南朝新事，父老犹有存者。场上歌舞，局外指点，知三百年之基业，隳于何人？败于何事？消于何年？歇于何地？不独令观者感慨涕零，亦可惩创人心，为末世之一救矣。[①]

在试一出《先声》中，作者也借老赞礼的口声明自己作此剧是"借离合之情，写兴亡之

[*] 俞为民（1951—　），温州大学人文学院资深教授，专业方向：戏曲历史与理论。

【基金项目】本文为国家社科基金艺术学重大项目"中国戏曲历史题材创作研究"（20ZD23）阶段性成果。

① （清）孔尚任：《桃花扇·小引》，人民文学出版社1959年版，第1页。后夹注页码处均引自本书。

感"。正因为出于这样的创作动机,作者在组织故事情节与塑造人物形象时,十分注重历史真实,凡与南明兴亡有关的一些重要情节与人物,都是"实事实人,有凭有据"(《先声》,第1页)。"朝政得失,文人聚散,皆确考时地,全无假借。"(《凡例》,第11页)为此,在作《桃花扇》之前,孔尚任就已经做了大量的准备工作,实地考察南明的名胜古迹,拜访明朝遗老,广泛搜集南明兴亡的野史逸闻。又在剧本前面,特地附有《桃花扇·考据》一篇,表明剧中情节的来源和依据。其中引录了清无名氏《樵史》所记载的24段史料,这24段史料在剧作中皆可找到相应的情节,详见表1。

表1 《桃花扇》情节和《樵史》对应史实对照表

《桃花扇》情节	《樵史》史实[①]
《迎驾》出 《设朝》出	甲申年四月十三日,议立福王 四月二十九日,迎驾 五月初一日,谒孝陵,设朝拜相 五月初十日,福王监国拜将
《争位》出 《和战》出 《移防》出	五月,内阁史可法开府扬州 六月,黄得功、刘良佐发兵夺扬州 六月,高杰叛,渡江 六月,高杰调防开洛
《选优》出 《赚将》出	乙酉年正月初七日,阮大铖搜旧院妓女入宫 正月初十日,高杰被杀
《逮社》出	二月,赐阮大铖蟒玉防江 三月,捕社党
《拜坛》出	三月十九日,设坛祭崇祯帝 三月二十五日,讯王之明 三月二十七日,讯童氏 三月,杀周镳、雷演祚
《草檄》出	三月,督抚袁继咸、宁南侯左良玉疏请保全太子
《截矶》出	四月,左良玉发檄兴兵清君侧 四月,调黄得功堵截左兵
《誓师》出	四月二十三日,大兵渡淮 四月二十四日,史可法誓师
《逃难》出	五月初十日,弘光帝夜出南京

《桃花扇》不仅在描写重大事件时"确考时地",而且在一些细节描写上也有根有据。例如,《选优》出中,福王在清兵即将渡江南下的情况下,还在宫中选优演戏,不理朝政,沉

① 转引自(清)孔尚任:《桃花扇·考据》,人民文学出版社1959年版,第15页。

涵于声色之中。这一情节在徐鼒的《小腆纪年附考》中有记载,"(五月五日)明福王不视朝。是日端午,百官入贺,王以演剧,未暇视朝也。"①《桃花扇》所描写的正与此相符。再如《劫宝》出,清兵攻破扬州,渡江南下,福王仓皇出奔芜湖,逃至黄得功营中。黄得功见到福王后,"拍地哭奏介",曰:"皇上深居宫中,臣好戮力效命。今日下殿而走,大权已失,叫臣进不能战,退无可守,十分事业,已去九分矣。"并表示,为保护福王,"微臣鞠躬尽瘁,死而后已"。(第 240 页)这一段史实,在《南疆逸史》中也有记载,"王师既破扬州,乘胜渡江,上仓猝幸太平,至得功营。得功见上,惊泣曰:'陛下死守京城,以片纸召臣,臣犹可率士卒以得一挡。奈何听奸人之言,轻弃社稷乎?今进退无据,臣营单薄,其何以出(处)陛下?'"②

可见,作者对黄得功这一形象的塑造,甚至他所说的话,也与史籍所载相符。正因为作者在处理题材时注重历史真实,才使得剧作具有强烈的历史真实性,观众观看时有身临其境之感,尤其是那些亲身经历过明末动乱的明朝遗老,更是触景生情,勾起他们对南明往事的回忆。"笙歌靡丽之中,或有掩袂独坐者,则故臣遗老也。灯炧酒阑,唏嘘而散。"(《本末》,第 6 页)

但是,作者在注重历史真实的同时又不完全拘泥于历史,在运用这些历史材料时,根据主题的需要对其作了艺术提炼和加工,使历史真实和艺术真实得到了有机的统一。如《却奁》出所描写的情节,据侯方域《李姬传》和《癸未去金陵日与阮光禄书》上的记载,阮大铖不是通过杨龙友给李香君送妆奁的,而是通过一个"王将军"送的。这件事也不是发生在癸未年(1643),而是发生在己卯年(1639)。孔尚任依据这一史实,加以适当的提炼和改动,一是把送妆奁的"王将军"换成了杨龙友,二是把时间改在癸未年,且是左侯、李新婚的第二天。经过这样的改动,便把剧情集中在明末政治动乱最激烈的三年里(1643—1645),既突出了李香君的刚烈性格,又使杨龙友、侯方域、李贞丽、阮大铖等人都卷入了这场纠葛之中,成为推动全剧矛盾冲突的重要元素。又如田仰以三百金聘香君为妾,而被香君拒绝这件事,在侯方域的《李姬传》和《答田中丞书》中只是提了一笔,十分简略,至于李香君怎样拒绝田仰及由此所产生的后果等都没有记载。孔尚任便抓住这一很不详细的史料,加以生发和挖掘,围绕这件事写了《拒媒》《守楼》《寄扇》《骂筵》等四出戏,使之成为表现李香君的反抗性格的重要情节。另外,作者出于当时政治环境的原因,对某些历史人物的事迹作了一些虚构。如史可法抗清殉节,许多史书都有记载,如《明季南略》记载史可法在清军攻城城破后,被俘不屈,被清兵所杀。若照史实写在剧本上,这势必要触犯当时清朝统治者的文网,故作者虚构了史可法沉江殉节的情节。又如历史上的侯方域并没有出家,于清顺治八年(1651)曾应省试,中副榜。可见,历史上的侯方域晚节不保,而孔尚任将其出仕改为出家,这倒并不是对侯方域的美化,而是借此对当时那些遁入山林、不愿和清朝统治者合作的明末遗民的肯定和歌颂。

① (清)徐鼒:《小腆纪年附考》,中华书局 1957 年版,第 362 页。
② (清)温睿临:《南疆逸史》,《续修四库全书·史部》(第 320 册),上海古籍出版社 2002 年版,第 430 页。

作者注重历史真实的创作动机,也影响了剧本的结构。与以前的历史剧相比,《桃花扇》在结构上具有鲜明的特色。作者从"借离合之情,写兴亡之感"这一创作目的出发,在安排故事情节时,把侯方域与李香君的"离合之情"当作中心线索,贯串全剧的始终,再联系这一中心线索来展开南明王朝兴亡的历史图景。全剧以侯、李的悲欢离合反映出南明王朝从建立到覆灭的历史。作者巧妙地把"离合之情"和"兴亡之感"紧密地糅合在一起,写侯、李的"离合之情",不离开南明王朝的兴亡历史;反之,写南明王朝的兴亡历史,又不离开侯、李的"离合之情",两者联环相牵,相互生发。如从侯、李出场的《听稗》《传歌》《访翠》,到《眠香》《却奁》,在这几出戏中,既敷演侯、李的结合,又通过两人的结合,展现了明代末年社会动荡、派系纷争的混乱局面。而自《辞院》出后,侯、李被迫分离,一条主线分为两条分线,交错进行,而这两条分线同样贯串着史实,即展开了更为广阔的社会现实。如写侯方域的一线,自《辞院》出后,由于阮大铖的陷害,侯方域被迫来到扬州史可法的府中躲避,接着便引出了《争位》《和战》《移防》《赚将》四出戏,这四出戏一方面是写侯方域与李香君分别后的经历,即写他来到扬州史可法府中后,参谋军事,由于四镇内讧,他在四镇间进行调停;而另一方面,又通过侯方域在四镇间的调停,揭露了四镇不顾清兵南下,国难当头,为争夺地盘,相互争斗的私欲。再如写李香君的分线,《拒媒》《守楼》《骂筵》三出戏是写李香君在与侯方域分手后经历,她拒绝嫁给田仰,坚贞守志,痛骂权奸;同时又通过马士英、阮大铖等权奸对李香君的迫害,反映了南明昏君权臣把国家与民族利益置于脑后,苟且偷安,恋色好货,骄奢淫逸。如果说在侯方域这条分线上,写出了南明王朝"武讧于外"的史实,那么在李香君这条分线上,写出了南明王朝"文嬉于内"的史实。"争斗,则朝宗分其忧;宴游,则香君离其苦。一生一旦,为全本纲领,而南朝之治乱系焉。"①剧本最后又通过两人聚合后,双双入道,写出了国破家亡的史实。南明王朝政治风云的变幻,影响着侯、李的悲欢离合,而侯、李的悲欢离合,又展现了南明王朝由建立到覆灭的过程。"离合之情"与"兴亡之感",两者在全剧情节的发展过程中,水乳交融,浑然一体。

作者为了加强"离合之情"与"兴亡之感"两者间的联系,还将桃花扇这一道具贯串全剧始终。如他在《桃花扇·凡例》中指出:

> 剧名《桃花扇》,则桃花扇譬则珠也,作桃花扇之笔譬则龙也。穿云入雾,或正或侧,而龙睛龙爪,总不离乎珠(第11页)。

桃花扇是侯、李的定情之物,但它又与当时的政治斗争有着联系,是南明兴亡的见证。孔尚任指出:

> 桃花扇何奇乎? 妓女之扇也,荡子之题也,游客之画也,皆事之鄙焉者也。……其不奇而奇者,扇面之桃花也;桃花者,美人之血痕也;血痕者,守贞待字,碎首淋漓,不肯辱于权奸者也;权奸者,魏阉之余孽也;余孽者,进声色,罗货利,结党复仇,隳三百年之帝基者也。(《小识》,第3页)

① 俞为民、孙蓉蓉编:《历代曲话汇编·清代编》(第一集),黄山书社2009年版,第678页。

因此，这把桃花扇是侯、李"离合之情"与南明兴亡的联系之物。在剧中，这把桃花扇一共出现了八次，从赠扇、溅扇、题扇、寄扇到撕扇，既演出了侯、李两人之间悲欢离合的过程，又把侯、李的"离合之情"与南明王朝的兴亡紧密联系在一起。

在剧本的格局上，《桃花扇》对传统的传奇格局也作了创新，将第一出的副末开场改作试一出《先声》，在上半本的结尾与下半本的开头各加一出，最后又续一出。这样的格局，确是以往的传奇所未有的。作者自称设计这样的格局也是为了创新，如他在卷首的《凡例》中指出：

> 全本四十出，其上本首试一出，末闰一出，下本首加一出，末续一出，又全本四十出之始终条理也。有始有卒，气足神完，且脱去离合悲欢之熟径，谓之戏文，不亦可乎？（第11页）

而这四出戏的设置，也与作者的创作动机有关，即为了突出剧作的历史真实性。这四出戏主要由老赞礼与张瑶星评说明朝灭亡与南明兴衰的历史，而老赞礼与张瑶星既是以剧外人的身份来评说时政，同时也是剧中人物，是南明兴亡的见证人，因此，由他们来评点和总结明朝和南明兴亡的教训，就更具有真实性。

另外，为了"借离合之情，写兴亡之感"，《桃花扇》在剧本的结局上也打破了传奇以生旦大团圆为结局的传统形式。南明覆灭后，侯方域与李香君在栖霞山不期而遇，经张瑶星指点，两人毅然抛开儿女之情，分手入道。而这样的悲剧结局，也是为写南明兴亡的历史而设置的，即以生旦的入道分离，来反映南明的覆灭，把侯、李的爱情悲剧与国破家亡的政治悲剧密切结合。

作者在注重历史真实性的同时，也没有忽视剧作的戏剧性，同样注重情节的生动性。为了增强情节的生动性，在具体安排故事情节时又注重情节发展的跌宕起伏。"排场有起伏转折，俱独辟境界；突如而来，倏然而去，令观者不能预拟其局面。凡局面可拟者，即滥套也。"（《小识》，第11页）

因此，在《桃花扇》中，情节的发展不是平铺直叙，而是变幻莫测，在发展过程中不断制造悬念，增强戏剧性。如《辞院》出，观众看到阮大铖欲缉拿侯方域，侯方域被迫出走，至此，观众还想知道侯方域是否能逃出阮大铖的迫害，但作者并没有按照观众的思路来安排下一出的情节，下一出《哭主》写左良玉正在黄鹤楼设宴时得报崇祯缢死煤山，这完全出乎观众的"预拟"。再如《拒媒》出，敷演李香君拒绝嫁给权贵田仰，那么田仰是否肯放过她呢？接下去的几出戏并没有回答这一问题，而是敷演四镇内讧的情节。又如《会狱》出，侯方域被逮入狱，观众看了这出戏后，急于知道的是侯方域是否能逃出牢狱，是否能与李香君团聚。而作者对此故意避而不写，接下去写左良玉率兵东下。这样通过不同情节的相互穿插，制造出一个个悬念，使剧情发展起伏变化，跌宕有致，引人入胜。

作者注重历史真实的创作动机，也使他在人物形象的塑造上作了一些创新。首先，作者在剧中所塑造的人物形象大都是实有其人，其中有姓名可考的主次人物达39人，人物如此之多，且多为真实人物，这在以往的历史剧中是没有的。其次，为全面真实地反映南

明兴亡的历史,作者在剧中描写了当时各个阶层、不同身份的人物,上至皇帝,下至平民,有青楼歌妓,有民间艺人,有清客,有书生,有权奸,有忠臣,人物身份之杂,反映生活面之广,这在以往的历史剧中也是没有的。在具体塑造人物时,作者根据"借离合之情,写兴亡之感"这一总体构思,将剧中人物按其不同的地位和在剧情发展过程中所产生的不同作用,分为左、右、奇、偶、总五部。左、右两部是表现"离合之情"的,共 16 人,按他们在表现"离合之情"中所起的作用分为正色、间色、合色、润色等四色,"色者,离合之象也"。左部以侯方域为正色,右部以李香君为正色。奇、偶两部则是表现南明兴亡的,共 12 人,按他们的政治态度分为中气、戾气、馀气、煞气等四气,"气者,兴亡之数也"。总部只有张道士(瑶星)和老赞礼两人,一经一纬,在剧中分别起着总结兴亡和离合之情,点明主题的作用。如作者指出:"张道士,方外人也,总结兴亡之案;老赞礼,无名氏也,细参离合之场。"(《纲领》,第 26 页)确定了人物在剧中所处的地位和所起的作用后,作者就以此为纲,来具体地刻画这些人物的性格。显然,《桃花扇》的这种人物塑造法,也是以往历史剧创作中所没有的。

综上所述,《桃花扇》在处理史实与艺术的关系、剧作结构、人物塑造等方面突破了以往历史剧创作的传统方法,取得了一些创新与发展,在我国古代历史剧创作史上树立了一块丰碑。

范钧宏的历史剧创作及其艺术特色

王 岩*

摘 要：范钧宏不仅专注于戏曲创作实践，而且积极总结自身的戏曲编剧技巧，逐渐形成艺术虚构与性格真实相结合的戏曲创作观。同时，他在戏曲创作中熟练运用精炼集中、情节铺垫、虚实照应等编剧技巧，使得剧本矛盾冲突跌宕起伏、引人入胜。他还注重鲜明的角色塑造和生动的人物语言在戏曲创作中的重要作用，在刻画人物时并不局限于一种手法，而是通过分析人物行动的心理依据、众多人物性格的烘托反衬和历史条件的影响与制约，来丰富人物性格与人物语言。

关键词：范钧宏；创作观；编剧技巧

范钧宏（1916—1986）是我国杰出的戏曲剧作家、戏曲理论家。中华人民共和国成立前他学戏、演戏，立志成为一名优秀的戏曲演员。中华人民共和国成立之后，他转而进行戏曲创作，发挥自身了解舞台、熟悉演员、文化功底深厚的特长，在京剧剧目创作领域表现出独特的风格和编剧水准。他从小戏开始练笔，曾创作《二流子开荒生产》等通俗易懂、移风易俗的大众文艺作品，又由于自身在中国戏曲研究院工作时期整理《京剧丛刊》的经历，不断加深对传统京剧剧目的了解。1953年，京剧《猎虎记》问世，从此他开始了戏曲编剧的生涯。其在30余年的戏曲剧本写作历程中，共创作、整理改编戏曲剧目45部。这些戏曲剧作，既包括成功的传统剧目改编、移植的成果，如《九江口》《杨门女将》《蝴蝶杯》等，也包括以史料为根据的新创剧目，如《猎虎记》《强项令》《夏完淳》等，还包括现代题材的剧目，如京剧《白毛女》《林海雪原》《洪湖赤卫队》等。其中很多剧目成为中国京剧院的保留剧目，引起了很大反响。范钧宏不仅专注于戏曲创作，同时也积极将编剧技巧进行总结，著有《戏曲编剧论集》《戏曲编剧技巧浅论·结构篇》等，对改编剧目的"摸底"，剧本创作中的选题、结构、程式、语言等问题，都有深刻独到的见解。

本文以范钧宏创作的戏曲剧本为研究对象，同时参照其有关戏曲编剧的理论著作，试图探讨其戏曲创作的整体风格和戏曲表现手法，总结范钧宏剧作的经验，为当代戏曲创作提供可资借鉴的经验。

一、艺术虚构与性格真实相结合的戏曲创作观

范钧宏一生共创作、整理改编戏曲、曲艺剧作45部，其数量不可谓不高。但客观地

* 王岩（1987— ），文学博士，国家图书馆副研究馆员，专业方向：戏曲学、文献学。
【基金项目】本文为国家社科基金艺术学重大项目"中国戏曲历史题材创作研究"（20ZD23）阶段性成果。

看,范钧宏的剧作中不乏应时之作、应景之作,一些剧目是由当时成功的歌剧、话剧作品移植、改编而来,很多作品的创作缘起都来自大众文艺创作研究会的创作要求或中国京剧院的演出任务。但即便如此,也不能完全抹杀其艺术构思和戏曲技巧的运用。京剧《猎虎记》《强项令》《杨门女将》《九江口》《白毛女》等作品更是在京剧舞台上常演不衰。这些剧目体现了范钧宏在戏曲艺术的审美情趣、人物形象的刻画与塑造、文学语言的描写,乃至对待新编历史剧、传统戏采取什么样的历史观加以整理改编等方面的独到之处。

范钧宏的戏曲剧作中除了11部现代题材以外,其他30余部都是历史题材,有些剧目虽然不能算是严格的历史剧,但是也都涉及如何处理历史题材的取舍和历史人物塑造的问题。而这一时期的范钧宏不单在自身的历史剧创作中有所感悟,而且深刻地认识到这一时期政治导向在戏曲创作中的问题,并在其发表的一些文章中,如《谈"透"——〈乍夜挑灯写史剧〉读后散记》《关于〈卧薪尝胆〉——致张真同志》《艺术虚构与性格真实》,阐释了这些观点,对当时流行的错误观点予以反驳和纠正。

范钧宏曾提出,"诚如某些同志所说:写戏不能离开艺术虚构,即或是真人真事的历史剧也并不例外;也诚如某些同志所说,艺术虚构不能违反历史真实,历史人物性格不应任意篡改。我想,在塑造历史人物形象时,如果善于把握住主人公的性格真实,并在此基础上进行艺术虚构,是否就有可能达到真实而又艺术地反映历史生活的境地呢?"①范钧宏在这段话中清晰地表明了自己对于历史剧创作的看法,但是鉴于当时紧张的政治空气,他不得不用"诚如某些同志所说"的含糊词汇以及在结尾用较为和缓的问句形式来表达这些观点。他认为写历史剧离不开艺术虚构,但艺术虚构不能篡改历史人物性格的真实,只有在这种真实的基础上进行艺术虚构,才能达到艺术地反映历史生活的境地。这种观点不仅是在当时的历史环境中,即使在当下都十分具有借鉴意义。

范钧宏的观点不是凭空想象出来的,而是来自他真实的创作经历。在京剧《满江红》的开头,他将剧情展开的背景写成是岳家军势如疾风迅雷,追击着狼狈溃窜的金兵,兀术率领残军仓皇渡过黄河,惊魂甫定,败讯频传,眼看已经无法挽回颓势了,忽然朝中来人,授以"以和佐战"的方略,兀术看罢唱道:"一纸密札决大策,'以和佐战'妙用多。密谕秦桧暗助我,通使临安去诱和。"②

事实上,这场戏几乎整个都是虚构的,特别是两个地方与历史记载出入较大:一是历史上,这一场决定性的战役,兀术虽然大败但只退守汴梁,而剧作者范钧宏却让他一败再败,兵撤黄河岸边。二是历史上,兀术正拟放弃汴梁,忽有书生叩马,说自古以来,权臣居于朝中,将军在外领兵打仗从来没有得胜的先例,岳飞虽然英勇无敌,却也无法抵挡奸臣的诬陷。兀术听后便打消了撤退之意。而剧作者却把这个情节删去,改为"以和佐战"的阴谋。范钧宏之所以这样做,自然是为了造成一个有利于开展戏曲冲突的典型环境,以便突出主题思想,刻画人物性格。而这种修改是在大体符合历史真实的情况下进行的艺术

① 范钧宏:《戏曲编剧论集》,上海文艺出版社1982年版,第344、345页。
② 范钧宏、吕瑞明:《范钧宏、吕瑞明戏曲选》,中国戏剧出版社1990年版,第5页。

虚构,是符合创作规律的,也是受到观众和历史学家们认可的。这是因为兀术败退汴梁也罢,兵撤黄河也罢,不过是程度上的差别而已;书生叩马固然见于历史记载,而"以和佐战"也曾载于《大金国策》,并且一直贯穿在金朝对南宋作战的实际行动中。前一个虚构是艺术的夸张,后一个虚构是对生活的概括,它们都符合历史的基本真实,也更利于揭露兀术的性格真实。

可是,在同一部戏中,范钧宏做的另一个虚构却没有得到观众的认可。在十二道金牌到来,三军咆哮、群情愤慨的情况下,内心充满矛盾的岳飞,在众将激励、鼓动之下,作出了"敲战鼓紧征袍进军北岸"的决定,但这个决定紧接着被"四路回防粮草断"的现实所粉碎,最后不得不忍痛班师。范钧宏在这里虚构一个"进军北岸"的情节是为下面的突变服务,是一种渲染气势、先扬后抑的戏曲手法。可是有人提出异议,认为这一决定不符合岳飞的性格和行动逻辑,"进军北岸"的行动已经违反了岳飞的性格真实,它与岳飞"忠君爱国"互为表里的思想性格存在差距。

从范钧宏创作《满江红》的经历可以得出的启示是:艺术作品,尤其是戏曲作品,并非不能进行虚构和艺术加工,很多优秀的艺术作品能有加工的成分,但是艺术加工的度必须仔细把握,这个度就是要考虑虚构的情节是否符合剧中人物的性格真实,在剧情所描绘的历史情境下,剧中人物的行动是否会按照剧情已有的性格特点发展下去。

二、运用娴熟的戏曲技巧

范钧宏在戏曲创作中非常善于运用戏曲技巧,使得剧中人物形象饱满、性格突出,情节连贯、一气呵成,矛盾冲突跌宕起伏、引人入胜。这与他早年的京剧演员经历相关,这段经历使他更加熟悉舞台,熟悉戏曲程式和技巧;也与他在中国戏曲研究院整理《京剧丛刊》的经历密不可分,这段经历使他更加熟悉传统戏曲剧本,了解到传统戏曲编剧的精炼、集中、夸张等技巧,使其在后来的戏曲创作中更加得心应手。下面我们将范钧宏运用最多的几个戏曲技巧进行分析总结。

(一)集中

范钧宏特别重视"集中"在剧目中的作用,甚至将集中看作戏曲区别于其他舞台艺术形式的一个重要特点。少了"集中",戏曲便称不上戏曲。他认为"话剧可以在合理的情况下安排人物的上上下下,可是对于戏曲而言,尤其是主要人物,多次的上场、下场是难于处理的。因为戏曲的上下场是有节奏的,这其中观众的感情节奏、角色的行动节奏、乐队的音乐节奏是统一的,随随便便地上上下下,就找不着锣鼓点"[①]。因此话剧可以展现很复杂的情节结构,戏曲则不能,要讲求"立主脑"和"减头绪",具有"集中"的要求。

具体到戏曲剧本的写作,创作、改编一个剧本,确定主题思想的同时,应当构思如何把

① 参见范钧宏:《戏曲编剧论集》,上海文艺出版社1982年版,第13页。

人物行动和冲突统一到严谨的结构中。有了严谨的结构,才有可能集中地表现矛盾、刻画人物、突出主题。如果结构松散、场子零碎,就会给人以"散"的感觉,违背了戏曲技巧"集中"的特点。这里以范钧宏曾经整理过的传统京剧《玉堂春》为例,说明这个问题。

京剧《玉堂春》或《女起解》原是单折戏,梆子传统剧目中也仅仅多一场《关王庙》,至于从《嫖院》演起的全部《玉堂春》则问题较多。折子戏《玉堂春》或《女起解》结构是严谨的,但全部《玉堂春》就失之于"散"。之所以"散",是因为它把《玉堂春》中苏三所叙述的情节,一五一十毫无遗漏地明场铺叙出来。王金龙三次进院是明场,金哥送信是明场,关王庙是明场,甚至连王金龙"在落凤坡前遇强人","到晚来吏部堂上去巡更"也都是明场。一个情节一个明场,一个明场又等于一个过场,而这些过场的作用,充其量不过是证明苏三在都察院中"招供是实"而已。这样的结构,当然难以做到集中。经过范钧宏的整理,只保留了《苏三起解》《三堂会审》《监会团圆》三场戏,舞台上流行的折子戏也多是采用这种演法。在结构设计和剧情编排时,要注意剪裁,把情节、人物集中起来。

(二) 铺垫

"铺垫"是传统戏曲编剧技巧中的重要手段,作为一个概念来讲,铺垫就是渲染、烘托。范钧宏曾谈道:"铺是铺平,垫是垫高。有平有高,就意味着有起有伏、有动有静、有弛有张、有疏有密。铺垫也表现了主要与次要之间的关系:次要人物为主要人物铺垫,次要矛盾为主要矛盾铺垫,次要场子为主要场子铺垫,以及唱念做打相互之间的铺垫等等。"① 可见铺垫在戏曲创作中应用极广,变化多端。这里以范钧宏曾参与改编的传统戏《除三害》为例,说明"铺垫"在剧本中的应用。

《除三害》的精彩之处就在于"说三害"一节,因为这一节需要两位演员配合表演,一方(时吉)循循善诱、娓娓道来,另一方(周处)性格暴烈、势如奔雷。两种不同的情绪在交织碰撞中展现戏曲矛盾冲突。在这个过程中时吉通过深思熟虑,打算以山中恶虎和水中蛟龙为比,激周处改弦更张、痛改前非。可是如何完成这种转变,如何刺激周处的情绪却是大有学问。如果按照惯常的情况将三害姓名说出来,情节会显得过于平淡,周处性格的变化也不会如此剧烈。为了造成这样一种性格的突变,作者设计了一个一问一答的模式,时吉故意放慢讲述的速度,而周处却迫不及待地想要知道问题的答案。一个穷追不舍,一个故布疑阵。两人的性格特征也在这几番问答中显露出来。虽然周处很想知道答案,观众也知晓其中奥妙,但是作者偏偏不急于解释。这就是铺垫在其中的作用,只有情绪积累到了一定的火候,最后爆发出的才会是更大的威力。周处就是在这种情况下逐渐进入了时吉为他设计的陷阱之中,越是不知道谁是三害之首,他就越想知道,越是猜不出是谁,他心中的愤怒也就积蓄得越深,而越愤怒也就越决心除掉三害,为民请命。经过这几番铺垫之后,当周处得知这个为害乡民、横行不法的人就是自己时,心中的痛苦和自责是可想而知的,也只有在这种情况下,他性格的转变和后来除去三害的戏曲行动才显得合情合理。

① 范钧宏:《戏曲编剧论集》,上海文艺出版社1982年版,第175页。

(三)虚实照映

所谓"虚实照映",在戏曲剧本中的应用主要在于合理安排剧情中的笔墨详略,把重要剧情放在明场,此之谓"实",而把不太重要的剧情放在暗场,从角色对话中交代出来,以起到内容详略得当,情节一以贯之、跌宕起伏的目的。范钧宏对于虚实照映有一段精辟的论述:"'虚实照映'必须有一个完整的艺术构思;'实'要具体,'虚'同样要具体;'实'要有矛盾冲突,'虚'同样要有矛盾冲突;'虚'的部分具体而又'有戏','实'的部分也就会更具体,更'有戏'。'虚实照映','虚'的幅度越大,'实'的主线就更要清晰分明。而'虚''实'之间,也必须紧紧地拧在一起。'虚实照映'不仅是为了介绍情节,更主要的是以集中的笔法、腾出手来淋漓尽致地刻画人物。"①这种看法是符合戏曲艺术创作规律的。这里以《九江口》为例,说明"虚实照映"在范钧宏剧目中的运用。

《九江口》以朱元璋、陈友谅的军事斗争为背景,主要写老谋深算的张定边与能言善辩的华云龙之间针锋相对的智斗情节。全剧共写了十五场,而其中的重要场次无非是"席前三盘""花园对质"和"搅闹华堂"这三场。既然定在了张、华两人之间的斗智情节,这三场戏自然成为了全剧的重点,此为"实"。而至于胡兰如何被抓、刘伯温定计、华云龙诈婚等情节虽然在两个军事集团的战争中具有关键意义,但在本剧中却不是重要的情节,因此这些情节都被处理成了过场,此为"虚"。而至于该剧的结尾,朱元璋如何调兵遣将设下埋伏,双方军队如何开战,以致最终陈友谅九死一生被张定边搭救,这些情节同样处理成了"虚"。因为全剧的重点在"斗智",观众想要看到的是各为其主的两个英雄人物之间唇枪舌剑、勾心斗角的冲突场面,当"搅闹华堂"的高潮部分结束以后,后面有关战争胜负的情节大可以一笔带过。

三、生动的角色塑造与鲜明的人物语言

在范钧宏的众多戏曲作品中,有很多人物形象给观众留下了深刻的印象,在戏曲舞台上显示着夺目的光彩。如《猎虎记》中性格泼辣、敢作敢当的顾大嫂,《强项令》中坚持原则、坚强不屈的董宣,《杨门女将》中遭受失去亲人之痛,却依旧不忘杀敌报国的佘太君、穆桂英,《九江口》中一腔忠诚、老谋深算的张定边,巧言善辩、机智勇敢的华云龙。这些形象以其生动的角色塑造和鲜明的人物语言得到观众们的认可。在此笔者试将其描写人物语言的艺术特色归纳为下列几点。

(一)从人物心理状态出发揭示其行动的依据

范钧宏历来重视人物心理的描写和塑造,注重通过对人物内心的描写揭示其行动原因。他认为戏曲是开放的艺术形式,其妙处就在于所有行动都展现在观众面前,几乎没有

① 范钧宏:《戏曲编剧论集》,上海文艺出版社1982年版,第196页。

哪出戏曲剧目为了吸引观众而留下悬念。因此戏曲剧本的创作必须清晰地展现人物行动,并且细腻地展示这些行动的内在心理。

在改编《蝴蝶杯》时,范钧宏就曾有过一段精彩的设计。《藏舟》一节,田玉川与胡凤莲共同经历一番劫难,田玉川对胡凤莲心生怜爱,胡凤莲也有感于田玉川刚义勇为,不失为男子气概。可是,两人毕竟是萍水相逢,没有父母之命、媒妁之言,所以当田玉川主动表达爱意的时候,胡凤莲并不好马上同意,一方面是碍于礼教约束,另一方面也体现出了少女的矜持。对这段情节的处理,范钧宏采用了动作语言结合唱段的方式。

　　田玉川　　大姐,我还有话讲啊!(唱)
　　　　　　　我的母亲将杯儿交我收管,
　　　　　　　她叫我凭此杯缔结姻缘。
　　　　　　　传家宝做聘礼牵引红线——
　　　　　　大姐若不嫌弃,请来接杯!
　　　　　　〔胡凤莲乍惊乍喜,不觉后退,船身晃动,田玉川急忙扶住。
　　胡凤莲　　(唱)羞得我胡凤莲难以开言。
　　　　　　　一时间不由得心慌意乱……
　　田玉川　　大姐意下如何,大姐你……(递杯)
　　　　　　〔胡凤莲欲接杯,羞,转身。田玉川递杯,转身。最后胡凤莲徐徐接过杯子。
　　胡凤莲　　(接唱)羞答答接过杯(突然迅速地)藏在身边。(揣杯)①

这几句唱词就是从当时胡凤莲的心理状态出发的,此时的胡凤莲经历了家庭的变故和失去亲人之痛,在田玉川的帮助下逃脱了险境,她对田玉川可以说是有感恩之情,同时也有爱意。女孩子的矜持使她羞于表达这份感情,但是面对对方真挚的情感又不能不做回应。如何反应、如何表露心事令她伤透了脑筋,在这里胡凤莲聪明机敏、心思细密的性格特征展露无遗。她用动作语言表达了她对田玉川的感谢与认可,羞答答地接过了蝴蝶杯。

(二) 从众多人物的矛盾和冲突中挖掘人物的独特个性

在很多情况下,人物性格是通过其他人物性格特征的衬托表现出来的。深度挖掘某一人物的特征,并在具体情境中有所展现,这是人物性格描写的一种方式。而在很多情况下,主要人物的性格特点是在次要人物的烘托下,逐渐清晰明朗起来的。有的时候主要人物的性格虽然已经足够明显,但是范钧宏仍会用次要人物的语言与行动,为主要人物性格的勾勒再添一把火。他的京剧剧目《强项令》,就是这方面很好的例证。

《强项令》的第三场是全剧的高潮部分,通过剧情的不断深入和矛盾的激化与化解来

① 范钧宏、吕瑞明:《范钧宏、吕瑞明戏曲选》,中国戏剧出版社1990年版,第257页。

展示董宣、公主、光武帝以及老太监的人物性格。

这一场戏大致可分为三个阶段。第一阶段,公主告状,光武帝不明就里,为厦门亭拦驾杀人之罪要斩董宣人头。刚一开场,矛盾就迅速激化,董宣面对这种情况,不慌不忙,要向皇帝"辩本",于是便有了下面这段对话:

董　宣　臣启万岁,自古有道之君,不斩无罪之臣。臣胆大,不敢妄为;臣无罪,不当受死。容臣一言,再斩不迟。

公　主　住口!厦门亭前,欺我孀寡。圣驾在此,还敢顶撞!啊,万岁,他既不知罪,何必多言,就该推出问斩!

汉光武　且慢!这老儿累次谪官,其性未改,容他一言,叫他死而无怨!

公　主　还不快快讲来!

汉光武　讲!

董　宣　万岁容奏!(唱[二黄倒板])
　　　　尊万岁息雷霆容臣辩本——

老太监　(咂嘴)万岁驾前,只许说奏本,不准说辩本!

董　宣　若不辩本,是非难明。

老太监　不准你辩!

董　宣　容臣一辩。

老太监　不准辩!

董　宣　臣要辩!

老太监　哎呦,你这个老头子,怎么这么犟啊!①

这一段中,董宣的话不仅展现了他能言善辩的一面,也展现了他坚持原则的性格特点。老太监"你这个老头子,怎么这么犟"的无奈之语,更是烘托出了董宣不畏权贵、敢于直言的倔强性格。董宣通过辩本,让光武帝了解了事情的原委,认定赵彪"刀伤二命,岂不当斩",可是公主不依不饶,仍然要治董宣"拦车驾,侮皇亲,以小犯上"之罪。从这里开始进入第二阶段,也就是董宣是否有罪的冲突,这里董宣与公主各有大段的唱词来为自己辩护:

董　宣　(起立)谢万岁!(唱[二六])
　　　　厦门亭阻驾非不敬,洛阳令怎敢忤皇亲。
　　　　公主外事从不问,赵彪仗势太横行。
　　　　三尺禁地湖阳府,(转[快板])王法难及犯法人,
　　　　拦车驾也曾先请命,公主容臣理民情。
　　　　臣为公主施仁政,臣为万岁布德声。
　　　　公主若道臣不敬,臣道公主不谅情。

① 范钧宏:《范钧宏戏曲选》,中国戏剧出版社1988年版,第188、189页。

戏曲历史剧与乡村剧及其他　　　　　　　　　　　　　　　　　　　　　　　　　　　39

 以小犯上罪难领,执法如山,臣是无罪人!
公　　主　万岁!(唱[快二六])
 一派巧言休听信,董宣有罪罪不轻。
 厦门亭前虽请命,(转[流水])谁叫他拦路竟杀人!
 臣与他据理来争论,谁叫他恶语竟伤人!
 臣命他停刑暂松捆,谁叫他抗命竟施刑!
 湖阳府威仪俱扫尽,长公主尊荣又何存!
 凭着他区区洛阳令,敢道我孀寡好欺凌!
 犯上之罪若不问,从今后——(干唱)
 有何颜面进宫门!(拭泪)①

 这段对唱针锋相对、各陈利害,将两人的性格特征表现得淋漓尽致。董宣不卑不亢、据理力争,认为自己是依法办事,死不认罪。而湖阳公主却强词夺理,以为依仗自身权势便可以目无法纪。光武帝面对两人相持不下的情形,只好打圆场,判董宣充军发配,怎奈他将近七十,年老多病;判其降官五级,可惜董宣已然身居七品,无官可贬;判其罚俸三载,又怕董宣这等清廉官吏难以维持,于是,左右难以施行,光武只好命其"与公主三叩首认罪赔情",由此剧情进入第三个阶段,也就是"强项不屈"的高潮部分。

老太监　(拭汗,自语)哎呀,吓了我一大跳!(大声)董宣,得罪了公主,还不快磕
 头吗?(小声)什么有理没理的,磕个头又算个什么!(向武士)按着他,
 磕,磕,磕,……
 　[武士强按董宣,董宣力难胜,才一俯身,脖子一梗,身躯挺起。
董　宣　臣无罪,不能赔礼……
老太监　(大声)一个啦,一个啦。再磕,再磕——(小声)你别挺着脖子呀……
 　[武士再按,董宣如前。
老太监　(大声)两个啦,两个啦。再磕一个就齐啦……(小声)再要不磕,留神你
 的脑袋呀!
 　[武士再按,董宣仍如前。
老太监　(大声)三个啦,三个啦。启奏万岁,董宣赔礼已毕。
董　宣　(情急)启奏万岁,臣未曾赔礼! 未曾赔礼!
老太监　得!兜不住了!启万岁,董宣脖子太硬,奴婢们按不动!②

 这段戏中,武士硬按董宣脖子叩头,老太监好心为他说好话,他却挺起脖子连声叫喊"臣未曾赔礼"。他不肯就此下台阶,弄得公主和光武帝也下不了台阶,简直是不知好歹,不通人情。然而正是这种"不知好歹"表现了董宣无比鲜明的是非观念;这"不通人情"透

① 范钧宏:《范钧宏戏曲选》,中国戏剧出版社1988年版,第192—194页。
② 范钧宏:《范钧宏戏曲选》,中国戏剧出版社1988年版,第198、199页。

出了董宣威武不能屈的可贵品格。在这部戏中,范钧宏着力突出董宣的性格,但是作为次要角色的老太监形象,他也没有轻易放过。第三场中老太监的京白不断在光武、董宣、公主的对话中穿插调剂,更加衬托了董宣的不屈性格。

(三)从环境影响和条件制约中写出性格的历史根据

范钧宏的剧作有很多是历史剧,这里不仅包含整理改编的传统戏,也包含其本人创作的新编历史剧。但无论是何种题材,范钧宏都非常注意将笔下人物置于其应在的历史环境中,因为每个历史人物都无法逃脱其应有的历史局限,如果作家放任笔下人物在历史大地上纵横驰骋,就会造成人物性格脱离当时的历史根据,一旦如此,历史人物的真实性和可信性就会大打折扣。失去历史根据的人物也必将没有血肉,成为了作者意图的传声筒。因此,为了避免这种情况发生,范钧宏严格要求自身要在历史根据之下塑造人物性格。

范钧宏的京剧作品《强项令》《满江红》均为很好的例证。董宣作为洛阳令,其职责是维护一方安定。当发现有人仗势欺人、为害百姓的时候,他不惜在厦门亭拦截公主车驾,惩治杀人凶犯;也不惜在金殿之上与公主辩驳,据理力争、丝毫不让;及至光武帝从中调停,令其磕头认错之时依然强项不屈。可见,执法如山、坚持原则是董宣的性格特征,但是其性格特征并不能超越他的历史局限。这种坚持原则的性格特征不会转变为现代思想中的"法律面前人人平等",也不会为了人民民主权利去反对光武帝的统治。因为董宣执法如山的品格是为了施行仁政,他坚持原则的行动是为万岁传播美好德声,其行为的根本原因还是为了巩固封建王朝的统治。岳飞的性格描写同样如此,作为南宋名将,他长期与金兵作战,为保家卫国建立了卓越的功勋。有些人为其风波亭之死而扼腕叹息,殊不知忠君思想在岳飞的头脑中根深蒂固,他全部行动的根据就是"迎二圣还朝",是保家卫国救黎民于水火。因此,当十二道金牌召他回都的时候,他无法为打退金兵而不顾君命,即无法走出自身的历史局限。

综上所述,范钧宏在刻画人物的时候并不局限于一种手法,而是通过分析人物行动的心理依据、通过众多人物性格的烘托反衬、通过历史条件的影响与制约来丰富人物性格的刻画与人物语言的描写。这些手段的运用丰富了表现手法,也让他的戏曲作品呈现出人物性格各异、语言生动真实的特点。

四、结　语

虽然范钧宏的剧作以整理改编居多,创作剧目较少,但这并不影响其在戏曲编剧领域的成就,他谨守传统戏曲创作观念,从李渔、王骥德等古典戏曲理论家处获益良多,又能结合自身早年演戏的经验,将历史情怀、舞台经验与戏曲技巧熔于一炉,形成了其朴实中庸、金戈铁马的戏曲创作风格。

关于范钧宏的戏曲创作还有一个不得不谈的问题,就是生活在中华人民共和国成立初期,文艺创作尤其是戏曲创作在很大程度上受到了政治的影响,范钧宏的戏曲创作同样

如此。他的一部分作品只是完成政治任务的应景之作,这些作品在当年演出之后就很快被观众所遗忘,艺术价值不高。同时,范钧宏的剧作还出现过图解政治的问题。这个问题集中体现在他1953年创作的新编历史剧《兵符记》中,这部戏把信陵君窃符救赵的历史故事描写成是"抗秦救赵",使人在将今比古之后不免产生迷惑。在历史剧创作中采用影射手法,只是把作品的思想意义建筑在古今的表面相似上,这样做会产生剧场效果,却经不起深入的推敲。这种做法实际上是不相信历史本身的真理,不用历史唯物主义的观点从历史中吸取经验,而是把思想意义寄托在图解之中。好在范钧宏及早地认识到这个问题,并在1961年《卧薪尝胆》的创作中自觉抵制将历史题材中的人物进步性夸大为"时代精神"的错误,形成了其"历史虚构与性格真实"[①]相结合的历史剧创作观。

"文革"之后,范钧宏在重新找回创作灵感的同时,又开辟了他戏曲生命的另一个崭新领域,即总结自身戏曲理论与戏曲技巧,培养后辈编剧。在这方面,他构建了独具自身特色的剧论体系,即强调戏曲情节结构、戏曲文学语言与戏曲艺术程式三者的和谐统一。另外,齐致翔、邹忆青等后辈编剧作为范钧宏的学生在这一时期已逐渐成熟,成为新一代的优秀剧作者。

范钧宏的戏曲旅程是从京剧演员到戏曲编剧,再到戏曲理论家的不断蜕变过程。他的戏曲创作风格独特,深深地打上了时代的烙印。他的戏曲理论建树以剧作法为主,极具操作性,对于当代戏曲创作颇具借鉴意义。

① 范钧宏:《戏曲编剧论集》,上海文艺出版社1982年版,第340页。

主体间性视域下的戏曲历史剧叙事之时间逻辑

黄 键*

摘 要：后现代史学观念仅仅从文本层面来看历史叙事，从而消解了历史叙事与文学叙事的界限，这种史学观念对历史剧的存在依据构成了严重的挑战，但这种观点忽略了文本与文本之间的"文本间性"的背后是主体与主体之间的"主体间性"，而这种历史中的主体间性，是历史时间所划的逻辑界限，亦构成了历史剧独有的疆域。但是戏曲历史剧叙事的时间逻辑也不同于历史时间，戏曲舞台对历史时间呈现，是个人的时间，也是"心象"的时间，是历史人物的所为与创作者以及观众的所知所想共同作用的结果，是多方主体交互性的体现，而这种主体间交互作用又通过戏曲的艺术表演程式这一平台而获得了一个共识与均衡点，正是这个共识与均衡使得历史剧为历史剧。

关键词：戏曲；历史剧；主体间性

一、"历史"的背后

叙事是人类建构时间模型以理解与把握自己身处其中的世界之变迁的一种基本方式。因此，以"叙述已发生的事"为职能的历史叙事，无疑是人类建构的极为重要的一种时间模型。对于具有强烈历史意识且惯于以史为鉴、以古鉴今的中国人来说，对历史的记录、叙述与理解尤为重要。因此，中国不仅有完备系统的史学传统，戏曲舞台上所搬演的剧目中，历史剧也占据了相当大的比重。在这方面，中国人显然与西方人有着很大的差异。古希腊哲学家亚里士多德在比较"诗"（广义的叙事艺术）与"历史"的时候，认为历史写的是"已经发生的事"，而诗写的是"根据可然或必然的原则可能发生的事"，因此写诗比写历史"更富哲学性"，[①]诗由此获得了比历史更高的尊严。从理论上说，由历史叙述衍生而来的历史剧，似乎应该同时综合了历史与戏剧的特性——既是已经发生的事情，又是可能发生的事情，既是历史的，又是诗的，似乎可以超脱于中西方关于历史与诗孰高孰低的争执，其重要意义与价值自不待言。然而，随着后现代史学观念与新历史主义的崛起，这种"应该"开始变得不那么理所当然。后现代史学家宣称"将历史作品视为叙事性散文话

* 黄键（1970— ），文学博士，福建师范大学文学院教授，专业方向：文艺批评。
【基金项目】本文为国家社科基金艺术学重大项目"中国戏曲历史题材创作研究"（20ZD23）阶段性成果。
① （古希腊）亚里士多德：《诗学》，陈中梅译注，商务印书馆1996年版，第81页。

语形式中的一种言辞结构"[1],因此,他们"强调历史重构的虚构特征,并且挑战历史学在科学中争取一席之地的做法"[2]。

尽管海登·怀特(Hayden White)等后现代史学理论家并不否认历史事实自身的存在,但是却认为我们只能通过对历史的语言叙述来接触历史,也就是说我们所面对的历史只是历史叙事,而作为一种语言结构,历史叙事与文学叙事并无本质的区别。在这种历史观念之下,亚里士多德的历史与诗的区别就被消解了,构成历史基本规定的"叙述已发生的事"——对于"过去"时间的叙述——的意义和价值,若不是被完全取消,至少也是被悬搁了。历史与诗之区别的消失,对于历史剧这一艺术品类的存在依据而言,显然形成了近于釜底抽薪式的严重质疑与挑战。也就是说,如果历史与文学都不过是一种可以等量齐观的叙事,"已发生的""过去"的时间,与"可能发生的"虚构的时间之间并无本质差别,那么历史剧也不过是以此前存在的、被称为"历史"的叙事作品为素材的戏剧作品,与完全虚构的戏剧作品并无不同,所以也就不存在是否符合历史真实的问题,也就无所谓是"正史"还是"戏说"。这个问题放在中国传统戏曲历史剧的领域来看,显得特别尖锐。

如果从历史记载的角度来看,大量的戏曲历史剧,如三国戏与杨家将题材的戏曲,往往都与历史记载有着相当大的歧异,甚至于史无征,这是否就证明了后现代史学对"历史真实性"的消解的正当性?照此逻辑,哪怕再大尺度的"戏说"甚至"反写"都可以理直气壮,所谓历史不过是一个创作者驰骋其想象力的一个借口。既然如此,"历史"与"剧"并无区别,所谓"历史剧"之名自然也就烟消瓦解,没有存在的必要了。

但是,如果我们还认为"历史"这个概念仍然有其重要意义与独特价值,不应将之淹没在"叙事"的海洋里,我们就应该回归常识:"过去"是曾经存在过的。当人们面对一个被称为"历史"的叙事时,人们往往先在地判定它很可能是"已经发生的事",是"过去的时间"。当人们面对一个被冠以"历史剧"名号的戏剧作品时,人们仍然会提出这样一个问题:这个作品在多大程度上符合或者背离了历史真实?可以说,历史之为历史,它的存在及其影响力的根源与依据就在于它是"已经发生的事",而历史剧所产生的效力在很大程度上也在于它的历史性——由于它是或人们认为它是"已经发生的事",所以存在"可能发生",叙述它的人便更有信心也有责任去追寻这背后的可然或必然的原则。

从这个角度看,历史叙事同样可以富哲学性,而这种哲学意味在很大程度上与它是"已经发生的事"有关。后现代史学家先驱贝奈戴托·克罗齐(Benedetto Croce)的名言,"一切历史都是当代史",早已为人们所耳熟能详,这一观点意味着历史的叙述只有从当代人的关怀出发去看,其意义才能彰显出来,"只有现在生活的兴趣才能促使我们探究一个过去的事实"[3]。克罗齐认为:"罗马人和希腊人躺在墓穴中,直到文艺复兴欧洲精神重新成熟时,才把它们唤醒。"[4]但是,这一论述中隐含了另外一个观点,即虽然直到文艺复兴

[1] (美)海登·怀特:《元史学:19世纪欧洲的历史想象》,陈新译,译林出版社2013年版,序言第1页。
[2] (美)海登·怀特:《元史学:19世纪欧洲的历史想象》,陈新译,译林出版社2013年版,第1页。
[3] (意)贝奈戴托·克罗齐:《历史学的理论和历史》,田时纲译,中国社会科学出版社2005年版,第4页。
[4] (意)贝奈戴托·克罗齐:《历史学的理论和历史》,田时纲译,中国社会科学出版社2005年版,第11页。

时期,欧洲精神的重新成熟才将古希腊人和罗马人唤醒,但是也必须正视这样一个事实,即罗马人曾经在 2 000 多年前的欧洲大地上生活过,文艺复兴时期的欧洲人才能让他们再度发言,该发言在欧洲人听来才是可信的、可听的。这时的欧洲人才会确信以罗马人的生活为模本来建构自己的生活是可能的,是可以做得到的。与虚构的乌托邦理想不同,曾经的祖先的辉煌对后世子孙产生的感召力与吸引力在很大程度上来源于它是"过去的时光",而对许多人来说,相对于凭空建构一个从未有过的理想国,"回到过去"与"昨日重现",似乎显得更可靠、更有可能。从这个意义上可以说:只有事实曾经在过去存在过,才有充分的理由让人们为了"现在生活的兴趣"对它进行探究。

历史就是对过去的时间的记录与叙述,这些过去的时间作为过去的人类的行动,逻辑地生成了我们正在经历的现在的时间,并将继续生成未来的时间。尽管正如后现代史学家们所指出的,存在着多元化的历史叙事,这些多元的历史叙事可能互相冲突,甚至致使最终无法确认绝对唯一性的历史真相,但即便如此,我们仍然不能将历史叙事与完全虚构的文学叙事等量齐观,因为历史叙事是以曾经存在的人类生活为基础,这种生活并非随着时间一去不复返且不留下任何痕迹,事实上,它的影响往往遍布与延续于人类生活的各个层面,并对后世子孙产生影响。即便存在着多元化的历史叙事,也只能说明历史本身的复杂性,并不能说明历史的虚幻。将历史看成纯粹叙事而将之与虚构性文学叙事同等看待,历史文本与文学文本成为一种"互文",这种观点显然囿于形式与文本的层面,完全忽略了历史作为人类行动的实践层面。可以说,正是这些"过去的时间"中所曾经发生的事件从总体上生成了包括当下在内的"以后的时间",因此,即便是包括历史剧在内的历史题材的文学叙事作品,在对过去的时间进行想象与建构的时候,也不能随心所欲,且不可避免地要受到此前存在的历史叙事以及人类生活所产生的话语与思想的质询。这种质询并不是将作品中的事件元素与历史事实进行一一对应的比对,更重要的是从历史逻辑与历史可能性的角度对作品提出质询。

比如,在戏曲舞台上习见的三国戏,可以说是中国戏曲乃至艺术领域的一大景观。其中以《失空斩》等为代表的表现诸葛亮的戏曲作品,更是到了家喻户晓的地步,"唱空城计""挥泪斩马谡"等早已成为中国人经常挂在嘴上的习语。可以说,有关三国的历史叙事与文学叙事已经成为中国文化的一个重要组成部分。而这一现象,与三国尤其是蜀汉政权在中国历史上的地位并不相称。究其实,三国的时间并不长,而蜀汉也不过是中国历史上的地方割据政权中的一个,即使是割据川渝地区的政权,它也算不上独此一家,但是它在中国历史与中国文化中的影响却远远超过其在历史上的地位。有论者经研究统计指出:"从已知的三国传说看,关于蜀汉的要占一半以上;涉及的人物不仅是诸葛亮和刘、关、张,还有赵云、姜维、周仓、刘封、甘夫人、糜夫人、黄夫人以及蒲元、关索、关三小姐等;流传的范围不止是蜀汉故地,而是几乎及于全国;而且绝大多数是对他们说好话的。相形之下,关于魏、吴的传说就少多了;而且是局限在极少的几个主要人物身上与跟他们关系特别密切的一切地方。他们或者被作为反面形象,或者是有褒有贬。"[①]

① 江云、韩致中:《三国外传》,上海文艺出版社 1986 年版,第 21 页。

这一状况的形成,与《三国演义》的流行自然有很大关系,但这并不是唯一的原因,甚至《三国演义》的流行反而可能是其结果。事实上,早在《三国演义》成书之前,三国故事就已经非常流行。例如,唐代李商隐《骄儿诗》有"或谑张飞胡,或笑邓艾吃"①之句,表明有关三国名人的事情在当时已经成为一种流播民间的谈资。而唐代诗人吟咏三国与诸葛亮旧事亦是当时的一大诗歌题材,最典型的莫如杜甫,所写的三国与诸葛题材的重要诗作就有《八阵图》《蜀相》《诸葛庙》《武侯祠》《谒先主庙》《咏怀古迹五首》等。《咏怀古迹》中有"诸葛大名垂宇宙"②,足见杜甫对诸葛的崇敬,也足见诸葛亮在唐代士民心中已经具有崇高的地位。宋代苏轼《东坡志林》中又记载:"涂巷中小儿薄劣,其家所厌苦,辄与钱令聚坐听说古话,至说三国事,闻刘玄德败,颦蹙有出涕者,闻曹操败,即喜唱快。以是知君子小人之泽,百世不斩。"③足以说明,三国故事在当时已经具有相当的吸引力,人们拥刘贬曹的倾向也已形成。而这种褒贬倾向,并不完全是由后世人们想象建构出来的,很大程度上与当时刘备与曹操集团各自行事方式密切相关。据《三国志》所载,曹操及其部将在征战过程中动辄屠城,其残暴可见一斑,而刘备集团的行为就好得多,曹操南征刘表,刘备败退当阳,荆州百姓十余万人从之,可见从得人心方面来说,刘备远超过曹操。因而东晋习凿齿评价说:"先主虽颠沛险难而信义愈明,势逼事危而言不失道。"④正是曹、刘集团各自的行为造成了当时以及后世社会对其的不同看法,进而形成了大量的相关叙事,正是在这些早已流行于世的三国故事文本的基础上,才形成了元杂剧中大量的三国戏以及后来的《三国演义》。

当然,这些三国叙事常与《三国志》等正史记载不完全一致,有些故事甚至遭到了史学家的严重质疑,例如"空城计"故事并不载于《三国志》,而见于裴松之注引用西晋王隐《蜀纪》,但裴松之对王隐所记载内容从历史时间线与事理逻辑两方面进行了质疑⑤,后世历史学者与民间历史爱好者对这个问题更是聚讼不已。"空城计"的真伪问题并不是我们要讨论的重点,对本文来说,更重要的是,这个案例充分体现了历史叙事本身的多元性与复杂性,但是,像"空城计"这样的故事,虽受专业历史学家质疑,却依然能与"借东风"等其他于史无征的诸葛亮故事一样风靡全中国,充分说明了诸葛亮作为一个历史人物在中国人心目中的地位,而这显然不是一个能简单地用"互文性"就解释的问题。要理解这个问题,就不能将历史仅仅看成文本,而应该将历史看成有其结果的人的行动,也就是说,应该回到诸葛亮作为一个历史人物在历史时间之中的行动及其造成的历史后果上,才能理解这个问题。陈寿在《诸葛亮传》中认为诸葛亮治蜀是相当成功的,而且颇得民心,《明嘉靖南阳府志校注》亦载:"侯初亡,所在地求为立庙,朝议以礼秩不听,百姓遂因时节私祭于道陌上……蜀亡,故将如黄权等先已在宛,其他族当多相依,故南阳有侯祠所谓诸葛庵者,意亦

① (唐)李商隐:《李商隐全集》,上海古籍出版社1999年版,第51页。
② (唐)杜甫:《杜诗详注》,(清)仇兆鳌注,中华书局2015年版,第1818页。
③ (宋)苏轼:《东坡志林全鉴》,东篱子解译,中国纺织出版社2020年版,第22页。
④ (晋)陈寿:《三国志》,中华书局1964年版,第878页。
⑤ (晋)陈寿:《三国志》,中华书局1964年版,第921页。

道陌私祭之类。"①能够使得百姓在官府不倡的情况下"私祭于道陌上",足见诸葛亮在民间的声望之高。显然,这与诸葛亮治蜀抚民的功业是直接相关的。

基于这个原因,民间在漫长的历史时间中逐渐开始对诸葛亮进行神化,最后在故事与戏曲中将他塑造成了一个神机妙算、智谋超群的神人,历史记载中留下的遗迹也为这种神化提供了某种依据。一些史家经常根据陈寿对诸葛亮的评价"于治戎为长,奇谋为短,理民之干,优于将略"②,认为诸葛亮只是一个行政人才,对军事谋略并不擅长,但是,历史上仍然有人对诸葛亮的智计谋略有较高的评价。裴松之注引曹魏傅干评曰:"诸葛亮达治知变,正而有谋。"③西晋傅玄曰:"诸葛亮诚一时之异人也,治国有分,御军有法,积功兴业,事得其机。"④西晋张辅《名士优劣论》亦云:"夫孔明苞文武之德……奇策泉涌,知谋纵横,遂连说孙权,北抗大魏,以乘胜之师,翼佐取蜀。"⑤陈寿在《诸葛亮传》中亦言:"亮性长于巧思,损益连弩,木牛流马,皆出其意;推演兵法,作八阵图,咸得其要云。"⑥显然,这些评价多少证明民间与后世将诸葛亮神化成智慧化身并非全无依据。

有关杨家将故事的戏曲作品,更是充分体现了历史人物的所作所为对于历史剧叙事的影响。"《昭代箫韶》,其源出自《北宋传》之《演义》书。考《通鉴》正史,其中惟杨业陈家谷尽忠一节为实事耳,其余皆后人慕杨业之忠勇,故誉其后昆而敷演成传。即潘美之恶亦不如是之甚,只因既与杨业约驻兵谷口声援,王侁争功离次不能禁制,及引全军径退,乃坐致杨业于死地,是以众恶皆归焉。"⑦也就是说,杨家将的故事大多是后人敷演而成的演义故事,潘美等人也并不像故事中所说的那么坏,但是因其在历史上所犯错误,导致杨业的牺牲,引人憎恶,故而在演义故事中"以众恶归焉"。显然,即使历史剧叙事与历史史实未必相符,但仍然是历史人物所作所为导致的结果,是有其历史原因的,只是这原因并不一定拘泥于历史事实,而是源于历史人物的作为对于后世人心的影响。

将历史与文学都视为一种叙事文本,因而文本与文本之间只存在着一种"互文性"关系,历史的真实就在文本的这种复制、摹仿、衍生、漂移之中消解迷失,最终无处寻觅。这种观点只看见了历史与文学的"文本间性",却没有看见文本的背后必有主体,"它的背后是真正的或潜在的话语主体,也就是所谈到的话语的发言人"⑧。因此,文本与文本之间的"文本间性"的背后是主体与主体之间的"主体间性",正如倪梁康先生所指出的,主体间性涉及的是"我"和"你"、"我"和"他"的交往问题,即"我作为主体是否以及为什么能够认

① 南阳地区史志编纂委员会总编室编:《明嘉靖南阳府志校注》第三册,南阳地区史志编纂委员会总编室1984年翻印,第18页。
② (晋)陈寿:《三国志》,中华书局1964年版,第930页。
③ (晋)陈寿:《三国志》,中华书局1964年版,第883页。
④ 王天海、王韧:《意林校释》,中华书局2014年版,第544—545页。
⑤ 黄惠贤:《张辅论诸葛武侯:辑〈名士优劣论〉札记》,黄惠贤、丁宝斋:《诸葛亮研究新编》,湖北人民出版社1986年版,第317页。
⑥ 陈寿:《三国志》,中华书局1964年版,第927页。
⑦ (清)王廷章、范闻贤:《昭代箫韶》,《古本戏曲丛刊九集之八》,中华书局1964年版第1册,凡例第1页。
⑧ (法)茨维坦·托多罗夫:《巴赫金、对话理论及其他》,百花文艺出版社2001年版,第259页。

识另一个主体？另一个主体的存在如何对我成为有效的事实？"[①]。如果我们承认历史人物也是一个个有别于我们的主体,历史叙事文本与历史剧的文学文本一样,都是由千千万万的主体发出的话语与行为所构成的,每一主体都有自己的主体意志,由其意志发出的行为和话语与其他主体共同作用构成了历史时间,那么,无论是历史主体还是历史时间,都不能仅仅被视为"客体"而受任意编排。从本质上说,历史剧所要回应的历史的质询,正是这些历史主体所发出的质询。正是这种历史中的主体间性,构成了历史剧的历史性,这正是历史时间所划下的逻辑界限,构成了历史剧独有的疆域。

若是历史剧的写作仅仅是借历史人名而写作者自己的想象,那又何必以"历史"为名呢？大可抛弃这些人名,将这些叙事材料当作普通素材来想象与建构原创作品。之所以不能抛弃这些名字,自然是因为历史也好,历史人物也好,无论对于作者还是对于读者观众,都包含着一些特殊的意义。正是历史时间在文化世界与文化心灵中刻下的历史意识与历史记忆,使得这些名字不能被轻易抛弃。

二、时间的延长线

当然,历史剧也并不是对历史时间的复制,作为一种艺术类型,它有自己的时间逻辑。这就造成了当历史进入历史剧,其时间逻辑会发生改变。

如果将历史看成一种多元主体交互作用的结果,将时间看成人所经历的种种变化与运动,那么,历史时间就不会是铁板一块的结构,而是呈现为一种无限多元分布的状态。以《三国志》所记述的历史为例,魏、蜀、吴三国有各自的历史时间,若考虑到参与同一历史进程中的无数的个人主体,则这种时间分布的多元性将是一种极度复杂的状况。可以想见,即便是在同一个赤壁战场上,周瑜、诸葛亮这些运筹帷幄的将帅与在战场上冲锋陷阵的士兵,各自所经历的时间显然不会是一样的,再加上每一个个人主体所对时间的感知、体验、理解,甚至推测、想象,这些差异构成了他们在时间中的行动,从而也铸就了整个历史时间的走向。而为人所见的历史时间,即历史叙事,就是在这样的基础上构造而成的。

虽然参与历史的主体可以数量巨大,但是有幸能够留下历史记录的却少之又少。因此,正如陈寅恪所指出的,历史学家面临"吾人今日所依据之材料,仅为当时所遗存最小之一部"[②]这一境况,加之历史叙事的叙事者一般都是在事后对历史进行叙事,往往不可能是事件的亲历者,因而历史叙事天然地必须采用限知的外部视角,这就造成了历史叙事对历史时间的复原注定是充满了缺失、含混与省略的。即便可以"备艺术家欣赏古代绘画雕刻之眼光及精神","神游冥想,与立说之古人,处于同一境界"[③],至多也只能进行推测与解释,若是想借此补足历史时间图景上缺失的拼图,也是断无可能的,毕竟向壁虚造显然

① 倪梁康:《编者引论:埃德蒙德·胡塞尔的现象学》,(德)埃德蒙德·胡塞尔:《胡塞尔选集》,倪梁康选编,上海三联书店1997年版,前言第17页。
② 陈寅恪:《冯友兰〈中国哲学史〉上册审查报告》,《金明馆丛稿二编》,上海古籍出版社1980年版,第247页。
③ 陈寅恪:《冯友兰〈中国哲学史〉上册审查报告》,《金明馆丛稿二编》,上海古籍出版社1980年版,第247页。

有悖于历史写作的职业操守。如《史记》载陈平以计解刘邦平城之困,也仅仅写道:"高帝用陈平奇计,使单于阏氏,围以得开。高帝既出,其计秘,世莫得闻。"① 既是"秘"计,自然"世莫得闻",以至于以"爱奇"著称而写了不少历史隐秘事的司马迁也只好付之阙如。这种情况在历史叙事中显然并不少见,也就导致历史叙事的叙述速度往往很快,其中的时间流速自然也较快,其中时间的跳跃、省略都是很常见的现象。

例如,《史记·赵世家》中记叙的"赵氏孤儿"故事,程婴与公孙杵臼谋救赵氏孤儿,首先要将孤儿带出宫中,显然,在当时的情形下要大费周章,而司马迁叙述这个过程却仅仅用了两个字——"已脱",基本上把这个过程省略掉了。而两人谋划以调包计来保存孤儿,也是非常简略的"乃二人谋取他人婴儿付之,衣以文葆,匿山中"。② 显然,对于以叙述为主要手段的历史叙事,往往难以见到细节描写,这就造成了历史叙事的叙事速度非常快,在这其中,时间有时可以说是以多倍速快进的方式流动的。

而在历史剧的场域中,情形就完全不同。虽然中国戏曲往往也奉行"有话则长,无话则短"的原则,舞台上的时间表现可以极度灵活,演员躺下再翻身而起,就可以表示长夜已过,走一个圆场就可以表示已走过了万水千山,但由于戏曲的主要叙事方式是以演员的表演来展示的,所以历史剧中的叙事速度可以比历史叙事慢得多,而原来历史叙事中因为材料缺失而造成的叙事时间的空洞,也可以毫不费力地用想象与虚构来填补。因此,历史剧的时间流速可以比历史叙事中的时间流速更慢,可能比原先真实的历史时间更慢,可以出现"慢动作",甚至对一部分时间按下"暂停键",让它暂时停滞。

比如,纪君祥根据《史记》故事所改编的《赵氏孤儿大报仇》,用了几乎一折的长度来叙述程婴带孤儿从宫中逃脱的过程。与司马迁极度概括的叙述不同,纪君祥显然必须编织出细密合理的情节,在戏曲舞台上展示这一段故事时间才会令人信服。于是剧本中将程婴设置为一个草泽医生,虽为赵家门客,名字却并不在赵家家属名单上,这就给了程婴进入宫中与公主会面的充分理由,而且作者并不是简单地安排程婴将孤儿藏在药箱中带出宫门就完事,不仅要为人物行动设置阻碍、解除阻碍,甚至要让人物去考虑采取何种手段去阻断屠岸贾后续追索的问题,于是,这就导致了此剧中公主与韩厥两人的自杀。尤其是韩厥的自杀,这一情节的编排可谓是细密。当韩厥放程婴离开后,程婴却又两次去而复回,向韩厥下跪,在韩厥疑惑相问之下,程婴表示担心自己走后韩厥又向屠岸贾报告,另外派人来捉拿自己,与其如此,不如请韩厥将自己与孤儿拿去请功。在这一情形下,韩厥为获得程婴的信任,也为了孤儿的安全,只有自杀以断绝可能的隐患。

显然,历史剧可以对历史时间中的空洞、错漏进行填补,从而形成一个完整细密的时间结构,或者说,历史叙事中的时间结构乃是"故事",而历史剧叙事中的时间结构则是"情节"。爱德华·摩根·福斯特(Edward Morgan Forster)曾对"故事"与"情节"进行了区分,即所谓"故事"就是"对一些按时间顺序排列的事件的叙述"③,而"情节"则是强调了事

① (汉)司马迁:《史记·陈丞相世家》,中华书局1963年版,第2057页。
② (汉)司马迁:《史记·赵世家》,中华书局1963年版,第1784页。
③ (英)爱德华·摩根·福斯特:《小说面面观》,苏炳文译,花城出版社1984年版,第24页。

件之间的因果关系。但是实际上，"故事"和"情节"很难有一个截然的界限，因为即便是按时间顺序排列的事件之间，也可能可以构成因果关系，而在生活中，作为原因的事件与作为结果的事件，当然也是先后出现的。所以故事和情节往往只是一个序列的一体两面。而历史剧中的事件序列，显然比一般的历史叙事中的事件序列有更细密的因果逻辑，显示出更强的"情节性"，而后者由于史料的先天缺失，叙事中不得不留下大量的空洞与缺漏，当然更偏于"故事性"。历史剧对历史的"故事性"的改编，不仅仅是以想象与虚构的事件填补其时间空缺，更重要的是从特定主体的角度出发，以人的情感与思想动机为出发点，对历史的"故事线"进行"情节性"重塑。

这一点从"赵氏孤儿"叙事的改编中就清楚可见。赵氏孤儿故事最早见于《左传》，但《左传》中并无救孤与复仇之事，《史记·赵世家》所载"赵氏孤儿"故事才是纪君祥改编的蓝本。《赵世家》所叙述的则是赵国王室的家族史，赵氏孤儿也是这个家族史的一个环节，程婴与公孙杵臼救孤之事只是其中的一个插曲。因此，《史记》的赵氏孤儿叙事，是赵氏被灭族而由赵武复兴的过程。因此，司马迁在叙述时在开头插入了一段赵盾梦见叔带持要而哭的叙事，可以说是一段预叙，是对未来（即孤儿之事）赵氏命运的预先叙述。这样一来，赵氏孤儿的故事就成了一种宿命，根据赵史占卜的结论，这一系列事件之所以发生，起因于赵盾，屠岸贾灭赵氏，是为被赵氏弑杀的灵公报仇，可以说是忠于自己的恩主。同样，程婴与公孙保存赵孤，也是为了忠于自己的恩主。《史记》的赵氏孤儿叙事底层的情节因果逻辑就是这种以私谊为基础的"忠"，这也正符合春秋战国封建宗法制度下的"忠"之观念的特征。纪君祥对这个叙事的故事要素进行了一些重大的改动。最大的改动在于两个：《史记》中所说程婴和公孙以他人婴儿替代赵孤，而在戏中，这个事件改成了程婴以自己的儿子替死；另一个则是加上了屠岸贾为了除去赵氏孤儿要将全晋国半岁以下的婴儿全数杀掉。公主与韩厥的自杀当然也为《史记》所无，但都不及这两个改动重要。

经此一改，整个事件过程比《史记》所记更加惨烈，更强化了悲剧性与戏剧性，但更重要的是，《史记》叙述的重点是赵氏的衰而复兴，而纪剧所表现的，则是围绕着杀孤与救孤，屠、程双方展开的较量。在《史记》中起到关键与贯穿作用的是使赵氏复兴的韩厥，而在纪剧中，程婴与公孙无疑占据了戏份的重头。由于上述两个重大改动，使得这一冲突的根由不只是一种基于私谊的"义"，而是公义，是正邪善恶之间的对决。可以说，在《史记》中的赵氏孤儿叙事的时间，是赵氏家族的时间，而在纪剧中的时间，则是主角程婴等人的时间。因此，在《史记》中，程婴等将孤儿保存下来之后就"卒与俱匿山中"，这十五年的时间可以说是叙事的空白，司马迁以"居十五年，景公疾"一笔带过，就将叙事视点转移到了宫廷之中，下面就是韩厥出场推动赵氏平反，赵武复出。然而，在纪剧的叙事中，程婴的时间显然占有很大的比重，他不但要承担抚养赵孤的责任，更要承担向赵孤揭示往事真相、推动赵孤复仇的责任。而所有这些时间都必须以程婴为叙事视角进行叙述或展示。

有论者指出："历史在中国，虽然集中于对人事的记载，但在根本上却是天道问题，哲

学构成了历史的总根源。以道开史、以史证道、道史一体，是对两者关系的明解。"①历史叙事中的时间主要是"事"的时间，往大里说，是"道"的时间，是以军国兴衰来彰显冥冥天道，而历史剧的时间则是"人"的时间，是主角人物甚至配角人物的生命时间。

以《史记·魏公子列传》为例，司马迁所写的信陵君礼贤下士、窃符救赵以及归魏抗秦的事迹中，聚焦点自然是主角信陵君，但是，所关注的仍然是信陵君在魏赵秦三国角力中的作为，即主角的政治活动。而其他的人物，无论是侯嬴、朱亥还是如姬，都不过是为成就主角政治功业的工具而已。这些人物在完成自己的历史任务之后，就几乎被忘记了，除了自杀以谢知遇之恩的侯嬴，因为这种士为知己者死的典范，如程婴等人一样，一向为司马迁所激赏，自然为之写下浓墨重彩的一笔，但是其他人物很难有这样的待遇了。这也许是资料阙如所致，但也可能是因作者对此并不关心。这些人物的生命时间，不过是大人物所主导的重大的历史时间中的几个片段插曲，其存在只是为了促成波澜壮阔的军国大事，转瞬就湮没在历史时间的长河之中。然而在明代剧作家张凤翼所创作的《窃符记》中，却极大地增加了这些人物的戏份。

作为窃符的关键人物如姬，在《史记》中完成窃符之事后就消失了，司马迁完全没有交代这个人物在窃符之后的后续与结局，但在《窃符记》中，张凤翼却构造出了逻辑完整的"如姬时间"。在如姬窃符之后，必然逻辑性地导致一个问题：如姬随后的命运会如何？这在司马迁的叙述中完全是空白，如姬窃符仅仅用"公子从其计，请如姬。如姬果盗晋鄙兵符与公子"②这样两句话就交代完了，如姬的时间也在窃符之后就彻底结束。而张凤翼则把这段如姬的个人时间演绎得非常细密而合理：如姬通过内侍颜恩将兵符传递给信陵君，与此同时与颜恩定下了面对魏王的说辞，自己一力承担了全部责任，最终因此被打入冷宫，当然，随着信陵君战胜秦军，成功救赵，如姬也获赦脱罪。

侯嬴与朱亥也是类似的情况。司马迁笔下的侯嬴，在为信陵君出了窃符之策，并推荐朱亥随行之后，就在信陵到达晋鄙军之日"果北乡自刭"，似乎侯嬴的自杀只是为了报答信陵的知遇之恩。但这个理由显得不够充分，在张凤翼那里则为侯嬴自刭安排了一整出戏，侯嬴的自杀是因为他自认"晋鄙死于非命，如姬亦难以自免，我若坐享其成，不分其难，非义也"③。这就使得侯嬴的自杀不仅理由更充分，而且人物的形象亦因之更为丰满了。不仅如此，张凤翼还安排了朱亥救赵之后，与颜恩领兵回朝，获赦收葬侯嬴，并为其守墓，而十年后，信陵回国，祭奠侯嬴，又与朱亥相遇。这样的叙事，就是亚里士多德所说的"完整"，即"有起始、中段和结尾"④，人物有来处有去处，显示了一段完整的生命轨迹。显然，张凤翼所写的是"可能发生的事"，所有这些虚构的人物经历，或许于史无征，但符合生活事理与人物性格的情理，正是依照这一事理与情理的逻辑，剧作家从历史时间中衍伸出了人物时间的延长线，构筑出了戏曲的时间。

① 刘成纪：《中国古典美学中的时间、历史和记忆》，《北京大学学报》（哲学社会科学版）2020年第4期。
② （汉）司马迁：《史记·魏公子列传》，中华书局1963年版，第2380页。
③ （明）张凤翼：《张凤翼戏曲集》，隋树森、秦学人、侯作卿点校，中华书局1994年版，第290页。
④ （古希腊）亚里士多德：《诗学》，陈中梅译注，商务印书馆1996年版，第163页。

这种时间的延长线,不仅依照人物性格与生活事理衍伸而成,更重要的是,它是当代人对前人思想的回应与衍伸,是对前人在历史记载中对人生与历史所提出问题的澄明与回应。在这方面,上海京剧院根据《史记·伍子胥列传》创排的《春秋二胥》可以说是一个典型。在《史记》中,二胥之间的交往记叙得十分简单,仅仅提到两人有交情以及二胥一"覆楚"、一"存楚"的对立,及至伍子胥攻郢之后鞭尸平王,申包胥使人责其"无天道之极乎",伍子胥回应自己"日暮途远",不得不"倒行逆施"。而在《春秋二胥》中,则使二胥有了更加深入的情义纠缠,不但使申包胥因私放伍子胥而被打入死牢19年,而且让二胥在吴楚战场上多次往还,从而使得两人之间的恩义情仇得以更深地冲突纠缠,也使得两人得以就复仇、正义等重大问题展开尖锐的论辩。于是,在这条二胥个人时间的延长线上,我们看到的是个体的人在历史潮流的裹挟中在天道正义与人性情感之间的苦苦挣扎。在《史记》的记叙中,这个问题只是初露端倪,但是在《春秋二胥》画出的时间延长线上,这个问题却被深化与扩展了,可以说,这条延长线是今人与古人交互主体性的合力画出的,是对古人所提出的人生问题与历史问题的澄明与深化。

三、时间的心象与戏曲的形式

如果按照亚里士多德的西方摹仿论观念,艺术摹仿自然,那么艺术中的时间就是对自然时间的摹仿。即便历史剧中的时间与历史叙事中的时间不同,但它仍是对自然时间的摹仿,是人工构造的一个自然时间的摹本。这种摹仿最为典型的表现是"三一律",即要求时间、空间与情节的整一性,而这种整一性,内含了舞台上的艺术时间与观众所体验的自然时间具有一致性。一旦破除这种整一性,承认艺术时间与自然时间之间是有差异的,就会使得艺术时间突破自然时间的束缚,获得巨大的自由度。

而中国传统戏曲就充分地表现了这种时间的自由度。时间的自由首先表现为舞台上呈现的艺术时间与戏曲所呈现的真实历史的时间之间常常发生错位。从上文可知,历史剧展现的是人的时间,是人的命运与经历,是人的生命时间,而历史人物的生命时间是与其参与的历史时间嵌合在一起的。比如诸葛亮,赤壁大战时,他是一个刚刚出山的青年谋士,不过二十余岁,而东吴方面的统帅周瑜已是三十余岁的沙场宿将,但是在《群英会》这些以赤壁大战为题材的戏曲作品中,周瑜是由小生扮演的,而诸葛亮则是由老生扮演的,这显然与历史人物当时的实际年龄情况严重不符,历史时间与个人生命时间发生了错位。但是,似乎所有这类题材的戏曲作品都没有想去改变这种错误,人们始终看着一个在当时的历史上只有二十余岁的诸葛亮挂着髯口与满脸青春意气的周瑜勾心斗角。

之所以出现这种情况,是因为戏曲舞台表现的并不是历史人物在真实世界中的形象,而是人们对历史人物的印象或者想象,也就是说,戏曲舞台上的历史人物的形象,是一种"心象"。而诸葛亮的典型形象一直都是那个老谋深算、气度雍容的军师形象,显然,在人们心中,这样的人物必然是阅历丰富、性格成熟、年岁较长的人,而不应该是"嘴上无毛"的小年轻。因此,在戏曲舞台上诸葛亮的角色应该是须生,而不应是小生,虽然在历史上,赤

壁大战时他还是个青年人,仍应以须生演绎这个人物。

反之,周瑜在历史上常常被称为"周郎",赤壁大战时的周瑜在苏轼的笔下更是被描写为"小乔初嫁了,雄姿英发",俨然翩翩少年儒将的形象。实际上,赤壁之战距周瑜与小乔成婚,至少已过去了十年。显然,在苏轼以及人们的心目中,周瑜就应该这样年轻。而在戏曲中,周瑜性格急躁,与诸葛亮相比总是棋差一着,远远没有后者智虑深远。这样的人物形象,与小生的行当恰好契合。

因此可以说,戏曲历史剧中的人物形象,并不是历史人物本然的模样,而是人物在人们心中的"心象"。这一"心象",是由历史人物本身的作为与后世人们的主体共同交互而完成,并通过行当程式这些戏曲艺术形式而塑造出来的。因此,戏曲历史剧的历史时间与人物的生命时间,也不是本然的时间,乃是"心象"化的时间,形式化的时间。

尤其不同于西方写实主义戏剧的是,中国戏曲艺术是一种写意化、程式化的艺术,无论是时间的叙事还是人物形象的表现,往往都是以写意性、程式化的方式出之,故而戏曲舞台上的历史时间与人物的生命时间,往往和实际发生的历史时间与人物的生命时间迥然不同。且不说戏曲历史剧中往往用"打出手"来表现战争场面,也不说戏曲必不可少的大量的人物的身段、唱段、念白都使舞台上的历史时间成为一种特殊的艺术化、形式化的时间,也不说诸如"背躬""自报家门"这些针对观众而安排的、由角色来执行的叙事与评论时间,即使是在一些接近于写实场景的段落,似乎应该最接近于自然时间的摹仿,但是戏曲的时间表现方式也与写实主义戏剧的时间表现方式有着极大的不同。

比如,《空城计》这出戏本来是对诸葛亮之智慧的巅峰表现,但在舞台上表演起来却有些奇怪。在此戏中,当诸葛亮看完王平送来的街亭地图后,大惊之下,立刻命送图的旗牌火速去列柳城将赵云调回,这段表现充分表现了诸葛亮料敌先机、反应迅捷,可以说非常符合人们对诸葛亮的印象。然而到了下面,当报子报告司马懿大军离西城四十里的时候,诸葛亮的反应却有些奇怪,他在大吃一惊之后,下令"再探",然后开始感叹:"嗳,司马懿的大兵,他来得好快呀!嗳,他来得好快呀!人道司马用兵如神,今日一见,是令人可服,令人可敬。"这几句道白,念得可谓是从容不迫,好整以暇。然后,一声锣响,诸葛亮似乎悚然一惊,缓缓转头看看左边的书童,再看看右边的书童,将双手向下一摊,站起,来了一段念白:"哎呀,且住。说什么令人可服,令人可敬?想这西城的兵将,俱被山人调遣在外,司马懿大兵到此,难道叫我军束手就擒?"从现实的角度看,这一段表现有些不合情理,城中有多少兵马,作为一军统帅的诸葛亮应该是清楚的。敌人迅速迫近,诸葛亮应该能够立刻意识到当前的危机,就如他一旦判断街亭将要失守,立即就将赵云从列柳城调回。而这时的诸葛亮似乎反应有些迟钝,居然先叹服一番对手用兵如神,然后再看看左右书童,才意识到城中无兵,有兵无兵又与书童有何关系?这显然有些不合情理,至少不符合诸葛亮一向给人的心思敏捷的印象。但是这样的表现,却是戏曲表演所必须的,这里将从获得信息到意识到危机再到定计的心理时间拉长了,使得诸葛亮的心理过程层次分明,观众可以很清楚地接收到有关信息。尽管并不需要看书童才能意识到城内无兵,但这两下"看"显然将这个身边没有一兵一卒(只有两个书童)的困境具象化了。尤其是,通过诸葛亮暂时的"犯

傻"迟钝,对这个危机迫近的节奏进行了一种紧张度的调节,诸葛亮在这个时候还好整以暇地赞赏对手,是暂时把情节的紧张度松缓一下,把"气"压了一下,为下面更加紧张的情势表现做一蓄势,这样的张弛有度远比一味地让诸葛亮机敏快捷效果更好。可以说,这里通过将诸葛亮的心理时间流程以类似"慢动作"的方式拉长放大,造成了一段特殊的不同于自然时间模式的舞台时间,却给观众留下了更为深刻的印象。这个"拉长",并不是历史的本然,也不是人物性格的应然,而是观众的主体性与创作者主体性在戏曲艺术形式的平台上交互作用的结果。

因此,戏曲舞台对历史时间的呈现,是历史人物的所为与创作者以及观众的所知所想共同作用的结果,是多方主体交互性的一种体现,而这种主体间交互作用又通过戏曲的艺术表演程式这一平台而获得了一种共识与均衡,正是这一共识与均衡使得历史剧之所以为历史剧。

农村题材戏曲现代戏研究

专栏主持人语

李 伟

　　毛泽东主席说,我们的一切文艺都是为工农兵服务的。习近平总书记说,文艺创作要以人民为中心。中华人民共和国成立以来,戏曲现代戏创作成就最大、数量最多的是农村题材戏曲,从"十七年"时期的沪剧《罗汉钱》、吕剧《李二嫂改嫁》、评剧《刘巧儿》、豫剧《朝阳沟》等到新时期的花鼓戏《八品官》、商洛花鼓《六斤县长》、川剧《山杠爷》、评剧《风流寡妇》等再到新世纪的豫剧《村官李天成》《重渡沟》《焦裕禄》、淮剧《大路朝天》、沪剧《挑山女人》等。许多红色革命题材的故事也发生在农村,以农民出身的革命者为主角,如楚剧《虎将军》、湘剧《李贞还乡》。归根结底,这是因为我国是一个农业大国,并且七十多年来一直处于从农业大国向工业大国过渡转型的过程中,产生了大量的丰富多彩、感人肺腑的故事;而我们的戏曲特别是各地方戏剧种都是诞生、发展于乡土民间的,与农村农民生活水乳交融、相伴相生,天然具有生动表现农村题材的能力。农村题材戏曲现代戏的成功经验值得研究总结。本辑的几篇文章,从不同的角度对农村题材戏曲作品进行研究,希望得到读者的关注。

农村题材精品豫剧的成功经验

王璐瑶 李 伟[*]

摘 要：《朝阳沟》和"公仆三部曲"等红色农村精品豫剧打造成功的经验集中在三个方面：突破固有的创作模式，编创人员的独立思考，良好的戏剧生态环境。《朝阳沟》将生活真实提升为艺术真实、尝试戏曲音乐设计上的中西合璧；《村官李天成》贵在从生活原型向艺术典型的跨越；《焦裕禄》对特定历史时期的事件和人性的多面性展开深刻的反思；《重渡沟》突破刻板单一的正面人物塑造模式，赋予乡官马海明以浓郁的喜剧底色。《朝阳沟》体现了主创人员对农村发展与知识短缺等尖锐社会问题的慎重思考，"公仆三部曲"着力于"低开高走"，努力跳出形式主义、简单化的窠臼。豫剧现代戏编创演出的成功，关键在于政府部门的鼓励支持、河南省豫剧院三团的精准定位和专家学者的批评引导。

关键词：红色农村豫剧；创作模式；独立思考；戏剧生态

2020年9月16—20日，由中国戏曲现代戏研究会和河南省文化和旅游厅共同主办的"纪念杨兰春诞辰100周年暨中国戏曲现代戏研究会第32届年会"在河南郑州举办。杨兰春作为戏曲现代戏的代表人物之一，其代表作豫剧《朝阳沟》创作于1958年，六十余年中演出超过了6 000场。这个现象是不寻常的，它创造了中国戏曲现代戏的一个奇迹。对于这个戏的学术探讨，也是赓续不断，以中国知网收录的文献为例，从1958年3月20日在河南郑州的首场演出到2021年6月，共有185篇文章（包含学位论文30篇）。2016—2018年达到了一个研究探讨的高峰，共发表43篇论文，这三年的高产得益于《朝阳沟》60周年演出的纪念热潮。185篇论文包括以下四个方面：介绍《朝阳沟》剧本的生成及修改；介绍《朝阳沟》编导演、唱腔、舞美设计等各个环节的工作（其中介绍编剧、导演、唱腔设计占较大分量）；探究《朝阳沟》传承至今的原因；总结河南豫剧院三团编演现代戏的成功经验。通过文献梳理可得出一个普遍共识：豫剧《朝阳沟》久演不衰，它代表了豫剧艺术的精品高度，60余年的时间逝去，这部戏并没有退出舞台，未曾让观众忘记，反而因为它创造了较强的艺术鉴赏影响力，让戏剧学界长久保持对其研究的热情。

进入21世纪，河南豫剧院三团成功编创演出《村官李天成》《焦裕禄》《重渡沟》三部豫剧红色农村题材的精品，生动塑造了"村官""县官""乡官"一系列的基层党员干部形象，被

[*] 王璐瑶（1992— ），上海戏剧学院博士研究生，专业方向：戏剧戏曲学；李伟（1975— ），文学博士，上海戏剧学院教授，专业方向：戏剧戏曲学。
【基金项目】本文为国家社科基金艺术学重大项目"戏曲现代戏创作研究"（18ZD05）、国家社科基金艺术学一般项目"中国近现代豫剧变革转型与国际化进程研究"（18BB018）阶段性成果。

称为"公仆三部曲"。这三部戏立上舞台,既是对豫剧现代戏优秀创作演出传统的继承,特别是对《朝阳沟》精品艺术的精神传承,更是对豫剧现代戏红色农村题材表现内容以及呈现形式的拓宽延展。三部戏编剧环节的大量工作皆出自一名作家——姚金成之手①。"《村官李天成》热演超过了16年以上,《村官李天成》演出超过了800场,《焦裕禄》演出超过了300场"②,《村官李天成》2001年问世,先是唱遍河南,后又五上北京,两进上海,在广东、海南、山东、山西等省演出,该剧在新世纪的戏剧舞台上掀起了一阵"村官旋风"③。《村官李天成》荣获中宣部第十届"五个一工程奖",文化部第十三届"文华奖"的新剧目奖。《焦裕禄》荣获文化部第十五届"文华大奖",中宣部第十三届"五个一工程奖"。《重渡沟》荣获文化部第十六届"文华大奖",中宣部第十五届"五个一工程奖"。以中国知网收录的文献为例,《村官李天成》的相关文献从2004年6月至2018年12月,共有40篇,其中2012年文章的发表量达到高峰,有19篇论文,这反映了戏剧学界对它创演十周年、演出达800场的成绩的肯定和艺术解读。《焦裕禄》的相关文献从2011年12月至2021年8月,共有43篇,其中2017年14篇论文的发表在数量上达到一个高点,因为该剧在该年8月晋京参加"第四届中国豫剧节",再一次引起学界的关注。《重渡沟》的相关文献从2018年11月至2021年8月,共有20篇,在2019年的中国第十二届艺术节期间形成探讨的热点。

《朝阳沟》《村官李天成》《焦裕禄》《重渡沟》获得国家层面、专家学者的多方面肯定以及观众群体长久的认可赞扬,可以说这四部戏是豫剧红色农村题材的精品之作,代表了河南省现代戏创作的高度和深度。精品创作演出是如何上升到这样的水准,或者说一部现代戏是怎样成为艺术领域精品的呢?

一、突破固有创作模式

《朝阳沟》《村官李天成》《焦裕禄》《重渡沟》见证了豫剧现代戏60余年的发展进程,孕育培养它们的河南省豫剧院三团(下文简称"三团")更是举起全国现代戏创演的一面红旗。多位学者研究探讨三团的风格和传统,如安葵《传承艺术经典 弘扬优良传统——〈朝阳沟〉为什么能够流传和它带来的启示》《贾文龙继承弘扬了三团的传统》、安志强《豫剧三团现代戏艺术创作的传承与发展》、朱锋《〈重渡沟〉对豫剧现代戏优良传统的传承与创新》等多篇文章,从中归纳总结出三团在创作各个环节上的生活化、乡土化特征突出,把握时代和社会热点,人物形象塑造生动感人三个特征。我对这三个特征是认同的,但它们更应该被定义为三团优秀传统的表层呈现,而三团之所以能够扛起全国现代戏排演的一面红旗,辉煌走过60余年,则源于三团的精神——突破固有创作模式,这是其艺术创作的

① 《村官李天成》编剧为姚金成、张芳、韩尔德,《焦裕禄》编剧为姚金成、何中兴,《重渡沟》编剧为何中兴、姚金成。
② 姚金成:《豫剧现实题材创作的实践与反思》,《大舞台》2018年第6期。
③ 季国平:《贾文龙的"村官旋风"》,《中国戏剧》2013年第11期。

内核驱动力,有了它才呈现出上述的三个特征。如果未能理性认识这种创作上的突破,那对三团现代戏精品的评鉴论述会跌入概念泛化的窠臼,以至评论各剧种的多数现代戏都会运用这些放之精品而皆准的套话。

(一)《朝阳沟》的突破

《朝阳沟》产生之前,豫剧现代戏是什么样的?

《豫剧传统剧目汇释》收录的豫剧剧目共有914出,从情节内容上明显可知,这些剧目里已经出现了现代戏的雏形,比如《烟鬼显魂》《改良新家庭》这类剧目一定是受辛亥革命以来的文化变革影响而编写的。1927年王镇南在开封"游艺训练班"时,先后编演过豫剧时装戏《长春惨案》《五卅惨案》《顾正红》《袁世凯皇帝梦》等。抗日战争爆发后,豫剧现代戏的创作趋于稳定,这时上演了王镇南编剧、常香玉主演的《打土地》。1938年,大众剧社编演现代戏《骂寇》,1941年大众剧社编演《沙区扫荡》等。这些剧目的内容是现实题材的戏曲,但表现形式上依旧运用传统戏曲的"四功五法"和化妆道具,比如《打土地》的故事情节源于发生在抗战紧急态下的现实生活,但主演常香玉依旧以古装打扮亮相,人物动作也是根据传统戏曲的程式来进行选取运用。1947年,冀鲁豫边区实行豫剧改革后,选定119出戏,能演的旧戏78出,修改后能演的旧戏20出,新编的历史剧14出,新编的豫剧现实剧(现代戏)7出[①]。

新中国成立初期,河南省对全省的文工团进行整编,成立河南省歌剧团,1956年歌剧团并入河南省豫剧院,更名为河南豫剧院三团(简称"三团",一团、二团同),主要任务是创作演出现代戏。当时把香玉剧社从陕西调回,命名为一团,任务是排演古装戏。"娃娃剧团"改为二团,演出新编历史剧,可以看出豫剧院对三个团的工作目标是进行明确区分的。1949—1958年三团现代戏主要为移植改编的剧目,例如为配合土地改革、抗美援朝、贯彻《婚姻法》等运动,推出了《小女婿》《刘巧儿》《血泪仇》《王贵与李香香》《罗汉钱》《小二黑结婚》等一批现代戏。从上述两段时间分期来看,新中国成立之前,豫剧现代戏已然创作上演,但并未找到适合其自身内容情节的外部表现方式;新中国成立后至1958年《朝阳沟》立上舞台之前,豫剧现代戏从其他剧种的优秀现实题材作品中汲取艺术养分,创设营建本土剧种的舞台呈现体制和方法。

《朝阳沟》自编自导自演,标志着豫剧现代戏在运用传统戏曲形式表现现代生活上进入一个成熟阶段。三团的表演理念不同于一团二团古装戏的传统程式,它以杨兰春为主导,多位演员共同实践"从生活出发到舞台上的真实生活","三团演员的表演深受俄国斯坦尼斯拉夫斯基表演体系的影响,跟话剧靠得比较近……三团一切都是新的,虽然也学古装戏,但最主要的是继承话剧……《朝阳沟》中的银环、栓保,跟京剧中的杨子荣、李玉和是不同的,虽然都是现代戏,《朝阳沟》更具生活气息"[②]。《朝阳沟》对固有创作模式的突破,

[①] 李春兰:《谈谈改造高调》,见韩德英等著《中国豫剧》,河南人民出版社1999年版,第151页。
[②] 金涛:《豫剧与斯坦尼表演体系——访河南豫剧院艺术总监、导演张平》,《中国艺术报》2014年7月28日,第8版。

不仅体现在编剧、导演、表演三个环节的生活真实方面,还体现在戏曲音乐环节上设计的中西合璧。"作为西洋歌剧的核心组成部分,交响作曲的完美性和表现力令人叹为观止。而河南豫剧院三团在前辈音乐人王基笑、梁思辉、朱超伦等音乐家及历届领导班子的共同努力和坚持下,完整保留了目前全国唯一的一支中西混合管弦戏曲乐队。"①

(二)"公仆三部曲"的突破

编剧姚金成在创作《村官李天成》之前,已经是一位作品丰富并且艺术技巧高超的剧作家了,《西门风月》《香魂女》等豫剧证明他是一位古装戏、现代戏兼擅的创作者。《村官李天成》是姚金成第一次触摸"英模戏"的写作,红色农村题材的基层干部形象塑造确实难写,但它背后隐含的政府物质支持和荣誉赞扬以及强大的话语权地位,却是创作者们无法忽视的现实。姚金成谈创作时说:"现代戏难写,现代戏中的现实题材更难写,现实题材中的'英模戏'可谓难上加难。'英模戏'也有一个最吸引人的优势:容易得到各方面的重视和支持,容易获得排演资金。"②但是创作者与这一巨大"诱惑"中间,有一条难以跨越的鸿沟:英模人物的高大全、戏剧人物的扁平无味、故事设计俗套等因素导致的戏曲叙事不真实。

《村官李天成》对固有"英模戏"创作模式的突破主要着眼于编剧和表演两方面:一方面,编剧构思戏曲矛盾时的层层渐进而带来人物内心的柔性升华,这种升华不是以往英模人物所被诟病的高峰突起的呈现。

该剧矛盾设计落在三点:以李天成为代表的市场经济思维模式与老支书李德旺为代表的传统陈旧观念的矛盾,改革开放浪潮下农村群众的贫富差距扩大,共产党员在责任与利益间需要取舍与平衡。李天成回村带领村民建大棚种蔬菜,很快就被邻村学习,导致蔬菜价格降低。他改变生产模式,拉长产业链,以科学技术为基点建立蔬菜加工公司,但这种市场经济的思维模式并未得到全村的认可,第一点矛盾由此展开。在李天成的劝说鼓励下,13位村委会的党员签字购股,这个场面不禁让人想起1978年小岗村推动中国农业改革所按下的18个红手印。蔬菜加工公司良性运营模式带来巨大经济效益,贫富差距拉大,部分群众讽刺13位党员是大款党员,党员捞大钱,群众瞪眼看,这是第二点矛盾。这时的李天成并未因为揶揄嘲讽而想到扩股经营。警醒他的是村里贫困户老根爷为孙女巧巧挣学费拉千斤砖车而累昏倒的突发事件,拿着浸满血的纤绳,李天成想到一代代西李庄的村民曾经都是拉纤绳赚取血汗钱,市场经济不能只让少数人富足,他要带领全村人共同脱贫致富。而带领全村人共同致富的直接途径是扩大公司营业规模,让全村人一起入股。这个办法引发了全剧的第三点矛盾,13位先富起来的党员干部不仅仅是凭借改革开放的春风而脱贫致富,更是源于他们敢闯实干的真诚付出,而付出的背后是血泪甚至身体上的残疾。当初建厂时没人愿意参与,一看见钱财就眼红,马上凑来攫取经济利益,这个行为

① 张平:《戏曲导演如何处理主旋律题材》,《戏剧文学》2017年第1期。
② 姚金成:《被"逼"出来的〈重渡沟〉——豫剧〈重渡沟〉创作谈》,《剧本》2019年第7期。

在他们心里是无法接受的。李天成先以老根爷的苦情劝说,后借 13 位党员多年的兄弟情谊为砝码,让大家考虑共产党员的责任与利益间的取舍和平衡。

三点矛盾的设计可以看出,编剧并未把村官李天成设计成一个高大全的英雄模范人物,在真实的生活中,人不可能全知全能,编创者深谙此理,观众们也怀有不同于"革命样板戏"时期的审美趣味。李天成对于村官责任的认知是一步步渐进升华的,认知的升华带来人物内心情感的深层挖掘,正如《村官李天成》的艺术指导黄在敏所说:"文艺作品不是为政策作注解的,更不是为解决具体问题开药方的。"①

另一方面,古典戏曲是注重表现的艺术,唱念做打营造形式上的极致美感,而怎样深入揭示人物的内心活动是其薄弱环节。现代戏要思考解决这个问题,三团的解决办法是从表演切入的,其表演风格是生活的真实到舞台上的真实生活。《村官李天成》的突破具体表现在"拉车舞"的身段动作设计,它改变了以《朝阳沟》为范式的生活化表演,核心唱段运用了大量传统戏曲的程式。这种突破,不仅是三团在编演现代戏上的有益探索,更代表了新世纪戏曲工作者对传统戏曲表演的新思考。贾文龙化用传统戏曲功法"腿脚功""毯子功",合理搭配蹉步、跪步、劈叉、吊毛等一系列高难度动作,让观众领略到现代戏不是"话剧加唱",戏曲演员身上的传统功底从未卸下,他们能够找到传统与现代在表演方法上的良性组合。这种良性的创作模式也得到了罗怀臻的肯定:"《村官李天成》在 11 年的创作演出的修改磨炼中,实现了三个跨越。一是从生活原型向艺术典型的跨越,二是从宣传作品向艺术精品的跨越,三是从原创剧目向保留剧目的跨越,三个跨越或曰三个转换正是当代戏剧人所追求的终极目标……河南省各级领导所关心的则是戏剧院团的良性创作与良性发展……我想这也是一条值得深入总结的河南经验。"②正是源于编剧、表演两方面对固有创作模式的突破,使得《村官李天成》生动诠释了一幅改革开放背景下农村农民生活的动态群像。

《焦裕禄》对固有"英模戏"创作模式的突破主要体现在编创上对特定历史时期的反思。1966 年 2 月 7 日,《人民日报》头版头条刊发了由新华社记者穆青、冯健、周原三人采写的长篇通讯《县委书记的榜样——焦裕禄》,焦裕禄作为一个优秀共产党员的符号从此刻在人们的心中。从 20 世纪 60 年代到 90 年代的河南戏剧舞台上,塑造了几十个版本的焦裕禄形象,"今年九月间举办的河南省第三届戏剧大赛……参赛剧目现代戏比例较大,而侧重于表现现代英雄模范人物的剧目更受观众欢迎。如开封市豫剧团创演的《焦裕禄》和河南省话剧团演出的《公仆》,都是刻画一生为振兴兰考而献身的人民公仆焦裕禄的模范业绩与崇高的精神"③。一些作品也得到了国家领导人的关注和肯定,"4 月 9 日晚,江泽民、宋平、李瑞环、李铁映等同志与首都观众一起观看了现代豫剧《焦裕禄》。江泽民同志说,你们演得好……这个戏细腻、真实、感人,具有很高的思想性和艺术性"④。多个版

① 黄在敏:《精益求精颂村官》,《东方艺术》2012 年第 S1 期。
② 罗怀臻:《豫剧现代戏的新收获》,《东方艺术》2012 年第 S1 期。
③ 《河南省第三届戏剧大赛剧目侧重表现现代英雄模范人物》,《剧本》1990 年第 11 期。
④ 《江泽民等同志观看豫剧〈焦裕禄〉》,《中国戏剧》1991 年第 5 期。

本把重心放在对焦裕禄的赞扬和讴歌上，多是好干部干好事的浅层描述，三团创作团队并没有重复这一老路，而是带着触及社会深层矛盾的问题意识，把这段半个世纪前发生的兰考往事编创出历史深度和人性反思。

全剧对以往戏曲叙事的突破有四处：刚上任的县委书记焦裕禄在火车站送兰考百姓外出要饭；为林业技术员宋铁成平反，摘下右派的帽子并给予尊重；带领全县购买议价粮；痛斥浮夸风，提出"这不是天灾而是人祸"的控诉。这四处皆是对以往艺术作品素材的再一次运用，但人性挖掘却更深更广。也因为这种带着人性温暖光环的挖掘，让观众在社会巨变而关系复杂的今天，看到文艺作品对历史错误的反思态度。正如姚金成在构思内容时触摸的往事材料："从1958年春开始，'大跃进''大炼钢铁'和人民公社运动在中原大地如狂飙突起，……各级干部人人自危，违心地说假话、说大话，然后又强行按虚报的产量向农民征粮，造成征购透底，饥荒大面积出现。"[①]剧中宋铁成用专业技术改变兰考三害，为了守护这片家园，他一次次讲真话，但巨大的社会压力将他变成噤若寒蝉的哑巴。这处历史的反思不仅仅是通过焦裕禄——党的好干部的言语动作来表达的，而是更多地借助一位普通共产党员的真诚行动来诉说的。它的真实也巧妙地体现在这一点上，中国共产党走过百年风雨历程，其中有像焦裕禄这样的英模人物的闪闪亮光，但整片星海是由一位位像宋铁成这样敢于讲真话的普通共产党员汇成的。

《焦裕禄·兰考往事》的最后一场是"病床上痛斥浮夸风"，故事历经焦裕禄带领群众购买议价粮而引发的同国家政策的激烈冲突，人民的好干部从心底里喊出一句呼唤"让群众吃上饭错不到哪里去"，可当他生病倒下后，看到报纸上"兰考大丰收"的浮夸虚伪新闻时，这位县委书记深知购买救济粮只能缓解饥饿的一时之困局，造成三年灾害的关键不是天灾，而是人祸！作为这场政治运动的亲历者，他更明白人祸会导致更为深重的危害，在这里焦裕禄对老战友顾海顺叮嘱"我们不能再亏了老百姓啊"。舞台呈现上，该剧在"抗洪舞"唱段，加重演员群舞的传统戏曲身段动作，贾文龙化用跪劈叉、跪步、吊毛等多组程式凸显焦裕禄在身体病痛的艰难处境下内心的挣扎与坚忍。

"公仆三部曲"前两部的成功对《重渡沟》的创排造成巨大压力，特别是《焦裕禄》刚刚获得文化部第十五届"文华大奖"和中宣部第十三届"五个一工程奖"的荣誉，试图超越这个精品的难度太大。艺术水平高超的三团也在这次现代戏创作中感到被"逼"上阵，"现实题材的'英模戏'本身就非常难写，而'乡官'和'村官''县官'题材又相类，同样的团队，同样的演员，如何能做到别开洞天、另成新局，成为与《焦裕禄》《村官李天成》相映生辉的力作？这始终是我们团队为之激烈争论、苦苦追寻的课题"[②]。

《重渡沟》的突破主要着重于人物的塑造方面，首先，一改《焦裕禄》创作时悲剧色彩厚重的正面人物的常态思维设定，剧中的乡官马海明的语言动作带有强烈的喜剧底色，劝说重渡沟乡民也是随手就来一段朗朗上口的快板，主角的喜剧化处理较为艺术地把该剧的

① 姚金成：《从"烫手山芋"到"香饽饽"——豫剧〈焦裕禄·兰考往事〉创作感言》，《戏剧文学》2017年第1期。
② 姚金成：《被"逼"出来的〈重渡沟〉——豫剧〈重渡沟〉创作谈》，《剧本》2019年第7期。

两个主题——扶贫攻坚和生态保护——有机结合。其次,剧中一直"在线"但并未真正出场的张县长暗含深意,这是豫剧红色农村题材作品中从未展现的一个复杂符号,但又是一个非常真实的表征。他既是马海明信赖的老领导,又是引发马海明人生困局的着力一笔。这个人物的设立是从党员干部的普遍性和特殊性中凝练而成的,领导为什么会支持那个带有明显的利用资本市场攫取巨大利益之心思的吕二涛?编创团队并未给出一个具体明晰的答案,又或者说《重渡沟》对艺术创作模式的突破恰好体现为面向复杂多变的社会生活的一种多解,"生活是复杂的,也永远是进行时的,就某一个节点来看,甚至常常是混沌的,这恐怕才是一种生活的真实状态"①。

除了人物塑造上的突破,该剧在舞台呈现上也坚持创新的原则,马海明刚上场时展示的空中飞人,"雪地舞"里贾文龙化用硬把抖磋、跳转跪、蹉跪、乌龙绞柱等一系列高难度程式,这是戏曲表演在传统程式运用和人物内心情感的贴合上借助高科技手段的一次颇为成功的尝试。

二、编创人员独立的思考

如果说突破固有的创作模式代表了三团艺术创作的内核驱动力,那么这一驱动力的关捩则是编创人员的独立思考。

首先,"大跃进"时期的豫剧《朝阳沟》并不是对国家政策的简单图解与迎合,而是编创团队思索社会尖锐问题后的答案,是与党中央"知识青年上山下乡"政策相吻合的。《朝阳沟》里的银环代表了城市的知识青年,在刚开始下乡劳动时充满对国家政策的拥护和肯定,可当她在农村不能适应劳动生活时,她真实地发问:知识青年去农村劳动不能发挥自己知识的长处,是否是屈才的?后来经过栓保、老支书等人的劝说,其想法发生突变,认为只要思想对,干什么都可以马上适应。这个故事梗概和人物行动进一步证实了《朝阳沟》在社会主义建设的初期,确实承担了一定的政治政策宣传教育任务,并且参与了构建国家意识形态和主流话语的工作。它从产生到"文革"之前,得到的都是戏剧界的热评和观众的掌声,甚至得到毛泽东等党和国家最高领导人的赞美表扬。60余年后的今天,一些学者反思这部精品的成功,认为"知识青年上山下乡"本就是一个反对知识的思想,丑化以小市民形象为代表的银环妈,是对城市农村二元对立格局的局限认知。这种评论有道理,但我认为并不全面客观,甚至说是因为对一些历史事件的漠视而导致对《朝阳沟》的一种误读。

杨兰春为什么要完成《朝阳沟》的创作?当年负责河南省戏剧工作的是省文化局副局长冯纪汉,他深谙豫剧艺术,也是杨兰春尊敬的懂行领导。他要求杨兰春一周内拿出一部现代戏,并且要立上舞台,为的是在全省文化局长会议上演出。现在看这个工作的分配,是非常荒唐可笑的,但那是"大跃进"的1958年,一个剧团别说一周拿出一个现代戏了,一

① 姚金成:《被"逼"出来的〈重渡沟〉——豫剧〈重渡沟〉创作谈》,《剧本》2019年第7期。

个剧团可能会在一个晚上"跃进"好几个剧本。社会上的"浮夸风"并没有让戏剧领或成为例外,辽宁艺术人民公社要求作者制订"两天写一出大戏、三天与观众见面"的创作规划,导致创作演出质量严重下降①。北京人民艺术剧院提出口号"力争在国庆节前创作鼓词、快板、壁画、舞蹈、歌词 20 万作"②,甚至在 1958 年 10 月文化部召开的全国文化行政会议上提出,"要'大放文艺卫星'以迎接国庆十周年,在全国创作 5 000 个高水平的艺术卫星向全国献礼"③。这种创作的集体狂热和口号,隐含了那一代亲历者在特殊时代氛围里理性的丧失以及深藏于戏剧工作者内心深处的恐惧。

虽然该剧表达了国家政策"知识青年上山下乡"这一主题,但我认为它是吻合,而不是迎合。杨兰春选择"青年下乡与思想改造"放在当时,并不是一个主观迎合国家意识形态的题材,如果想博得更多的关注和支持,他可以写大炼钢铁等更为符合"大跃进"运动的"优秀"主题,而在接下这个任务时,只对冯纪汉表明由自己选取写什么。因为 1957 年杨兰春去农村劳动,已经促使他构思银环的故事,那里的农民提出一个让剧作者自己都在思考的问题:"老杨,你说这新社会,谁家的孩子不念两天书,谁家的姑娘不上几天学?读两天书上两天学都不想种地了,这地叫谁种呢?哪能把脖子扎起来?"④而《朝阳沟》暗含杨兰春对这个问题思考后的回答,剧中农民的自豪感以及银环行为的突变,皆来自作者对乡村生活的憧憬和偏爱,虽然这种回答带有明显的"阿 Q 精神",但这个回答显然不是上级命令给杨兰春的写作意图,也不是他配合自上而下发布的政治文艺要求。

其次,"公仆三部曲"表达了编创人员在社会变革环境下对英雄模范这一身份符号的新认知,将其从历史创作经验上的"高大全"形象衍化为普通人性视角,演绎英雄模范人物的"由小见大",即编剧姚金成所说的"低开高走",避免作品陷入形式主义、简单化的窠臼。村官李天成、县长焦裕禄、乡长马海明都是真人有其真事,在这种局限下,很容易出现英雄事迹的堆砌,从而导致政治教化的无限放大。三团的编创人员从艺术构思上就否定了戏剧人物的"高大全":李天成在带领第一批村民创收的时候,没有想到扩充股权、全村共同致富。这一点较为符合从商转政的人物形象,智慧勤劳的李天成在市场经济大潮中找准商机,希望带领全村一起办厂,但是大多数村民无法接受现代商业的运作模式而选择放弃。办厂成功后的村官也没有因为村民们的嫉妒而马上扩股,因为扩股意味着放弃自身的经济利益,而商品市场自带冒险因素,创业时的观望、不信任怎么可以换取利益的分红?乡长马海明甫一登台,就在谋划自己的晋升机会,当他后续遇到工作挫折时,也会因为心爱的照相机而内心发生动摇,这种情况在舞台上是不多见的。我们经常看到戏曲里的党员干部不图官职,一心只为人民群众服务,可这样的现代戏很难长久立于舞台,原因便在于观众早已洞悉现实生活与舞台表现上的巨大鸿沟,人物形象的极不真实生硬地造成英模戏只有讴歌,没有故事。《焦裕禄·兰考往事》最为深刻地表现了编创团队的独立思考,

① 中国戏曲志编辑委员会:《中国戏曲志·辽宁卷》,中国 ISBN 出版中心 1994 年版,第 13 页。
② 陈徒手:《人有病,天知否》,人民文学出版社 2000 年版,第 67—68 页。
③ 李翠萍:《红色经典〈朝阳沟〉的经典化与去经典化》,暨南大学硕士学位论文,2006 年。
④ 杨兰春口述,许欣、张夫力整理《杨兰春传》,大众文艺出版社 2003 年版,第 61 页。

直指"浮夸风"的错误,并将此归结为"人祸"。躺在病床上的好干部得知瓦窑公社虚报产量时,大声疾呼"这不是天灾,是人祸",语言铿锵有力,犹如蒙尘的史书被清正之风吹去尘霾。观众在剧场能够瞬息间回溯至"大跃进"时期,感受五风泛滥而导致的人心恐惧和人性扭曲。编创者的独立思考是保证文艺作品反思历史,回归真实的有力支撑,这条成功经验可谓是豫剧现代戏的一大传统。

编创人员独立的思考是红色农村题材精品豫剧的成功经验之一,那思考的独立是如何保证的?我认为对生活真实与艺术真实的探索把握是重要因素,正如"豫剧现代戏之父"杨兰春的创作体会:"生活是戏的生命,脱离群众生活,艺术生命就会枯竭。生活有多深,水平有多高,这是衡量作品质量的尺度。"①焦裕禄题材是河南现代戏创作的高频主题,时至今日,多数剧目因其思想内涵的单薄而没有走得更远。

三、良好的戏剧生态环境

突破固有创作模式是红色农村题材精品豫剧的内核驱动力,而其关捩是编创人员的独立思考,那么良好的戏剧生态环境,也是产生精品之作而不容被忽视的一个成功经验。豫剧现代戏所依托的良好生态环境至少有以下三点:第一,政府部门的鼓励支持;第二,三团的精准定位;第三,专家学者的批评引导。

(一)政府部门的鼓励支持

《朝阳沟》和"公仆三部曲"虽然创作时间不一,产生时的社会背景和文化思潮也各有不同,但是有一个基点是不能抹去和忘记的——红色。它除了代表着艺术编创方面的高标准高要求外,高扬主旋律也是该剧成为精品的权重因素。中国共产党非常重视现代戏的编创演出,无论是出于宣传的需要,还是期冀传统艺术跟上现代社会的审美需求,在红色农村题材精品豫剧的孕育过程中,都可以发现政府部门的鼓励与支持。除却特定历史语境下政府部门对现代戏的肯定和鼓励,《朝阳沟》甫一登场,就受到国家领导的关注,它首演于1958年3月20日,一个月后在河南省军区礼堂为周恩来等党中央领导演出,同年夏天应邀到北京参加全国现代题材戏曲的展演,《人民日报》等多家大型媒体发表评论文章。1963年,被拍成戏曲艺术片,电影上映致使传播力度更大,传播范围更广。同年12月31日晚,《朝阳沟》主创人员在中南海为毛泽东、刘少奇、朱德等中央领导演出并受到表扬。"公仆三部曲"之一的《村官李天成》更是得到国家领导人的鼓励,甚至可以说,这部戏是在鞭策中"被动"创作出来的,时任中央书记处书记的曾庆红对当时河南省委常委、秘书长王全书说:"豫剧在群众中很有基础,要是以西辛庄和李连成的事迹为素材、为原型,搞成一台豫剧现代戏,一定会受群众欢迎!两年时间可以搞出来吧?你们搞吧,搞出来我一

① 许欣:《回忆豫剧〈朝阳沟〉的创作与演出》,《文史精华》1999年第3期。

定看！"①不仅《村官李天成》受到重视，《焦裕禄》《重渡沟》也得到国家艺术基金和全国"五个一"精品工程、"文华大奖"这类政府文化奖项的鼓励和支持。

（二）河南豫剧院三团的精准定位

三团自成立伊始，认真贯彻并执行河南省文化部门对其在艺术创作上的明确分工，一团整理改编传统戏，二团专攻新编历史剧，三团一心编创戏曲现代戏。这样明确的分工，在全国各省的文艺院团组织安排方面，也是较为罕见的。60余年时光荏苒，三团在现代戏的耕耘培育上，留下许多有意义的实践探索，并把这些经验化为传统去传承。很多学者认为，《朝阳沟》之所以流传至今，最可取的优点便是音乐创造上的天然和谐。笔者认为对豫剧现代戏音乐设计环节的重视，源于三团的精准定位。首先，三团是由歌舞剧团整编而成的，相对于传统戏曲艺人和班社，他们对戏曲音乐有着自身更为独特、现代的理解。其次，杨兰春在中央戏剧学院学习三年，西方戏剧理论和话剧创作体验是他非常宝贵的经验财富，从他毕业前夕创作的歌剧版《小二黑结婚》便可领略其艺术创作方面的突破。最后，主创人员重视音乐唱腔改革，但毫不过度。杨兰春要求王基笑、姜宏轩、梁思晖等作曲者要有音乐个性化的追求，"一个戏有一个戏的风格，雷同化是没有生命力的艺术"②。在具体创作上，例如主题音调，他们选用的是豫东调"二八板"的旋律并吸收豫西调"二八板"，创造出一首新的曲调。这种艺术上的创新，是三团基于精准定位下的实践探索。不可否认的是，三团谱写出新的乐章，让现代戏人物唱出新的唱腔，但他们从未抛弃传统，而是在广泛学习豫剧传统音乐的基础上，吸收豫东调、豫西调、沙河调、高调等地方声腔的精华，融会豫剧各大流派的表演程式，使现代戏立于舞台。"公仆三部曲"继承了三团重视音乐唱腔设计的优秀传统，《村官李天成》之"吃亏歌"、《焦裕禄》之"百姓歌"、《重渡沟》之"干事歌"，皆为音乐设计方面的上乘之作。

（三）专家学者的批评引导

《朝阳沟》和"公仆三部曲"不仅受到国家政府层面的鼓励和帮助，更是在其发展成熟的过程中，接受专家学者的批评引导，使三团从感性的艺术创作归纳上升为理性的规律认知。前文已经列举了多位学者对红色农村题材精品豫剧的肯定和赞许，这里不再赘述。豫剧现代戏发展至今天的艺术高度，若要继续向上攀登，更加需要专家学者的批评引导，并且这些评论是要一针见血地指出问题，例如傅谨对前后两版《重渡沟》的批评，"2017年首演，它曾经给我留下深刻印象……但是当我在剧场看到《重渡沟》这个版本时，很是惊异。我记得我喜欢的《重渡沟》不是这样的"③，老版的作品里马海明贵在"起点低"，也正因为起点低，所以他的戏剧行动才让傅谨等专家学者以及观众信服。老版《重渡沟》里的

① 姚金成：《豫剧〈村官李天成〉纪事——见证豫剧新世纪崛起》，《东方艺术》2012年第S1期。
② 许欣：《回忆豫剧〈朝阳沟〉的创作与演出》，《文史精华》1999年第3期。
③ 傅谨：《〈重渡沟〉与人物的起点》，《广东艺术》2019年第1期。

马海明是富有生气的乡村干部,他质朴诙谐,可爱有趣,贾文龙也能有更多的空间自由发挥表演创造的能力,但修改后的《重渡沟》把这部分戏"修剪"掉了,造成马海明像是翻版的焦裕禄,一脸严肃正派。戏剧冲突也是机械地把自然资源同资本市场对立起来,为了解决这种对立,甚至构思简单而不可信的解决方案,让马海明用自己家的房子作为资产抵押来支持景区的开发。这个故事创作的目标是弘扬主旋律,表达共产党员立党为公、执政为民的精神,但诸如此类的讴歌是干涩无味的。另外,李伟、黄静枫等学者也对新版《重渡沟》提出质疑,"矛盾的解决还是有点简单化、概念化,都是外力干预的结果、道德感化的结果,而不是矛盾发展的结果、人性斗争的结果"[①]。红色农村题材豫剧要经历这样一次又一次带有问题意识的理性批评,才能够走得更远。

[①] 李伟、黄静枫:《从真人真事到艺术创造之间——关于豫剧现代戏〈重渡沟〉的讨论》,《上海艺术评论》2019 年第 3 期。

本体与新变：近年江苏红色农村题材戏曲考察

孙书磊[*]

摘　要：近年江苏红色农村题材戏曲创作的繁荣，是当代戏曲的突出现象。江苏红色农村题材戏曲在选材倾向上，坚守历史题材创作的同时，加强向现实题材移动；在体制形态上，秉持戏曲本体特征与杂糅非戏曲本体的变异手段在不同剧目中有不同程度的存在，又不同程度地共存于同一剧目中；在艺术风格上，由传统正剧发展为红色正剧，并紧扣正剧叙事逻辑，推进悲情书写，同时又创造性地发展红色轻喜剧。江苏红色农村戏曲创作对戏曲本体的坚持与新变现象，值得戏曲界深思。

关键词：江苏戏曲；红色农村题材；本体；新变

为庆祝中华人民共和国成立70周年、中国共产党成立100周年，近年来全国戏曲界创作了大量的红色题材剧目。与其他艺术比较，农村是戏曲得以发展、繁荣的特殊土壤，红色农村题材戏曲创作因之较其他同题材的艺术形式创作更为繁荣。红色农村题材戏曲创作的突出特点是：坚守戏曲本体与大胆新变共存。而作为戏曲创作体量和影响较大的江苏戏曲，在这方面具有突出的代表性[①]。

一、选材：从历史题材向现实题材的重心转移

农村题材，包括农村的历史题材和农村的现实题材两个方面。红色的农村题材，则对应地涵盖农村的革命历史题材和中国共产党领导下当下农村建设与农民生活的现实题材。

（一）历史题材的坚守

近年来，在江苏的戏曲创作中，反映革命历史的优秀农村红色题材剧目，主要有陈明的淮剧《送你过江》、扬剧《茶山女人》，姚金成、李云的梆子戏《母亲》，罗怀臻的扬剧《阿莲渡江》，仲春梅的锡剧《离歌》《云水谣》，朱正亚的淮剧《浪起宝应湖》，澄蓝的柳琴戏《彭城

[*]　孙书磊(1966—)，文学博士，南京大学文学院教授，专业方向：戏剧戏曲学。
[①]　江苏的戏曲创作，指为江苏剧团演出而进行的戏曲创作，编剧绝大多数为江苏籍作家，个别是剧团特别聘请的外省著名剧作家。

儿女》,魏强的柳琴戏《古镇酒坊》,胡永忠的淮海戏《天下民心》,刘康军的柳琴戏《古城拉魂》、许振贵的淮海戏《风雨连庆楼》和夏广巧的泗州戏《信仰》等。

这些剧作的共同主题是:热情讴歌农民在中国共产党的发动、组织下投身到革命事业的滚滚洪流中所表现的自我牺牲精神和革命英雄主义。不同之处在于这些作品选择了从不同的角度,展现在中国革命的不同时期农村风起云涌的斗争画卷和农民参加革命事业的革命热情。有的集中写某一历史时期的红色历史,有的写抗日战争故事,如《古镇酒坊》写宿迁洋河古镇的罗家酒坊掌柜罗长河及其徒弟镇生为八路军制造酒精疗伤,并为了不让酒坊落入日寇手中而与日伪军英勇斗争,罗长河宁死不屈;《古城拉魂》写宿迁唱柳琴戏的农民艺人庄仲年不畏日伪强暴,奋起反抗,在对敌斗争中以生命保护和传承了柳琴戏的拉魂腔;而《风雨连庆楼》则写抗战时期为八路军、新四军制造武器的著名农民兵工厂马厂,在铁工会指导员姜剑英领导下与日伪军斗智斗勇,保障了我军的武器供应。有的写解放战争故事,如《天下民心》写淮阴淮海戏班主马前进在中国共产党的影响和领导下,怀着对未来光明的憧憬,推着小车,唱着小戏,带领家班成员和乡亲们汇入百万民工支援淮海战役的滚滚洪流中;《浪起宝应湖》写解放战争后期江苏宝应湖上"湖匪"头目孙天佑被国民党县长迫害聚众湖岛,后在解放军侦察员顺子和帮助下投奔解放军的过程;《送你过江》《阿莲渡江》分别写解放战争后期江北农村童养媳江常秀和逃婚少女阿莲冲破封建思想的束缚,反抗压迫,支援解放军渡江作战的故事。有的则写和平时期故事,如《云水谣》以当代英雄模范王继才为主人公,写当代民兵王继才几十年如一日克服种种困难、为国守岛的故事。

有的则是表现不同时期的革命斗争和农民的命运,如《离歌》写军阀割据、土地革命、抗日战争三个时期苏中革命根据地农村母亲菊芬千辛万苦抚养成人的五个儿女,在星火燎原的背景下分别走上革命道路,随后相继牺牲;《彭城儿女》写土地革命、抗日战争时期徐海蚌地下党负责人周林冲破封建家庭的桎梏走向革命,后在对日伪斗争中不屈而死;《母亲》写抗战末期沂蒙山区农村妇女李秋荣的长子、次子逃离村中恶霸魔爪,分别参加八路军和被国民党抓丁,参加抗日战争,后长子牺牲,三子参加解放军,母亲李秋容参加淮海战役支前小车队,为救解放军伤员小石头,放弃将三子遗体运回安葬,再策反已成为国民党军官的次子投诚,被授予"人民母亲"的光荣称号;《信仰》以70年来不忘入党初心的张道干为主人公,写在解放战争的一场惨烈战斗中因突围无望,指导员下令将所有党员材料全部焚毁,战斗唯一的幸存者张道干自此失去了党员身份,几十年间他历经坎坷终于找到了当年的入党介绍人,从而恢复了党籍。《茶山女人》从解放战争尾声写到改革开放的新时期,讲述江南茶园主少爷韩松参加革命的经历以及爱情、家庭的变故。

(二)现实题材的加强

表现当代中国共产党领导下的新农村建设和农民生活的优秀剧目,主要有徐新华的淮海戏《辣妈犟爸》、淮剧《大路朝天》,魏强的京剧《向农》,袁连成的《十品半村官》《留守村长留守鹅》《村里来了花喜鹊》《大喇叭开始广播啦》《鸡村蛋事》《赶鸭子下架》等系列淮剧,

袁连成、徐栋的淮剧《马家荡旦唱大戏》，陈明的柳琴戏《矿湖情缘》，朱正亚的淮剧《湖湾金秋》，杨蓉的京剧《大树成荫》，丁晓东的淮海戏《孟里人家》，刘云的淮剧《八万还乡》，赵春节、丁晓东的淮剧《首乌花开》，程旭江的淮海戏《胖婶当官》，黎化的通剧《瓦匠女人》，深远的锡剧《召唤》，叶志军的柳琴戏《在水一方》，陈淑华的柳琴戏《春风燕归来》，胡仁伟的黄梅戏《朱家村》，袁晓亚的柳琴戏《好大一棵树》和陆伦章的锡剧《江边新娘》等。

新时期农村建设和农民生活的剧作题材多样。有的聚焦和反映党领导下的社会主义新农村建设的途径、成就与问题。如《向农》写农村干部向农在生命最后的 90 天里依然全心全意带领农民脱贫致富。《留守村长留守鹅》写当了 30 年村主任、被留守村民称为留守村长的陆二黑带领留守妇女走出贫穷困境。《村里来了花喜鹊》写乡文化站代副站长花喜鹊下乡扶贫故事。《鸡村蛋事》写大学生村官常萤萤扎根农村，带领农民走科学致富之路。《赶鸭子下架》写小村庄为创建"最美乡村"而发生的先赶鸭子上架，再赶鸭子下架的一连串故事。《马家荡里唱大戏》写村民"老泥鳅"在对待实施"退圩还湖"问题上的困惑及其最终舍弃自家利益，响应政府号召，营造一方碧水蓝天的故事。《矿湖情缘》写煤矿工的后代为确保煤矿塌陷区生态修复的推进，努力化解老一代矿工的煤矿情结与环保观念内在冲突的故事，展示塌陷区年轻一代的精神风貌和家国情怀。《湖湾金秋》和《大树成荫》分别写 20 世纪 80 年代中师生艰难从事农村教育工作和农村教育思想中的新旧冲突。《八万还乡》写农村青年报效家乡，回乡竞选村官的心路历程。《首乌花开》写扶贫书记于思禾发动村民科学种植何首乌的故事。《胖婶当官》写农村妇女胖婶被选为村民小组长，组织村民将烤红薯推向城镇销售从而致富。《召唤》写李大江听党安排，放弃自己生意，带领村民立足村情、招商引资。《在水一方》写骆马湖地区河湾村支部书记何爱莲说服、帮助渔民转变养殖产业，避免养殖污染。《春风燕归来》写乡村振兴工作组组长黄莉鼓励农民进行新型农民居住区建设。《朱家村》写村支部书记朱富民带领村民搞虾稻共生农业。

有的则侧重写农民的性格、人心与人性。如《辣妈犟爸》写辣妈尖辣椒的泼辣尖刻、犟爸牛金的倔犟霸道的独特性格。《十品半村官》写村民主理财小组组长牛什么廉洁奉公的耿直性格。《大路朝天》写农村出身的两代筑路工艰难困苦的人生经历，凸显了农民工敬业和倔强的个性。《孟里人家》写原本古风淳朴的孟里村村民在经济大潮冲击下变得不再淳朴仁义，退休老编辑孟怀古痛心疾首予以拨乱反正。《江边新娘》写医科大学生方亦红受农村妇女吴素芳长期匿名助学，为回报社会而后做农村"赤脚医生"。《大喇叭开始广播啦》写村扶贫书记徐田生在贫困乡村扶贫时遇到村民的种种狭隘与自私的精神面貌，从而将精神扶贫作为扶贫的重点。《好大一棵树》写镇文化站长薛开明为保护具有"非遗"价值的千年古槐而进行斗争的不屈精神，发人深省。《瓦匠女人》描述南通建筑铁军背后家庭的辛酸苦辣，表现了南通铁军背后女性代表冬梅的吃苦耐劳、勇于担当的精神。

（三）选材重心的转移

传统戏曲以历史题材剧为主，无论宋元南戏、元明杂剧，还是明清传奇、杂剧、花部，包括现代的京剧和地方戏等，莫不如是。这是传统戏曲选材上之本体。尊体思想，古今一

然。戏曲受众乐于接受的就是戏曲讲述历史故事这个题材之本。

农村革命历史题材的作品是在深入发掘江苏本地革命历史文化资源的基础上完成的。剧作反映党的早期兵工马厂(《风雨连庆楼》)、八路军和新四军的对日伪斗争(《古镇酒坊》《古城拉魂》《离歌》《彭城儿女》)、淮海战役(《母亲》《天下民心》)、渡江战役(《送你过江》《阿莲渡江》)、英雄模范(《母亲》《云水谣》《信仰》《彭城儿女》)等,将江苏的主要革命历史都写成了剧作。同时,又将本土红色历史与本土戏曲文化(《古城拉魂》《天下民心》)、酒文化(《古镇酒坊》)、茶文化(《茶山女人》)等结合起来,以真人真事为主人公(《母亲》《云水谣》《信仰》《彭城儿女》),或有原型(《离歌》《古镇酒坊》《风雨连庆楼》),或以真实的农村革命历史为背景,使红色农村题材剧作更具本土性,从而更易为观众接受。尊重历史,敬畏历史,红色农村题材戏曲固守选题之本,是剧作得到观众认可的关键。

党的历史是延续的,写当下现实题材成为红色农村题材戏曲创作的必然选择。作为大众喜闻乐见的优秀传统文化样式的戏曲艺术,在新时代的感召下,配合意识形态宣传需要,在历史题材创作之外,向现实题材延伸,扩大传统戏曲的选材范围,并出现向现实题材的重心转移,已成为近年江苏红色农村题材戏曲创作的突出现象。

江苏的红色农村现实题材戏曲的创作体量远大于历史题材。选材内容几乎涵盖近年农村工作的所有重要方面。其中,由于江苏北部和中部农村的经济相对落后,由此引发的社会问题较多,所以剧作多以其新农村建设和农民生活为素材。新时期农村题材剧作不写重大事件,而写农村细微末节的具体小事,有的是以现实人物为原型,观众感觉剧中所写的故事就像在身边发生的一样,具有极高的亲和力。这种全方位地呈现农村题材的戏曲,较历史题材剧更受农民观众的欢迎。

从创作的愿望看,江苏红色农村题材的戏曲创作大有继续加大现实题材创作的趋势。选材的重心从传统的历史题材向新的现实题材进一步转移,已然成为未来江苏农村戏曲发展的方向,而非仅为红色题材农村戏曲创作的专有特点。

二、体制:从秉持本体形态到杂糅变异手段

随着社会娱乐形式越来越多元化,农村的戏曲舞台越来越成为戏曲生存发展的主要场域。基于此,以农村为主要市场的红色农村题材戏曲就不能不特别重视戏曲体制的本体特征,以满足农村观众的需求。然而,当下的红色农村题材戏曲同时有争取到大中城市演出和获得各级政府奖励的任务,演出环境和演出任务的变化,必然又会诱使对戏曲体制本体形态把握不牢的编导,不同程度地在戏曲中糅进一些非戏曲的异化手段。这种自觉或不自觉地在戏曲本体与变异之间的不稳定选择,在近年江苏红色农村题材戏曲创作中普遍存在。

(一)秉持本体形态

戏曲体制的本体形态,是传统戏曲艺术体制原有的合理的表现形式。近年江苏红色农村题材戏曲创作能够较好地彰显戏曲艺术体制的本体特征,主要表现在以下四个方面。

首先,主脑式的叙事。传统的戏曲叙事要求突出主干部分。清代戏剧理论家李渔《闲情偶寄》强调戏曲创作要坚持"立主脑""减头绪"等原则。这是对戏剧叙事的基本要求,古今同理。江苏优秀的红色农村题材戏曲,在这方面作了很好的榜样。故事较为复杂的《浪起宝应湖》在这方面做得更好。该剧有四条叙事线索,即孙天佑的"走上梁山"、陈雨荷的家庭变故、张如宝的阴谋诡计和顺子的卧底侦查。四条线索各有各的发展,又共同服从于主题表达的需要。为了凸显官逼民反、弃暗投明的主题,该剧以孙天佑、陈雨荷为主线,以张如宝、刘天顺为暗线,主线分明,暗线清晰,相辅相成。剧作在叙事中,做到突出重点,减少头绪,如对解放军侦察员顺子的安排、对张如宝勾结国民党县长的奸情的揭示等都慢慢展开,没有挤占主线叙事的空间,这就有效地避免了叙事头绪的紊乱。

其次,精简的人物设置。与主脑式叙事相一致,戏曲舞台的人物上场不能太多。优秀的剧作家都会将剧中主要人物控制在六人以下,其他皆为群众演员。如《大路朝天》有唐震山、苦丫、赵甜汉、田大壮、小五子、刘怀山六人,《大喇叭开始广播啦》有徐田生、吹爹、马大哈、扣下、甘守穷、菜花六人;而《母亲》只有李秋荣、秀秀、范三柱、范二柱四人,《阿莲渡江》只有阿莲、江华、琼花、富贵四人,《送你过江》只有江常秀、郭逸夫、江更富、江老大四人。《离歌》除了母亲菊芬和五位子女外,外加正反面代表人物陈守昌、葛黄甫和科诨人物二傻,主要人物多了些,但由于要分别表现五位子女前赴后继投身革命的事迹,所以难免在一定程度上造成舞台叙事的繁乱,这也是值得思考的。优秀剧作的人物设置会在敌我双方和中间力量方面作合理布局,没有多余的人物,亦不缺少必需的人物。

再次,脚色的行当化处理。作为现代题材戏,红色戏曲虽然无法用脸谱进行舞台人物的造型处理,但应该做到舞台上生、旦、净、丑各行当之间脚色关系的搭配,不宜没有行当区别度,更不能行当分配不均匀、不合理。江苏红色农村题材戏曲中那些题材偏小的剧作做得较好,如《村里来了花喜鹊》中村长侯山应生工、花喜鹊应花旦工、常老五应末工、庄一手应副工,作为喜剧,其行当安排极为合理,舞台演出的效果很好。袁连成的其他农村题材剧《十品半村官》《留守村长留守鹅》《村里来了花喜鹊》《大喇叭开始广播啦》《鸡村蛋事》《赶鸭子下架》等也有较强的脚色行当化意识。

最后,表演的程式化设计。程式化表演是戏曲的核心元素,优秀的演员身上有传统戏曲的功夫,自然会做好,而懂行的戏曲导演也会要求演员在表演现代题材戏时充分展示戏曲表演的程式化规范。上述大多数剧作的舞台呈现基本做到了这点,做得最好的是《送你过江》。有的剧作的舞台表演程式化还能随着剧情规定的行当转换而跟进调整,如《浪起宝应湖》中孙天佑作为土匪头目时,斜身歪坐,匪气十足,而随着后面各场渐次揭示其身世经历,其身上的正义感逐渐体现出来,于是其行当也逐渐由反派的大花脸变为正派的生、外,很好地塑造了"湖匪"替天行道、劫富济贫的形象;剧中的陈雨荷先应花旦行,后应刀马旦,表演程式的变化与人物身份的变迁相匹配。

(二)杂糅变异手段

近年江苏红色农村题材戏曲创作一方面能够较好地展现戏曲艺术的本体形态,另一

方面也不同程度地存在以下五种盲目引进无法体现戏曲本体特征的变异表现手段。

一是，人物设置追求"群众运动"。受话剧及影视等偏重写实艺术的影响，新编戏曲容易过多地安排人物，无论是主要人物还是群众性人物都会占满舞台。这在上述的江苏红色农村历史题材剧和现实题材剧中都普遍存在。通观近年江苏红色农村题材戏曲创作，我们发现，在人物设置上形成了三种情况：第一种是特别优秀的剧作会在主要人物和次要人物上做到最大限度的精简；第二种是主要人物做到了精简，但次要人物却较多；第三种则是主要人物和次要人物都人满为患。前文受到肯定的主要人物控制在六人以下的剧目即属于前两种情况。此外，《浪起宝应湖》中的主要人物虽然只有五个，但需要减少群众演员的规模，避免出现戏曲舞台群像的影视化现象。诚然，由于该剧有些场景需要展现"湖匪"的人多势众，所以不觉得问题严重，而对农村扶贫题材的戏曲剧目而言，满台都是农民，无法重点塑造形象，那问题就很严重了，遗憾的是，如此严重的情况在这类剧目中十分普遍。

二是，脚色安排去行当化严重。戏曲以脚色行当为经纬，严格的脚色体制是确保戏曲体制独立和完备的必要条件。然而，除了袁连成创作的一些淮剧轻喜剧外，目前包括红色农村题材戏曲在内的新编戏曲对角色的安排普遍缺乏行当意识。"无丑不成戏"，在当下的戏曲新编戏中已基本不在编剧、导演的考虑之内。京剧本是行当化最为明显的剧种，新编剧目不能不有所体现，然而事实亦并非如此。《大树成荫》作为京剧新编剧目，人物行当就不明显。根据人物性格特征，该剧的三位主要人物柏青、秦川、陆洲应分别应工青衣、老生、花脸，而该剧的舞台呈现并未明显体现各自对应的行当。青衣、老生、花脸是京剧的主要行当，若能充分运用，则该剧的剧种特色及其舞台呈现效果必将更加凸显。

三是，道白唱腔不守规范。戏曲曲词讲究分工，重视抒情，体现节奏和恪守格律。然而，当下戏曲新编剧目中一些剧目普遍出现文词分工不明确，抒情不充分，句法不守规则等现象。京剧《大树成荫》《向农》所有道白都使用话剧式的念白，不符合京剧念白的节奏。此外，新编剧目大量使用插曲，形式分为类似电视剧的片头曲、主题曲和片尾曲三种。这些插曲多用流行歌曲式的歌唱之曲，为非戏曲音乐。这是目前包括红色农村题材戏曲在内的绝大多数新编戏曲编导所普遍追求的。

四是，演员表演缺乏戏曲程式。当代的很多戏曲表演不免堕入话剧加唱的窠臼，这是当代剧坛的痼疾，虽久为人们所诟病，但在近年江苏红色农村题材戏曲中依然不同程度地存在。舞台上常可见到演员的话剧动作，甚至影视动作，其哭笑如同生活的视频记录，明显缺乏程式化。《胖婶当官》《召唤》《瓦匠女人》大都如此。舞台上常有集体歌舞表演这种严重违背戏曲表演原则的现象。如果说地方戏因其剧种尚未充分进化而出现了戏曲发展早期的歌舞成分是情有可原的话，那么，对于在地方戏基础上发展起来且其艺术体制业已成熟的京剧而言，这样的情形就难以被观众接受，如《大树成荫》除了插入类似流行歌曲的唱段，使用团队歌舞，亦非京剧元素。

五是，舞美与多媒体背离写意原则。江苏红色农村题材戏曲的舞台虚实结合，以写实为主，如使用台阶形舞台，用烟雾机、雪花机制造烟腾云卷、雪花飘飘的逼真效果等，皆非

戏曲元素。另外,有的导演误以为戏曲舞台上多媒体使用所产生的缥缈虚幻之感就是戏曲所要力求呈现的写意之美。其实,多媒体的使用不论其适用的程度多大,都会在一定程度上影响戏曲本身应有的写意美的表现,更会直接地剥夺戏曲演员通过唱念做打塑造写意美的权利。而对于观众来说,多媒体的使用更会小觑观众的艺术欣赏水平,容易引起艺术欣赏的逆反心理。有的剧作在全剧结束时使用多媒体投影出来的文字、语录等,对剧作的完成度而言,可谓画蛇添足。

对戏曲本体形态的秉持和杂糅非戏曲的变异手段,在不同剧目中有不同程度的存在,同时,又不同程度地共存于同一剧目中。创作中坚持突出戏曲的本体特征,不仅体现了创作者对戏曲本质属性的认同,而且是戏曲传承与发展的根本前提;而对非戏曲的变异手段的引用,则表现了创作者对传统戏曲体制的盲视或对传统戏曲本体特征的不自信,会在一定程度上消解戏曲作为"这一种"艺术的独特性,存在将戏曲发展引向歧途的风险。

三、风格:传统正剧的新形式与新式轻喜剧的出现

在风格上,传统戏曲既有"务在滑稽"的喜剧剧目[1],也有严肃庄重的悲剧剧目,而大多数则是悲中有喜,喜中有悲,没有西式喜剧和西式悲剧那样严格的区分。近年江苏红色农村题材戏曲在传承悲喜交织的传统正剧同时,凸显红色正剧的悲情书写,并发展出新式的红色喜剧——红色轻喜剧。

(一)从传统正剧到红色正剧

近年江苏红色农村题材戏曲创作呈现出多元化的艺术风格。正剧、轻喜剧是其两大主要风格,而一般意义的纯粹喜剧则与红色农村题材的结合存在一定的难度,故较少出现。

正剧又称严肃剧、悲喜剧,由 18 世纪启蒙运动美学家德尼·狄德罗(Denis Diderot)最早提出并加以实践。他写了剧本《私生子》,并阐明该剧的写作思路,主张建立"严肃剧",指出严肃剧处于"两个极端类型的戏剧种类之间"[2]。正剧写人物的艰难奋斗的历程,而以完美的收场、幸福的结局结尾。在红色农村题材剧中,那些取材于政治斗争、民族斗争,以表现英雄人物的崇高品质和坚强意志为主旨,表现其艰苦卓绝的悲情革命斗争经历及由此而换来的令人喜悦的革命胜利的剧作,属于历史英雄正剧,而取材于新时期农村物质与精神双文明建设,以表现当代劳模、先进人物为建设社会主义美丽乡村所付出的悲情努力及由此获得的美好结局的剧作,属于现实模范正剧,两者可以合称为红色正剧。

以此来衡量近年江苏红色农村题材戏曲的创作成就,我们发现,所有的红色农村历史

[1] (宋)吴自牧:《梦粱录》卷二十"妓乐",《梦粱录(三)古杭杂记》,王云五主编《丛书集成初编》所收本,商务印书馆 1939 年版,第 190 页。
[2] (法)德尼·狄德罗:《关于〈私生子〉的谈话》,转引自中国大百科全书总编辑委员会《戏剧》编辑委员会:《中国大百科全书·戏剧卷》,中国大百科全书出版社 1989 年版,第 508 页。

题材剧作如《送你过江》《母亲》《阿莲渡江》《离歌》《云水谣》《浪起宝应湖》《彭城儿女》《古镇酒坊》《天下民心》《古城拉魂》《风雨连庆楼》《信仰》等,都属于红色正剧中的历史英雄正剧。而反映当代农村现实题材的《大路朝天》《向农》《矿湖情缘》《湖湾金秋》《大树成荫》《孟里人家》《首乌花开》《瓦匠女人》《召唤》《在水一方》《春风燕归来》《朱家村》《好大一棵树》等,则基本属于现实模范正剧。无论是历史英雄正剧还是现实模范正剧,总是讲述先苦后甜的故事,营造先悲后喜的舞台风格。以情动人,给人希望,原本就是对红色题材戏曲创作的基本要求。而最能打动人之感情的,自然是悲情,所以,大多数的红色题材戏曲就选择了正剧的创作思路。换言之,传统正剧为演绎红色农村题材提供了极佳的思维角度。

(二)红色正剧的悲情书写

正剧《送你过江》《茶山女人》《母亲》《阿莲渡江》《离歌》《彭城儿女》《向农》的悲情书写十分突出,成为红色正剧的标向。从表现主旨的角度讲,正剧之所以能够特别感人,就在于其从人情、人性的角度充分地渲染了令人动容的悲情。《送你过江》中江常秀深爱的解放军教导员郭逸夫和深爱着江常秀的亲如兄弟的江更富,渡江作战时几乎同时牺牲;《阿莲渡江》中解放军渡江先遣团营长江华牺牲在了渡江的船头,爱着他的阿莲信守着与他一起回到江南的承诺,背起江华走下战船,登上炮火连天的南岸。《茶山女人》主人公秀枝从少女到青年、中年、老年,为了刻骨铭心的初恋,投身革命的韩松,忍辱负重、哀婉、凄美、感伤如影随形地伴着她的一生。《母亲》中"人民母亲"李秋荣为了中国共产党的解放事业献出了两个儿子。《离歌》中的母亲菊芬为了"救中国",先后将自己所有的五个孩子都献给了党的革命事业,最后孑然一身。《彭城儿女》中徐海蚌地下党负责人周林冲破家庭樊笼,参与和组织当地的土地革命和抗日战争,最后在恋人和亲密战友注视下壮烈牺牲。《向农》从一开始就从主人公向农生命的最后 90 天倒计时开始叙述,演绎了向农一如既往的自我牺牲精神和深挚的家国情怀。浓重的悲情书写,使这些红色正剧显得格外感人。

与其他题材相比,红色正剧对悲情成分的充分调动和使用有着更为深刻的意义。通过悲情书写,作者可以明确地诠释革命事业走向胜利的必然规律。简析《离歌》的悲情书写,可较清晰地阐述这个问题。主人公菊芬作为童养媳的苦难经历及其后来遭受的种种压迫,给她的人生打下了悲情的底色,也是她毅然决然将五位子女送去参加革命的动力,这是服从和服务于主题需要的。与之呼应,剧作题名"离歌"饶有意味,既体现母子分离之悲,更渲染"修我戈矛,与子同仇"[1]之壮,而主人公以"菊芬"命名更选用了经典的意象。菊花,在"萧瑟兮草木摇落而变衰"[2]的悲秋季节盛开,有着历经沧桑之后高洁而坚韧的品格,这与革命母亲经历战争的浴火重生而达到的精神境界是一致的。

传统戏曲,从古典到现代,从来都以悲喜交加、以悲促喜来表现主题、塑造人物。近年

[1] (宋)朱熹注:《诗集传》,岳麓书社 1989 年版,第 89 页。
[2] (战国)宋玉:《九辩》,见王逸注《楚辞章句》,岳麓书社 1989 年版,第 176 页。

江苏红色农村题材正剧创作,很好地继承了传统戏曲优秀的创作经验,紧扣正剧叙事逻辑,在悲情书写上有所开拓,是值得肯定的。

(三)红色轻喜剧对戏曲本体的创新

红色轻喜剧创作,是近年江苏红色农村题材戏曲创作重要成就之一,也是江苏红色农村题材戏曲区别于其他省同类题材创作的突出方面。

在近年江苏红色农村题材戏曲中,《天下民心》《八万还乡》《孟里人家》《瓦匠女人》都具有一定的喜剧成分,但不属于真正的喜剧。真正属于喜剧的,则是《辣妈犟爸》《十品半村官》《留守村长留守鹅》《村里来了花喜鹊》《大喇叭开始广播啦》《鸡村蛋事》《赶鸭子下架》《马家荡里唱大戏》等剧作。《辣妈犟爸》根据刘充的同名话剧改编而成,不完全是原创,唯袁连成的红色轻喜剧为原创。

红色农村题材轻喜剧从乡土走来,讲乡土故事,有着自己独特的生动活泼的表演形式,深受群众喜爱,正如涟水县新闻中心所发《涟水县淮剧团十年创演"村官三部曲"蝶变记》的文稿在谈及《村里来了花喜鹊》成功时所说,涟水县淮剧团"全团都是农民出身。天天下基层,常年打交道的是老百姓和乡里的文化站站长、宣传干事,最了解他们的酸甜苦辣",他们深入 260 多个村庄采访,修改剧本 20 多次,除了听取专家意见,还听取群众意见,"让群众说像不像""让干部说真不真"①。这是有别于地级及以上戏曲剧团之处,也是县级剧团的戏曲创作的成功之处。

轻喜剧由传统的民间喜剧小戏发展而来,在各地方戏中都有一些遗存,但当代戏曲的各级院团的剧目演出已经超越了小戏发展阶段,所演剧目多为传统的和新编的大型正剧,即便其中有一些喜剧元素,其表演方式与轻喜剧也有较大差别。轻喜剧的成功演出,得益于一些较传统正剧而言更为创新的手段。

其一,剧名人名的诙谐设计。20 世纪 70 年代末问世的喜剧豫剧《七品芝麻官》称知县为"七品芝麻官",极言其品级之低。村官则小之又小,《十品半村官》称村委会主任为"十品",民主理财小组组长为"十品半",增强其喜剧性。剧中人物的姓名诸如"牛什么"寓意为"牛什么牛","常有理"寓意为"总是有道理","万金油"寓意为圆滑世故,"蔡花"寓意为凑热闹而无用,"贾主任"寓意不正派的主任,也无一不饱含深意,滑稽调笑。

其二,风趣语言的夸张运用。《十品半村官》中常有理奉贾主任之命,威胁要砍伐牛什么爱之若命的桃树时唱道:"我要重新做人,我要革面洗心,我要改邪归正,我要大义灭邻。吹军号,召集起全村众民兵,带刀带锯带剪带斧,对桃树用大刑。削树头,剪树枝,劈树干,挖树根,一把火,将桃树烧得干干净净,定让它,英年早逝,断子绝孙,死不瞑目,再难投生,成了桃树界的幽灵冤魂。"②采用拟人手法,一本正经地要对桃树施以"大刑",并不惜大动

① 涟水县新闻中心:《涟水县淮剧团十年创演"村官三部曲"蝶变记》,《涟水融媒》2020 年 11 月 21 日,https://baijiahao.baidu.com/s?id=1683985916545797880&wfr=spider&for=pc。

② 袁连成:《十品半村官》(最终版),2018 年 8 月第三次稿,提交江苏省舞台艺术精品创作扶持剧目结项验收 2019 年 4 月自印稿,第 28 页。

干戈,态度之决绝,语言之夸张,收到了幽默感爆棚的舞台效果。

其三,陡转关目的叠推安排。《十品半村官》采用传统戏曲的关目技巧,造设精彩的戏剧性场面。如:

 牛什么(唱):我把大印,高高举手上——
 蔡、常(唱):我二人,盼呀望呀瞧呀急啊围呀转呀——等着看他盖公章!
 牛什么(唱):章缓落……
 常有理(旁唱):我报销发票有希望!
 牛什么(唱):章又提……
 蔡花(旁唱):老牛搞什么鬼名堂?
 牛什么(唱):他把发票捧手掌,
 决非白纸一小张。
 究竟是什么发票,我要望——
 常有理(唱):他要望,我要藏。
 牛什么(唱):他要藏,我不盖章。
 蔡花(唱):他不盖章,我火冒三丈——
 (大吼)老头子,你盖个章就像上刑场,盖个章就像要你的命,尔盖沙!
 牛什么:我盖,我盖,但这是发票,我不能乱盖哎。
 蔡花:发票?
 常有理:哎呀哎呀,我忘了,今后村里报销的发票,应该让你这理财组长先过一下目(递发票)。①

常有理哄骗牛什么违规盖章的这段三人对唱,短暂激烈的交锋,风格迥异的演唱,活脱脱地塑造出牛什么的"犟驴"脾气、常有理的诡计多端、蔡花的胆小务实的性格。在形式上酷似京剧《沙家浜·智斗》一出,而将不同脚色的演唱内容化整为零,以增强冲突性,则体现了《十品半村官》对传统关目设置手法的发展。

综上,近年江苏红色农村题材戏曲创作取得了突出的成就,也存在一些问题。成就的取得归功于创作者对传统戏曲本体的继承和发展,而问题的出现则源于创作者为了追求新变而引用有悖于戏曲本体特征的变异性手段,值得戏曲创作界深思。

① 袁连成:《十品半村官》(最终版),2018 年 8 月第三次稿,提交江苏省舞台艺术精品创作扶持剧目结项验收 2019 年 4 月自印稿,第 19 页。

论顾锡东的农村题材现代戏创作

伏涤修*

摘 要：顾锡东是当代浙江戏曲创作的领军人物，其农村题材现代戏创作的特点为：第一，表现了当代浙江农村的生活面貌、历史变迁；第二，体现了浙江农村山水之乡的鲜明印记，具有典型的江南文化情调；第三，塑造了个性鲜明的女性形象，尤其是农村年轻妇女干部的形象；第四，经历了从着重表现人物外在言行到注重表现人的真性情的变化。

关键词：顾锡东；现代戏；农村题材；特点

顾锡东是当代浙江戏曲创作界享有盛名的剧作家，被誉为当代浙江戏曲创作的领军人物。顾锡东的农村题材剧作反映了浙江农村的生活面貌、历史变迁，塑造了个性鲜明的人物形象，尤其是时代气息浓郁的年轻妇女干部形象，表现出他对这片土地和人民的热爱。顾锡东的农村题材剧作富有浓郁的江南山区水乡风情和生活色彩，具有典型的浙派戏曲文化特点。顾锡东的农村题材戏曲作品及其创作经验，值得我们深入思考、探讨。

一、表现浙江农村的社会变迁和生活面貌

顾锡东的农村题材现代戏多写新社会、新气象，尤其是20世纪五六十年代的剧作，多表现生产上的力争上游和人们的幸福感。

三场越剧《三摆渡》，为顾锡东与邢竹琴合作编剧。1958年春耕时节，浙江农村寡妇李大嫂的女儿李彩招担任生产队小队长，她与志愿军复员回来的西村王仁孝恋爱，准备办理结婚登记手续、举办婚礼。公社组织大家到东村参观试验田学习先进插秧技术，李大嫂要求李彩招不要外出，先把结婚手续办了，李彩招瞒着妈妈到渡口坐船到东村，王仁孝也是主张先参观学习后结婚，他也从西村坐船摆渡到东村，李大嫂到渡口追赶女儿没追上，也坐船摆渡到试验田学技术。剧作写的是三个人不约而同先后来到渡口，坐船摆渡到东村学技术，主题即歌颂力争上游的农村生产生活。

越剧《沈梦珍》，为顾锡东、任明耀合作编剧，取材于江南水乡一位劳动模范的事迹，也歌颂妇女生产劳动的奋斗精神。

独幕越剧《幸福河边》，全剧只有三个人：快活妈妈，幸福大队党支部委员；高馨馨，幸

* 伏涤修（1963— ），文学博士，浙江传媒学院戏剧影视研究院教授，专业方向：戏曲历史与理论。

福大队知识青年,保健员,即赤脚医生;柳长春,前进大队七队队长。该剧写的是嘉湖水乡人们除掉钉螺,消灭血吸虫病的故事。快活妈妈的女儿、曾患血吸虫病的大红,身体恢复健康后36岁成功生下孩子。剧作传达出"漫天红旗送瘟神,造福后代子子孙孙"的主题。

独幕越剧《金算盘》,全剧只有银塘大队党支部书记、革委会主任黄有金,银塘大队会计冯新妹,黄有金的爱人田翠莲,社员方宝耕四个人。银塘大队有储备粮八九十万斤,然而大队干部们依然"家有千宝万宝,还是勿舍得一根灯草"①,勤俭节约,精打细算。黄有金"平日里,不拿公家一根草,不借队里一分钱。分塘鱼,群众挑大你拣小,自留茧,社员先剥好丝棉。六斤头,簇新棉被借给五保户,出公差跑破鞋底累我费针线。添一点,补贴工分你不要,掏腰包,买书奖励小青年"(田翠莲唱词,第547页),"烂污泥不黑莲塘藕,荆棘扎不破结满厚茧的手"(幕后男女接唱,第558页)。剧作歌颂了农村基层干部一心为公、一心为民、廉洁自律、厉行节约的优秀品质和工作作风。

六场越剧《雨后春笋》,为顾锡东与姚博初合作编剧,作者剧前自注道:"本剧参考安吉县林业劳动模范、复员军人张毛子同志先进事迹编写。"(第158页)剧写1962年龙口村发生的故事,复员军人、龙口村生产队副队长张毛生带领人们不掘冬笋、保护竹林,"冬天不掘一支笋,免伤芽尖误来春。年年留笋岁岁长,绿竹生春万年青"(第205页),"若要家乡穷变富,扶育山林是根本。你莫道小小几支笋,山不青来没收成。乱砍乱伐是祸根,水土保持要受损"(第213页)。剧作表现的保护生态环境的思想,在今天依然具有现实意义。

此外,顾锡东的农村题材现代戏,有的问题意识强,戏剧矛盾尖锐。

八场越剧《银凤花开》,1959年10月修改完成第五稿,东海文艺出版社于1960年出版。剧作表现杭嘉湖水乡姑娘们的养蚕生活。梁善姐、叶巧凤分别是公社养蚕小队的王副队长,她们带领一批年轻的姐妹们辛勤饲养晚秋蚕,梁善姐的丈夫、公社副社长金玉田不看好她们养晚秋蚕,给她们泼冷水,而乡党委副书记周银花则坚定支持她们,鼓动她们重新树立起养好晚秋蚕的信心。晚秋蚕生了白肚虫病,养蚕队员们想办法,到镇上买药给蚕诊治,她们还积极探索培育晚秋蚕实验种的方法。金玉田拖后腿,要姑娘们关闭蚕房,去参加渔业生产,养蚕员刘翠姐的爸爸刘伯文也写大字报批评叶巧凤有个人英雄主义思想。叶巧凤她们克服阻挠,最后实现了养蚕的丰收。剧中着力塑造了养蚕能手、养蚕副队长叶巧凤的先进形象,养蚕队长梁善姐、养蚕员刘翠姐、乡党委副书记周银花的形象也鲜明可感。家人之间、亲戚之间的矛盾、先进与落后言行的矛盾交织在一起,使剧作充溢着浓郁的生活气息。

越剧《争儿记》,顾锡东与邢竹琴合作编剧,封建宗桃关系被置于不同阶级争夺下一代的矛盾场域中。剧写杭嘉湖平原甜水湾两户人家错综复杂的关系,青年生产队长李子良本姓余,他三岁丧父,母子被逐出余门,妈妈去世后子良被逃荒人李长根、李奶奶收养。中华人民共和国成立后李长根做了公社社长,李子良也做了青年生产队长,一家三代人生活

① 顾锡东:《顾锡东文集·3 现代戏卷》,中国戏剧出版社2005年版,第531页。如无特殊说明,本文仅夹注页码的引文均出自本书。

越来越好。富裕农民余贵法是子良的叔叔,余贵法、史瑞仙夫妇没有儿子只有养女小莲,他们想把侄儿从李长根家夺回来复姓归宗。子良正和小莲谈恋爱,余贵法夫妻设计拉拢利用子良,怂恿子良挪用公款为他们家谋私利,子良险些误入歧途。李长根发动群众揭发批判了余贵法夫妇的错误行为,教育挽救了子良。

六场越剧《山花烂漫》,发表于《收获》1964年第2期,1965年2月完成第九稿,中国戏剧出版社于1965年出版。剧写浙西某山区花明村生产大队党支部副书记叶爱群带领大家封山育林的故事。村中不少人家申请砍树、造房子,其中就包括第二生产队队长管百泉的父亲、叶爱群的舅舅管井生。还乡旧商人管富申与采购员老赵企图破坏山林、倒卖木材谋利,管富申怂恿、煽动管井生给叶爱群的婆婆砍树,让群众以为叶爱群家里带头破坏制度。叶爱群为了捍卫集体的利益,不顾婆婆、舅舅的情面,揭露管富申和老赵的阴谋,教育受蒙蔽的群众,最后投机分子老赵被公安部门带走审讯,管富申交代错误,接受改造,大家齐心协力封山育林。该剧和《雨后春笋》一样,都贯穿了保护环境的意识,此剧的情感与矛盾较之《雨后春笋》更复杂。

六场越剧《复婚记》,1980年8月初稿,发表于《剧本》1980年第12期,1981年5月改写。剧写"极左"路线的危害。兰溪大队党支部书记赵秀兰与副业队长裘新甫是一对夫妻,在"学大寨"的时代背景下,两人由于思想、工作观念不同而由好夫妻变成时常吵架的冤家。赵秀兰工作处处走在前面,原来的县委书记丁春年在"文革"中靠了边,"文革"中上来的县委副书记曾思成要求大家学大寨,搬山填沟,砍掉果树,开垦农田,赵秀兰参加了积极分子代表大会,胸配红花回到村里后,听说自己的丈夫裘新甫因顶撞曾书记要被隔离审查。赵秀兰委曲求全劝说丈夫,裘新甫却不肯认错。赵秀兰响应学大寨的号召,要带着大家砍树毁林造平原,裘新甫坚决反对。裘新甫对赵秀兰说:"秀兰,我熬不住要说,砍果树苗是挖子孙根啊!"(第404页)曾思成批评裘新甫他们贩运山货是搞资本主义,裘新甫则认为毁林种粮是断子绝孙的做法。富农的儿子丁松桥担任队里的会计,他人品好,正和赵秀兰的妹妹赵雪娟谈恋爱。曾思成要求撤掉丁松桥的会计,并阻挠丁松桥和赵雪娟的恋爱,裘新甫则要给丁松桥与小姨子赵雪娟办喜事。赵秀兰和裘新甫间的矛盾越闹越大,打砸抢上来的公社革委会副主任卜长明在赵秀兰不在场的情况下,强迫并非法断定裘新甫离婚。裘新甫被迫流落外地。赵秀兰带领社员们不顾实际情况砍树毁林,改建人造平原,公社家底掏空,社员生活变穷,自己身心俱疲。几年后,裘新甫回村并带回来600元,卜长明在赵秀兰处偷走这600元却栽赃社员丁三叔。卜长明本来对赵秀兰不怀好意,在赵秀兰困窘时落井下石,诬陷赵秀兰腐蚀曾书记、勾引过自己,逼得赵秀兰要上吊自杀。进入新时期,曾书记下台,卜长明被判刑,赵秀兰和裘新甫破裂的感情得到修补,两人复婚。裘新甫当选大队长,他帮助抬不起头来的赵秀兰,两人携手前进,社员们也过上了幸福生活。

二、体现浙江农村山水之乡的鲜明印记

顾锡东农村题材剧作故事的发生地都是浙江,剧中经常出现富有浙江江南山区水乡

特征的自然景观、生灵、物件等,剧作情境、风格也是典型的江南文化情调。这些剧作多由浙江的剧团尤其是越剧团演出,深受浙江人民的喜爱。可以说,浙江人写浙江事,浙江剧团演给浙江百姓看,是顾锡东农村题材剧作的一个鲜明特色。

顾锡东与邢竹琴合作编剧的三场越剧《三摆渡》,第一场标明"浙江某农村"(第485页),剧作所写的摆渡穿桥过河是浙江水乡常见的生活情景。第二场的舞台提示:"三岔港口,张唠叨摇船上。"这一场张唠叨的唱词:"绿水弯弯青山高,大麦油菜满田郊!……三岔渡口把船摇,来往个个赞我好。"李彩招的唱词:"三步改作两步跑,穿过桑园凉亭到。三岔港口望一望,那旁正是张唠叨。"(第492页)这些都充满江南山区与水乡的典型景象和生活气息。

独幕越剧《幸福河边》,舞台提示:"嘉湖水乡之夏。""幸福大队杨柳桥头,高馨馨身背保健箱,柳荫撑出小舟来。"高馨馨的唱词:"绿水湾头石榴红,港南港北柳荫浓。密密菱塘接鱼塘,水乡里,无边稻禾绿浪涌。"(第507页)这些正是嘉兴、湖州水乡夏日最常见的景观。剧作反映的寻除钉螺虫,根治血吸虫病,也是20世纪50年代后期江南包括浙江水乡百姓所经历的难忘生活。

独幕越剧《金算盘》,舞台提示:"嘉湖平原地区,秋天的傍晚。""银塘大队的办公室,……左边门外,弯弯小河,片片桑园,遥见幢幢茧站共育室,粮仓机埠旁,显示出十分繁荣富庶的农村景象。"(第529页)剧中表现的"金满塘,银满塘,珍珠万斛满园桑"(第529页)的景象,展现了浙江农业丰收喜乐的美好图景。河湾划桨,船板登岸,这正是令人备感亲切的江南水乡记忆。

八场越剧《银凤花开》,采桑养蚕是剧作主要内容。第一场《插花》故事发生地在银凤塘边,布景是一弯河水绕着桑林。第八场剧作最后,养蚕妇女们手执小蚕匾、大桑叶跳"扫蚕花地"舞蹈,边舞边唱"杭嘉湖风光胜天堂"(第82页),浙江水乡的诗意之美尽现于舞台。

六场越剧《雨后春笋》故事发生地在安吉龙口村,根据真人真事改编而成。剧中人物姜成生所说的梅溪、晓墅,都是安吉的乡镇。剧中龙溪水声潺潺,坡上苍松森森,柏藤缠树,远山碧流,竹山连绵,涧水泠泠,无不给人以浙江水乡的亲切感。

六场越剧《山花烂漫》,作者在第一场前自注:"本剧事件发生于1963年春浙西某山区。"(第84页)"东山松柏起森林,西山密布竹青青,山桃板栗满南山,油桐茶树盖北岭"(第125页),板桥、青山岙、果园、茶山,溪弯路窄的密林小道及"绕宅响流泉,老树绿垂檐,青山谷里雾漫漫"(第98页)的农民家前小院,均体现江南山水的韵致。该剧由浙江嘉兴专区越剧二团于1964年首演。同年参加浙江省戏曲现代戏会演,被评为优秀剧目。1965年参加华东六省一市现代剧调演,大获成功。罗瑞卿等中央领导观后给予很高的评价,《文汇报》《解放日报》予以推荐,中国戏剧家协会上海分会举行座谈会,专家们肯定其剧。根据中共华东局及浙江省文化局的指示,剧团以浙江省戏曲现代戏演出团的名义,赴江苏南京、无锡、常州、苏州等地演出,全国许多剧种剧团将此剧移植上演,产生了广泛的影响。

另外,《争儿记》,顾锡东与邢竹琴合作编剧,故事地甜水湾也是在杭嘉湖平原。六场

越剧《复婚记》，写兰溪大队围绕茶林果园展开的斗争，同样是有感于浙江农村现实中的真人真事创作而成。

顾锡东的农村题材剧作，建立在他长期农村生活经历的基础上。20世纪五六十年代，顾锡东较长时间生活在浙江北部水乡山区，建立多处生活基地，他"经常下去与艺人打交道，喝绍兴黄酒，饮绍兴红茶，看绍兴老戏，学绍兴炼话"①。基于这样的生活积累，顾锡东在短短的几年时间里，整理、改编了二十多个传统剧目，创作了二十多个农村现代戏。顾锡东"在水稻地区蹲点，写了越剧现代戏《一日千里》《沈梦珍》，与黄宗英合写电影本《你追我赶》；在蚕桑地区蹲点，写了越剧现代戏《银凤花开》，电影故事片《蚕花姑娘》；在浙北山区蹲点，写了越剧现代戏《争儿记》《山花烂漫》，京剧现代戏《花明山》及话剧《斗争在继续中》等"②。几十年后，他对这段生活和创作依然充满深情，"尽情挥写江南农村风貌，再现于戏曲舞台，似乎还有点前人未为而我为之的锐气"③。

顾锡东的戏曲多为越剧，"美好的艺术常常与地方的风貌色彩和谐一致，……越剧是浙江的家乡戏，其戏曲音乐轻柔优美，舞台色彩清新雅致，特别因为全部都是女演员扮演各类角色，表演风格具有阴柔之美，抒发感情细腻动人，能使观众得到陶醉而舒适的艺术享受"④。顾锡东农村题材的剧作充溢着浙江山水之乡的风俗民情，具有和越剧相和谐的艺术之美。在顾锡东先生的带领、影响下，浙派戏曲尤其是浙江越剧风格鲜明地活跃在当代戏曲园地中。

三、塑造个性鲜明的女性形象

在顾锡东农村题材现代戏中，较之男性形象，女性形象的塑造更为成功。而女性形象中，又以年轻妇女干部形象，给人的印象更加深刻。

八场越剧《银凤花开》中，梁善姐是养蚕小队长，叶巧凤是养蚕小队副队长，周银花是乡党委副书记，刘翠姐是养蚕员，她们工作上都积极上进；刘翠姐的妈妈张七巧是鼎鼎大名的华东区养蚕模范。梁善姐的丈夫、副社长金玉田及刘翠姐的爸爸刘伯文则思想较为保守落后。剧作中，为了养好蚕，母女（张七巧、刘翠姐）一同试验，妯娌（叶巧凤、刘翠姐，刘翠姐是叶巧凤丈夫金九龙的大嫂）竞相比赛，养蚕过程中出了问题，乡党委副书记周银花忙前跑后帮助想办法、给姐妹们打气；相反，金玉田、刘伯文起的却是拖后腿的作用。

六场越剧《山花烂漫》中，叶爱群是生产大队党支部副书记，为了保护山林，她面对自

① 顾锡东：《草草流水账》，原载《新剧本》1989年第4期，见顾锡东：《顾锡东文集·5 文论卷》，中国戏剧出版社2005年版，第91页。
② 顾锡东：《草草流水账》，原载《新剧本》1989年第4期，见顾锡东：《顾锡东文集·5 文论卷》，中国戏剧出版社2005年版，第92页。
③ 顾锡东：《顾锡东剧作选·后记》，见中国戏剧家协会浙江分会编：《顾锡东剧作选》，浙江文艺出版社1990年版，第477页。
④ 顾锡东：《花团锦簇的越剧"小百花"》，原载《文化交流》1986年创刊号，见顾锡东：《顾锡东文集·5 文论卷》，中国戏剧出版社2005年版，第146页。

己的家人、亲戚、乡亲，宁愿自己家吃亏受损，也带头捍卫集体利益。从个人利益而言，大家都想砍树造屋，这其中，田来阿娘是叶爱群的婆婆，管井生是叶爱群的舅舅、第二生产队队长管百泉的父亲，即使是剧中以落后、反面人物出现的管富申也是管井生的房头亲戚。叶爱群婆婆家里的树被砍后，叶爱群要作自我检查，她还要她婆婆田来阿娘作检查。田来阿娘感到伤心，认为爱群忘恩负义，原来爱群小时候是地主山老虎屋里的丫头，一年腊月二十八，爱群遭到山老虎的毒打，死里逃生跑出来，被田来阿娘收养，后来爱群的爹托人要求田来阿娘让爱群做她家的媳妇。当时在全家人生活陷入绝境、爱群快要饿死病死的时候，田来阿娘一口一口地喂她，把她救活。现在，爱群如此不讲情面，田来阿娘感到很委屈。爱群晓之以理，终于让婆婆理解和支持自己。此外，剧中的桑紫香、孙翠琴、施绣青等也都是积极上进、集体工作冲在前的姑娘。在这些年轻女性的身上，闪耀着集体主义、理想主义的光芒。

顾锡东农村剧作中的其他女性，如《沈梦珍》里的劳模沈梦珍，《幸福河边》里的卫生员高馨馨，《金算盘》里的会计冯新妹等，也都是思想进步的农村新女性形象。

至于六场越剧《复婚记》里的兰溪大队党支部书记赵秀兰，虽然剧中她被塑造为极左路线"捧杀"的女干部形象，但作者也没有丑化她，剧作写出了她思想转变的过程。赵秀兰是一个能干的女性，也不是绝情之人，只是走错了路，才栽了跟头。作者对赵秀兰充满同情，剧作最后写她在丈夫裘新甫的帮助下重新振作起来，顾锡东对赵秀兰这样犯了错误的女干部给予了充分的宽容和期待。剧中赵秀兰的妹妹赵雪娟，阳光、善良，富有正义感，给人的印象也很深。

四、从着重表现人物的外在言行到注重表现人物的真性情

顾锡东曾这样总结自己的现代戏（以农村题材为主体）："戏曲的'不朽'之作，仍然是写历史题材者得天独厚，戏曲反映现代生活，大都是些'速朽'的作品。""二三十年来，我编写的戏曲现代剧数量不算少，但大都是些'速朽'的作品，在舞台上生命力不强，纵非毒草，但带着各种左倾错误的烙印，自然不能成为长期保留剧目。"[①]这虽有自谦成分，但相比于他的《五姑娘》《五女拜寿》等古装戏、《汉宫怨》《陆游与唐婉》等历史剧，其以农村题材为主的现代戏的艺术生命力确实较短、较弱。

20世纪五六十年代的农村题材现代戏有的无可避免地存在着应时的问题，顾锡东后来反思道："（20世纪80年代以前创作的剧作）与生活脱节，与观众距离越来越远。"[②]那一时期，顾锡东的农村题材现代戏，虽不乏真诚，但剧作内容相对单一而不丰富，有的小戏单纯歌颂先进人物而缺乏戏剧矛盾，有的剧作虽有戏剧矛盾但矛盾模式较为雷同，在文艺生

① 顾锡东：《现代戏创作的反省》，原载中国戏剧家协会浙江分会编《戏剧创作漫谈》，见顾锡东：《顾锡东文集·5文论卷》，中国戏剧出版社2005年版，第13页。
② 顾锡东：《探索戏剧创作如何更好地适应时代观众的需要》，见顾锡东：《顾锡东文集·5文论卷》，中国戏剧出版社2005年版，第25页。

活极度匮乏的当时,这些剧作自然也能给乡亲们提供精神上的食粮,但一旦时过境迁,这种应时之作因缺乏持久的艺术生命力,被淘汰也在情理之中。

顾锡东认为,现代戏创作既要有艺术美,也要有真实美。他说:"要提高现代戏的剧作水平,我感到有两个问题需要解决,一是像不像,二是美不美。所谓像不像的问题,也就是真不真的问题。艺术的生命是真实。……我是比较关心农村题材的,我感到不少反映农村生活的戏,都存在一个'不像'的问题。"① 顾锡东有的剧作,固然免不了受当时形势的影响,跟风配合宣传,但也有些剧作基于他的生活积累,创作多从生活实际出发,故剧作中人物形象真实可信,剧作的艺术生命力也较为长久。如《蚕花姑娘》,"只是对温柔细腻的养蚕妇女作些写照,描写年轻姑嫂的生活情趣,学习用许多细节描写刻划(画)人物个性,所以劫后还重新放映过。《山花烂漫》里的山村女书记,我着重写她以身作则,不搞特殊,与毁坏山林的坏人作斗争,这现象至今还严重存在,所以劫后也恢复演出过"②。即使是顾锡东受形势影响较大的作品,和同时代其他人的同类剧作相比,跟风程度不严重,如他的剧作所表现的矛盾多为个人私心和集体利益的矛盾,并没有虚构阶级敌人处心积虑搞破坏之类的故事,这说明顾锡东对农村现实的观察准确,他对农村现实的表现实事求是,他的创作遵从了自己的本心。

顾锡东回顾道:"例如我所熟悉的珠姐——水乡的一位大队党支部书记,她爱人是渔业大队长,某年集体往上海贩鱼,被珠姐追回,开大会批判。尽管大队给国家上缴的任务已经完成,珠姐发扬'大寨风格',将一船鱼平价售与本地供销部门,县委大力表扬。可是她爱人负气上街酗酒打破饭店玻璃窗,致被派出所拘留,珠姐忍泪坚决不予保释,宁可离婚也决不屈服。再如山区女支书凤姐,她爱人原系手工业联社副主任,困难时期,下放还乡,带了不少手艺徒弟,年年出门赚现钱。凤姐坚持以粮为纲,夫妻矛盾日趋尖锐,批判罚款,吵架砸锅,丈夫受了处分,外流不回家,直把凤姐闹病,但凤姐仍坚持带领社员学大寨……诸如此类的农村故事,真所谓'阶级斗争反映到家庭内部来',妻子那么先进,令人可敬可爱,丈夫那么落后,实在有点可恶","可是今天在头脑里一清'左',原来的生活感受必须重新分析认识了,珠姐的爱人有什么错呀,买'黑市'螺蛳养大的青鱼,完成国家任务后,运销城市自由市场不成,反给珠姐发扬'大寨风格'少卖了几千块钱,社员收入减少,自己被扣上资本主义帽子"③。顾锡东20世纪五六十年代创作这些剧作时,主题是"阶级斗争反映到家庭内部来",在80年代对这些现象、对自己五六十年代的创作重新进行了反思,认为自己原来的剧作对人物形象的把握不是真实正确地反映生活,倒是对生活真实的歪曲。"同样是这些素材,这些形象,若是今天重作艺术构思,基本故事情节、人物个性大

① 顾锡东:《要像 要美》,原载《剧本》1981年第1期,见顾锡东:《顾锡东文集·5 文论卷》,中国戏剧出版社2005年版,第10页。
② 顾锡东:《草草流水账》,原载《新剧本》1989年第4期,见顾锡东:《顾锡东文集·5 文论卷》,中国戏剧出版社2005年版,第93页。
③ 顾锡东:《现代戏创作的反省》,见顾锡东:《顾锡东文集·5 文论卷》,中国戏剧出版社2005年版,第14—15页。本段及下段仅夹注页码的引文均出自本书。

致不变,由于观点不同,立意不同,赋予作品的思想内容起了根本的变化,也许成为一个'由于左倾错误造成家庭悲欢离合'的引为历史教训的悲剧了。"(第16页)

顾锡东认为,新时期创作的一些作品,把珠姐、凤姐那样过去被"捧杀"的青年妇女干部极力予以丑化,把她们刻画成"对乡土毫无感情,对乡亲残酷斗争,对群众利益漠不关心,不顾大家死活,甚至出卖肉体爬上去"(第16页)的反面人物是不对的,对这些被"捧杀"的农村妇女干部不公平,新时期的文艺作品不应该把她们当作反面典型进行丑化。顾锡东《复婚记》中的赵秀兰,就是作者深入反思后践行这一创作观的作品,赵秀兰和裘新甫"从分裂到重圆复婚的过程,正是农村中左倾错误造成危害得到纠正清除的过程"(第17页)。虽然《复婚记》的创作理念、创作方法和作者20世纪五六十年代同类型剧作并无质的不同,但若以生活真实、情感真实的标尺来衡量的话,《复婚记》无疑有了显著的提升。《复婚记》注重表现人的真性情,能够深入挖掘人物内心世界的变化,是顾锡东农村题材现代戏中最优秀的作品。

李尧坤曾这样评价现代戏整体创作情况和顾锡东创作的现代戏:"戏曲现代戏的创作由于长期受到'左'的思潮的影响,习惯于配合政治和政策,且加之作者的生活底子不厚,许多剧本创作不从生活出发,不从人物出发,而是主题先行,从意念出发,因而具有生命力的优秀现代戏剧目很少,能保留下来的更是凤毛麟角。而顾锡东的现代剧虽然也受到配合政治和'左'的路线的影响,但从总体上看,由于从生活出发,有生活积累,所反映的生活是真实的,所塑造的人物是鲜活的,运用的语言是生动的,因而显示了其生机与活力,有的剧目和人物还具有较强的吸引力和生命力。"[①]应该说,李尧坤对现代戏整体创作情况的把握是得当的,对顾锡东现代戏(主要是农村题材)的评价也较为实事求是。顾锡东创作的农村题材现代戏虽不如他所创作的古装戏、历史剧成就高,但也是他戏曲创作中的重要组成部分。在总结、评价浙江当代农村题材戏曲创作时,我们不能忽视顾锡东创作的农村题材现代戏。

[①] 李尧坤:《论顾锡东剧作的成就》,《戏曲研究》2006年第2期。

戏曲电影《李贞还乡》中的女革命者形象浅析

龚 艳[*]

摘 要：在传统戏曲故事中，女性角色相对模式化：佳人、妖妇、烈女、巾帼英雄等。在这些形象中，女性的存在多半服务于更大的价值系统。在现代戏曲电影中，女性有了更多面向，《李贞还乡》以中华人民共和国第一位女将军李贞的故事为原型，讨论了女性的成长、革命、婚恋等问题，是一部具有现代女性意识的戏曲电影。影片还借用了影视剧模式化的视听手法，使之更具当下性。

关键词：女性；革命；戏曲电影

　　戏曲电影中女性角色占相当比重，比如才子佳人系列中的佳人：《牡丹亭》里的杜丽娘、《梁山伯与祝英台》里的祝英台、《西厢记》里的崔莺莺、《白蛇传》里的白娘子等。从20世纪50年代以来，戏曲电影中的女性形象更为丰富，除了以"爱情"为主线的女主和延续传统易装设计中代父从军的花木兰，或是为国从戎的杨门女将之外，银幕上出现了一些被"才子佳人"与"忠孝节义"话语遮蔽之下的女性。她们敢爱敢恨，试图掌握自己的命运，其存在不是简单的诗情画意或为国捐躯，而带着一丝现代性别意识的觉醒。比如《天仙配》中的七仙女、《花为媒》中的张五可、《刘巧儿》中的刘巧儿、《李二嫂改嫁》中的李二嫂等，她们多是通过主动争取爱情来实现某种程度自主的女性。但这些"十七年"戏曲电影中的女性形象往往是"去性别化"的，"是十七年戏曲电影后期最为突出的性别状态"[①]。入选国家舞台艺术精品工程剧目《李贞回乡》（2017）中的女将军并未像杨门女将或花木兰一样被强调对夫对君的附属意义，而是建功立业后返乡，回顾自己从童养媳成长为女将军，帮助其他女性争取爱情，呈现了封建话语中被束缚的女性通过被启蒙、参与革命并最终蜕变的故事。由此，《李贞还乡》具有新的性别内涵。

一、戏曲电影中的女革命者

　　2019年，粤剧电影《刑场上的婚礼》在广州上映，是关于革命与爱情、青春与牺牲的故

[*] 龚艳（1981— ），艺术学博士，上海师范大学影视传媒学院教授，专业方向：电影历史与理论。

【基金项目】本文为2019年度国家社科基金艺术学重大项目"新中国成立七十周年戏曲史上海卷"（19ZD04）、2018年度国家社科基金艺术学重大项目"中国电影学派理论体系建构研究"（18ZD14）阶段性成果。

① 赵晓红、汪博：《"十七年"戏曲电影女性形象探析》，《东方论坛》2012年第1期。

事。女革命者李铁军是青春和献身的化身,她和革命战友周文雍双双被捕,在经历狱中酷刑后最终就义。革命者献身革命成为故事的主旋律,婚礼或爱情变成了革命浪漫主义的一种表述,赞扬青春的美好,同时也讴歌献身革命的勇气。这里,女性与革命者叠加,但并未真正触及女性本身的问题,比如女革命者在革命中付出的差异性,女性在革命中的觉醒和成长等问题。另一部2017年的京剧电影《谢瑶环》,主角是唐代女巡抚,在剧中谢瑶环身着官服,秉公办案,为民伸冤,甚至不畏招来牢狱之灾。片中还有一条重要的线索就是谢瑶环与连庭飞的爱情,剧中不乏易装的设计,作为女性身份的揭示和与连庭飞的爱情让这位女官重回社会性别秩序,即使在女官的位阶上,我们并未看到这位女性与其他男性清官的差异。同样的人物原型,在吉剧电影《大唐女巡按》的开场,就将作为女性的谢瑶环遭受到恶霸调戏作为戏剧性的起点,而不似前文提到的《谢瑶环》中仅仅将谢瑶环作为女清官。当身为女巡按的谢瑶环遭受到来自拥有更高权力阶层的男性侵扰时,性别身份及其困境凸显——哪怕位阶是女官也不能在男女、权力的不平等中获得相对的公正和尊重。这两部影片中的谢瑶环体现了编导对女性性别议题的处理,虽然在剧中,不乏对正邪双方作脸谱化处理,比如欺男霸女与伸张正义的对抗,但可以看出编剧在戏剧冲突中有意将女性性别的身份作为考量的对象。

 2012年,由中国京剧院著名戏曲表演艺术家李胜素、于魁智等人主演的《杨门女将》被拍成戏曲片,影片从佘太君庆百岁寿辰开始,当太君得知孙儿杨宗保镇守边关不幸阵亡后,悲愤之余决定带领杨门女将出征。影片整体保持了舞台剧的空间结构,每一场景都以舞台布景完成,镜头切换更多是服务于人物群像之间的反应与对话,也大量运用推拉镜头来突出人物的情绪,比如配合佘太君唱段中最后的唱词,镜头缓慢推近并停顿在中近景位置。或是在比武场景中,镜头从穆桂英的中近景拉开成为全景,展现舞台全景、其他演员的列阵。在这部影片中,无论是佘太君还是穆桂英,女性都是勇于担当保家卫国责任的人物,她们是忠勇的化身,而非母亲、妻子、女儿。她们的情感也更趋向于封建体系下的君臣关系,个体性是被抹杀的,性别差异也隐遁无形。女英雄变成了无性别的战士而与女性无关。

 综上所述,在戏曲电影的银幕上,女英雄与"佳人"一样是相对刻板的存在,无论是忠烈的杨门女将还是替父从军的花木兰,她们的功成名就都仰赖和男人一样的体魄,却缺乏具有性别差异的"自己"。在这个意义上,《李贞还乡》在角色属性中的女性和英雄性之间进行了有益探索。

二、传统剧作结构的现代化表述

 清代剧作家李渔将"全本收场,名为'大收煞'"[①],即李渔对中国传统戏曲故事的叙事套路和观众的欣赏习惯进行了总结。观众期待悲愤交加之后的慰藉,"用喜剧的结局给观

① 徐寿凯注释:《李笠翁曲话注释》,安徽人民出版社1981年版,第106页。

众心理的安慰而又表达悲剧性的深沉的感情"①，戏曲故事则体现为几经磨难后的大团圆补偿。

《李贞还乡》的结尾延续了经典戏曲故事的"清官结案""真相大白"模式。对照经典戏曲叙事，戏剧性矛盾的最终解决者是一个权力更大、更公正的人，影片结尾处，李贞身着戎装，化身为权力与正统。通过前情铺陈，李贞了解到谷老三对自己有恩在先，且谷老三和秀姐是自由恋爱。片尾女将军主持了谷、秀两人的婚礼。这一剧作安排显然传承了善有善报的因果结构，"设法调和悲喜，在契合大众心理的同时达到悲喜圆融之境"②。可以说，作为一部现代题材的戏曲电影，创作者深谙戏曲观众的审美习惯和对类型的欣赏模式，《李贞还乡》的结尾充分体现了创作者对戏曲传统的尊重和继承。此外，本片又加入了很多当代戏曲电影所缺乏的对女性议题的开掘，这也恰恰使得这部影片具有了某种现代性别意识。

该片最为特别之处在于，创作者对戏曲传统女性进行了多重表述，李贞具备女性身份的同时也是女英雄，还是女清官。这一人物设置在传统和现代的戏曲中都比较罕见。在女性题材中，如前文所说，传统剧目多集中在才子佳人的故事，女性多哀哀怨怨，一往情深，剧作赋予女性行为的唯一依据是爱情，即使如爱知识爱读书的祝英台也最终是为爱而生，为爱赴死。女性没有独立和差异性人格，剥掉爱情这一主题，这类女性便不复存在。当然这也是传统女性的整体性悲哀，她们的困境是社会和历史范畴的问题。另外，在君臣体系、父权等级下的女战士这类女性形象中，比如穆桂英、花木兰，我们看到的是更大的话语系统和权力底色，女性征战沙场、报效国家与性别无关，她们与父权体系下的男性无异，这种无异指的是价值体系的无异，她们对于君王的效忠，对等级关系的恪守，只是通过女性外部形式来复述了整个父权系统，没有对女性性别本身的反思和呈现。当然，上述两种经典戏曲女性形象同源于更大的历史文化背景，正因如此，当下的戏曲女性形象更应该回应时代，呈现出某种多样性。

事实上，虽然现代戏曲剧目中有女英雄、女党员形象，但她们依然以延续花木兰、穆桂英类型为主。比如粤剧电影《刑场上的婚礼》，这是一部无论故事和人物设置上都更具有现代女性色彩的剧目，女主角陈铁军面对敌人的威逼利诱，面对死亡，展现出的大义凛然和面对革命战友的真挚情感，层次应该是丰富的，是人性、女性、党性的交织，但我们在剧中更多看到的是对革命牺牲的歌颂，女性在革命时代的形象源于对反动派的刻板刻画，而女性的爱情也对照了反动派的无情。这些都是对戏剧性冲突、人性复杂的简单化处理。我们看不到女性陈铁军和男性周文雍在革命中的差异化，换言之，女性与男性被同质化了。对比2021年热播的影视剧《叛逆者》，其中男女革命者在革命理想的探索、彷徨、坚定之路上慢慢成长，有反复、有迟疑才真正具有说服力。

《李贞还乡》至少展开了以下几个女性议题：女性的启蒙与成长；女性的爱情与事业；

① 田中元：《中国文学经典文本细读理论与个案批评（小说·戏剧）》，南开大学出版社2014年版，第338页。
② 方梦旋：《"十七年"电影的爱情补充——爱情题材戏曲电影》，《当代电影》2008年第9期。

女性与党性等。关于女性的启蒙与成长，在本片中主要表现在前半段的回忆插叙段落，唱段是"听先生，讲革命，一团烈火燃在心。珍妹子本是穷人女，苦水浸泡十八春。原以为女儿家受苦是命定，却不知命苦更要闹革命"①。李贞作为一名童养媳并不能选择自己的婚姻和命运，当她第一次进入学堂，在女教师的引领下写下自己的名字时，她被启蒙了，并将自己的"姓氏"从男人把玩的"珍宝"的"珍"变成了坚贞不屈的"贞"，这是女性对女性的一次启蒙，影片中明确表达了知识对女性启蒙的重要作用。在《红色娘子军》中我们看到的还是男性对女性的启蒙。由此她剪了发，与丈夫抗争，甚至闯入祠堂，这一系列"出格"的举动，作为惩罚，李贞被沉入潭水中，而这一次濒死的经历让她脱胎换骨，参与革命，重获新生。当然这部影片是革命女性的传记片，革命对女性的救赎有某种时代的必然性。影片还讨论了女性独立的爱情与事业。当李贞参加革命之后，遇到了革命伴侣，这一部分也强调了女性在爱情中的自觉，影片尤其突出了挣脱童养媳身份的李贞自主"选择"了婚姻。其中还提到了李贞因为革命战争而流产了，这一笔虽然很弱，但编导突出了作为女性在参与革命中的差异性，这恰恰是花木兰、穆桂英们所回避的问题，相反，后两者在传统戏曲故事中被强调更多的是她们与男性对抗的超越性，而非差异性。最后影片还讨论了女性和党性的问题，比如在李贞与谷老三、秀姐之间发生情感纠葛时，李贞一开始时反对谷、秀两人在一起的理由很简单，即落后分子不能和先进分子在一起，这里党性成为了评判标准，而当李贞知道谷老三其实有恩于自己时，人性压倒了党性，"这些非革命的成果此刻闪射出温暖、迷人的光芒，更昭示'回乡'对于她的意义不止于意识形态方面了"②。她作为女性还站出来力挺自己的姐妹，最终代表党主持两人大婚，这里通过李贞弥合了党性、女性和人性，使得人物更立体可信。

三、《李贞还乡》的影像呈现

粤剧电影《刑场上的婚礼》中的舞台表演段落更多借鉴了现代戏剧的方式，而非传统戏曲的元素，比如很多群舞段落与"样板戏"更接近，而监狱的空间用光影来营造，道具的舞台化也是现代戏剧常用的手法之一。

和《生死恨》的时代不同，《刑场上的婚礼》中大量运用了道具，比如审讯的"刑具"，这在1948年的《生死恨》中是不可想象的，因为一个纺织机都让观众产生了"不适应"，认为这种实景影响了表演的虚拟性、削弱了戏曲表演中身体对空间的营造。这些"不适应"今天看来正是时代性所决定的，每一个时代的人的视觉经验不一样，对大众娱乐产品的欣赏也受到这种视觉经验的影响，在以戏曲表演为主流的视觉审美模式中，演员身体的表演是居主导地位的。《刑场上的婚礼》显然混合了不同时期的视觉审美范式在其中，比如和"样板戏"时代相似的舞台表演以及电视剧时代所熟知的置景、运镜，再比如和现代戏剧舞台

① 电影《李贞还乡》唱词。
② 魏俭:《湘剧高腔〈李贞回乡〉面面观》，《艺海》2012年第12期。

相仿的布光等。这些元素的混杂使得这部2019年的戏曲电影呈现出跨时代的视觉特征。在另一部《乾坤福寿镜》中，出现了"跑圆场"的段落，胡氏和丫鬟寿春在得知徐氏可能加害自己时，连夜出逃，影片镜头正对舞台，在置景的暗夜中，胡氏和寿春两人一直绕着画面中最大的空地跑圈，其中不乏相互搀扶过桥的表演，这一场的夜逃几乎都是无实物、无实景的传统表演。而这在现代观众看来，尤其对没有戏曲观赏经验的观众来说是"摸不着头脑"的。

当然，整部影片在处理"实"与"虚"的问题上还是比较统一的，比如外景一律以影像为背景，而非实景拍摄，这一点和同时期的其他影片又有所不同，比如极简风格的《对花枪》，外景一律用抽象的不规则的图像作为黑色舞台的置景；另一种则是如《秦香莲》在影棚搭景来完成外景；还有的是在舞台上搭景的《对花枪》及在实景中拍摄，如《谢瑶环》和《杨三姐告状》。

《李贞还乡》的编剧是国家一级编剧盛和煜，他不仅擅长写影视剧，也编剧过多部舞台剧。比如他创作的主要舞台剧作品有《山鬼》《梅兰芳》《十二月等郎》《边城》等，主要影视作品有《走向共和》《汉武帝》《夜宴》《赤壁》《恰同学少年》《血色湘西》《乾隆王朝》《大清御史》《正德演义》《大河颂》《黛玉传》等，他是一位横跨舞台与银幕的创作者，这也为《李贞还乡》的创作提供了文学保障。舞台剧和影视作品最大的区别即在于表现形式，舞台剧强调唱腔、身段、意境营造，而电影则有一套自己的镜头语言体系，很多戏曲电影在处理这两种艺术形式时往往会过犹不及或者非此即彼。《李贞还乡》则从主题和形式方面都做了较有意义的实践，为农村、女性议题的戏曲电影进行了有益尝试，具有一定的当下性。

《李贞还乡》将现代影视剧影像和纪录片影像进行了结合。一方面，影片运用了现代影视剧手法来表现战争场面。这种实景战争画面为影片塑造李贞将军的可信度增加了现实感，同时更重要的一点是，影片开场的影像形式与同时期的抗日影视剧极为相似，即它缝合了当代影视剧观众和戏曲观众的观影体验，以一种当下观众熟悉的影像方式使之进入影片。比如1934年李贞参加两万五千里长征和李贞指挥作战等经历，影片就是用群像戏来展现，既直观也照顾到今天观众的欣赏习惯。另一方面，影片还借鉴了人物纪录片、专题片的方式将现实中真实的李贞照片展现在影像中，并配以图文说明，包括李贞将军的戎装照，毛泽东主席接见李贞将军的具有史实性的证明资料，都为营造本片的人物真实性提供了有力支持。在正片开始之前，我们看到编导充分地利用了影像语言，将剧中人、现实人物以影视的、纪实的方式进行了呈现。这既丰富了电影的影像，也让影片出现了在表演/真实、戏剧/历史之间形成的对话，这种对话是创作者与女英雄的对话，也是观众们与演员、真实历史人物的对话，营造了创作和欣赏之间的张力。

在进入正片以后，影片的主线展现了李贞如何从一个文盲童养媳成长为优秀的女将军。这里人物不仅有外貌、衣着、行为上的变化，同时在镜头表现上，我们看到了创作者对不同情景处理的差异化、多样化。比如影片中要突出李贞作为一个目不识丁的文盲，第一次来到课堂，第一次见到自己名字时的那种兴奋、惊喜，可以看到镜头跟随了一个面朝黑板的李贞和老师，仿佛这一笔一画的名字是写在观众面前，有身临其境之感。这一幕，导

演还用了分屏的方式,有李贞学习写名字与其他课堂女性的群像全景镜头,老师握着她的手一笔一画地教她写字的中景镜头以及写字时手的特写镜头。三个共时镜头通过分屏将不同景别得以同框呈现,这种影像方式是现代影视剧典型的视听手法,贴近观众观影习惯,同时也大大拓展了戏曲电影的表现形式。

本片作为戏曲电影,在戏曲演员的表现上注重唱腔唱词的变化,同时也将人物与现实环境进行了有机结合。比如正片中扮演李贞的著名戏曲演员王阳丽出场,要表现一个衣锦还乡的女将军,导演借乡亲父老的嘴唱出她的身份"是毛主席封的中华人民共和国第一位女将军",配以一群少女的合唱,突出了主角的女性身份。与此同时,镜头对切到吉普车里的李贞以及走在乡间的李贞。这样的人物出场既继承了戏曲人物出场方式,同时又通过蒙太奇的电影手法让人物更具风采,不拘泥于舞台表演,大大拓展了该剧的抒情性。在该段落中,大全景里李贞还乡的画面充满了诗意,同时还呼应了后面回忆段落中,从童养媳到女学生的李贞,依然是这条河,这座桥,同样的景别,女性的成长通过电影画面的对照实现,这是舞台表演所无法实现的。

片中李贞见到好姐妹秀姐之后,两人叙旧一场既充满了舞台感,又不着痕迹地用镜头的调度配合了表演。这一段落呈现两人表演的镜头调度几乎为同向运动,即镜头的运动跟随表演者同向运动,以尽量舒缓的方式贴近表演者。除了全景中展现两人的走位、身段之外,导演用了长焦镜头,将后景处的花、树虚化,将人物置于暖色调的环境中以抒情。在两人的对唱中,导演还穿插了一些空镜头,将唱词的意象用画面具象化地呈现,比如牧童晚归,夕阳下的水车,都让这部农村题材戏曲电影充满了诗情画意。当唱词提到好姐妹时,镜头切回黑白色调,回忆两人的童年时光,这也是影视剧常用的闪回手法。

本剧还暗藏了一条李贞揭秘的线索,其中包括她前夫谷老三其实救了自己一命及好姐妹秀姐与谷老三的恋情。片中,李贞无意间偷听到谷老三当年是为救自己才落下腿疾回乡的,故事就不再是领导的视察和与友人的叙旧。故事的戏剧性的增加也推动了观众观影的期待。而在这条线索中,导演用的依然是影视手法,比如李贞一个人在月下回忆过往,包括自己在革命道路上认识的爱人,对照的则是突然出现的谷老三和秀姐。这里的空间处理是将回忆和当下,巧合与误会共置于一个空间环境内,戏剧性张力十足,且镜头也更具表现性。同一个空间中,草垛隔开了两组人,谷老三和秀姐在为公开恋情发生争执,另一面的李贞则以情感反应的镜头来呈现她在叙事中的作用。这一段落非常有趣地讨论了党性、女性、人性等问题。作为"落后分子"的谷老三却能洞悉爱是不受政治属性所束缚的,而秀姐是担心更大的社会舆论环境,作为官方代表的李贞则直接用政治语汇来评判两人的关系。这一段是为后面李贞得知当年谷老三救了自己做铺垫,也为影片的大结局伏笔。

该剧从性别议题、女性革命者形象的塑造和影像呈现等多方面进行了较深程度的讨论和实践,虽然成片还有诸多问题,比如在兼顾传统戏曲故事结构的同时讨论女性议题是非常有益的尝试,但性别议题本身是一个现代化议题,而影像的形式并未提出相匹配的现

代化表达。全片在镜头语言的使用上并无创新之处,不像同时期的《对花枪》《廉吏于成龙》(2009,郑大圣)等影片在影像上有较为大胆的创新,也没有在实景拍摄与舞台表演的衔接中作出更具现代意识的突破,这也是该片稍嫌遗憾之处。但就戏曲女性人物,尤其是女革命者的塑造而言,《李贞还乡》为今后的戏曲女性形象塑造提供了新的路径。

精品战略机制下的浙江农村题材戏曲创作及走向

王良成　孙之法[*]

摘　要： 2000年后，在精品战略机制的促进下，浙江相继创作了《我的娘姨我的娘》《橘红满山香》《女儿大了，桃花开了》《锦里家园》等较为优秀的农村题材戏曲作品。毫无疑问，精品战略机制的实施对浙江省农村题材戏曲作品的创作产生了积极的促进作用，但是，由于主管部门普遍把获奖作品定义为精品，且把奖项级别与作品艺术质量视为正比例关系，从而造成了一些戏曲院团出现以追逐奖项为主要目的的创作倾向。从发展趋势来看，只要现行的精品认定标准不变，未来浙江农村题材戏曲的舞台面貌与创作目的等极可能延续目前的模式，不会发生实质性的变化。

关键词： 精品战略；农村题材戏曲；创作走向

一、政　策　指　导

2000年12月21日，中共浙江省委常委会讨论通过了《浙江省建设文化大省纲要（2001—2020年）》（以下简称《纲要》）。《纲要》再次明确了"实施'精品战略'，推出一批展示时代风貌、体现浙江特色、具有国家级水平的文艺精品"[①]等目标、规划。2011年11月25日，浙江省委又推出了《关于贯彻十七届六中全会精神，推进文化强省建设的决定》（以下简称《决定》）。《决定》不仅勾勒了"深入推进文明素质工程、文化精品工程"等建设文化强省的总体思路，而且提出了"全面实施文艺精品打造计划，加强文化精品创作生产规划……重点推动重大革命和历史题材、现实题材、青少年题材、新农村建设题材等作品的创作……建立健全精品创作生产的组织化和市场化机制，努力形成一批文学、戏剧、电影、电视、动漫、音乐、舞蹈、美术、摄影、书法、曲艺、杂技以及民间文艺、群众文艺等各个门类的文艺精品"[②]等具体目标与规划。

或许便于目标考核，或许出于减少争议等目的，浙江也和全国其他多数地区一样，普

[*] 王良成（1966—　），文学博士，杭州市艺术创作研究中心副研究员，专业方向：古典戏曲、浙江地方戏曲；孙之法（1982—　），杭州市文化馆副研究馆员，专业方向：浙江地方戏曲。
① 《浙江省建设文化大省纲要（2001—2020年）》，《浙江日报》2005年7月29日，第2版。
② 《中共浙江省委关于认真贯彻十七届六中全会精神，大力推进文化强省建设的决定》，《浙江日报》2011年11月25日，第2版。

遍把获得各种奖项的作品定义为精品,且把奖项的级别与作品艺术质量的高低等同,即奖项的级别越高,作品的艺术质量也就越高;反之亦然。在浙江,除了获得中宣部"五个一工程"奖、国家舞台艺术精品工程、文华奖、群星奖等国家级奖项的作品,获得浙江省"五个一工程"奖,在中国戏剧节、浙江省戏剧节,乃至杭州、宁波、温州等市举办的"西湖之春"艺术节暨杭州市新剧(节)目汇演、宁波市戏剧节、温州市戏剧节等活动中获奖的作品以及入选省、市"舞台艺术精品工程"、参加晋京演出的作品也被视为精品。而对于这些精品,浙江省及所属市、区(县)均有不同程度的支持与奖励。如杭州市安排"500万元文化艺术专项经费作为杭州市优秀精神产品扶持奖励专项资金"①,且"优秀精神产品的奖励经费原则上占'杭州市优秀精神产品扶持奖励经费'的60%(即为每年300万元)"②;宁波市"每年设立500万元的精品工程专项资金"③;等等。2000年后,随着文化大省和文化强省建设的实施和推进,浙江省及所属各市、区(县)除了加大对精品工程扶持和奖励力度,还对"精品工程"的质量与数量提出了明确的任务要求。如全省要在舞台艺术创作上"打造3—5台(部)在全国有影响的舞台艺术精品。力争每届有1台(部)剧节目在'五个一工程''国家舞台艺术精品工程'或'文华奖''群星奖'等重要奖项中取得好成绩"④;杭州市则重点扶持"具备冲刺国际、国内和省内大奖潜力的……戏剧1—4部"⑤;等等。对于戏曲作品的"精品工程"创作,浙江省除了明确"要扶持现实题材作品的创作"⑥的方向外,还在第十批浙江省文化精品扶持工程的72个项目中,重点扶持戏曲项目10个戏曲作品,且这10个戏曲作品"都是贴近当下现实、贴近百姓生活的现实题材"⑦。

二、实 践 成 绩

从2000年开始,浙江农村题材的戏曲创作在精品战略机制的促进下,相继创作、排演了越剧《海兰花》《我的娘姨我的娘》《德清嫂》、婺剧《江霞的婚事》《橘红满山香》《基石》《紫金滩》、姚剧《五月杨梅红》《浪漫村庄》《女儿大了,桃花开了》、瓯剧《兰小草》、睦剧《锦里家园》等较优秀的农村题材作品。其中一些剧目分别获得浙江省精神文明建设"五个一工程"奖与浙江省戏剧节"优秀新剧目奖"等。

① 《杭州市优秀精神产品扶持奖励试行办法》(市宣【2003】25号,杭财教【2003】315号),见中共杭州市委宣传部:《杭州市2002~2007年文化工作资料汇编》(内部资料,现藏浙江图书馆),第3页。
② 《杭州市优秀精神产品奖励实施细则》(市宣【2003】27号),见中共杭州市委宣传部:《杭州市2002~2007年文化工作资料汇编》(内部资料,现藏浙江图书馆),第11页。
③ 宁波市委宣传部:《宁波市文化大市建设的现状和思考》,见中共浙江省委宣传部编:《"文化大省建设的现状与对策研究"课题调演材料汇编》(内部资料,现藏浙江图书馆),第188页。
④ 浙江省委宣传部:《浙江省推动文化大发展大繁荣重点项目任务书》,见中共杭州市委宣传部:《杭州市2002~2007年文化工作资料汇编》(内部资料,现藏浙江图书馆),第127页。
⑤ 《杭州市优秀精神产品创作扶持实施细则》(市宣【2003】26号),见中共杭州市委宣传部:《杭州市2002~2007年文化工作资料汇编》(内部资料,现藏浙江图书馆),第4页。
⑥ 胡坚:《文化浙江十二讲》,浙江工商大学出版社2020年版,第172页。
⑦ 胡坚:《文化浙江十二讲》,浙江工商大学出版社2020年版,第172页。

毫无疑问,精品战略机制的实施对浙江省及各市县农村题材戏曲作品的创排产生了积极的促进作用。甚至可以这么认为,现行的精品战略机制是上述作品诞生的先决条件之一。毕竟,从20世纪80年代开始,由于运行经费的短缺和文化消费的多元发展,全国各地的戏曲艺术普遍呈现举步维艰之势。在浙江,就连群众基础极其深厚的越剧艺术,其市、县级剧团也大多无法健康发展,甚至不得不撤销建制。例如,1983年,淳安越剧团因为经费短缺,不得不与淳安睦剧团合并为千岛湖剧团。三年后,千岛湖剧团再度因为经费问题而被撤销建制。1985年11月,建德越剧团被撤销建制。1988年8月,开化县越剧团被撤销建制。越剧尚且如此,西安高腔、新昌调腔、淳安睦剧等弱势剧种的生存状况更加困难。这些剧团或被撤销,或名存实亡。除浙江小百花越剧团、浙江越剧团、杭州越剧团等少数省市级院团外,其余戏曲院团大多靠复排、演出经典旧剧度日。特别是市县级院团,绝少原创新作。因此,如果不是因为入选浙江省文化精品扶持工程第十、第十四批重点题材扶持项目,衢州市西安高腔传习所创排的《橘红满山香》与《江霞的婚事》这两部作品很可能会由于资金问题而无法完成创排。同理,倘若没有入选杭州市和浙江省文化精品工程扶持项目,睦剧《锦里家园》或许根本不可能被提上议事日程。毕竟,对于2015年底才依托千岛湖旅游集团复建的淳安睦剧团来说,投入260万元巨资来创排一部原创大戏确乎勉为其难。对于浙江小百花越剧团和浙江越剧院等一直强势,或余杭小百花越剧团等资金支持力度较大的剧团来说,260万元的投入不值得炫耀,但对于资金保障不足的淳安睦剧团来说,这种投入规模却是空前的。

由于这些作品既反映了浙江的现实生活,讴歌了浙江人民奋发向上的精神,又在引导观众树立正确的价值观和审美观等方面具有积极意义,因此,它就成为浙江农村题材戏曲创作的一般模式。例如,《我的娘姨我的娘》《德清嫂》《海兰花》《五月杨梅红》等作品,都是以浙江现实中的真人真事为基础,艺术化加工而成。《我的娘姨我的娘》以浙江玉环县海山乡吴棣梅为原型,描写了一位20岁时便扎根偏远海岛、尽心竭力地为群众服务的乡村医生的生动事迹;《德清嫂》以德清县道德模范蒋引娣、封丽娟等人为原型,讲述了一位善良的农家大嫂抚养一对孤儿的动人故事;《海兰花》以原嵊泗县嵊山小学党支部书记杨兰娟为原型,塑造了一位扎根海岛、无私奉献,最后却积劳成疾、以身殉职的乡村女教师的感人形象。

不仅如此,为了打造浙江文化品牌,创作具有浙江特色的文艺精品,上述作品还尽力打破对浙江历史和现实的简单摹写、加工的范式,以情感表达为基础,用普通人的目光审视着生活中的一切现象。在这方面,《女儿大了,桃花开了》《橘红满山香》和《江霞的婚事》等作品较为突出。《女儿大了,桃花开了》是一部由环保而引发的喜剧,但剧作家讲述的绝非多数人意念中的环保故事。该剧以青青与桃花的恋爱故事为行动线,刻画了一群在单一、保守的环境下,习惯于用一成不变的传统的思维模式看待生活的村民。现实中,他们不知不觉形成了强烈的生活依赖性,从而使自我思考的能力和改变命运的创造力日渐萎缩。剧中,为了表现这群心灵受到污染的村民形象,剧作家采用了类型化的方式,夸张却真实地把现实人物分门别类,并使角色符号化,颇具震撼效果。它告诉观众,相比环境污

染,这群村民在心灵上所受到的污染更令人震惊,更需要被涤荡。《橘红满山香》以"绿水青山就是金山银山"为主题,以古村落保护和生态园区建设为主线,以是否应该关停污染企业为主要戏剧冲突,真实地展示了两代人之间迥然有别的发展观念,并为今后的新农村建设指明了发展方向。《江霞的婚事》讲述的虽然是妇女再嫁的故事,但支撑全剧的却是中华民族历来提倡的孝道文化,留给观众思考的则是如何养老的问题。

三、不 足 之 处

自从精品战略实施以来,虽然浙江农村题材的戏曲创作取得了很大的成绩,但是,不论与20世纪80年代前后的农村题材还是其他题材作品相比,创作于21世纪的浙江农村题材戏曲作品的不足之处同样很明显。

虽然从1995年起,由于"(中宣部)'五个一工程'树立了良好的品牌形象,几乎成了文化精品的代名词"[①],但多数人仍然认为,精品就是精美的物品或上乘的文艺作品,是经得起严格检查和时间检验、用户满意、社会认可的物品或作品。显然,根据这样的标准,无论是获得中宣部"五个一工程"奖的《我的娘姨我的娘》,还是获得浙江省"五个一工程"奖的《橘红满山香》《女儿大了,桃花开了》等,都距离这个标准尚远。不仅如此,上述作品不仅无法比拟堪称精品的《雨前曲》《搭壁拆壁》《两兄弟》《山花烂漫》《半篮花生》《光荣的减产主任》等创作于20世纪80年代前的作品,而且与创作于20世纪80年代的《汉宫怨》《陆游与唐琬》《红丝错》《汉武之恋》《魂断汉宫》等古装历史题材戏亦差距较大。

比如,《我的娘姨我的娘》虽然摆脱了传统越剧"私订终身后花园,落难公子中状元"的模式,"以传播正能量的真实故事赢得了戏迷的口碑"[②],但是该剧在叙述故事和塑造人物形象时,仍未摆脱新闻报道的路数,以致作品的艺术形象所体现的民族思想、情感和审美深度不够。和《我的娘姨我的娘》相比,《德清嫂》和当时的政策与宣传导向结合得更急促、更直接,因而故事不免模式化,人物形象不免概念化。因此,这类作品既没有思想深度和历史厚度,又缺少令人信服的细节,故而只能按照主题先行的路数编撰故事、刻画人物。较之《我的娘姨我的娘》《德清嫂》等,《女儿大了,桃花开了》和《江霞的婚事》要好一些。前者痛心于农民心灵上所受到的污染,后者则对农村居民如何养老等尖锐问题深入探讨,因此,这两部作品在人物形象的生动性、深刻性与概括性以及由这些人物形象所体现的思想穿透力、震撼力与影响力等方面都有值得称道之处。不过,从这两部作品所表现出来的整体审美价值、艺术水准和创作成就上看,它们仍然距离精品所应有的深刻反映时代本质与丰富人文内涵等标准尚远。

20世纪80年代以前,浙江农村题材戏曲创作与演出异常红火,无论越剧、婺剧、绍剧

① 崔小明:《宁波文化精品创作为何持续领跑全省》,《宁波日报》2019年12月11日,第3版。
② 严蓓蓓、叶辉、严红枫:《越剧〈我的娘姨我的娘〉感动杭城》,《光明日报》2014年3月27日,第9版。

等较大剧种,还是甬剧、湖剧、睦剧等相对弱势的剧种,均产生了一批具有较大影响的优秀作品。其中,一些剧目所表现出来的整体审美价值,包括内容与形式上的思想力、想象力和创造力以及作品所展示的艺术水准,得到了人们高度的赞扬。更重要的是,在上述优秀作品的推动下,浙江各戏曲剧种、各戏曲院团相继创作了大量的农村题材作品。虽然这些作品剧情、人物设置及戏剧冲突相似,较少艺术创新元素,但它们却增加了浙江农村题材戏曲作品的厚度,极大地繁荣了当时的戏曲市场。不仅如此,在上述作品推动下产生的部分作品甚至还成了该剧种的代表作。例如,在《两兄弟》等优秀作品的推动下,淳安睦剧团先后于1957年、1958年、1959年创作了《雨过天晴》《光辉的旗帜》《友谊之花》等既具有一定艺术质量,又在当地颇有影响的作品。《两兄弟》是胡小孩编剧,宁波甬剧团于1954年首演的农村题材作品,曾获浙江省第一届戏曲会演剧本奖、演出奖,华东区戏曲会演剧本一等奖,是一部反映农业合作化优越性的作品。刚刚步入职业化阶段的淳安睦剧团便移植演出了这部剧作。通过移植演出,淳安睦剧团不仅提升了自身的表演艺术,而且通过模仿,探索出具有剧种特色的创作方法,从而为《雨过天晴》等作品的创作铺平了道路。《雨过天晴》以农村合作化为背景,集中描写了合作社社员之间的矛盾,深刻地反映了合作化给农民精神面貌带来的新变化。

不过,21世纪以来,虽然《我的娘姨我的娘》《女儿大了,桃花开了》《江霞的婚事》等也取得了一定的成就,但是这些作品却并未像《两兄弟》等一样,对此后同题材作品创作起到应有的示范作用。因此,这一时期的浙江农村题材戏曲创作也未达到《规划》或《纲要》所设定的目标。另外,虽然"一个时代的文艺繁荣不在于表面如何热闹,而在于能否出现深刻揭示时代特点的扛鼎之作,一个时代的文艺昌盛不在于作品数量如何丰富,而在于能否涌现出具有一定规模的精品力作"①,但令人遗憾的是,21世纪的浙江农村题材戏曲创作数量既少,质量也远未达到"深刻揭示时代特点的扛鼎之作"的标准。为了完成《规划》或《纲要》所设定的目标,一些戏曲院团把主要精力放在揣摩上至中宣部"五个一工程"奖等国家级奖项,下至地市新剧(节)目汇演等市级奖项的主办方的指导性意见上来,从而造成了作品虽然频频获奖,却始终距离精品的标准尚远。

长期以来,浙江乃至全国多数地区都把文艺作品的地域特色狭隘地理解为展示、表现当地的历史、文化资源与精神气质。立足本土,充分挖掘地方文化资源的确是文艺创作的一条重要路径,否则《我的娘姨我的娘》《德清嫂》《海兰花》《五月杨梅红》等作品就难以诞生。但是,打造浙江文化品牌,创作具有浙江特色的文艺精品,却又不能仅仅停留在对浙江既有历史和现实的简单表现上,它应该以浙江的情感表达为基础,用"浙学"的目光审视着历史与现实中的一切现象。

另外,虽然戏曲必须以地方性为灵魂,但戏曲的地方性主要指语言和音乐,并不是只能反映当地的风土人情等。不知何时,浙江多数地区却将创作"具有浓郁地方特色"的作品理解为创作反映本地历史、人文的作品。例如,浙江舟山市艺术剧院创排的《海兰花》以

① 董希文:《文艺精品:精神引领与文化传承》,《中国社会科学报》2017年5月22日,第4版。

舟山市本地嵊泗县嵊山小学党支部书记杨兰娟为原型；德清县委宣传部、德清县文化广电新闻出版局和杭州越剧院联合出品的《德清嫂》以德清县道德模范蒋引娣、封丽娟等为原型；衢州市西安高腔传习所创排的《江霞的婚事》以"最美衢州人"年度人物、全国"敬老好儿女金榜奖"获得者朱江月为原型；等等。但不得不说的是，除了建德市婺剧团创排的《紫金滩》和淳安睦剧团的《锦里家园》等少数作品尚能展现当地的历史、文化资源与精神气质外，其余多数作品的题材似乎并非如此。毕竟，《我的娘姨我的娘》《德清嫂》《海兰花》《五月杨梅红》等作品所体现的时代精神并非仅仅玉环、德清及嵊泗等县独有，剧中的人物及其事迹在全国各地更是比比皆是。

四、总 结 反 思

《浙江省国民经济和社会发展第十四个五年规划和二〇三五年远景目标纲要》在坚持"深化文化体制改革，健全出精品、出人才、出效益的体制机制"的同时，提出了"推进文艺精品提升工程，推出一批反映新时代新气象的浙产精品力作"①的目标。不过，只要现行精品的认定标准不变，包括农村题材戏曲在内的 21 世纪浙江舞台艺术的创作方向便非常明确。这就是沿用现有的创作模式，依然不得不把主要精力用于揣摩不同奖项的设置条件及指导性意见上来。在这种情况下，未来浙江农村题材戏曲作品在演艺市场上依然竞争力不足。即使某些奖项增加了需要 50 场或 30 场商业演出等硬性要求，相关部门也会主动搭建平台，以文化惠民或送戏下乡等方式，为这些作品达成参评条件。另外，即使这些作品获奖后便销声匿迹，各地出于文化名片的需要，依然会继续大力投资，支持本地文艺院团参与各种评奖。除了国家级奖项之外，省市级奖项也是各地党委、政府追逐的主要目标。不得不说，当地党委、政府的态度是左右一部作品能否获奖的重要因素。

另外，从现行"精品工程"的认定标准以及各级主管部门的态度来看，未来浙江农村题材戏曲创作仍然会和政策结合得太急、太直接，从而继续缺乏足够的反思空间。因此，在这种情况下创作出来的作品难免既没有思想的深度和历史的厚度，又缺少令人信服的细节。即使获得中宣部或浙江省"五个一工程"奖等重要奖项的作品，也依然无法解决如何把作品从宣传品转化为艺术品，把人物从宣传典型提升为艺术典型的难题。很可能，这类作品还会继续沿袭以事件为中心的创作模式，且不注意细节的逻辑性与真实性，从而让人物湮没在事件中。例如，首演于 2017 年 6 月的睦剧《锦里家园》和首演于 2019 年 7 月的婺剧《紫金滩》均以新安江水电站移民为描述对象，歌颂了广大移民"舍小家为大家"的奉献精神。作为新闻报道，为了建设新中国第一座大型水电站，建德、淳安两县被淹没了两座千年古城、几十个乡镇、几百个村庄，30 万居民移居他乡的事迹足够感人。但是，为了

① 《浙江省国民经济和社会发展第十四个五年规划和二〇三五年远景目标纲要》，《浙江日报》2021 年 2 月 5 日，第 4 版。

突出这种奉献精神,更为了宣传的需要,这两部作品却不得不舍弃更具真实感、更符合逻辑的戏剧冲突,从而造成了"以宣传口径来搞戏剧创作,造成作品多为套话、空话,千人一面,既没有思想锋芒,也没有艺术个性"[①]等现象。或许,这种现象仍是浙江未来农村题材作品的常态。

① 孟冰:《中国原创戏剧的危机时代》,《中国戏剧》2015 年第 10 期。

专栏主持人语

朱恒夫

新中国成立70多年来,戏曲因受新的社会制度、新的意识形态、新的生产关系、新的科学技术等多种因素的影响,发生了前所未有的变化。变化的表现主要有四个方面:一是绝大多数剧团改成国营或集体所有制,于是剧团都按照现代的体制来建构,设置了编剧、导演、作曲、舞美、乐队、后勤、管理等体系完整的岗位,生旦净末丑诸脚色不仅齐全,在排演剧目时,还配备了B角、C角,再也不是七八人或十几个人的戏班了。二是创演的剧目紧跟时代,反映社会的变化。社会政治的、思想的、经济的等任何脉动,都会成为戏曲的题材。所以,一部新中国戏曲史,从内容上来说,就是一部中华人民共和国社会发展史。三是因在现代剧场演出,深受话剧影响,场次由"出"改成"幕",内容结构、舞台布景、人物化装、乐器伴奏与过去在庙台、草台或室内的氍毹上演出大不相同。四是建构了完整的戏曲教育体系,向戏曲行业源源不断地输送编剧、表演、导演、作曲、舞美、管理、评论和理论研究等多种人才。这些方面的变化,给学界提供了研究的资源。本栏目所收的8篇论文就是研究新中国戏曲史的成果,都能给人一定的启发。

"戏·歌·话"三重角力下福建戏曲音乐创作的转型(1977—2000)

曾宪林[*]

摘　要：福建地方戏曲剧种丰富，历代遗存声腔依然鲜活。如何让这些历史文化遗产在新的历史时期中进一步发展，以适应中国社会的大变革，在传承剧种性的基础上进行艺术革新？20世纪90年代以后，话剧导演融入福建戏曲剧目创作，推动了福建戏曲音乐创作的历史性转型。

关键词：剧种化；话剧化；福建；戏曲音乐创作

1977年后，地方戏曲剧团陆续得到恢复，福建亦然。改革开放以后，西方现代音乐艺术及其思潮被我国音乐界逐渐接受，并影响了戏曲音乐创作。20世纪80年代中期，电影、电视、流行歌舞等姐妹艺术崛起，与地方戏曲争夺观众。1986年，舞台表演、戏曲领地萎缩，从城镇退向乡村，从戏院缩到戏棚（草台）；观众圈中多层次观众缩减；戏曲演员老化，本土导演粗制滥造，大量广场演出，乐队扩声，演员唱腔声嘶力竭等，使福建地方戏曲创作受到影响，一度走向衰弱。"从1985年上京演出的剧目看，除个别而外，多数在唱腔、舞美、表导演等方面与剧本创作的水平都还有很大差距。"[①]为了提振戏曲事业，福建地方戏曲从人才培养到演出场所到创作机制等方面进行革新转型，推动戏曲音乐创作的发展。20世纪90年代，西方戏剧（话剧）创作方式盛行，一批话剧导演进入戏曲界，跨界并主导话剧与戏曲的艺术创作，改变了福建戏曲音乐的创作方式。

一、福建地方戏曲复苏

1976年粉碎"四人帮"后，福建戏曲事业得到复苏，焕发出新的生命力，还在深山老林发现了新的传统剧种——四平戏。为了更好地传承地方剧种，福建革新了戏曲音乐创作人才的培养方式。其复苏过程具体如下所示：

[*] 曾宪林(1974—　)，艺术学博士，福建师范大学音乐学院副教授，专业方向：戏曲音乐。
【基金项目】本文为国家社科基金艺术学重大项目"新中国70周年中国戏曲史（福建卷）"（18ZD09）阶段性成果。
① 柯子铭：《求索之旅——八闽剧坛论稿》，中国戏剧出版社2006年版，第249页。

（一）剧种新生，剧团恢复

一是闽剧获得新生，福州及三明、建阳、宁德等地、市、县共有闽剧团（不包括业余）22个，从业人员近2 000人[①]。闽剧创作出《洪武鞭侯》《彩云归》《林则徐充军》《魂断燕山》《曲判记》等剧目。二是莆仙戏剧团陆续得到恢复。1979年后，改编剧目《春草闯堂》《状元与乞丐》、创作现代戏《遗珠记》以及新编历史剧《新亭泪》获得全国大奖。三是梨园戏剧团恢复建制，整理传统剧目《陈三五娘》《李亚仙》，创作新编历史剧《刺桐舟》和现代戏《燕南飞》。四是高甲戏剧团相继恢复，除了抢救传统剧目和表演艺术外，还编演了不少新剧目。五是芗剧得到了新的发展，同时用"歌仔戏"名称。1979年新编歌仔戏现代戏《双剑春》进京献礼演出，获得荣誉，挖掘传统剧目984个，记录410个，记录、整理歌仔戏音乐[②]。六是闽西汉剧获得了重生。上杭县汉剧团整理演出了《逼上梁山》。1980年和1981年，福建省举办的两届创作剧目汇演中，龙岩地区汉剧团的《鬼恋》、上杭县汉剧团的《月到中秋》和武平县汉剧团的《打赌成亲》，均获得了奖项。七是其他小剧种如寿宁北路戏剧团、三明地区各地小腔戏剧团、泰宁梅林戏剧团、邵武县三角戏业余剧团等陆续得到恢复。

（二）四平戏的发掘

1981年，福建省戏曲研究所研究人员在闽东屏南龙潭村发现了四平戏，并先后多次组织调研观摩，后屏南四平戏与政和杨源四平戏恢复了演出活动。早在20世纪60年代中期，屏南四平戏就改变了以往的传承方式，训练出第一代女演员戏班后，成为以女子为主的女子班。但是，其音乐声腔形态仍保持着传统声腔与乐队形制。

（三）戏曲音乐创作人才培养方式的革新

福建省文化局为解决戏曲剧团从艺人员青黄不接、后继乏人的问题，委托福建省艺术学校利用地、市分校代办12个戏曲班，通过以团代班的培养方式和一期两年半的培养周期，调动了地方开展艺术教育事业的积极性。福建省艺术学校本校则招收了戏曲音乐、编剧、舞美等专业人才，为各剧种培养戏曲创作人才队伍。至1982年，各地、市戏曲班毕业分配到剧团的有梨园戏、高甲戏、芗剧、越剧等剧种学员206人，为剧团打造一支年轻的演员队伍[③]。其中，福建省艺术学校作曲班为福建地方剧种培养出一批戏曲音乐创作人才，使其在学校接受西方作曲技法训练与西方音乐创作思想。

20世纪八九十年代，老一辈的戏曲音乐人才还担负着这时期的戏曲音乐设计任务，新培养的戏曲音乐人才尚未得到重用。这些戏曲音乐创作人才一般还兼主胡或者剧团乐队指挥。这种人才培养方式为各剧种约定俗成，后来的人才培养方式主要为推选主胡人员去进修戏曲音乐创作，而主胡人员也自觉地认同以戏曲音乐创作为发展目标。

[①]《中国戏曲志·福建卷》编辑委员会：《中国戏曲志·福建卷》，文化艺术出版社1993年版，第82页。
[②]《中国戏曲志·福建卷》编辑委员会：《中国戏曲志·福建卷》，文化艺术出版社1993年版，第96页。
[③]《中国戏曲志·福建卷》编辑委员会：《中国戏曲志·福建卷》，文化艺术出版社1993年版，第20页。

二、戏曲演出空间的革新推进了
福建戏曲音乐创作的话剧化

戏曲演出空间革新有着复杂的背景,其革新内容推动了传统演剧向现代演剧变迁,推进了福建戏曲音乐创作的发展。

(一)戏曲演出空间革新背景

1977年后,福建省各地乡镇纷纷建筑礼堂式剧场,这种剧场建筑技术模仿20世纪五六十年代的技术,既可以播放电影,又可以演戏。但舞台空间环境明显不适应现代演剧需求。

其一,剧场舞台空间局限。剧场舞台面朝观众分为三个空间:演员表演居中,锣鼓居左,管弦乐队居右(图1)。这种舞台格局只是将露天演剧空间搬入室内剧场,没有根据室内音声环境变化进行改造,无法承受戏曲大乐队及其立体化音响,戏曲锣鼓嘈杂与电声音响不利于带有现代音响的戏曲演出,严重影响了戏曲演出的效果。

图1 剧场舞台空间布局

其二,剧场舞台灯光设施局限。剧场舞台上方的灯光只有大白光,缺少变化,不适应现代演剧灯光舞美参与人物情感与性格塑造的需要。

其三,剧场舞台舞美空间局限。在西方戏剧艺术舞美设计崇尚实景舞台的影响下,剧场传统的一桌二椅与幻灯片明显不适应现代演剧的舞美设计需求。

其四,现代戏或大型历史剧需要中西乐器组合的大乐队编制,然而剧场舞台空间局限,无法容纳大乐队,影响了戏曲音乐创作的发展。

在这种背景下,福建开始着手戏曲演出空间革新,朝着话剧与歌剧的戏剧化样式发展。

(二)戏曲演出空间革新内容

20世纪90年代,福建经济发展加速,西方建筑技术与建筑声学技术传入,话剧实景式舞美空间逐渐融入戏曲舞台,种种因素促生福建戏曲演出剧场革新,革新内容如下:

其一,乐池剧院的出现。由于县城、乡镇礼堂式的剧场已经不适应观众的审美需求,

无法容纳大乐队与大制作的戏剧场面,但囿于经济条件,只有福州、厦门、泉州专区或市一级等经济较好城市才有可能建造新的现代剧院,以代替过时的剧场。大剧院不仅有更宽更深的舞台空间,而且有下沉式乐池以容纳中西管弦乐融合的 20 人以上的大乐队。

其二,现代舞台灯光的运用。现代科技的发展,现代剧院的出现,现代化的舞台光源和控制设备使得戏曲灯光设计逐渐成为独立的一门艺术,极大地增强了舞台灯光对于塑造舞台形象的潜在能量。[①]

其三,戏曲剧院的革新,为实景舞美设计提供了创意可能,大舞台表演意味着实景舞美设计的重要性,使得舞美设计成为一个独立的艺术部门,极大地增强了舞美服务于剧目主题的表现力。

现代剧院的出现,下沉式乐池将伴奏与舞台表演相分离,将灯光与舞美也作为服务于剧目创作的艺术手段,提高了戏曲音乐创作与其他艺术创作部门的协作,进而改变了戏曲音乐创作方式、创作技术与音响表达手法。

三、福建戏曲音乐创作方式转型

20 世纪 80 年代末期,中国艺术节(1987 年首届)与中国戏剧节(1988 年首届)的常态化举办,改变了戏曲创作方式,也推进福建戏曲音乐创作方式转型。一方面,为了能在全国获奖,外聘导演逐渐成为一种常态,在以导演为核心与全国导演一盘棋背景下,福建戏曲剧目创作的文化生态得到了改变,促使戏曲音乐创作方式转型。

(一) 戏曲创作观念的话剧化转型

1976 年复团后,延续了此前戏曲创作机制,导演、编剧、音乐设计、灯光、舞美均为本剧团培养。各个专业剧团的工作重点转入复排旧剧,一边复排经典传统剧目,通过经典传统剧目的复排来重构剧种传统,巩固剧种革新的根本;一边生产新剧目,该时期的新剧目既有新编历史剧,也有现代戏,但更多的是新编历史剧。传统剧目的音乐趋向剧种化考量,对新剧目的音乐设计也侧重于传统,不作大幅度的改革[②]。

20 世纪 80 年代中期后,戏曲市场萎缩,戏曲专业院团缩减。中国艺术节、中国戏剧节的大赛制度加剧了省内剧种、专业剧团之间的竞争意识,部分省内优秀导演无法胜任多个剧团的排练工作,加上"外来和尚好念经"的观念影响,有些经济比较富有的市级专业剧团开始外聘导演,并逐渐成为趋势。外聘导演主要是话剧导演,全国戏曲行业出身的导演很少,话剧导演会将实景舞美、灯光、舞台表演、对白等话剧艺术元素引入戏曲剧目创作,改变了戏曲剧目创作观念。

一方面,这推动了演出场所革新。灯光、舞美、道具等元素都变成服务于剧目主题、人

[①] 华绿莘:《戏曲灯光审美意识探微》,《福建戏剧论丛》1987 年第 2 期。
[②] 福州市文化局《闽剧志》编辑部编印:《续〈闽剧音乐〉音乐改革概况》,《闽剧志》(1),1984 年 9 月,第 4—5 页。

物塑造与情感表达的艺术手段。尤其是能容纳大乐队的下沉式乐池,使戏曲音乐的交响化成为可能。

另一方面,这改变了剧本创作的戏曲叙述习惯与手法。传统戏曲结构思维与方言韵脚、俚语、俗语、插科打诨等思维遭到抛弃,普通话韵脚写作的话剧思维占据主导,尤其是通用剧本的出现,改变了戏曲剧本思维。福建五大地方剧种,本均以曲牌体为主,但不均衡结构唱词与多句唱词结构改变了传统曲牌结构,肢解了传统曲牌的结构张力。导演根据剧情和情感发展需要,以唱词与对白的话剧化自由体结构体式打破了传统曲牌联套结构手法,进而改变了戏曲音乐结构张力。

(二)戏曲音乐创作观念突破了剧种

20世纪80年代,以中央音乐学院等学院派为代表的现代音乐创作崛起,深刻地影响了中国音乐创作的历史进程,影响了中国现代音乐创作观念,进而影响了福建戏曲音乐创作观念。

"80年代,福建省多次举办本省地方戏曲声腔学术研讨会,福建省戏曲研究所主办的理论刊物《福建戏剧》开辟了多项戏曲音乐研究的专栏,发表了一系列戏曲音乐方面的研究文章……为戏曲音乐的改革打下了坚实的理论基础。"[1]1986年7月,福建师范大学音乐系作曲家郭祖荣到宁德地区文化局举办的作曲讲习班授课,15位各地区专业剧团作曲人员参加学习[2]。这次讲习活动主要为各作曲人员解决和声、配器运用的问题,更为主要的是进行剧种化写作。筹办本次学习班的目的是提升首届中国艺术节与首届中国戏剧节会演剧目的创作,通过对全省各主要剧种作曲人才的专业培训,推动其音乐创作观念转型,将其从音乐设计身份转为戏曲作曲身份。

郭祖荣先生是从事福建戏曲音乐改革的先驱者之一,其戏曲音乐创作思想,有着中国戏曲化歌剧创作的倾向。他认为戏曲唱腔应尽量保持传统,剧种特性乐队伴奏方式也应保持传统,但是前奏曲、幕间曲与情绪音乐、气氛音乐都可以交响化、器乐化。他坚守曲牌传统,但肯定非曲牌音乐发展的民族歌剧创作思维影响了福建的地方戏曲音乐创作。

(三)以外聘导演为核心的话剧化创作方式

20世纪90年代后,外聘导演主导了福建戏曲创作,这些导演不仅承接省外剧种剧团,而且承接省内不同的专业剧团,甚至同一个导演承接省内的几个剧种。在剧目生产流程上,先出剧本,再出音乐。导演对剧本的修改时间往往长于音乐创作时间,一般留给戏曲音乐工作者15天完成整出戏音乐的创作。在排戏过程中,还要根据导演的要求调整剧本,剧本完成后再调整音乐。很多时候音乐只能在不断修改的过程中逐渐完善。这种创作方式直接导致后来福建戏曲音乐创作者的优胜劣汰。

[1] 《中国戏曲音乐集成·福建卷》编辑委员会:《中国戏曲音乐集成·福建卷》,中国ISBN中心2003年版,第23页。

[2] 中国戏剧家协会福建分会、福建省戏曲研究所编印:《福建省戏剧年鉴·1986年卷》,1987年版,第13页。

四、福建戏曲音乐创作跨剧种化新手法

福建戏曲音乐创作的新手法既是延续历史经验,也是吸收时代精神的结晶。福建戏曲音乐经历过运用"样板戏""三大件"作法,即人物主题贯穿、吸收外来音乐元素、改变旋律音程结构等手法,从而受到深刻的影响。

(一)剧种乐队基础上的个性配器

"1976年以后,由于恢复上演传统戏,多数剧团的乐队也相应恢复到原来的民族乐器为主的编制,乐队规模亦相应缩小,大提琴留作低音的补充,其余西洋乐器大多不再使用。到80年代,有些新兴的剧团开始试验采用电声乐器。"[①]改革开放以后,福建地方剧种建构起以剧种特色乐队为核心的中西大乐队,根据剧目剧情增减乐器配器。

首先,福建地方戏曲乐队在以地方剧种特色乐器为核心的基础上,吸收本土民间音乐的乐器组成具有特色的剧种乐队(表1)。同时也吸收如小提琴、大提琴、单簧管等西洋乐器,作为现代戏剧目情节内容与情感表达的特殊色彩乐器。这一时期的地方戏曲乐队实际上形成了"剧种乐队+西洋乐器"的主要路子。

表1 地方剧种的特色乐器

地 方 剧 种	特 色 乐 器
闽剧	逗管、椰胡、双清、月琴
莆仙戏	笛管(筚篥)、梅花、伬胡、八角琴、沙锣、三板、大鼓(石狮压鼓)
梨园戏	嗳仔、洞箫、二弦、南琶、压脚鼓
高甲戏	嗳仔、洞箫、二弦、南琶、压脚鼓
歌仔戏(芗剧)	壳子弦、大广弦、六角弦、月琴、鸭母笛
闽西汉剧	吊规、提胡、勾呐、大锣
北路戏	祆胡等

在1980年举办的全省主要地方剧种唱腔会演中,各剧种乐队的伴奏乐器,增加了一些音响交融性强的乐器,从而增强了伴奏的表现力。

其次,各剧团根据新剧目创作与导演要求,增减乐器,并采用简单配器,服务于剧目主题与人物性格、情感、矛盾冲突等。如莆仙戏《新亭泪》为渲染戏剧气氛,幕间曲和其他伴

[①] 《中国戏曲音乐集成·福建卷》编辑委员会:《中国戏曲音乐集成·福建卷》,中国ISBN中心2003年版,第22—23页。

奏音乐中,伴奏乐器采用民族乐队为基础,插用小号、长号、单簧管、大提琴等西洋乐器。如汉剧《月到中秋》将文场分为四大件组、弹拨组、低音组,包括单簧管低音区、手风琴,民族管乐组大小唢呐、竹笛。又如在高甲戏《唐山情》中,"感情较细腻的唱腔一般用独奏来衬托(箫)。在间奏或戏剧效果需要时则加强乐队的作用,在本团现有条件下增加大、小提琴、琵琶、黑管、长笛等;为揭示人物内心感情和渲染场景气氛,安排小提琴、黑管、北琶、二胡等乐器的独奏和为人物大段独白配乐,给予情绪上的补充"①。这种做法被各大剧种所采用。

(二)歌剧化特性音调贯穿手法

为塑造人物性格、展现不同人物内心矛盾冲突,以达到表现剧目主题的目的,各个剧目的音乐创作者设计了不同人物主题或象征剧目主题的特性音调,以不同的面貌在全剧中贯穿,这种手法明显受到京剧"样板戏"人物主题设计的影响,而其根源是模仿歌剧主题贯穿手法。中国传统戏曲中,"也有类似主题歌的存在,但其多为主人公在不同时期遇到不同人物叙述曾经发生的同一事件时出现,是对具体事件的一种重复、回顾与强调。比如福建大腔戏《白兔记》中李三娘曾数次在不同场合分别对刘承祐与刘智远等人哭诉《哥嫂太狠毒》"②。如莆仙戏《新亭泪》根据剧情发展,用"幕后歌声和幕后伴唱的曲牌【淘金令】【破阵子】【水清龙】【银柳丝】【秋江月词】等作为素材来改写场景音乐和伴奏音乐,并且作为周伯仁特性音调变化贯穿全剧"③。

(三)话剧情景式音乐运用

在福建地方戏曲音乐创作中,受到话剧情景式音乐运用的影响,常常根据剧目情节发展需要,采用吸收外来音乐元素的做法,使音乐更符合剧情发展。

其一,吸收外来曲调。如高甲戏《唐山情》④中,为表现在菲律宾岛上的生活,用菲律宾《索比利帽子舞曲》的三连音旋律来表现欢送舞蹈。高甲戏《草原春晓》⑤的尾声,采用藏族民间歌舞音乐素材,表现辽阔草原上,红军与藏族人民热烈欢快的载歌载舞场景。高甲戏《南海明珠》第三场表现男女主角在南洋的椰林中弹着吉他唱着情歌,把吉他也带到台上弹奏。在特定人物情景中,女声吸收印度尼西亚民歌《梭罗河》,男声吸收印度尼西亚民歌《星星索》,突出表现特定的场景和人物性格⑥。

其二,吸收其他剧种的表现手法。如高甲戏《唐山情》吸收兄弟剧种紧拉慢唱手法,用

① 王金山:《高甲戏〈唐山情〉的音乐设计》,《业务学习》(内刊)1982年第3期。
② 曾宪林:《现代戏话语体系下的剧种边界重构——由张曼君导演的现代戏引发的思考》,《戏曲研究》2019年第1期。
③ 太崇、锦霖、毓榛:《莆仙戏〈新亭泪〉音乐设计点滴体会》,《业务学习》(内刊)1982年第3期。
④ 王金山:《高甲戏〈唐山情〉的音乐设计》,《业务学习》(内刊)1982年第3期。
⑤ 王振权:《现代剧促进地方戏曲音乐推陈出新》,《业务学习》(内刊)1982年第3期。
⑥ 王振权:《现代剧促进地方戏曲音乐推陈出新》,《业务学习》(内刊)1982年第3期。

于抒发剧中人物痛苦、悲伤、悲痛、悲愤等强烈情感①。

其三,吸收其他行当唱腔。莆仙戏老生行当唱腔一般比较粗犷,传统老生较少需要有刻画细腻复杂内心情感的传统曲牌,就换用小生行当曲牌或旦角行当曲牌来表现,如莆仙戏《新亭泪》中的周伯仁唱段②。

(四)改变曲牌旋律形态

福建戏曲音乐,不同剧种有不同风格,不同剧种曲牌各有特殊的旋律走向与旋法音程结构,如何进行创作突破以符合导演的要求与适应新剧目创作是戏曲音乐工作者不得不考虑的问题。如以南音为母体的梨园戏与高甲戏,这两个剧种的曲牌多以结尾下行旋律走向为主。高甲戏更特别,几乎所有曲牌都以下行旋法在低音区结束,这种曲调风格很难抒发激烈的戏剧冲突且不能适应高昂的情绪,通过改下行旋法为上行旋法,改低音区结束为中、高音区结束,赋予曲牌新的时代气息。在旋法音程方面,梨园戏与高甲戏均以二度、三度、四度为主,一般的乐句很少有四度以上的跳进。新剧目创作,导演要求各种尖锐的戏剧矛盾,要求强烈的音乐表达,不仅从力度变化、速度变化,还要求突破音程结构,以更好地烘托舞台上的情感宣泄、环境氛围、剧情发展等。歌仔戏"这时期,在音乐方面,继承与革新并举,改革用的最多的手法是将某个曲牌改变原有的板式并丰富唱腔的旋律,将两个以上相同调式、旋法相近的曲牌融合使用,而仍以某一曲牌为主,有别于传统的几个调取一句'调仔反'"③。

五、戏曲演唱艺术观念转型

福建地方剧种多用方言演唱,与普通话相比,各地方言咬字均有较大的差异,这种差异不仅与咬字吐音密切相关,而且影响了歌唱方法与歌唱美感。随着美声、美声基础的民族唱法在声乐界占统治地位,人们从电影、电视、广播中聆听到的歌唱多为美声与民族唱法,这两种唱法无疑影响到福建戏曲唱腔审美。20世纪80年代后,福建省文化部门、戏曲研究所、剧协组织讲习班、研讨会,通过外聘专家与学术研讨的方式来解决福建地方戏曲唱腔的问题。

(一)借助声乐唱法与京剧唱法

福建青年演员多出自福建省艺术学校及其分校,这些学校的声乐师资多数来自音乐学院与综合性大学音乐系,他们多采用美声或民族声乐训练学员。如培养歌仔戏青年演员时,"歌唱发声有的借鉴了民族和京剧唱法,特别是艺校培养的新秀,加强声乐训练并与

① 王金山:《高甲戏〈唐山情〉的音乐设计》,《业务学习》(内刊)1982年第3期。
② 太崇、锦霖、毓榛:《莆仙戏〈新亭泪〉音乐设计点滴体会》,《业务学习》(内刊)1982年第3期。
③ 《中国戏曲音乐集成·福建卷》编辑委员会:《中国戏曲音乐集成·福建卷》,中国ISBN出版中心2003年版,第911页。

老艺人传统唱法相结合,各种尝试都有成功的例子"①。

福建地方剧种在民间演出中,往往带有幕表戏的即兴唱法,在新剧目中,则改为配调唱腔。多数剧种开始解决男女同腔同调中存在的问题,在行腔上下功夫,不断探索新唱法,注意唱腔的性格化和流派唱腔经验的总结②。

(二) 外聘戏曲声乐家讲学

1986年8月,厦门市文化局、厦门市戏剧家协会举办戏曲声乐讲习班,邀请上海戏曲学校声腔研究室主任、戏曲声乐专家卢文勤讲学③,厦门市歌仔戏剧团、高甲戏剧团、南乐团与省艺校厦门南曲班的青年骨干演员和学员共30多位参加学习④。卢文勤说,从20世纪50年代起,戏曲艺术学校曾一度引进西洋咽音发声训练方法,60年代初,他提出"以总结戏曲声乐自身经验,上升到理论,在此同时,做好去其糟粕、取其菁华的工作,然后广为借鉴为我所用的方针"⑤。他既研究昆曲唱法、京剧唱法,也吸收西洋咽音唱法以及美声唱法、民族唱法等,主张"为我所用"理念,更新了部分福建地方戏曲的演唱艺术观念。

1992年年中,著名声乐专家、陕西省歌舞剧院白秉权应邀来闽为省艺校闽剧班学生教授声乐课。在为期一个月的讲学中,白秉权将西洋唱法中的科学原理引进民族戏曲的传统唱法中,引起学生浓厚的兴趣。经过师生的密切配合,这批闽剧学员努力掌握发声技巧,演唱水平有了明显的提高⑥。

1976年以来,福建戏曲音乐创作继承了之前移植"样板戏"的歌剧化经验,探索出一条融合剧种化与话剧化的发展道路。既突破传统曲牌又突出剧种化特性乐器,既向歌剧化迈进又创造了戏曲音乐新程式,这种做法在"文革"期间闽剧现代戏创作实验中尤为突出。在乐队编制上,仿照"样板戏"突出京剧传统"三大件"(京胡、京二胡与月琴)与打击乐,大量吸收西洋乐器如单簧管、小提琴、大提琴、长笛等,相应扩大乐队编制,进行中西乐器合璧,在提高乐队性能的基础上,确立了剧种特性乐器。如闽剧以梅胡、双清、逗管为剧种特性乐器。在音乐上,仿照"样板戏"运用歌剧人物特性主题做法,为主要戏曲人物量身订制了特性主题音乐。在表演程式上,由于音乐歌剧化倾向,创造了一些能反映现代生活又具有戏曲程式性的舞蹈化动作。

① 《中国戏曲音乐集成·福建卷》编辑委员会:《中国戏曲音乐集成·福建卷》,中国ISBN出版中心2003年版,第911页。
② 《中国戏曲志·福建卷》编辑委员会:《中国戏曲志·福建卷》,文化艺术出版社1993年版,第19页。
③ 中国戏剧家协会福建分会、福建省戏曲研究所编印:《福建省戏剧年鉴·1986年卷》,1987年版,第14页。
④ 中国戏剧家协会福建分会、福建省戏曲研究所编印:《福建省戏剧年鉴·1986年卷》,1987年版,第14页。
⑤ 卢文勤:《戏曲声乐教学谈》,北岳文艺出版社2008年版,引言。
⑥ 福建省戏剧家协会、福建省艺术研究所编印:《福建省戏剧年鉴·1992年卷》,1993年版,第12页。

戏曲行业民俗的变迁与发展

——安徽民营剧团戏曲演出调查报告

宋希芝[*]

摘　要：随着信息时代的到来，戏曲行业从广告方式到写戏、点戏风俗，从演出禁忌到演出风俗，从观演关系到演出条件都发生了巨大的变化。很多行业习俗或消失，或变迁，或新生，这些变化对戏曲的发展有阻碍也有促进。戏曲要发展，就必须与时俱进。一方面，剧团要根据观众需求打造剧本，加大宣传力度，提供更多让观众了解认识并喜欢戏曲的机会，戏曲进校园要趋向小龄化、常态化和立体化，积极培养戏曲人才，同时加强从业人员的业务培训，不断开拓市场。另一方面，政府要进一步革新国家服务戏曲文化发展的方式，不断提高服务水平，放权给剧团，加强基础设施的建设，构建良好的戏曲生态环境。

关键词：安徽；戏曲；民俗；民间剧团

安徽素来是个戏曲大省，元明清以来，戏曲演出一直比较活跃，自民国以来，民间演出有徽剧、黄梅戏、庐剧、淮北花鼓戏、泗州戏等多个剧种，演出多为地方戏班以及邻近县区戏班。笔者通过实地走访淮北、肥东等地调研民间剧团发展运营情况，对淮北大周花鼓剧团、肥东长芬庐剧院和芜湖黄梅剧团进行了实地跟踪调研，发现戏曲行业民俗在悄然发生着变化。不管是剧团，还是观众、政府、社会，在戏曲发展问题上，都有不可剥离的关系。本文在实地考察的基础上，梳理目前戏曲行业民俗的发展与变迁情况，同时思考如何才能更好地促进剧团良性运营，繁荣戏曲文化的问题。

一、戏曲行业民俗的变化与原因

（一）戏曲广告与写戏民俗的变迁

戏曲广告是一种市场行为，是戏曲演出团体面对市场竞争进行的、通过一定形式公开而广泛地向公众传递信息的宣传手段。戏曲广告伴随着戏曲行业发展过程，其作用在于告知观众、吸引观众、传播戏曲文化等。传统的戏曲广告一般分为图文广告、有声广告和

* 宋希芝（1975—　），文学博士，临沂大学文学院教授，研究方向：戏曲史、戏曲学。
【基金项目】本文为国家社科基金艺术学一般项目"生态位理论视角下的当代民营剧团现状调查与研究"（17BB026）阶段性成果。

实物广告三大类,包括站台与摆台、戏单与戏折、挂牌与游牌、招子与海报、打通或亮箱等形式①。随着科技的发展,后来又出现了电视广播广告,目前主要是通过网络宣传,包括通过微信公众号、微信群、QQ群、网络直播等多种方式进行戏曲的广告宣传。

 传统的戏曲广告模式造就了特定的写戏方式。旧时写戏多由戏班"揽头"或"写头"(即现今剧团的外交联络员)外出联络演出台口,具体商定演出日期、演出剧目、演出价格以及戏班生活安排等方面的事宜,并负责签署协议。随着网络的发展与普及,现在戏曲演出团体在联系台口的方式上发生了很大的改变。本次调研中,据南京市高淳区萧王下村的村委会成员告知,他们是通过微信了解到安徽芜湖市黄梅戏剧团的演出情况,认可后通过微信主动联系该剧团,商讨价格、确定剧目。笔者了解到,剧团目前的演出主要依靠电话或者网络联系。具体演出信息(包括演出时间、剧目、演员等情况)的宣传主要是通过剧团的微信公众号以及在演出地张贴海报、剧团演出舞台的电子屏幕公告等方式。在萧王下村演出中,舞台两侧的电子屏幕除了演出内容的宣传,还出现了剧团团长、业务团长的姓名和联系方式,以便有请戏意愿的人留心保存,在需要的时候取得联系。目前的戏曲广告多是通过网络图文及视频的方式进行,不仅减少了宣传开支,还涵盖了大部分传统戏曲广告的模式,大大提升了宣传效果。而且,网络广告宣传有效突破了地域限制,增强了跨地域宣传效果。当然,这也使得演出地更分散,剧团的流动性更强。在笔者调研过程中,芜湖黄梅戏剧团就是从江西抚州千里迢迢连夜赶往江苏南京高淳区的,对于演员转台来讲,路途远了,自然也就更辛苦了。这种演出团队跨省演出的机会,如果不是借助网络,仅靠传统的宣传手段是比较难以获得的。

(二)点戏民俗的回归

 点戏民俗由来已久。一般来讲,"唱堂会戏则通常要由主人或客人里的身分尊贵者点戏"②。唐代崔令钦《教坊记》曰:"凡欲出戏,所司先进曲名,上以墨点者即舞,不点者即否,谓之'进点戏'。"③而戏园子里的演出多是由演出方提前张贴每日演出剧目,观众可以依据自己的喜好选择买票入园看戏,没有观众点戏环节。关于点戏,各地的戏曲志中多有记载。比如,江苏多地的情况是"戏班班主手捧戏折子到观众中,请有钱人点戏加演,收五元、十元不等"④;安徽则是"徽戏开场前,在跳加官时,由跳加官的演员持戏码本和朱砂笔,请东家和当地头面人物点戏"⑤;山西蒲州一带,"戏班到农村或庙会演出时,掌班持'戏折'至村社负责人办事处,请村社庙首或乡绅点戏"⑥;河南商丘一带,"达官贵人,巨商

① 宋希芝:《戏曲行业民俗研究》,山东人民出版社2015年版,第234页。
② 中华文化通志编委会:《中华文化通志·第8典·艺文·戏曲志》,上海人民出版社2010年版,第177页。
③ 崔令钦:《教坊记》,古典文学出版社1957年版,第6页。
④ 中国戏曲志编辑委员会、《中国戏曲志·江苏卷》编辑委员会:《中国戏曲志·江苏卷》,中国ISBN中心2000年版,第796页。
⑤ 中国戏曲志编辑委员会、《中国戏曲志·安徽卷》编辑委员会:《中国戏曲志·安徽卷》,中国ISBN中心1993年版,第551页。
⑥ 《蒲州梆子志》编纂委员会编:《蒲州梆子志》,山西教育出版社2007年版,第525页。

富豪向戏班指名要唱某个戏,或由某个演员来唱,称点戏"①;河南濮阳一带则"由掌班拿戏折请戏主、会首或当地权威人士点其所好,所点剧目照演不误,否则要降戏价"②;东北二人转戏班"每到一地演唱的第一件事就是把'戏折子'交给当地的演出活动的主持人——'齐头',请他来点戏。……另外一种点戏的方式就是让观众在演出现场点戏,现场点戏的人要当场出钱"③;陕西各地戏班演出,"戏曲班社的负责人请主家或临时到场的特殊观众在戏码单上选择上演剧目叫做'点戏'"④。

从以上全国各地的点戏民俗中可见,点戏者多是"有钱人""东家和当地头面人物""村社庙首或乡绅""达官贵人""巨商富豪""戏主、会首或当地权威人士""演出活动的主持人""特殊观众(军政要人、豪绅或其家属)"等。他们要么有钱,要么有权势,通过点戏来表明其身份地位与众不同,不乏炫耀的意味。新中国成立后,点戏风俗渐淡,代之以送戏,通常是演什么观众看什么,跟以前的点什么演什么截然相反。这两种情况,严格说来都无法体现剧团以观众为中心的服务意识。前者以少数人为中心,后者无视观众主观需求。萧王下村本次请戏的剧目,据说是由村里年长的一些老人商量确定的结果。芜湖黄梅戏剧团的团长曹帮萍也证实了这一点,她告诉笔者,实际上那天上演的剧目有一个并非他们剧团擅长的,在接到剧目之后,加紧排练熟悉,一切以观众为中心,为观众服务。这样的点戏做到了尊重大部分观众群体的意愿。这次点戏,真正突出了观众的主人公意识,不再是被动接受剧目演出。在调研中,肥东长芬庐剧院的院长卢长芬告诉笔者,在农村为老年人演出的过程中,也遇到观众现场表示喜欢某些剧目或者是唱段的情况,此时会去掉一些老年观众不喜欢的歌舞环节,尽量调整演出剧目,以满足观众的需求。这真正体现观众就是衣食父母,全心全意为观众服务的行业意识。点戏民俗虽然回归,但发生了本质的变化,点戏不再体现金钱、权势的优势,而是体现普通观众的看戏意愿。

(三)演出禁忌的淡化

旧时戏曲行业有较为完整的禁忌体系,包括演出时间、舞台朝向、演出剧目、艺人生活等方面。比如在时间方面,旧时戏业强调大年初一要演戏,这预示着一年有戏演。已有固定的日期禁忌,比如戏班祖师神、封建帝王、重要人物忌讳的日子禁演。不同地域的戏班有不同的演出禁忌,比如潮剧戏班习俗,除了戏神田元帅的忌日之外,每月还有三个禁忌日,为正月见三(初三、十三、二十三),二月见四(即初四、十四、二十四),三月见三,四月见四,五月见五,六月见六,七月见二,八月见三,九月见四,十月见二,十一月见三,十二月见

① 邓同德主编:《商丘市戏曲志》(下卷),中国戏剧出版社2008年版,第655页。
② 武丰登主编、濮阳市文化局编:《濮阳市戏曲志》,中国戏曲志河南卷编辑委员会1988年版,第156页。
③ 孙红侠:《二人转戏俗研究》,文化艺术出版社2013年版,第74—75页。
④ 中国戏曲志编辑委员会、《中国戏曲志·陕西卷》编辑委员会:《中国戏曲志·陕西卷》,中国ISBN中心2000年版,第621页。

四。在上述日子里,有三个禁忌:一不收新演员入班,二不教新戏,三不上演新剧目①。舞台朝向是旧时戏曲演出尤其讲究的问题。比如台口向西为"白虎台",不吉利,演出前要进行祭台,以祈求平安。演出内容方面,旧时戏班大年初一、初二和正月十五,演出剧目中不能出现死人情节和妖魔鬼怪等,不演苦情戏。生活禁忌方面,旧时戏曲演员在日常生活中有八大"快"禁忌,"主要为鬼、雾、桥、塔、龙、鼓、梦、牙等八个字,称'八大快'。班社中任何人说到这八个字,必须用行话代替"②。

在调研中,笔者了解到,现在基本不存在这样的禁忌。演出时间以戏曲观众的空闲时间为准,并无特殊讲究。演出地点和舞台朝向以方便观众看戏为标准。旧时戏曲演出,如果是为神灵(祖辈先人)演出,通常讲究戏台是正对神灵所在。但在2013年的浙江临海戏曲调研过程中,笔者就发现这种情况已经淡化,有些演出只是把神灵的牌位正对舞台设放,其实在舞台与神灵牌位之间是挤满了观众的。本次调研中,萧王下村是以宗族祭祀为由请戏的,但戏台却搭建在宗族祠堂后面,背对着祠堂中的先祖牌位(宗祠对面是一个池塘),甚至连象征性地把宗祠内先人牌位挪到戏台对过都没有。戏台前正对的空场是为前来看戏的村民准备的。演出剧目是观众点戏,点啥唱啥。没有任何禁忌。戏曲从业人员的日常生活禁忌也少,就语言方面,提倡文明用语,拒绝低俗语言,并无其他具体的禁忌存在。在采访中,村民也表示,请戏为宗祠先人只是个由头,真实动机是为村里人热闹热闹。总之,戏曲行业的各种禁忌日渐淡化,以人为中心的服务定位日益突出和明确。

(四)戏曲演出民俗的发展

旧时戏曲演出有很多习俗。比如打通,也称"吵台"或"打开台"。旧时戏曲演出之前,通常会敲打锣鼓。一般情况是打三通。其用意是"一通在约演出一小时前,用于集合演员上台化妆;二通约距演出十分钟时,用于提醒观众戏即将开始;三通即演出开始之信号"③。新中国成立后多取消"打通",而是按照预定时间开演。本次调研中发现,演出前打通的习俗又恢复了。锣、鼓、镲(钹)等打击乐器,放置在搭好的戏台前,邀戏方有人敲击,孩子们也敲打着玩儿,并无严格的时间限制,只起到了营造演出氛围的效果,至于对演员化妆与开演时间的提示作用已不复存在。

再如"祭台"和"收台"。旧时戏曲班社演出非常重视这些环节。祭台是在演出前,通常是遇到白虎台或是在新台演出的情况下进行的。祭台方式因地域或戏班不同,或用鸡血洒台,或是演员扮财神赵公明或五猖神等,手持刀叉武器进行歌舞表演。收台通常是在演出剧目中有死人情节的情况下,由演员扮作关公或者钟馗等,手执各类武器绕台表演。

① 中国戏曲志编辑委员会、《中国戏曲志·福建卷》编辑委员会:《中国戏曲志·福建卷》,中国ISBN中心2000年版,第595页。
② 中国戏曲志编辑委员会、《中国戏曲志·安徽卷》编辑委员会:《中国戏曲志·安徽卷》,中国ISBN中心1993年版,第546页。
③ 鱼讯主编、陕西省戏剧志编纂委员会编:《陕西省戏剧志·延安地区卷》,三秦出版社1997年版,第245页。

多在剧目演出结束后进行,也有在演出中间进行①。祭台和收台的仪式表演,寓意着驱除邪祟,祈祷演出地平安清净,戏班太平,财运旺盛。

还有"垫戏",亦称"找戏",旧时戏俗之一,分"前找"和"后找",分别是指正戏演出之前和之后加演的剧目,其特点一般是"人少、戏短,化妆简便,常由丑脚承担演出"②。前找的作用一是稳住已入场的观众,等待其他观众入场;二是给主演们提供充足的准备时间;三是起到救场的作用。"由于演员误场或其他原因,剧目不能顺序进行,而旧规演出又不能中途停锣,只得临时加垫短剧。"③后找的作用主要是正戏后满足聚而不散的观众的加演要求。

调研中所有的戏曲演出都没有了祭台与扫台环节,前找与后找的环节也都省略从简了。南京市高淳区萧王下村的戏曲演出在正式演出前先是燃放烟花爆竹,营造喜庆氛围。正式开戏前电子大屏幕播放电影或歌曲以稳住观众。据剧团人员介绍,有时候他们也会通过表演歌舞、武术杂技等方式候场。演出结束后的传统"后找"环节,现在通常是由演出团队派演员清唱一段或几段经典片段,然后全体演员登台谢幕代替。

(五)观演关系简单化

旧时观演关系比较敏感,戏班在维护观演关系方面颇费心思。比如有"拜台"(拜客)习俗。"拜台"即戏班到一地演出,先"由班主领队,一拜当地族长,二拜当地厅堂(士绅宅院和宗族的祠堂),三是在台上点一对蜡烛,演员全体向台下观众,双手抱拳,再鞠躬三次"④,认为不拜台会招来不必要的麻烦。因为旧时戏班流动演出,对当地的情况未必熟悉,通过拜台(拜客),确保在当地演出的顺利。现在这种习俗也大大淡化了。维护社会治安,为演出提供保障已经成为演出地约定俗成的义务。南京市高淳区萧王下村演出期间,村里专门组织了一批平安志愿者,他们佩戴红袖章,维持治安。同时,笔者注意到阳江镇上的公安人员还开车巡逻,维持秩序,以保障演出顺利进行。

旧时还有"讨彩钱"习俗,包括打彩、讨苦彩、插花彩、挂银牌等多种方式。演员通过舞台表演,或逗乐观众,或以悲情或卖力演出打动观众,使得观众主动掏钱奖赏演员⑤。在吃饭问题上,旧时戏班到演出地,有所谓的"管饭戏","由戏班把人数报给村社,村社主持

① 清末民初,徽州一带的徽班演出第一台戏结束后的"斩妖"环节,也与此类似。"由演员一人扮武士,右手执刀,左手拿镜子一面,出场至台口,边舞刀边念:'天王神,地王神,王母娘娘下凡尘。下来无别事,叫我斩妖精。一杀妖,风调雨顺;二杀妖,国泰民安;三杀尽妖魔鬼怪。若有妖魔鬼怪,无论台上台下,台前台后,赶出万里之外。只准逃远,不准再来。如若再来,先斩后奏,滚干,滚开! 农家农家,一年四季,平安无事,五谷丰登。'念完,扮武士者又耍番刀。接着把台上的桌、椅、凳等全部推倒快步走进后台。"见中国戏曲志编辑委员会、《中国戏曲志·安徽卷》编辑委员会:《中国戏曲志·安徽卷》,中国ISBN中心1993年版,第557页。
② 上海艺术研究所、中国戏剧家协会上海分会编:《中国戏曲曲艺词典》,上海辞书出版社1981年版,第69页。
③ 上海艺术研究所、中国戏剧家协会上海分会编:《中国戏曲曲艺词典》,上海辞书出版社1981年版,第69页。
④ 中国戏曲志编辑委员会、《中国戏曲志·安徽卷》编辑委员会:《中国戏曲志·安徽卷》,中国ISBN中心1993年版,第551页。
⑤ 中国戏曲志编辑委员会、《中国戏曲志·安徽卷》编辑委员会:《中国戏曲志·安徽卷》,中国ISBN中心1993年版,第553页。

人按本村户头,让村民管饭"①。除此之外,旧时请戏方对戏班艺人演戏时还通过犒台(贺台)表示庆贺。山西蒲州一带,"一般在演戏的次日中午由村社主持为戏班备办四样菜、两壶酒,外加油炸食品(如麻花之类)等,并附以红纸条,派人送至台口。戏班检场恭立相接,将其置于舞台两边桌案之上,中午戏完后,戏班将所送酒菜和食品分散全体艺人享用"②。在交通方面,"接送戏箱"的习俗较为普遍。邀戏方负责接送戏班。陕西延安地区,"庙会与班社签订演出合同后,庙会在某日某地来接戏箱,演完再送至某地等。如不接送均由庙会出资,班社雇人接送"③。

现在的戏曲演出,通常是讲好戏价之后,基本不再有其他环节,偶尔有一些戏迷会在演出之后,到后台找到喜欢的演员,送鲜花、合影、互留联系方式等,以表达自己对演员的喜爱之情。在吃饭问题上,采访的几个剧团中,基本都是请戏方提供做饭的场所和炊具、餐具等,其他一切由剧团自负。在萧王下村的演出中,由于是本村或邻村个人或集体的名义捐钱捐物,除了现金,还有猪肉、茶叶、烟酒、点心等礼物,请戏方把这些礼物都登录在册后,红牌示众。同时,在演出过程中也奉送一些烟酒茶叶之类的礼物,但基本还是以剧团自负为主。交通方面,剧团负责所有人员与戏箱的运送问题。所有的费用都包含在戏金里了。这样一来,邀戏方只负责交钱看戏,其他不用太操心,观演双方的关系趋于简单。

二、戏曲行业民俗变迁后的戏曲发展策略

通过调研,笔者有两个方面的发现:一方面是戏曲的传承与发展,离不开民俗这块重要土壤,可以说,维护戏曲民俗土壤就是保护戏曲发展,这是从戏曲发展历史中总结出来的客观规律。近年来,戏曲行业民俗发生了很大的变化。比如戏曲广告完全改变了传统的图文、实物等方式,而是充分利用现代科技,以更大范围、更多形式、更方便迅捷的方式进行广告。"写戏"也多通过电话、网络完成。各种行业禁忌逐渐淡化,点戏风俗悄然回归,演出过程中的各种加演环节明显减少。观演关系方面,演员与观众地位平等,观众出钱,演员演戏,一切依章行事,剧团按照约定时间,演出约定剧目。旧时"拜客"等繁文缛节消失,双方关系趋于简单。总之,目前戏曲行业民俗变化很大,或变迁,或回归,或淡化,或消失,或新生,但所有的变化都遵循了一个共同的原则——高效便捷地服务观众。一句话,剧团服务观众的意识增强了,这是剧团发展和戏曲文化繁荣的前提和基础。另一方面是演出条件严重限制了剧团的发展。笔者从调研中了解到,不同剧团情况不同,有些剧团条件相对较好,有自己的舞台、帐篷、演出车、排练场等。但是,也不乏演出条件极度落后的,连基本的服装、伴奏、舞台等都不能满足演出需求,更不用说演出车和排练场所了。另外,不论是哪类剧团,都共同面临着一些现实问题。比如室外演出,受制于天气变化。冬

① 《蒲州梆子志》编纂委员会编:《蒲州梆子志》,山西教育出版社2007年版,第526页。
② 《蒲州梆子志》编纂委员会编:《蒲州梆子志》,山西教育出版社2007年版,第525页。
③ 鱼讯主编、陕西省戏剧志编纂委员会编:《陕西省戏剧志·延安地区卷》,三秦出版社1997年版,第245页。

冷夏热,影响演出和观看效果。有些恶劣天气,导致演出不得不终止。对于很多民营剧团来讲,资金短缺严重限制了剧团的活动,影响了剧团的正常排练和演出,以至于造成了恶性循环,亟需资金支持。

从戏曲生态的角度而言,戏曲发展是一个系统问题,我们应该从戏曲生态系统的要素出发,结合调研中发现的实际问题,对症下药,有针对性地寻求戏曲发展对策。

第一,在剧团方面。剧团是戏曲表演的组织者和实施者,必须做到全心全意为观众服务,才能有效促进剧团发展和戏曲繁荣。具体来说,应该做好以下几个方面的工作。

一是为观众编创优秀剧本。剧本是戏曲表演的前提,是戏曲发展繁荣的基础,而观众多寡关系到市场份额,决定剧团发展,所以剧团要根据观众需求编创剧本。尤其在观众点戏民俗回归的情况下,在剧本编创上要始终坚持服务观众的意识,加强分层创作,为观众量身定做剧本。在继承好传统经典剧目的基础上,加强现代戏创作,关注现实题材,真正融入现代意识,创作出符合观众审美需求的剧目,要让不同群体的观众从中有获得感。要做到精品剧目创作与大众路线的结合,追求紧凑的情节,严谨的结构,要通俗易懂,追求趣味,避免曲文晦涩难懂。另外,在表演剧目的安排上,要考虑同一场域之中不同观众群体的观感。尽量满足更多观众的需求。比如传统戏与现代戏的结合,或者在演出中临时加演一些歌舞、杂技、武术等小节目。

二是用心培育观众。戏曲观众的培养是一个长期复杂的工程。非一朝一夕,也不是几个剧团就能够完成的事情。培育观众最有效的方法就是提供更多的机会,让观众了解认识戏曲,并在不知不觉中喜欢、痴迷戏曲。从剧团角度出发,要在尊重传统的基础上不断创新,一方面要在剧本和表演方面恰当吸收现代元素,吸引年轻观众。另一方面要充分利用现代化信息渠道进行广告宣传。比如很多演员利用网络直播,方便观众远程看戏,彻底打破地域限制。通过微信公众号等网络方式宣传戏曲剧目,普及戏曲知识,介绍戏曲演员等。同时,要充分做好戏曲进校园的活动。戏曲进校园不是演几出戏,拍几张照,宣传一下就完成了,而是要在学生心中播下戏曲的种子。戏曲进校园要趋向小龄化、常态化和立体化。要从小学、从幼儿园开始,坚持常规性,注重持续性,形式要灵活多样,包括专家的戏曲知识讲座、戏曲课程开设、戏曲活动组织等。要追求戏曲与校园生活的自然融入。比如可以推广戏曲体操,通过在动作和音乐中融入戏曲元素,让戏曲随处可感可见。也可以举办戏曲知识竞赛、戏曲社团表演、教唱古风歌曲、展览戏曲服装和戏曲脸谱等相关活动。在采访过程中,笔者了解到大多数戏曲演员和戏曲爱好者都是从小耳濡目染开始爱上戏曲的。

三是科学培养人才。戏曲人才的培养包括戏曲团队管理人员以及戏曲表演人才两个方面。一方面从孩子抓起,让戏曲进校园充分发挥作用,在孩子们的心里埋下戏曲的种子,以期在他们成长的过程中,在合适的情况之下,成长为戏曲人才。另一方面,要关注戏曲从业人员的业务培训。尤其是对于民营剧团来讲,演员文化程度普遍较低,他们是缘于对戏曲的热爱而从事戏曲行业的,在这种情况下,要加强对于他们的专业指导,从理论上提高其认识,结合戏曲演出实践经验,不断增进其技艺,进一步提高其表演水平,唯有如

此,才能不断满足观众的审美需求。

四是不断开拓市场。开拓市场需要做到三点：首先,剧团要充分利用现代信息技术,加大宣传力度和广度。宣传手段要灵活,宣传内容要多样,比如演员开通网络直播,宣传自己、剧目、剧团等,团队还可以通过微信公众号,发布演出信息,公开演出视频等,让更大范围内更多的人了解相关情况,从而为剧团赢得更多演出机会。其次,剧团要始终注重打造自我形象,维护与观众的关系。每到一处演出,要与当地的观众建立亲密的联系,以优秀的作品,亲民的态度赢得观众,稳住市场。再次,剧团要充分利用民俗,多方发掘演出机会。比如关注各地各种节会,关注红白喜事、企业周年庆、老人寿庆等,主动联系他们。还可以在合适的时候有针对性地联系一些在外打拼的企业老板等。笔者在调研中发现,很多常年在外打工的年轻人,会趁春节团聚的机会为父老乡亲请戏。可以说,民俗是戏曲的一个重要传承场域,"关注生存于它的一切艺术因素与非艺术因素,才能让戏曲切实地传承发展下去"①。

第二,在政府方面。政府在服务剧团发展、促进戏曲文化繁荣方面所起的作用极为重要。事实上,我国政府一直在努力,多年来提供了大量的财力支持,但投入与收效不成正比。目前的戏曲市场存在一种虚假的、表面的繁荣,很多演出是源于外在的推力,是政府给予经济补贴的结果,而非戏曲市场的自主生发。那么,政府如何才能更有效地促进戏曲文化的发展呢？笔者认为最紧要的是进一步革新服务方式,提升服务水平,主要包括以下四个方面。

一是政府要完善支持方式,加强后续服务。目前政府主要是通过演出补贴、项目资金资助等扶持戏曲发展。演出补贴在客观上提高了剧团的演出积极性,但是单纯追求场次的多少,一定程度上影响了演出质量。项目资助方面,国家每年调拨大量资金用于戏曲相关人才的培养、剧目打造、剧团建设等,是否所有资金都能用到刀刃上？都能发挥其作用？在调研中,笔者了解到,有些剧团（尤其是民营剧团）,由于其成员文化程度不高和项目程序的烦琐导致扶持资金无法到位。淮北大周花鼓剧团周玉玲团长说,该团申请的十多万的资金不知道怎么能花,走什么程序,平时忙于排戏演出,等去地方文化部门问的时候,发现资金已经因超过期限而被冻结。这造成了国家资金的闲置,完全没有达到预期的效果。针对这种情况,基层文化部门应该具体指导项目的开展与经费的开支,以确保国家资金的有效使用。同时也保证剧团集中精力钻研业务,而非浪费时间做行外工作。

二是政府要尊重艺术规律,放权剧团发展。一方面,政府要在尊重戏曲艺术规律的基础上引导戏曲创演,要善于通过市场规律来引导剧团发展。可以通过一定的奖励机制激发剧团的演出积极性,比如组织戏曲汇演、比赛等活动,也可以借鉴安徽省肥东市通过演出场次给予奖励的机制。另一方面,要充分放权给剧团,切忌要求过于烦琐,干涉戏曲创作与演出的具体事宜。要充分发挥戏曲编创人员的自主能力,让戏曲创作真正做到以人

① 钱建华、王鹏龙：《浅析戏曲的民俗传承——以山西雁北一带的民间戏曲为例》,《山西大同大学学报》（社会科学版）2009年第1期。

民为中心,为百姓服务。剧团真正从服务观众与赢得市场的角度进行创作,就不难赢得观众与市场。

三是政府要加强基层文化设施的规划与建设,营造良好的演出环境。从调研情况来看,广大农村文化基础设施相对缺乏。基层剧团多是流动演出,需要在露天场地搭建戏台,一方面,工作烦琐,费时费力,且存在极大的安全隐患。每年都会发生戏台倒塌、造成人员伤亡的事件。另一方面,在临时的露天戏台演出受自然天气的影响严重。如果能在广大的农村乡镇,加强戏曲演出场所等方面的基本设施的规划与建设,必将为剧团演出和广大观众带来便利。

四是政府要科学保护戏曲民俗,维护戏曲生态环境。一方面,政府要积极维护戏曲民俗环境的良好发展。针对新的时代背景下戏曲行业民俗的变化情况,政府部门要从戏曲发展的角度,除旧布新。另一方面,政府要做好监管工作,严禁低俗表演,确保演出质量。做好演出竞标工作的监督管理,确保公开与公正。再有,政府要做好桥梁角色,尤其要处理好剧团与学校中间环节的问题,避免学校欢迎戏曲进校园,剧团想送戏入校园,但是由于沟通不畅,不能成行的情况发生。

三、总　　结

信息时代给戏曲行业带来诸多变化,包括戏曲行业广告与"写戏"民俗的变迁、点戏民俗的回归、演出禁忌的淡化、演出民俗的发展以及从观演关系到演出条件的改变等。这些变化对戏曲发展来说,既是挑战,也是机遇。戏曲的当代发展与传承是一个综合性的大工程,我们必须面对现实,迎接挑战,充分发挥时代优势,利用时代机遇,更好地弘扬戏曲文化。

论20世纪80年代以来秋瑾题材的戏曲创作

张晓芳*

摘　要：相较于以往的秋瑾题材的戏曲作品，20世纪80年代以来的秋瑾题材戏曲创作在爱国主义教育的旗帜下，站在人性解放的立场上开始寻求艺术上的突围，重新阐释革命家的英雄事迹。书写思路越来越开阔，书写方式、书写视角、舞台呈现等都有不俗的表现。秋瑾的女性身份依然是剧作家强调的重点，从"女性"与"母性"的视角，细致地刻画出女革命家背后的精神世界并最大限度地发挥戏曲的抒情功能。创作目的是彰显革命先烈的英雄事迹、革命精神，借以达到培根铸魂和革命教育的初衷。

关键词：戏曲；秋瑾题材；书写逻辑；革命教育

以秋瑾为题材的戏曲作品，自秋瑾就义当年直至目下，跨越了一百多年的历史，其间社会环境发生了巨大的变化，因而剧作的内涵、思想也随着历史环境的变化呈现出不同的特点。晚清的秋瑾题材戏曲作品以"鸣冤""泄愤"为主题，在题材、文体、艺术及舞台等方面显示出深刻的变革精神。民国初，秋瑾革命先烈的地位得以初步确立，一个女革命家的形象跃然纸上。抗战时期，秋瑾的形象成为动员民众的有力武器。清末民国的秋瑾题材戏曲创作，学界关注较多，讨论也较为充分[①]。相比之下，对20世纪80年代以来的秋瑾题材戏曲作品的研究稍显不足，笔者不揣浅陋，试作一论述。

一、从革命政治到革命教育：女革命家形象的新阐释理路

秋瑾这一人物形象的转换具有鲜明的阶段性特征，并与时代政治、社会舆论、文艺创作有着特殊关联。1907年，秋瑾被杀害于绍兴轩亭口，面对晚清政府的高压政策，报刊舆论以"男女革命"相抗争，此时的剧作家们对秋瑾题材创作抱有巨大的热情，如同一个个热

* 张晓芳（1992—　），文学博士，河南农业大学文法学院讲师，专业方向：戏剧戏曲学。

【基金项目】本文为河南省哲学规划一般项目"新中国70年豫剧发展研究"（2019BYS026）阶段性成果。

① 比如王引萍的《晚清社会性别认同的新与旧——以静观子小说〈六月霜〉为例》、魏玉莲的《继承与突破——话剧〈秋瑾传〉和小说〈六月霜〉的对比研究》、夏晓虹的《秋瑾之死与晚清的"秋瑾文学"》、夏卫东的《性别与革命：近代以来秋瑾形象转换的考察（1907—1945）》、罗雅琳的《革命政治中的"女性气质"问题——从夏衍的〈秋瑾传〉到颜一烟的〈秋瑾〉》等。

血沸腾的战士,怀着改造社会的目的。1912年,随着辛亥革命的胜利和中华民国的成立,众人不再避讳秋瑾革命党的身份,官方也授予秋瑾"烈士"称号。在几次隆重的葬礼后,秋瑾的弱女子形象被彻底改写,实现了由弱女子向女革命家的跨越。秋瑾的艺术形象也由"男女革命"的受害者,迅速转变为"夙报民族主义"的革命家。抗战时期,秋瑾逐渐成为妇女运动的一面旗帜。革命者以这面旗帜号召广大妇女争取与男子同等的政治权利,秋瑾的文艺形象由"革命先烈"渐渐过渡为"女革命家"。抗战爆发后,秋瑾"女革命家"的文艺形象鼓舞了抗战士气。夏衍的《秋瑾传》提出了妇女问题的根源及救亡的方法。颜一烟的《秋瑾》采用双线结构,将秋瑾的妇女解放运动和民族解放运动融合的主张贯穿全剧。纵观这几个阶段的秋瑾题材戏曲创作,"革命政治"的主题贯穿始终,剧作家借秋瑾探讨了革命道路、革命方式、革命者的品质、社会革命等丰富的政治议题。

文艺活动是社会生活的一面镜子,进入20世纪80年代,以秋瑾为题材的戏曲创作步入一个新的发展阶段,秋瑾的书写禁忌被打破后,出现了一批数量可观的戏曲作品,这些作品在主旨表达及思想内涵上呈现出了全新的艺术风貌,多样化的叙述视角及解读模式使秋瑾形象在舞台上重新焕发生机。这自然与当时的社会环境有着密不可分的联系。

20世纪80年代以来,当代中国社会在政治、经济、文化、科技方面经历着一场深刻的变革。改革开放的实施,市场经济体制逐步取代了原有的计划经济体制及自给自足的小农经济,城镇化、工业化速度加快,科技的迅猛发展,人们生活方式的变化等,促进了中国社会的现代化转型。经济基础决定上层建筑,思想解放的潮流使得人们的价值观念从一元转为多元。从传统社会向现代社会的过渡,本质上是传统社会的消解和现代社会的生成。这种大规模的社会转型以及转型过程中出现的种种社会问题,必然会对人们的价值观念产生深刻的影响,对价值观教育提出新的要求[①]。反映在文艺作品中,文艺的社会功能也发生了变化,20世纪80年代以来的文艺创作尽力避免"很简单地把艺术看作宣传的手段"[②],而力图呈现出多样化的艺术特征。

1981年是戏曲舞台欣欣向荣的一年,该年为中国共产党成立60周年和辛亥革命胜利70周年,这一重大历史节点引发了革命历史题材的创作热潮,丰富多彩的纪念演出活动纷至沓来,如北京京剧院的《芦荡火种》《洪湖赤卫队》塑造了老一辈革命家的光辉形象。歌颂和缅怀先烈的革命事迹,继承先烈们的遗志,感受革命精神是社会主义精神文明建设的题中应有之义。艺术是文化的反映,"艺术仿佛是一面镜子,文化从中照见自己,从中认识自己,并且只有在认识自己的同时,才能认识它所反映的世界"[③]。秋瑾题材的戏曲创作正是社会文化的反映,自此以后的秋瑾题材创作延续了这种以彰显革命先烈的英雄事迹、革命精神达到革命教育之目的。

相比之下,20世纪80年代以后的秋瑾题材戏曲创作更加注重作品的艺术性,政治性退居次要位置,文艺创作不再是激励抗敌或是凸显革命,转而过渡到了教化人心,对女革

① 李纪岩:《当代大学生社会主义核心价值观培育研究》,山东人民出版社2013年版,第49页。
② 会林、陈坚、绍武编:《夏衍研究资料》,知识产权出版社2010年版,第140页。
③ 《马克思主义文艺理论研究》编辑部编选:《美学文艺学方法论》(下),文化艺术出版社1985年版,第363页。

命家的阐释理路也在发生变化。同时,秋瑾题材的戏曲创作也在尽力避免简单宣传而力图呈现出多样化的艺术特征。秋瑾题材戏曲的创作者们在爱国主义教育的旗帜下,站在人性解放的立场上开始寻求艺术上的突围,重新阐释革命家的英雄事迹。

二、培根铸魂:对秋瑾革命事迹的书写

新中国建立后至20世纪80年代,伴随着重大纪念活动的开展,秋瑾的艺术形象活跃于舞台之上。这一时期,随着对秋瑾研究的深入,发掘的史料经过整理,相继出版,与秋瑾相关的历史人物纷纷进入剧作家的视野中,如杀害秋瑾的帮凶章介眉、胡道南以及因监斩秋瑾而自杀谢罪的李钟岳等,故事的内容也越来越丰富,并且这一时期的思路越来越开阔,书写方式、书写视角、舞台呈现等都有不俗的表现。

(一)独辟蹊径塑秋魂——黄梅戏《风雨丽人行》

以往的秋瑾题材的戏曲,秋瑾都是被作为主要人物来写的,而黄梅戏《风雨丽人行》,独辟蹊径,浓墨重彩地叙写了秋瑾生前好友吴芝瑛、徐淑华甘冒生命危险为其修坟立碑的壮举。此剧由安徽省黄梅戏剧院演出。

《风雨丽人行》,紧扣"行",以营救秋瑾和为秋瑾造墓立碑的艰难衬托出吴芝瑛、徐淑华英勇无畏的勇气。秋瑾的"行"是义无反顾地投身革命事业,决心掀翻那个黑暗社会,因此,当徐淑华前去绍兴接她避难的时候,她断然拒绝并写下绝命词,审问之时,她高呼"怕死就不会出来革命",毅然决然地走上了赴死之路。吴芝瑛、徐淑华的"行"是出于姐妹之间的情义。吴芝瑛认识到"秋瑾若是只为自己着想,何至于有杀身之祸"[①],于是想尽办法营救秋瑾。闻知秋瑾就义后,吴芝瑛不顾身怀有孕,决心赴绍兴为秋瑾营葬,为了不牵连丈夫,甚至不惜要与丈夫离婚。酒席之上,一枚"双面钱"牵惹出夫妻间的浓情与不舍,一份"离婚声明"激荡了廉泉的热血,最终廉泉决定陪同妻子一起南下杭州。吴芝瑛一行三人,本着"人死本应得安葬,姐葬妹天经地义"的想法,不顾生命危险,进行着一场立碑与护碑的义举。

因营救和营葬秋瑾而被裹挟其中并得到成长的廉泉,他本是参加康梁变法、公车上书的热血男儿,但世道的艰难让他安于现状,他非但不赞成秋瑾革命,而且认为那是"疯疯癫癫、张张扬扬"的行为。为了躲避杀头的祸患,他不愿妻子冒险,但在妻子的感召下,他重新认识了妻子的高尚品格,激发了内心的斗志。在护碑与砸碑的激烈冲突中,廉泉"找回了从前",完成了自我人生价值的升华。

贵福也是一个立体、鲜活的人物。贵福两面派的性格特征是官场上圆滑、世故之人的典型代表,剧中的贵福不单单是个凶狠残暴的官吏,他受好友廉泉之托,并垂涎于徐淑华的美貌,因此,并不想置秋瑾于死地,但又忌惮于上司的淫威不得不斩杀秋瑾。通过一连

① 王长安、罗晓帆、吴朝友:《风雨丽人行》,《剧本》2011年第3期。

串"手"字结构的唱段,表达了贵福内心的复杂情绪。在审问秋瑾之时,有心来搭救秋瑾,但为了不引火烧身,不等审讯结束便凶相毕露。《掘墓砸碑》一场,是全剧的高潮,贵福面对昔日的好友,再三劝阻廉泉夫妇不要与朝廷作对,劝阻不成,为了保住官位,痛下杀手。剧作者并不是简单地塑造贵福的凶残,而是努力寻找他的行动逻辑。如,贵福埋怨秋瑾这桩案子弄得他里外不是人,感叹"乱世的官不好做","是人他就要活着"①,因此,剧中的贵福形象也给观众留下了深刻的印象。

（二）秋瑾一生的诗意叙述——绍剧《秋瑾》

青年剧作家余青峰编创的大型史诗绍剧《秋瑾》,以其特有的诗意风格,在秋瑾题材的戏曲中占有一定的地位。该剧是为纪念秋瑾就义100周年的献礼之作,在浙江省第十届戏剧节展演中一举斩获剧目奖、优秀表演奖、唱腔设计奖、舞美设计奖及化妆造型设计奖等大奖,骄人的成绩显示了该剧的不同凡响。

在叙事层面上,现代绍剧《秋瑾》是对"本土题材"和"名人题材"的一大开掘,以秋瑾就义前三天为背景展开叙事,故事情节的推进更为紧凑,矛盾冲突也更为集中。故事聚焦于如何策划起义、举行起义、起义失败等具体事件,略去了其他的枝蔓,场次的推进更为简洁明了。围绕着起义,讲述了如何取得官府的信任、制定计划、筹措资金、发行《中国女报》之事,中间穿插了秋瑾与王子芳的家庭冲突、秋瑾与张淳芝的姑嫂情谊及徐自华对封建家庭的抗争之事。起义中,秋瑾下令销毁证据、转移师生,率领敢死队与清军进行了浴血奋战。起义失败后,贵福等人对秋瑾严刑逼供,做成假口供,还有李钟岳与贵福的冲突,李钟岳与秋瑾的交谈等。因此,该剧虽然事件较为集中,但仍有一定的广度。

在结构上,《秋瑾》匠心独运。为了展示更宽广的时代风貌及容纳更多的故事容量,采用了自由的时空结构,使舞台更具审美张力。如第二场,秋瑾回湘潭故里筹措起义资金,一并点出了她的婚姻不幸和被迫离家出走,在和王子芳的激烈争吵中,一面是心爱的一双儿女,一面是未竟的革命事业,秋瑾进行着艰难的抉择。又如,秋瑾拿着新出的第二期《中国女报》,在微醉中回忆着留学日本举行集会时"欺压汉人,吃我一刀"的壮举,以暗场交代了秋瑾在日本所从事的革命活动。在闻知徐锡麟就义后,秋瑾在悲痛中,情不自禁地回忆起与前往安庆举事的徐锡麟告别时的情景,那些不惜为革命而流血牺牲的豪言壮语,同时激励着秋瑾奋勇向前。大牢中,秋瑾讲述了虽死犹生的陈天华、徐锡麟对自己的影响,舞台上也投射出两人牺牲的惨烈景象。这些倒叙、插叙手法的运用,带来了舞台的时空交错感,既交代了典型事件,增加了剧情的丰富性,也带给观众良好的审美体验。

《秋瑾》在艺术上的成功之处还在于诗化的语言风格。该剧标以"大型史诗绍剧"之名,其"史诗"的特色正是通过语言的诗化体现出来的,这也是秋瑾诗意人生的体现。剧中多处化用秋瑾的诗歌散文作品,将其融入戏剧情节当中,为叙事和抒情服务。当贵福询问秋瑾为何不在家安享清福时,秋瑾以"祖国陆沉人有责,天涯漂泊我无家。如今这大通么,

① 王长安、罗晓帆、吴朝友:《风雨丽人行》,《剧本》2011年第3期。

便是我秋瑾之家"①来作答。秋瑾拔刀舞剑时,所唱的就是她创作的《宝刀歌》:"身不得,男儿列。心却比,男儿烈。算平生肝胆,不因人热……"②这些诗作增添了剧作的文学性,同时于秋瑾之口自然流露,也是对秋瑾个性、心迹的自然表现。在前后呼应的序曲和尾曲中,同样化用了秋瑾《敬告姊妹篇》中著名的"花儿朵儿"的语段,这些文字言说了女性所遭受的不平等,除了在序曲和尾声中出现外,还出现在秋瑾、徐自华拿到油墨未干的《中国女报》时的情不自禁的感叹中,不仅如此,还谱之以乐曲,以戏曲的形式演唱出来。

(三)官员的自杀与救赎——郑怀兴的历史剧《轩亭血》

郑怀兴的历史剧《轩亭血》,将叙述视角集中在李钟岳身上,刻画出了一个因监斩秋瑾而遭受良心拷问的晚清官员,以自杀的方式来完成自我的救赎。

作为晚清少有的没有丢掉良知的官吏,李钟岳身上"士"的精神特质被挖掘和放大。身为山阴县的父母官,他爱民如子,恪守官员的底线,"为官人命莫草菅,施仁政揽人心以济时艰"③,在百姓当中有着较高的威望。因而,当斩杀秋瑾后,为秋瑾伸冤的报刊如雪片般飞来,贵福等官吏逼迫他签署伪造的证词,借他的威望来平息众怒。面对庚子赔款强加于民的赋税,田园荒芜、民生凋敝、时局动荡,他既心系朝廷,又自愧不能为百姓造福。身为一名知识分子,他有着自己的道德操守和独立的思考。当他听到徐锡麟刺杀恩铭的消息时,与吴道宗即刻同徐、秋二人划清界限不同,而是对徐锡麟效仿博浪椎油然生起了一丝敬意。他不善于与官吏们拉帮结派,甚至对官场的小人都没有一丝的提防。他希望徐锡麟等人不要革命,担心战乱会使百姓遭殃,因此盼望清廷早日立宪。这是一个忠君爱国的知识分子的形象。

李钟岳是一个真实的人物,实际生活中的他,在经历了内心不断的冲突、和解后,最终走向了毁灭。郑怀兴曾说过:"在刻划(画)主要历史人物内心世界时,我们要捉摸他们的独特性格在特定历史条件下所可能产生的内心经历。"④李钟岳有着"士"的精神和气节,同时又是一名循吏,其性格特质本就与晚清的黑暗社会格格不入,这构成了人物内心与外部世界的第一重冲突。李钟岳并不赞成在没有罪证的情况下就逮捕并审问秋瑾,拒绝株连无辜,并设法营救秋瑾,甚至向知府下跪求情。在"严防革命党劫法场"的哄骗下,面对士绅集体的压力以及自己迟来的进士功名,不得已屈杀秋瑾,通过一句"我纵然抗命,你也活不成了"⑤暂时平息了内心的冲突。在监斩秋瑾后,李钟岳闻听洗衣妇的哭诉和质问,面对伪造的供词和新闻舆论的谴责,他最终明白自己的官吏身份使他成了杀人帮凶和替罪羊,于是陷入了悔恨与自责中,为了保留自己的尊严,他抛弃了官职,拒绝在伪造的供词上签字,砸烂天平架和"明镜高悬"的匾额,以死的方式达到了与自己的真正和解。

① 余青峰著、杭州市艺术创作研究中心编:《大道行吟》,浙江古籍出版社2011年版,第109页。
② 余青峰著、杭州市艺术创作研究中心编:《大道行吟》,浙江古籍出版社2011年版,第110页。
③ 郑怀兴:《郑怀兴剧作集》(下),中国戏剧出版社2010年版,第839页。
④ 郑怀兴:《历史剧是艺术作品,不是历史教科书》,《戏曲研究》第16辑,文化艺术出版社1985年版,第49页。
⑤ 郑怀兴:《郑怀兴剧作集》(下),中国戏剧出版社2010年版,第840页。

李钟岳的性格有着特定的历史局限,作者无意将其塑造为一个悲剧人物,但他的性格特质酿成了自身的悲剧。李钟岳并不认可徐锡麟的革命之举,对秋瑾招收女学生来训练进行劝导,他不谙官场之道,对一心谋取升官的同僚和凶残的上司没有一丝提防,面对上司的恐吓和计谋,不懂得识别和拒绝,他没有看清清廷所谓立宪的谎言,只是希望秋瑾等难得的留学人才能为朝廷效力……他勤勤恳恳地为官府着想,为百姓担忧,他官吏的身份及太过忠厚的性格导致他成为谋杀秋瑾的帮凶,同时也造成了自身的毁灭。

李钟岳的形象凸显了易代之际有着忧患意识和社会责任感的晚清官员,在朝堂的淫威之下以自杀谢罪的方式来坚守士人的气节。

(四)不仅仅是为了纪念——越剧《秋色渐浓》

李莉创作的大型越剧《秋色渐浓》,透过历史的重重迷雾,展现了辛亥革命、袁世凯称帝、"二次革命"期间吴仕达、雷继秋等小人物的命运沉浮,揭开历史的外衣,去探测小人物的心理,正如作者在前记里写到的"并不仅仅是为了纪念",其中渗透着作者对历史冷峻的思考。

作为秋瑾戏曲的延续,雷继秋不仅继承着秋瑾未竟的革命事业,同时也继承着秋瑾誓死为共和献身的革命精神。雷继秋目睹秋瑾就义的壮举,效仿秋瑾走上了革命救国之路,她亲手弑父为秋瑾报仇,便没有了回头之路,只能一往无前,因此她克制着对吴仕运的情感,坚守着那一份同志之谊。她有着昂扬的革命斗志和坚强的革命意志,在袁世凯窃取革命果实后,雷继秋义无反顾地投身"二次革命",直至壮烈牺牲。雷继秋就是另一个秋瑾,至死都要成为革命的火种。

作者无意反映整个复杂的革命形势,而是着眼于人物在不同历史境遇下的生命体验。青年吴仕达是一个有思想的知识分子,他对滥杀无辜的黑暗社会现实心怀不满,向往和平安定的生活,因而满腔热血地投身革命事业。在辛亥革命取得了胜利后,他踌躇满志,兴奋地谋划着治国的方略,想要一展抱负。作为一个理想化的知识分子,他不能接受袁世凯窃取革命果实的事实,他绝望、迷茫并彷徨,陷入了自我怀疑和否定当中,他不断地追问路在何方,"国事为重为谁重?天下为公谁为公?仕达为谁开杀戒?继秋为谁效死忠?"[①]曾经矢志不渝的知识分子,如今颓然倒在历史的废墟之中。作为一个知识分子,吴仕达有着自己的局限,即面对现实的无力感,这也是千千万万的知识分子的共性,他们对社会现实的种种思索淹没在了轰轰烈烈的大革命中。

吴仕达的妻子素英是一个温婉贤淑的旧式女子,对丈夫、公公百依百顺、克己持家,她羡慕和钦佩雷继秋的作为,对原本平静的家庭生活因雷继秋的到来而受到扰乱纵然不满也没有丝毫抱怨,并在听到雷继秋的诉说后心生同情。她不了解政治,更不懂得革命,但她看到为仕达挡子弹的继秋、为龙儿牺牲的小石头后,逐渐明白"倘若是,家家不放亲人

① 李莉:《寂寞行吟——李莉剧作选》,上海社会科学院出版社 2011 年版,第 73 页。

去,起义必定会失败""与其任人宰割,不如奋起拼杀"①。素英拾起被丈夫扔掉的名单,抱着龙儿,走向远方。

故事的结尾是一个大大的留白,吴仕达在无限的失望和绝望中艰难地挣扎前行,他带着大大的疑问倒下了。素英带着孩子消失的背影,似乎在预示着历史的走向,她去通知同志撤离?走上了革命道路?在苍凉的历史中,有人倒下了,仍有人不断地踏上漫漫求索之路。

三、符号隐喻:"女性"与"母性"的二重奏

探寻百年来的秋瑾书写不难发现,秋瑾形象始终带有符号隐喻功能,突出体现在秋瑾的女性身份上。晚清,秋瑾的女性身份使其以"男女革命"受害者的形象出现在大众视野中,并迅速赢得了舆论的广泛关注。民国时期,秋瑾的女性身份使其得以在诸多以男性为主的民族主义革命先烈中占有一席之地。抗战时期,秋瑾的女性身份使其在妇女运动及战争动员方面发挥了重要作用。随着时代的更迭变化,对秋瑾的书写逻辑也发生了变化,秋瑾不再只是政治符号,而有了人性的温度,但其女性身份始终是剧作者强调的重点。20世纪80年代以来的秋瑾题材戏曲作品在"女性"与"母性"上做足了文章,为其大义之举抹上了悲壮的色彩。

处于社会关系中的女性,被赋予了更多的家庭角色,这无疑符合社会对女性的身份期待,因此不论是剧作家还是观众都对美人喋血的事迹充满了好奇,甚至有些猎奇,剧作家从秋瑾的女性身份着眼,注重从家庭关系出发对秋瑾走上革命道路的原因作了深入挖掘和阐释,细致地刻画出女革命家背后的精神世界并最大限度地发挥戏曲的抒情功能。

一是夫妻关系。在徐培军与卫震华编创的越剧《鉴湖碧血》中,"家庭革命"被舍去,作家深入挖掘出秋瑾、王子芳夫妻关系破裂的深层原因。剧中的王子芳不再是一个整天吃花酒的纨绔子弟,而是一个对妻子充满深情,希望取得妻子的谅解,对朝廷昏庸、官府腐败及民间疾苦有较多认识的形象。尽管剧中的王子芳有诱导秋瑾吐露实情的因素在内,但他痛定思痛、后悔莫及,想冲出家庭、官场而又"甩不掉因袭的重担"②。这不仅是对王子芳的翻案,更是对王、秋之间产生隔膜的原因的深入发掘。秋瑾与王子芳关系的破裂早已是不争的事实,这在秋瑾同兄长秋誉章的信中早有体现,其"行为禽兽之不若。人之无良,莫此为甚"③。但在他人笔下的王子芳并没有像秋瑾眼中那么如此不堪,跟他们夫妻有过交集的服部繁子,回忆王子芳"一看就是那种可怜巴巴的、温顺的青年"④,因此,戏曲中对

① 李莉:《寂寞行吟——李莉剧作选》,上海社会科学院出版社2011年版,第68页。
② 徐培均、卫震华:《鉴湖碧血》(越剧),《新剧作》1981年第5期。
③ 秋瑾:《致秋誉章》,见郭长海、郭君兮辑校:《秋瑾诗文集》,浙江古籍出版社2013年版,第112页。
④ (日)服部繁子:《回忆秋瑾女士》,高岩译,金中校,见郭延礼编著:《解读秋瑾》(上),山东教育出版社2013年版,第123页。

王子芳形象的塑造越来越多地尊重史实。秋瑾婚姻的不幸,固然是她走上革命道路的重要原因,但不是唯一原因,还有来自以王子芳之父为代表的封建大家庭的压迫以及革命战友的感召等,剧作家们在把握基本史实的基础上,进行合理的虚构,探讨秋瑾革命思想的根源。其中,对徐锡麟、陈天华等革命战友的鼓动作了浓墨重彩的渲染,如在反对"取缔"风潮中,秋瑾前往祭奠蹈海自尽的陈天华即为根据史实进行的合理想象,既抒发了秋瑾无比悲愤和深切怀念的心情,同时又点出了秋瑾思想变化的根源。郑怀兴的《轩亭血》同样也叙写了陈天华及徐锡麟的死带给秋瑾的心理冲击,不断地促进秋瑾的成长。

二是母子关系。越来越多的剧作家开始从母性视角展开对秋瑾心理空间的挖掘并借此阐释人物行动的内在逻辑。《风雨丽人行》中秋瑾母女间的对话,揭示出了秋瑾忙于革命无暇顾及女儿灿芝,从而导致母女关系疏离。

 秋瑾:灿芝,我的女儿,你怎么来了?
 灿芝:妈妈,你惹祸了吗?
 秋瑾:妈妈没惹祸,是祸惹了妈妈,你想妈妈吗?
 灿芝:妈妈要打屁股。(打秋瑾)打,打,打!
 秋瑾:来,让妈妈看看换了牙没有。哟!大门板都没有了。
 灿芝:芝瑛大姨家盖了新房子,叫万柳堂。
 秋瑾:妈妈抱抱——
 灿芝:我的裤腿短了。
 秋瑾:来,妈妈亲亲——
 灿芝:我的袜子破了。
 秋瑾:灿芝,你真的不想妈妈吗?
 灿芝:我看见小鸡睡在母鸡的翅膀下。
 秋瑾:灿芝——我的女儿,你忘了妈妈了……[①]

剧中的秋瑾,是一个疼爱孩子的母亲,但因革命和家庭不能兼顾,无法将精力放在儿女身上,她也因此尝到了母子关系疏离所带来的苦楚,这便是女性革命者相较于男性要付出的更多的代价。越剧《鉴湖碧血》中,秋瑾一双儿女对秋瑾的陌生感也是众多女性革命者生活的真实写照。

对秋瑾"女性"和"母亲"身份的强化,使之在"女革命家"的形象之外,有了更多的人性温情,自然能够拉近秋瑾与观众的距离,引发观众的共鸣。尽管这并不符合事实,但并不妨碍观众的心理接受,观众直观感受到的是革命者丰富饱满的情感世界和坚忍顽强的进取精神。

秋瑾题材的戏曲作品从时事剧变成了历史剧,叙事特色也由写实转向了抒情,秋瑾的

① 王长安、罗晓帆、吴朝友:《风雨丽人行》(五幕黄梅戏),《安徽新戏》1998年第6期。

形象也由单一走向了复杂,她作为革命家、女诗人、母亲的形象得到了全面展示,戏曲作品的艺术性得以回归,政治性退居其次,剧作还塑造了一批看客,一批觉醒者,一些为秋瑾请愿的书生等形象,预示着革命后继有人……这不仅仅是秋瑾题材的戏曲创作的历史变化轨迹,也是人们对民主革命家秋瑾的一个重新认识。

现代京剧《海港》音乐的创新

张 玄 陈誉洋[*]

摘 要：现代京剧《海港》是诞生在20世纪六七十年代的"八大样板戏"之一。它开创了一系列新的音乐创作手法。其后很多戏曲作品受其影响，形成了音乐创作上的"套式"，还产生了一些"样板戏"音乐的"衍生物"。《海港》在创作中借鉴西方歌剧音乐创作手法，为主要角色设计了一系列人物主题音乐，并运用了《国际歌》《东方红》《码头工人之歌》等革命歌曲主题。唱腔音乐上对传统流派和行当唱法都有大胆突破，在成套板式唱腔上拓展了结构、丰富了板式。在乐队编制和配器技法上，《海港》打破了传统京剧乐队的编制和程式性伴奏，发挥了西洋乐器的功能，使音响更加立体和丰满。同时，在经典核心唱段中运用了精妙的转调手法。

关键词："样板戏"；《海港》；音乐特点；经验

一、引 言

现代京剧《海港》诞生于20世纪六七十年代，它和京剧《红灯记》《智取威虎山》《沙家浜》《奇袭白虎团》、芭蕾舞剧《红色娘子军》《白毛女》、交响音乐《沙家浜》并称为"八个革命样板戏"。《海港》充分展现了二人阶级吃苦耐劳、敢于与阶级敌人进行斗争，胸怀祖国、放眼世界的大无畏精神，在当时受到了高度评价。

《海港》根据淮剧《海港的早晨》[①]改编而成。1964年初，淮剧《海港的早晨》被认为可以改编成京剧，争取参加全国京剧现代戏会演，于是上海京剧院对《海港的早晨》进行改编创作。1964年4月20日，何慢、郭炎生改出了第一稿送审。25日，上海京剧院组织排演，杨村彬担任导演，旦角演员童芷苓饰演主角金树英。5月中旬，编剧们又拿出了第二稿。1965年3月8日，上海市委新设的戏改小组和改组后的《海港的早晨》剧班子，在中国剧场进行了一场演出，然而，这却成了童芷苓版《海港的早晨》的最后一次演出。同年4月，蔡瑶铣版《海港的早晨》也被否决了。

[*] 张玄（1982— ），上海音乐学院副教授，专业方向：戏曲音乐；陈誉洋（2000— ），上海音乐学院音乐学系2018级本科生。

【基金项目】本文为国家社科基金艺术学重大项目"新中国戏曲史（上海卷）"（19ZD04）、国家社科基金艺术学一般项目"20世纪初上海早期戏曲录音的音乐形态研究与文化阐释"（21BD067）阶段性成果。

① 1963年初，上海淮剧团的编剧李晓明，深入苏北籍工人比较集中的上海港装卸区去体验生活。9个月后，他创作了反映码头工人生活的淮剧剧本《海港的早晨》。

1965年7月,经过一系列波折后,又一版《海港的早晨》诞生,剧名被正式定改为《海港》,导演章琴。剧中人物的姓名从金树英改为方海珍,刘大江改为高志扬,王德贵改成马洪亮,余宝昌改为韩小强。同时,最终拟定由李丽芳饰方海珍,赵文奎饰高志扬,朱春林饰马洪亮,周卓然饰韩小强。1967年春,该剧赴京参加《在延安文艺座谈会上的讲话》发表25周年纪念演出,于6月22日在中南海请中央领导审看后,创作组又先后调张士敏、王炼、黎中城、刘梦德进一步反复修改,强调了阶级斗争,塑造出阶级敌人钱守维的形象。《红旗》杂志1972年第二期发表了此剧1972年1月的演出本,中央人民广播电台随即播送了全剧录音。1971—1973年,上海电影制片厂先后拍了两次彩色戏曲片,导演傅超武、谢晋、谢铁骊。人民出版社于1975年10月出版剧本主旋律曲谱、总谱。

《海港》主要讲述的是上海港某装卸队,党支部书记方海珍带领共产党员装卸工组长高志扬和码头工人,为了支援亚非拉人民的反帝斗争,抢挑重担,赶在台风到来之前,将一批出国稻种装运上船的故事,戏剧矛盾体现在对暗藏的敌人钱守维所进行的阶级斗争和对思想懈怠的韩小强进行的阶级教育。全剧始终坚持"三突出"①原则,为全力烘托主要人物的英雄形象,不惜删掉表现人物情感、性格的细节。

回望新中国的戏曲史,《海港》是一个不容我们忽视的作品,它开创了一系列新的音乐创作手法。其后很多戏曲作品受其影响,形成了音乐创作上的"套式",还产生了一些"样板戏"音乐的"衍生物",如室内乐作品、弦乐合奏曲等②。下文我们将从主题音乐与唱腔、配器与转调手法等方面进行具体分析。

二、主题音乐与唱腔

此部分主要阐释主题音乐、行当唱腔的借鉴、唱腔套式与新创板式。

(一)主题音乐

《中国京剧史》对"主题音乐"是这样定义的:"京剧'样板戏'借鉴了歌剧创作中一种常用手法,即是设计一个富有特征的乐句或用一两个乐汇,构成剧中主要人物(包括正、反面人物)的'主题音乐'又称'特性音调',贯穿全剧,结合剧情和人物性格发展的需要,运用不同的变奏手法,塑造人物鲜明而丰富的音乐形象。"③创作者的初衷是借鉴西方歌剧中的

① "三突出"的创作"原则":在所有人物中突出正面人物,在正面人物中突出英雄人物,在英雄人物中突出主要英雄人物。
② 戴嘉枋:《论"文革"后期室内乐及管弦乐改编曲的创作》,《乐府新声》(沈阳音乐学院学报)2010年第4期。受《海港》影响产生的弦乐为钢琴五重奏伴唱《海港》。
③ 北京市艺术研究所、上海艺术研究所组织编著:《中国京剧史》(下卷第二分册),中国戏剧出版社1999年版,第1983页。

"主导动机"①。应该说,这种突破性做法在《海港》的音乐运用中是成功的。

《海港》中包含有方海珍三题、高志扬主题、工人英雄群像主题等人物主题音乐,在剧中发挥了三处积极作用:一是揭示人物情感;二是使人物形象更加立体;三是增强戏剧性。"(方海珍唱腔)最为可贵的便是那种吃透传统音调及其神韵之后,打破原有旋律格局,完全依据唱词内容所揭示的人物情感及情态所作的全新创造。"②主题音乐贯穿全局,使人物音乐形象鲜明、丰满,艺术上更具深度,在戏曲音乐创作中具有强大生命力。在表现人物性格上,"大量运用'主题音乐'来刻画剧中主要人物的性格、思想感情、情绪,弥补了传统戏曲在剧中主要人物唱腔过于千篇一律、戏剧性不强的缺陷"③。在整体音乐布局上,"史无前例地在京剧音乐中创用了个性化的人物主调,为主人公设计了象征形象的音型,并贯穿于全剧,将本来具有相对独立表情意义的唱段和器乐段落,有机地串联到一起,使全剧音乐既有对比、变化、发展,在整体上又十分严谨统一"④。

剧中还运用了《国际歌》主题、《东方红》主题、《码头工人之歌》主题等革命歌曲主题。从创作角度来看,革命歌曲主题的引入有揭示剧作主题和把观众引入历史社会情景中的作用。从审美角度来看,其音调符合时代和人民审美的脉搏,易为群众喜闻乐见。主题音乐是现代京剧创作初期,中西音乐交流和碰撞的显著特征之一,"创作者通常将现有的民间曲调或直接、或经过改编间接地运用到新剧目的创作中去,进而发展了整出戏的前奏、过场音乐、幕间曲等具有主题意义和时代特征的旋律"⑤。《海港》革命歌曲的运用,给人留下了相当深刻的记忆。

(二)行当唱腔的借鉴问题

《海港》为体现鲜明的人物个性和时代特征,在音乐上对传统流派和行当唱法都有所突破。行当唱腔间的相互借鉴,为更好地刻画人物和抒发人物丰富的思想情感服务。与传统京剧流派唱腔相比,这几乎是一个完全崭新的课题。

方海珍唱腔用小生腔的下滑法加强唱腔雄浑挺拔的气势,在"定把你无蓬的船儿拖回港"等唱段中,糅合了花脸唱腔中刚健有力的因素。她"吸收了小生的唱腔音调,运用声乐上花脸的演唱法,而使这一句腔非常突出,充满了新鲜感,挺拔、有力、刚强、铿锵,成为全曲的高潮。"⑥这种生腔板式的借鉴,使唱腔音乐节奏变化大,对比强烈,音乐的起伏和棱角更为鲜明,让旦腔音乐具有传统旦腔少见的阳刚之气。

韩小强的唱腔使得演唱能保持在舒适的音域上。其"借鉴并综合了老生与旦角的音

① "主导动机即'主导主题',1887年,H.冯·沃尔佐根评述瓦格纳《众神的黄昏》时最早采用此术语,指瓦格纳在《尼伯龙根的指环》中用以代表剧中人物、事件、观念与感情的大量反复出现的主题。"转引自上海音乐学院音乐研究所、汪启璋、顾连理、吴佩华编译:《外国音乐辞典》,钱仁康校订,上海音乐出版社1988年版,第434页。
② 汪人元:《刻画人物为本——京剧"样板戏"音乐评析之三》,《中华戏曲》1996年第2期。
③ 胡亮、王东:《现代戏曲音乐创作的特点》,《黄山学院学报》2006年第2期。
④ 王绍军:《试论"样板戏"的音乐剧倾向》,《戏曲研究》2008年第1期。
⑤ 黄琼:《论戏曲音乐的第三次大变革》,武汉音乐学院硕士学位论文,2005年。
⑥ 军驰:《现代京剧音乐创作经验介绍》(油印本),1996年版,第37页。

域,仍不失小生的风格,且声音更加甜美、宏亮"①。

(三)唱腔套式与新创板式

《海港》板式多、复杂,最大的成套唱腔中多达 11 个板式。板式的递进使得单个唱腔中具有多变性,在"散与整""慢与快""松与紧"的速度中不断变化。

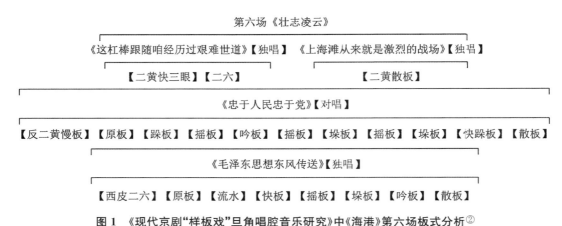

图 1 《现代京剧"样板戏"旦角唱腔音乐研究》中《海港》第六场板式分析②

从图 1 中可以看出,第六场"忠于人民忠于党"唱段【反二黄】腔系共有 11 次板式变化。传统京剧中【反二黄】并不多用,特别是【反二黄吟板】【摇板】【垛板】等皆为新创板式。【反二黄吟板】"穿插在'紧打慢唱'的【摇板】之间,建立在全曲中部、连接上句后半句的位置,与【摇板】【吟板】形成了节奏对比"③。同时,这里的【反二黄慢板】与传统【反二黄慢板】也有很大区别,创作者"通过加花、简化、扩腔、紧缩、润腔、修饰等一系列手段,创造出了传统风格之中的新的韵味"④。

《海港》创制了许多新的板式,如【吟板】【宽板】【排板】等,虽然其中有些并未形成完整的结构体系,但它们使唱腔音乐产生了新的发展动力,推动了戏剧进程。【吟板】用于揭示人物心灵深处的情感,在"毛泽东思想东风送"唱段快速的【垛板】之后,【吟板】"似唱似咏"的语气,唱出了方海珍对革命后代的深切希望。【宽板】以【原板】为基础,更多地采用二分音符、四分音符以及附点、切分音型并将时值放大,与【原板】相比,它具有更为伸展、辽阔的特点。例如,方海珍唱段"细读了全会公报"展现出人物从容的气概和必胜的信念。【排板】的创用更加丰富了【西皮】腔的板式,它在腔词上具有对称性,节奏上具有动力感,在马洪亮唱腔中,显现出他诙谐逗趣的性格特征。

① 军驰:《现代京剧音乐创作经验介绍》(油印本),1996 年版,第 12 页。
② 图 1 引自刘云燕:《现代京剧"样板戏"旦角唱腔音乐研究》,中央音乐学院出版社 2006 年版,第 184 页。
③ 费玉平:《京剧唱腔句法与作品分析》,中国戏剧出版社 2004 年版,第 455 页。
④ 刘云燕:《现代京剧"样板戏"旦角唱腔音乐研究》,中央音乐学院出版社 2006 年版,第 266 页。

三、配器与转调手法

这部分是关于中西混合乐队、传统京剧乐队的使用、西洋乐器发挥的作用、经典唱段中的转调手法等内容。

（一）中西混合乐队

《海港》在传统京剧乐队"三大件"（京胡、月琴、小三弦）与"四大件"（板鼓、大锣、铙、小锣）的基础上，加入新的编制——键盘排笙、竖琴①，拓展了京剧乐队的表现功能。管弦乐队编制定为：在弦乐器中第一提琴四把，第二提琴三把，中提琴两把，大提琴与低音提琴各一把；在管乐器中黑管、大管、长号各一支；在民族乐器中加入键盘排笙，形成"四三二一一"的中西混合乐队编制。

该剧在中西混合乐队，声部的主次关系问题上有明确规定。"于会泳对各声部的主次关系进行了排队，一是唱，二是'三大件'，三是西洋弦乐，四是木管，五是铜管，其中唱腔和三大件是体现京剧艺术风格的关键，要始终突出。"②

另一个值得关注的问题是中西乐器怎样融合。《海港》在配器上用有机玻璃罩将锣鼓组与乐队隔开，使锣鼓组既能看到指挥，又减弱了音量。具体来看，于会泳要求西洋乐器的演奏人员分别进行基础训练，从中体会、把握京剧音乐特有的句式划分、轻重落音和顿挫抑扬的节奏律动规律。对京剧三大件的琴师，则从音准上要求他们向西洋乐器靠拢，求得在同西洋乐器合奏时音准上协同一致。对鼓师，规定必须按乐谱演奏，坚决打破京剧伴奏以鼓师为中心的惯例，服从乐队专职指挥。在经过基础训练后，乐队才正式进入《海港》音乐的排练。基础训练大大提高了这支混合乐队在演奏上默契配合的能力，在指挥统一调度下，演奏井然有序，丝丝入扣③。《海港》乐队中的各种创造，后来也成为所有"样板戏"的标准编制，由此看出其改革的成功。

（二）传统京剧乐队的作用

中国传统戏曲音乐伴奏手法，可以用"裹、衬、连、垫、补、托、保、随、带、入"④十个字来概括。《海港》多次使用了"连"的手法，"使过门成为唱腔中不可分割的一个组成部分"⑤。

《海港》很少使用完整的锣鼓经，在高志扬"一石激起千层浪"唱段的开唱前打了【流水】套，起到烘托气氛的作用。其余为唱段伴奏的锣鼓经，一般配合着唱腔旋律的节奏型

① 张泽伦：《京剧音乐的里程碑——论"样板戏"的音乐创作成就》，《人民音乐》1998年第11期。
② 杨健：《第二批样板戏的产生及艺术成就》，《戏剧》2000年第3期。
③ 杨健：《第二批样板戏的产生及艺术成就》，《戏剧》2000年第3期。
④ 李庆森：《戏曲伴奏的手法》，《中国音乐》1983年第2期。
⑤ 李庆森：《戏曲伴奏的手法》，《中国音乐》1983年第2期。

来使用,与传统锣鼓经有很大区别,但鼓板作为提示音的作用还是被保留了下来。不难发现,《海港》与传统京剧不同,不再有严格的程式规定以及明确的曲牌、行弦、过门套式规范,音乐设计主要依据具体的内容、人物性格、内心情感等方面,整体上戏剧与音乐浑然一体,这便是变革的重要意义。

(三)西洋乐器发挥的作用

剧中使用的西洋乐器在增强传统戏曲音乐的表现力和表现形式、改变传统戏曲单旋律线条的伴奏模式、丰富音响效果上发挥了作用。

特别值得关注的是小提琴,它构建起了多样化的复调织体。对照《海港》总谱可发现:三大件、小提琴、唱腔声部构成了织声复调形态,体现出你进我退、你退我进的旋律关系,放到江南丝竹中就被称为"嵌当""让路"。有学者提出:"我国民族音乐作曲家就是通过构建支声复调形态,成功地将小提琴声部融入到了戏曲的伴奏织体中,从这个角度实现了小提琴音乐的本土化、民族化变革与发展。"①由此看来,《海港》中小提琴的运用的确实现了突出转变。

(四)转调模进手法

方海珍的主要唱段"细读了全会公报"在旋律转调上颇具创新,这个唱段已经完全突破了【西皮】唱腔的传统程式。"一方面,唱段运用方海珍的人物主调作为每一句唱腔的过门来贯穿全曲,已是以往京剧唱腔中从未有过的创举;另一方面,跟随唱腔的起伏,过门也作不同高度的模进,只是它的结束音与前一句唱腔的结束音一致,由此保持了过门与唱腔的连贯。"②

对这种频繁转调的作曲技法,学界存在不同的观点。刘云燕、戴嘉枋等认为这种做法在作曲技法上取得了历史性的突破和进展,也充分发挥了刻画人物形象的作用。也有人认为,这种打破传统格局的方式,会使音乐风格与传统戏曲音乐相去甚远。以《海港》第四场为例,笔者参照刘云燕、戴嘉枋、军驰等学者的研究整合而成以下调性分析,如表1所示。

表1 第四场方海珍"细读了全会公报"分析③

小 节 数	唱词/过门/伴奏	调 式	调 性
p152 3-5	过门	D商调式	C宫
p153 1-4	过门	A商调式	G宫
p153 5-p154 5	"细读了全会的公报"		
p154 5-p155	过门		

① 宋梦娇:《论小提琴在戏曲音乐中的应用》,中国音乐学院硕士学位论文,2018年。
② 戴嘉枋:《论京剧"样板戏"的音乐改革(下)》,《黄钟(中国·武汉音乐学院学报)》2002年第4期。
③ 表1是笔者参照《海港》1972年1月演出本总谱及其他文献的分析结果。

续　表

小　节　数	唱词/过门/伴奏	调　式	调　性
p155 2 - p156 3	"激情无限"	B商调式	A宫
p156 3 - 5	过门		
p157 1 - 6	"望窗外"	E商调式	D宫
p157 6 - p158 2	过门		
p158 3 - 5	"雨后彩虹"	G宫调式	G宫
p159 1 - 2	过门		
p159 3 - p160 4	"飞架蓝天"	D商调式	C宫
p160 4 - p161 1	过门		
p161 2 - p162 3	"江山如画,宏图展"	G宫调式	G宫
p162 3 - 5	过门		
p163 1 - 4	"怎容妖魔舞翩跹"	D商调式	C宫
p163 5 - 6	过门		
p164 1 - 7	"任凭他诡计多端瞬息万变"	A商调式	G宫
p165 3 - 4	"我这里早已壁垒森严"	D徵调式	
p165 6 - 9	过门	D商调式	C宫

由表1可知,本唱段整体上形成了C宫—G宫—A宫—D宫—G宫—C宫—G宫—C宫—G宫—C宫的调性布局,小节数参照《革命现代京剧〈海港〉总谱》①。调式频繁纡变,上下句落音不同,上下句唱词结构不固定,这段唱腔的三个腔节显示出不同的调式调性特点,创作者将方海珍人物主题移位、转调、模进,形成了色彩上的对比。

四、立足当代的回想

值得继续深入探究的课题有二:一是方海珍唱腔与程派唱腔的关系。较多学者认为方海珍唱腔借鉴了程派唱腔中的风格和技法,矛盾的是,程砚秋一贯表现的是含蓄深邃、

① 上海京剧团《海港》剧组集体改编:《革命现代京剧〈海港〉总谱》,人民文学出版社1974年版,第152—165页。

曲折委婉的演唱风格，而方海珍展现的却是刚强果断的女性形象，两者在个性特征上存在很大的差异。笔者认为这里不能简单依据创作者的原始构思来下定论，需要基于音乐本身作进一步分析。二是作曲家发挥的作用。周乐认为："无论是剧目唱腔的创作与设计，抑或唱腔的教学，都减弱了琴师在其中所起的作用，转而交给专业作曲家的创作和设计。"[1]作曲家在戏曲音乐中的地位逐渐提高，在谱面和演奏上他们要求精准、严格，与传统戏曲音乐的做法相比有很多不同，笔者认为有关这一课题还有更大值得探索的空间。

《海港》给其后的戏曲音乐和剧作家群体带来了很深的影响，新编剧目一方面借鉴其音乐的创作经验，另一方面直接运用西方的作曲技法来迎合最新观众群体的审美期待。作为"文革"时期的文艺"样板"，《海港》无疑被打上了深刻的时代烙印，体现出"文化大革命"对文艺作品的政治要求和艺术特性。但不可否认的是，经过国内众多杰出的艺术工作者的精心打磨，它在音乐创作、剧本写作、艺术表演、舞台美术等很多方面都有相当高的艺术水平和欣赏价值。因此，"样板戏"音乐作为一种承上启下的艺术成果，是戏曲史研究中不可忽视的重要一笔。

[1] 周乐：《京剧琴师地位与功能的变迁研究》，上海音乐学院博士学位论文，2014年。

论冯纪汉对豫剧发展的贡献

王建浩*

摘　要：从1956年到1966年，冯纪汉担任河南省文化局副局长，主管戏剧工作，这10年是河南地方戏繁荣兴盛的10年，冯纪汉的主持和领导，为河南戏剧的发展作出了重要的贡献。冯纪汉参与组织了一系列的活动，如河南省首届戏曲观摩会演大会、河南省现代剧目汇报演出、河南省第二届戏曲观摩会演大会、河南省豫剧各流派名老艺人座谈会及汇演、河南省现代戏观摩演出大会等。冯纪汉还是一位学者型文化官员，他不仅领导和组织戏剧工作，还利用工作的间隙撰写了大量的戏曲理论文章，至今仍有参考价值。

关键词：豫剧；冯纪汉；贡献

一、冯纪汉的戏曲活动

冯纪汉，1918年出生在河南省西平县二郎乡冯魏庄。1932年考入开封两河中学，因参与学生爱国运动，两次被学校勒令退学。1936年3月，失学的冯纪汉奔赴上海，因投靠无门，盘费花光，只得流浪街头，卖报为生。1937年3月，冯纪汉返回开封，考入开封中国中学高中班。1938年6月，日军轰炸开封，开封沦陷，学校南迁，冯纪汉毅然离开学校奔赴延安。

1938年，冯纪汉进入延安陕北公学高级班学习。1938年11月20日，冯纪汉加入中国共产党。1939年夏，中共中央将陕北公学、鲁迅艺术学院等合并，成立华北联合大学，并全部开赴晋察冀前线。不久，冯纪汉从华北联合大学毕业，1940年调晋察冀边区中学工作。1944年奉调南下，1945—1948年任豫东中学校长。该中学除完成教学任务外，要配合党的中心工作，开展宣传活动，排演各种文艺节目，自编自演有京剧、豫剧等戏曲剧目，如《血泪仇》《贫女恨》等，"戏上缺了哪个角色，冯纪汉亲自登台演唱"①。

1949年，冯纪汉任商丘专署文教科科长，兼任商丘中学、商丘师范校长。此时，他仿照家乡办窝班的方法，办起了一个娃娃剧团（戏校）。哪怕工作再忙，他也总到戏校去看看那些学戏的娃娃，他认定发展戏曲事业要从娃娃抓起。之后，这个娃娃剧团成长出了几位

* 王建浩（1981—　），艺术学博士，郑州航空工业管理学院讲师，专业方向：戏曲历史与理论。
【基金项目】本文为河南省哲学规划一般项目"新中国70年豫剧发展研究"（2019BYS026）阶段性成果。
① 冯南星、冯鲁英、冯宛平主编：《冯纪汉纪念文集》，中州古籍出版社1995年版，第29页。本文中夹注页码处均引自此书。

很有成就的好演员（第29页）。1951年，冯纪汉调离商丘，赴开封任河南省速成中学校长，不久改任开封市文教局局长、开封市政府秘书长。

1956年，冯纪汉调离开封，赴郑州任河南省文化局副局长、党组副书记，主管戏剧①工作，是中国作家协会会员，河南省戏剧家协会主席。

1956—1966年，是河南戏剧快速发展的10年，名家名剧不断涌现，此时戏剧也是民众最主要的娱乐方式，戏曲、话剧、曲艺等各种文艺活动繁多，会演频繁，冯纪汉是主要的负责人和实施者。如冯纪汉上任不久的1956年12月，河南省举行了盛大的首届戏曲观摩演出大会。大会参与者之一的荆桦回忆道："纪汉同志分管艺术工作。他到任不久，立即参与领导和组织了全省第一届戏曲会演。1956年冬举行的这次会演，称得上人才荟萃，群芳竞艳，是河南省戏剧界一次空前的盛会。作为会演大会具体工作负责人，冯纪汉同志承担着十分繁重的业务。他每戏必看，每会必到，同来自全省各地的作者、导演、演员广泛接触，密切联系，而且写文章、作报告、迎来送往，格外辛劳。"②1958年，举办河南省现代戏汇报演出。1959年，举行河南省第二届戏曲观摩会演。1960年，举办河南省首届青年演员汇演。1962年，举办河南省豫剧各流派名老艺人座谈会及汇演。其工作伙伴张鹏回忆道："冯纪汉同志日夜和我们一起工作。他在会上收集了大量的剧目资料和剧种的历史资料。白天谈，晚上记，他用那密密麻麻的小字写下了三四本这样的材料（随后，他用其中的部分资料写出了《豫剧源流初探》）。后来，剧目会和曲艺会的同志把挖掘出来的传统剧目和曲目进行了汇编，出了厚厚的十几本，虽然它还很不完全，在今天也可以算是一份难得的珍贵遗产了。"（第70、71页）

1964年6月，河南省现代戏剧观摩演出大会举行。这次大会，还要甄选优秀剧目参加在广州举办的中南地区现代戏观摩演出大会，工作量大，非常辛苦。荆桦说："1964年夏，在省委宣传部的直接领导下，我省举行了有1 600多人参加的现代戏会演。纪汉同志也是这次大会的具体组织和领导者之一。此时，现代戏的创作已经进入到一个新的发展阶段，有不少问题需要研究解决，同时要为参加中南区会演挑选节目，任务极其繁重。会演期间，纪汉同志仍是坚持每戏必看，有的戏连看几遍，并且参加剧本的讨论修改。由于气候炎热，工作劳累，他的嗓子一时哑得说不出话来，但他仍然勤勤恳恳，任劳任怨，照常坚持工作。"③1965年，冯纪汉带领河南戏曲演出团参加中南区会演。杨兰春说："在河南举行首次和二次戏曲会演及中南区戏剧调演中，河南出了不少深受观众欢迎的剧目，这虽然不能完全归于他（冯纪汉）个人之功，但绝不能否认他所作的特有贡献，这是众所公认，有据可查的历史事实。"（第13、14页）

冯纪汉在领导和组织戏曲会演工作的同时，撰写了不少的剧评、讲话和社论等文章，这些文章很有真知灼见，如《谈谈鬼神戏》《沙里淘金挖掘剧目》《礼失而求诸野》《谈戏曲艺术传统》《向优秀的传统学习》等。1963年写出《豫剧源流初探》，分两期发表于《奔流》。

① 这里的戏剧是大概念，包括曲艺、皮影、木偶等艺术形式。
② 荆桦：《河南剧苑的辛勤园丁——忆冯纪汉同志》，《河南戏剧》1980年第5期。
③ 荆桦：《河南剧苑的辛勤园丁——忆冯纪汉同志》，《河南戏剧》1980年第5期。

1966年,"文化大革命"爆发。1970年6月24日冯纪汉病逝,年仅51岁。十一届三中全会后,冯纪汉得到平反。1979年,河南人民出版社出版了单行本的《豫剧源流初探》。1980年《戏曲艺术》(郑州)、《河南戏剧》等杂志发表了荆桦、张鹏等人的悼念文章。1988年是冯纪汉诞辰70周年,河南省文化厅和中国戏剧家协会河南分会为了缅怀冯纪汉先生、纪念他为河南戏剧事业作的贡献,编辑了《冯纪汉戏曲史论集》,以《河南戏曲史志资料辑丛》专辑的形式内部出版。1995年,在《冯纪汉戏曲史论集》基础上进一步丰富内容后,中州古籍出版社正式出版《冯纪汉纪念文集》。

二、冯纪汉对挖掘、传承传统剧目的贡献

1956年4月28日,毛泽东在中共中央政治局扩大会议上正式提出"百花齐放,百家争鸣"的方针。冯纪汉主管河南的戏剧工作,就是在这个历史背景下开展的,他刚一上任就遇到了好的戏曲政策。

对于传统剧目,冯纪汉有深厚的感情,并且能深刻地认识到其历史价值,他说:"河南地方戏曲遗产很丰富,有二十多个剧种,四千多个剧目;戏曲音乐中还保存有元、明以来古老剧种的许多曲牌,和明、清两代在中原地区发展起来的民歌。这些戏曲遗产,是我国古代丰富的文化遗产的一部分。它们是过去劳动人民和千百万的艺人用辛勤劳动创造的艺术成果。"(第241页)

"戏改"初期,由于禁戏过多,造成上演剧目贫乏,不能满足群众的文化生活。挖掘传统剧目,是丰富剧目的重要手段之一,冯纪汉说,要重视河南剧种的传统剧目,要沙里淘金,因为过去对传统剧目的发掘不够,造成了当时上演剧目的贫乏。要改变当时剧目贫乏的状况,必须要发掘整理传统剧目。要依靠群众,特别是老艺人,要端正文化部门和剧团排斥老艺人的态度,组织一定的力量把老艺人记得的剧目的内容、唱腔和表演记录下来。可以分批公布搜集和整理好的剧本,以供剧团使用。每个剧种的剧团和演员也要加快回忆,把自己的或者别人上演的戏记录下来,如有机会,可以一字不改地试演一下,请有关部门和戏剧工作者观看讨论,看这些戏是否有问题,是否适合公开演出以及如何修改。冯纪汉说,凡是没有毒素的戏,都可以有计划地分批上演(第107页)。

对于为什么要挖掘传统剧目,冯纪汉也给过解释。他说,当时的剧团和演员以上演传统剧目为主,传统剧目占优势,更重要的是,很多优秀的传统剧目为广大群众所喜爱,长期以来形成了他们(观众)的欣赏习惯和口味,戏曲改革,要从具体的实际情况出发(第246、247页)。

难能可贵的是冯纪汉不是空喊口号的"官员",而是一个实干家,实实在在办事的人。他不是仅关注省级剧团,而是多次深入基层,调查研究,观看县级剧团的剧目,如到开封专区和商丘专区,看了41个剧团的61个剧目,这些剧团保留传统剧目之丰富,令他惊讶。东明平调剧团有传统剧500个以上,项城越调剧团有传统剧目353个,宁陵豫剧团能演的传统剧目就有272个(经常上演的有122个),睢县豫剧团有传统剧目392个(经常上演的

有96个),商专越调剧团有传统剧目280个(经常上演的93个),虞城县人民剧团经常上演的传统剧目有100个以上,还有能演而不常演出的传统剧目301个(第126页)。而且基层剧团行当齐全,唱腔也保留着传统的艺术风格,因此冯纪汉认为挖掘传统剧目应当"礼失而求诸野":"在戏曲艺术上,关于传统剧目也好,传统的优美的唱腔也好,传统的舞台表演技巧也好,艺术上新生的力量也好,我们都需要到下面艺人群众中云找去挖掘,这就是我说的戏曲上'礼失而求诸野'的思想。"(第127页)

在戏改的年代,传统剧目中的鬼神戏,一直是一个敏感话题。"百花齐放,百家争鸣"的方针提出后,对于鬼神戏有所宽松,以前被禁止的剧目又重现在舞台上,然而,它们一直和主流意识形态相抵牾。但冯纪汉敢于触碰这个敏感点,他在报刊上发表的第一篇谈戏的文章就是《谈谈鬼神戏——看〈司马茅告状〉、〈铡朱温〉后的感想》(《河南日报》1956年1月6日),他说:"有鬼神的戏,不一定都是好的,有的鬼神戏是替统治阶级宣传奴才道德的。但有不少的鬼神戏,却是我们戏曲中的精华。"(第96页)他主张对鬼神戏进行实事求是的分析,具体问题具体对待,不能一棍子打死。

他认为鬼神戏可以分为两类:一类是有益的鬼神戏,这类戏通过鬼神的形象伸张正义,反抗罪恶的制度,成全人间的美事,从某种程度上反映人民的愿望,使群众受到一定的教育,这类戏可以上演;另一类是迷信的鬼神戏,这类戏形象过于恐怖,故事荒诞离奇,宣传因果报应、听天由命,提倡奴才道德的,这属于迷信戏。冯纪汉说,当把剧目的尺度放宽的时候,可能会出演一些不好的鬼神戏,这时要进行实事求是的分析、研究、讨论,帮助改进提高这类戏,"不能笼统地把鬼神戏从戏曲艺术领域中赶出去"(第98页)。这个看法无疑更切合中国传统戏曲遗产的实际情况。正是基于这样的认识,他大胆推荐开封专区和商丘专区拿《铡朱温》和《司马茅告状》参加河南省首届戏曲会演,而这两个戏他是提前看过的,认为有积极的意义,参加会演的目的是引起讨论和研究,摸索鬼神戏整理、改编的经验。

冯纪汉主持戏曲工作时,虽然中央提出了"百花齐放,百家争鸣"的文艺方针,但是,"极左思潮的社会语境始终是1950年代的主旋律,这一点是我们分析各种问题时必须要考虑的。如果脱离这个语境,任何过于感性和理想化的比附及结论都会背离真相而坠入泥淖。"①

1962年,冯纪汉主持召开的豫剧名老艺人座谈会及汇演,这对记录和保存豫剧传统剧目更具有重要的历史意义。豫剧在中华人民共和国成立之前曾流传到西北地区,中华人民共和国成立后豫剧得到快速发展,全国十多个省份都曾建立专业的豫剧团。与此相应,很多豫剧名演员、老艺人在省外豫剧团工作,而1949年后召开的戏曲观摩会演,基本上以省为单位,这样,全国的豫剧名演员、老艺人缺乏交流,很多名老艺人的拿手唱段缺乏记谱与录音。河南省首届戏曲观摩会演虽然邀请了省外的一些豫剧代表参会,但非常有限。为了查漏补缺,1962年的这次豫剧名老艺人座谈会,凡名演员、名老艺人都在邀请

① 商昌宝:《"戏改"与"百花齐放":20世纪50年代戏曲政策的解读》,《中国戏曲学院学报》2007年第3期。

之列。

1962年豫剧名老艺人座谈会取得了以下三点成绩：第一，编辑了四册豫剧名老艺人传统唱腔选集，以地域唱腔分类：豫东调部分、祥符调部分、豫西调部分、沙河调部分。第二，与豫剧名老艺人传统唱腔选集相对应，对很多豫剧名老艺人唱腔进行了录音，有不少谱子是根据录音记录的，如唐玉成、王锡堂、花桂荣、冯焕卿、阎彩云、姚淑芳、周海水、贾宝须、陈连堂、李小才、李景萼、刘玉梅、李二凤等名老艺人的唱腔录音，今天都成了非常珍贵的资料。但也有不少虽有谱子，没有对应的录音，不知是没有录，还是遗失了。第三，进行了名老艺人展演，如商丘专区豫剧老艺人赴省汇报演出团公演和许昌专区豫剧名老艺人赴省汇报演出等，展演了许多优秀的传统剧目，有的进行了全场录音。

三、冯纪汉对现代戏创演的贡献

冯纪汉不但重视传统剧目，也重视现代戏。正如大海、丁琳在《要是老冯还活着——怀念冯纪汉同志》中所说，"他主张'两条腿走路'方针。即一方面积极提倡、扶植现代戏，同时也不排斥优秀传统剧目和新编历史剧，实际上，他的热情更多地是在现代戏方面。每出现一个新戏，即使是有明显的缺点和不足，老冯总是满腔热情地给予鼓励"（第59页）。

传统戏曲经过上千年的历史积淀，已经形成了完整的表演体系，而要表现现代生活，谈何容易，特别是传统戏完整之表演程式与现代生活之写实形成难以调和的矛盾，所以最初的现代戏不免幼稚和粗糙——但这不啻是戏曲史上的一次新创造。现代戏不免会遭到一些保守者的非议，但冯纪汉却能从历史的角度辩证地看待：传统剧目经过历史的考验，千锤百炼，现在看来，仍不是十全十美；而现代戏就像刚出生的孩子，哪有一离娘胎就成功的天才，哪能对现代戏求全责备呢？（第59页）

冯纪汉对豫剧《刘胡兰》的评论即是典型的事例。1956年，河南省举行首届戏曲观摩会演，这次会演共有23个剧种93个剧目，传统戏占大多数，有86个，现代戏7个，其中河南省豫剧院三团上演的豫剧《刘胡兰》引起了较大的争议[①]。有人说《刘胡兰》"非驴非马"，有人说这个戏是"梆子歌"，概括起来有以下三种说法：其一，如果说《刘胡兰》是采用了歌剧的形式，吸收了地方戏曲的因素，它还是成功的；其二，《刘胡兰》既不是豫剧，也不是歌剧，因而不能存在；其三，《刘胡兰》已经是豫剧了，不过其中还有些缺点，这表现在音乐创造上，还有不谐调、风格不统一的毛病。（第114页）

面对争论，冯纪汉专门撰写了《谈地方戏曲应该怎样反映现代生活——看〈刘胡兰〉后的感想》一文，发表于《河南日报》，对该剧主要持肯定的态度，也毫不讳言地指出该剧存在的缺点，评论比较中肯。冯纪汉主要从表现群众斗争场面这个难题，肯定了该剧的探索和创造：《刘胡兰》一剧渗透着导演、音乐工作者和青年演员辛勤的汗水，绝不是粗制滥造。特别是他们探索用豫剧形式来演反映现代生活中的群众斗争场面，这个成绩很大，值得肯

① 河南省第一届戏曲观摩会演大会编印：《河南省首届戏曲观摩演出大会纪念册》（内部出版），1957年版。

定。唱腔上,特别是独唱部分,基本上是采用了豫剧的形式,即便是争议较大的合唱部分,音乐上也大半是采用了豫剧的旋律。表演的技巧是熟练的,伟大史诗悲剧的气氛是浓厚的,因此《刘胡兰》的成绩应当肯定。对《刘胡兰》的缺点,冯纪汉也直言不讳:"歌剧的色彩比较浓厚,能够利用豫剧形式处理的没注意到,因而给观众的印象是地方戏曲色彩不强。"(第114—116页)冯纪汉认为《刘胡兰》存在不足,引起争议,这是现代戏发展中的正常现象。

1960年,河南省的现代戏创作出现了新的高潮,一个个优秀的新戏接踵而至,如开封地区的《沙岗村》、信阳地区的《刘氏碑坊》和商丘地区的《社长的女儿》等。当这些新戏刚问世时,冯纪汉就带着欢欣激动之情,给予宣传和鼓励,争取多数领导的支持。他多次去观摩,每出戏至少看三遍以上,发表意见的次数更多,并多次组织相关人员观摩、座谈和研究讨论进一步提高的方案。张鹏回忆道:"他对出现的新剧目都像母亲对她的新生婴儿一样的爱护。有时看完了戏,已经夜深,他仍然兴致勃勃地和我们谈论不已……"①

如1958年河南省现代剧目汇报演出,冯纪汉在演出大会总结报告中,对涌现的剧目如《朝阳沟》《光荣的李大娘》《涧河飞上邙山岭》《英雄山》等作了详细的点评,冯纪汉又从剧本创作、表演、音乐、舞台美术四个方面对现代戏创作进行了总结,有些看法颇有见地。1964年,禁止演出古装戏,只允许演现代戏,现代戏的创作就显得更加迫切。冯纪汉对1964年河南省现代剧观摩大会的24个戏进行了更为详细的分析,写成《戏剧革命的花朵——河南省现代戏剧观摩大会剧目漫谈》一文。

冯纪汉还重视现代小戏的创作,他认为"短小精悍的小戏,则可以更迅速地反映当前人民的火热斗争,能够尽快地从各方面来表现社会主义新人;小戏更便于题材多样化;剧团上山下乡带这样的戏也方便;小戏需要人少,能够使更多的演员得到舞台实践的机会;小戏不需要大量布景,也能降低戏的成本。"(第256页)"当时各地也都创作了一些小戏,如《卖箩筐》《夫妻俩》《游乡》《扒瓜园》《好媳妇》《红管家》《传枪》和《掩护》等(后来这些戏除《掩护》外,均拍了电影),其中不少都是县剧团的作者写出来的。冯纪汉同志亲切地接见他们,像对老朋友一样诚恳地指出他们的成就和不足,叫他们多看戏、多看书,在生活中仔细地观察人,加深对生活的感受。同志们都非常愿意接近他,不是视他为难以伺候的上级领导,而是把他作为自己的一个博学多艺的、诲人不倦的良师和益友。"②

值得一提的是,现代戏经典剧目《朝阳沟》的诞生,也与冯纪汉的提议有密切的关系。1958年,冯纪汉提议杨兰春用一个星期的时间写一个戏,作为全省召开的地市文化局长会议的闭幕戏。7天的时间连写带排确实困难,但杨兰春想到冯局长对他的关心,不写有点儿对不起冯局长,于是就动笔赶写、赶排了《朝阳沟》。有时冯纪汉也参与阅稿(看剧本草稿)、观察排练。杨兰春在《怀念——纪念冯纪汉同志逝世26周年》写道:"每演一次《朝

① 张鹏:《河南艺苑的辛勤耕耘人——怀念冯纪汉同志》,《戏曲艺术》(郑州)1980年第1期。
② 张鹏:《河南艺苑的辛勤耕耘人——怀念冯纪汉同志》,《戏曲艺术》(郑州)1980年第1期。

阳沟》,我都想起冯纪汉同志,是他的促进,是他的平易近人,尊重作者、导演、演员自觉性的好作风,推动了《朝阳沟》的出世。"(第 14 页)

四、冯纪汉对戏曲理论的贡献

冯纪汉是一位学者型文化官员,他不仅领导和组织戏剧工作,而且利用工作的间隙撰写了大量的戏曲理论文章。从张木林的回忆文章《忆冯纪汉同志》[①]可知,冯纪汉的文稿大多由自己亲笔写成,有少部分紧急文稿由他口述,别人记录、整理。他的戏曲理论文章可以分为两类:一类是戏曲评论文章,如《谈谈鬼神戏——看〈司马茅告状〉〈铡朱温〉后的感想》《谈地方戏应该怎样反映现代生活——看〈刘胡兰〉之后的感想》等;一类是豫剧史研究文章,如《豫剧源流初探》。

由于冯纪汉英年早逝(51 岁),他积累了大量的资料卡片,还没有来得及整理成文,后《冯纪汉文学艺术笔记》整理了他的手稿卡片,保存着他学习马克思、恩格斯、列宁、别林斯基等论文学艺术的手稿,保存有"大弦戏曲牌目录及手书卡片"等。《冯纪汉纪念文集》中收录有《戏曲漫记》一文,这是冯纪汉收集的关于曲剧、二夹弦的资料,拟写成类似于《豫剧源流初探》的河南其他剧种的历史研究文章,可惜未能成文。

冯纪汉对戏曲艺术的规律有深刻的把握,他在《谈戏曲艺术传统》一文中说,中国戏曲艺术体系有以下四个特点:一,从剧目上看,特别丰富多彩;二,从戏曲中的角色来说,也是多样化的,这是因为社会上人的个性是多样化的;三,中国戏曲的表现方法,有很多是现实主义与浪漫主义相结合的,这里的浪漫主义有点类似今天所说的虚拟性;四,从艺术的美化和载歌载舞上来说,这是中国每个剧种的特色。以上是从中国戏曲的共性出发的,至于河南地方戏,冯纪汉也注意到了它的特殊性,他说:"在整理改编传统剧目时,还应当保持河南语言的地方色彩,不要过多地删去生动活泼的语言,而用知识分子所喜爱的书本上的语言去代替。……在音乐上,要充分发挥本剧种乐器的作用,要明确乐队是围绕演员们演唱来进行的,它不是独立的乐队,而且是后者服从于前者……地方戏曲,需要从剧目上、唱腔上、舞台表现技巧上、服装上、化装上、脸谱上保持它原有的良好传统。我们应当珍视和尊重过去的优良传统,应当好好地来学习这些传统。"(第 134 页)

在继承传统与现代戏创作上,冯纪汉也有深刻的认识。他说,在戏曲工作中虽然大力提倡尊重和学习传统,努力挖掘传统剧目和表演艺术,但这并不是说戏曲反映现代生活不重要了,而是两者是紧密相连的。即便是现代戏,只有继承了优秀的传统,它才能赢得观众的喜爱,才有生命力。因为优秀的传统已经形成了观众的欣赏习惯,否定客观存在的观众欣赏习惯,实际上就是拒绝优秀的传统。"任何一种新事物的成长,如果不从已有的事物中吸取营养,把其精华变成自己的组成部分,那这个新鲜事物就不能长久存在。"(第

① 张木林:《忆冯纪汉同志》,《戏曲艺术》(郑州)1980 年第 4 期。

111页)

1962年举行的豫剧名老艺人展演进一步印证了冯纪汉的观点,他观摩了商丘专区老艺人的演出,激动地写道:"商丘专区老艺人们这次来省演出,再一次向我们表明:优秀的传统剧目、唱腔和表演,在老艺人们身上是保存得很多的。我们要千方百计地把这些东西挖掘出来,郑重地进行加工整理,来丰富人民的文化生活。……不经过刻苦学习,优秀的传统就学不到手,也继承不下来。继承不了优秀的传统,也就谈不上提高和发展。因此只有在继承优秀传统的基础上,取其精华,去其糟粕,提高和发展才有条件,一切科学和艺术都是如此,戏曲也不例外。"(第177页)

对于有的同志不尊重传统,妄想天才创造,冯纪汉给予了严厉的批评:"关于在唱腔上保存原来的艺术风格问题,有些同志随便的把过去传统的唱腔丢掉,甚至睡一个晚上就创造出了一种新的唱腔,这真是滑天下之大稽。每种戏曲艺术中的唱腔,都是多年形成的,其中都是经过了千百万人的加工和创造,而且这种唱腔又是在广大群众一定艺术习惯的基础上成长起来的,要改变一种唱腔,首先就不要脱离这个戏曲艺术的原来的群众基础;当然我不是说,每种唱腔都要它万年不变,而是说,若是某种唱腔从反映现实生活上有缺陷,不创造不行,但是要在尊重群众的艺术习惯的基础上去进行,要在把这种戏曲艺术各种东西都学深学透的条件下去进行,要在把全部积极因素和精华都运用了的原则下去创造。"(第126页)冯纪汉这些关于继承与创新的观点,至今看来,认识还是非常深刻、科学的。

冯纪汉戏曲理论的集大成之作当然是《豫剧源流初探》,这是第一篇探讨豫剧起源及豫剧早期历史的论文。这篇论文共分四个部分:第一部分探讨豫剧的起源,认为豫剧可能是从东路秦腔演变而来,东路秦腔即同州梆子;第二部分是豫剧在成长的过程中受到弋阳腔、罗戏、昆曲和汉剧的哺育;第三部分论述了豫剧的五大地域流派——祥符调、豫东调、高调、沙河调和豫西调;第四部分概述豫剧的剧目及表演。难得的是作者提供了大量的豫剧的早期史料,有的材料是作者亲自访问豫剧老艺人所得,这是研究豫剧起源和早期历史绕不过去的参考文献。

冯纪汉观摩了大量的河南戏,再加上对戏曲一般规律及戏曲历史的深刻研究,使自己成为一个戏曲专家,因而他非常内行。他对现代戏的评论和建议,不是大而无当的套语,而是非常中肯、颇有建设性的改进意见。"他从不用政治概念去套一个剧目,而是从这个戏的内在倾向性出发,从它反映生活的真实程度出发,从表演艺术的完整和完美出发,从唱、做、念、打的有机结合的程度出发,要求和改进一个戏。"[1]冯纪汉对《刘胡兰》的评论即是典型的一例。

冯纪汉在戏曲工作上取得成就的原因是什么呢?有两点:一是热爱戏曲,二是苦干实干。他的同事张鹏说:"对于传统剧目这批文化遗产,冯纪汉同志也是很有感情的,他会

[1] 张鹏:《河南艺苑的辛勤耕耘人——怀念冯纪汉同志》,《戏曲艺术》(郑州)1980年第1期。

背诵不少传统戏的唱段,高兴的时候,他还会哼几句走调的老唱腔。"(第 70、71 页)他为了了解基层剧团,为了了解传统剧目,经常深入县级剧团,观看数以百计的剧目,统计出每个剧团所掌握的传统剧目的数字。为了了解河南剧种的历史,他记录了上万张卡片,写了几十本笔记。这两点看起来平常,但有几个人能做到呢?!

戏曲史上不可磨灭的重要一笔

——北京曲剧《茶馆》对艺术经典的再演绎

景俊美*

摘　要：北京曲剧《茶馆》根据老舍先生的三幕剧本《茶馆》改编而成，1998年在京首演，创造了连演100场、累计观众10万余人的佳绩。与话剧《茶馆》相比，北京曲剧《茶馆》有着鲜明的艺术特征：一是体现在朴实凝练的语言及曲艺铺就戏剧厚重的生命底色，二是体现在多样艺术语汇交织呈现立体且多面的人物形象。特别是由"数来宝"到"卖唱人"所体现的地域特征和京腔京味的演唱特色，使该剧成为戏曲史上不可磨灭的重要一笔。

关键词：北京曲剧；《茶馆》；老舍；艺术特征

熟悉中国戏剧的人都知道老舍先生的《茶馆》所具有的重要意义。不过，对于大多数人而言，老舍先生的《茶馆》多以话剧的形式呈现，如北京人民艺术剧院（下文简称"北京人艺"）1958年版（导演：焦菊隐、夏淳）、1999年版（导演：林兆华）以及2017年《茶馆2.0》版（导演：王翀）、2017年四川人民艺术剧院版（导演：李六乙）、2018年孟京辉版（导演：孟京辉）等。无论话剧的哪一个舞台版本，都演绎出了自身的风格。有的朴实，有的张扬，有的呈现出穿透人心的力量，有的则极具颠覆性。而且无论哪一个版本，在戏剧界都掀起过或大或小的涟漪。然而，在《茶馆》的众多舞台演出版本中，还有一个版本却不甚被研究者提及与关注，那就是北京曲剧版的《茶馆》（改编：王新纪、顾威，导演：顾威）。尽管这个版本在1998年曾经创造了在北京工人俱乐部连续演出100场、观众累计10万余人的佳绩，但是学术界对它却评论寥寥。究其因有各种可能，比如剧种的受众面、名角名团效应不足或宣传的力度不够等。但无论哪一种原因，都不能掩盖北京曲剧对优秀戏剧作品——《茶馆》的贡献以及曲剧本身自成一格的艺术光彩。

一、朴实凝练的语言及曲艺铺就戏剧厚重的生命底色

戏剧艺术是社会生活的反映，也是剧作家情感的流露和宣泄。好的剧作一定兼有思想性、艺术性和观赏性，首先具体体现在戏剧语言。北京曲剧《茶馆》的戏剧语言特色极为

* 景俊美（1981—　），北京市社会科学院副研究员，专业方向：戏剧史与戏剧评论。
【基金项目】本文为国家社科基金艺术学重大项目"新中国成立70周年中国戏曲史（北京卷）"（19ZD06）、北京市文联基础理论课题研究项目"北京地区戏曲传播创新研究"（BJWLYJB04）阶段性成果。

鲜明,其首因在于老舍先生的民族性追求与京味儿呈现,其次为曲剧剧种基因使然。两者综合在一起,共同构筑了这部剧的艺术时空。

(一) 幽默反讽、一语双关的自然运用,词汇填镶、妙语连珠的话中有话

从三幕所反映的三个时代看,《茶馆》用极凝练的语言以及明暗交织的线索,刻画了三个即将被埋葬的社会,并蕴含着"只有社会主义才能救中国"的道理——尽管这是一个尚未出现的时代。因此,一部剧囊括进了百年的社会图景。就细部来分析,该剧的语言极幽默,时不时穿插着词汇填镶与一语双关。

在第一幕中,唐铁嘴对秦仲义的谀词就是一种反讽:"这位爷好相貌,真是天庭饱满、地阁方圆,虽无宰相之权,却有陶朱之富。"①事实上秦仲义的生意正运行维艰,以至于后来遭遇了破产,唐铁嘴口吐莲花的谀词与现实状况形成鲜明对比。一方面讽刺了唐铁嘴这个所谓的算命先生其实全是胡诌,另一方面,也通过反讽预示着秦仲义的悲剧人生。这种巧妙的双重讽刺,可谓是一种艺术的极致,既刻画人物,又预示命运。

第二幕中,词汇填镶的运用最为突出。李三嘴里妙语生花:"改良!改良!越改越凉,冰凉!"(第9页)唐铁嘴更是口出"绝"句:"现在我已经不抽大烟啦!……我改抽白面了。(拿烟)您瞧!这哈德门的烟卷又长又松,一磕打就空出大半截,正好装白面。(让王利发烟,王不要)这大英帝国的烟,日本国的白面,两大强国伺候着我一个人儿,这福气还小吗?(点烟抽起来)"(第11页)人物的劣根性跃然于舞台之上。吴祥子、宋恩子之流的下层小特务盘剥比自己更弱小者的细节更是体现了高妙的语言艺术。吴祥子说:"王掌柜不愿意咱们看,必定会给咱们想办法,对吧?"宋恩子:"要不这么得了,干脆来个包月,每月一号,按阳历算,你把那点……"吴祥子:"那点意思!"宋恩子:"对,那点意思送到。你省事,我们也省事!"王利发:"你二位那点意思得多少呢?"吴祥子:"多年的交情,你看着办。你聪明,还能把那点意思闹成不好意思吗?"(第13页)这妙不可言的对话,直接塑造了鲜活的人物形象,深层揭露了社会的黑暗。初看令人发笑,细品令人心酸。语言艺术是戏剧最容易被看出来的艺术,但同时又是最难呈现的艺术。这种看似信手拈来的驾轻就熟,实际上是对生活的谙熟和对戏剧的把握,创作者的才情又是一个必备要素,三者缺一不可。

(二) 凝练语言泼墨而就,京味儿小人物洞穿时世

诗意的语言最能够传递出意犹未尽与弦外之音。好的戏剧语言,可以一句话塑造一个人物,一句话映现一个世界。《茶馆》的语言生动精炼,具有极地道的"京味"特点,这是北京曲剧最善于呈现的艺术特性,也是北京人艺自成一体之民族化表演风格的集中体现。老舍先生曾说:"格调欲高,固不专赖语言,但语言乏味,即难获得较高的格调。提高格调亦不端赖词藻。用的得当,极俗的词句也会有珠光宝色。"②曹禺先生对《茶馆》也有过高

① 王新纪、顾威:北京曲剧《茶馆》(根据老舍的同名话剧改编),北京市曲剧团1998年12月演出本,第5页。本文中夹注页码处均引自此剧本。

② 克莹、李颖编:《老舍的话剧艺术》,文化艺术出版社1982年版,第219页。

度评价,特别是对语言艺术的评价。他说:"看人家,一句话就是一个人物。"[①]

以人物语言为例,《茶馆》中的人物一张口便具有独特的"这一个"的特征,人物说话可谓是"句句打埋伏",起承转合的作用、前呼后应的效果处处显现。如"吃洋教"的马五爷,仅在第一幕出场,一共说了三句话,而且这三句每一句都是干货,蕴含着相当丰富的信息量。第一句话:"二德子,你威风啊!"(第3页)一句话制伏了蛮横至极的二德子,虽然此前并没有交代他的身份,但这句话却最恰切地显示了马五爷的身份与地位,透露了即使像二德子这样天不怕地不怕的人,在马五爷这儿也是绝不能逞威风的。第二句话:"有什么事好好地说,干吗动不动地就讲打?"(第3页)这句话又侧面映衬了马五爷虽然真"威风",但与二德子并不是一路人,有"文明人"的派头。也正是这句话引起了常四爷对他的好感。于是常四爷凑上去说:"这位爷,您圣明,您给评评理!"马五爷却说出了第三句话:"对不起,我还有事。再见!"(第3页)这第三句话透露出一种"不屑",这威风凛凛的马五爷并不是常四爷的"战友",他自然看不惯二德子,但也并不是常四爷之类的人。就是这样一句话,暴露了马五爷的真本性——这是一位靠洋人活着的人,即使他再威风,他也是不能真正解救弱小之人的。首先他不想救,其次他自己也是依附,依附着外国势力,过着欺人与自欺的生活。

综上,这简短的三句话,不仅刻画了人物、营造了氛围,而且映现了局势、揭露了社会。这是真正出离了"教科书式的语言"而进入"性格化语言""民族化语言"的新境界,老舍笔下的"京味儿"也便有了载体与依托。

(三)由"数来宝"到"卖唱人",土洋结合的韵致与纯粹京味儿的流淌

单弦牌子曲是北京曲剧的典型特征,但不是唯一特征。在北京曲剧《茶馆》中,音乐对戏剧的烘托性具有一种有别于话剧的另一种震撼。话剧《茶馆》幕前大傻杨的"数来宝"是老舍先生的创新,具有"音乐性、艺术张力及'假定性'的作用"[②]。而在北京曲剧中,"数来宝"换成了京味儿"小曲儿",大傻杨卖艺人的身份不变,但是带了一个女儿小明珠。从在"茶馆"里卖唱讨生活,到在幕间唱,不仅具有幕与幕之间的连接效果,而且是剧情的化身,具有特殊"剧中人"的功能。

同样的一段唱在曲剧中被唱了三次,每一次的功能不同,连在一起又具有一种新功能。第一次是在"茶馆"里,"东南西北四方天,天地当中是人间。春夏秋冬来回转,转得岁月,一晃就是几十年。人活世上总得有个盼,盼望一家老小不愁吃和穿。人活世上总得有个盼,盼望那个世道永平安"(第4页),一段小曲儿被完整展现,写照了平凡人的期盼与无奈。那时候的小明珠虽然很饿,还有人能赏给她一碗烂肉面吃,她那脆而亮的嗓音,娇小而可爱的动作,都展现了小姑娘对未来的憧憬。第二次是在第二幕幕前,小明珠已经长

① 转引自陈徒手:《人有病,天知否》,人民文学出版社2011年版,第117页。
② 董克林:《〈茶馆〉的"草珠项链"——试谈〈茶馆〉幕前大傻杨的"数来宝"》,《商丘师范学院学报》2015年第11期。

大,但是那沉重的脚步隐喻着她经历了多少酸辛与磨难,8句曲儿省略了2句,留下了余音……第三次是在第三幕幕前,老年大傻杨手拿破琵琶沿"台"乞讨,一步一跪,小曲儿再起,唢呐声声催人泪下,然而观众只闻悲曲不见人,小明珠的消失也预示着时代是如何将人埋葬的事实。此时无声胜有声,8句只唱4句,"人活世上总得有个盼,盼望一家老小不愁吃和穿。人活世上总得有个盼,盼望那个世道永平安"(第18页),这是题旨,也是咏叹。剧的张力在音乐的烘托下直抵观众灵府,创造了既地道又艺术、既符合人物身份又烘托故事情节的崭新艺术呈现。

二、多样艺术语汇交织呈现立体且多面的人物形象

人物是戏曲艺术的灵魂。换句话说,无人物无戏曲。老舍先生的《茶馆》人物众多,因为这是一个"图卷戏",所以众生相中刻画了社会各类人物的真实缩影,也折射出了历史特征与时代变迁,所以评论界将之视为"史诗戏剧的典范"[①]。改编后的北京曲剧《茶馆》基本遵循原著的人设,不为追求个性而完全创新,而是顺应观众审美及记忆作适当的调整,呈现出既包蕴思想性又体现戏曲性的艺术特征,特别是曲艺艺术与故事内容的相融相契,使得改编后的剧目特征鲜明而独特,并带给观众耳目一新的审美体验。

(一)小人物、小事件揭示家国走向与民族命运

北京曲剧《茶馆》的戏剧结构基本遵循老舍先生的原作,是一种传统的类似人艺话剧的三幕剧。故事内容人所共知,通过三幕写了50年的风云变幻、50年的时代变迁以及50年来生活在风云变幻之时代中的人的悲欢离合和情感故事。它宏观上是图卷式的戏剧结构,艺术细节上又有着鲜明的对比性。

同样是裕泰茶馆的常客、同样是"吃俸禄"的满族贵族子弟,常四爷耿直倔强有骨气,他爱国、恨洋人、关心国事、敢于斗争。他看到乡民卖女,痛感"大清国要完";面对无赖二德子,他不惧怕,敢于讽刺;即使是因一言获罪,他也临危不惧,因此第一幕中他是挺着腰板离开茶馆的。对比来看,同是旗人的松二爷却胆小怕事得很,常四爷因言语获罪,吓得他语无伦次、魂不附体。他"瞪着眼挨饿",却仍在黄鸟身上消耗着有限的生命。他身上有落魄旗人的鲜明特征——游手好闲,懒散无能,最擅长喝茶玩鸟,最终落得个饿死的下场。下场虽然不好,但是老舍先生对这个人物却倾注了"了解之同情"[②],他身上比常四爷还要更典型地反映了真实的旗人生活及其文化特征,曲剧在表现他的时候有一段经典的【寄生草】曲牌唱段:"这可是北京的头一份儿,它能够叫出全套的'七字炸音儿'。妻死后,儿女们不孝顺,只有这黄鸟儿它一个人跟我亲。我没饭辙也要给它把吃食儿奔,它为我哨出那风柳五湖春。多少回我活得没了劲,一见它我就消了死的心。"(第12页)古老的曲胆、柔

① 曹树钧:《〈茶馆〉诞生的曲折与精品创作的客观规律》,《齐鲁艺苑》2014年第6期。
② 陈寅恪:《审查报告》,见冯友兰:《中国哲学史》(下),商务印书馆2011年版,第603页。

美的曲调、缓慢的节奏、忧愁加慰藉的情感,说不尽的小民生活——好一个天凉好个秋。

有论者指出,旗人身份的"常四爷、松二爷两个栩栩如生的小人物的怎么活着和怎么死的过程,倾注了老舍对满族生活和命运悲剧的深刻理解"①。张光年先生则说:"每个不重要的人物,上得场来,也带上了他们各人的历史、甜酸苦辣。……这些人都不是处在时代漩涡的中心;大时代的风浪却天天冲击他们。"②剧中人虽然都是小人物,发生在他们身上的事也多为小事,然而通过小人物和小事件,观众分明看到了大社会与大时代,看到了民族命运和家国走向。诚如郭汉城先生所言:"(《茶馆》)每个人物,都各有自己的一番经历,一个故事,汇成了一个总的故事。所以不统一中有大统一,无故事中有大故事,即那个时代的故事。这是一种独具匠心的结构。"③

(二)既保留话剧的表演风格,又突出京腔京味的演唱特色

"话剧加唱"是戏曲界经常诟病的一种现象。但是在北京曲剧的发展史上,这种创作方式却是其成功的创作道路之一,《茶馆》《龙须沟》《北京人》《四世同堂》等,都遵循了这样的创作道路。当然,北京曲剧的"话剧加唱"概念及艺术追求绝不能简单等同于专家批评的"话剧加唱",因为前者的"话剧加唱"是依托话剧深厚的创作底蕴而进行的戏曲改编,而后者的"话剧加唱"则是在戏曲剧目的创作过程中出现的演出问题或毛病。一为特色,一为问题,自然不在一个层次上。对话是话剧的生命。④ 而戏曲的唱、念、做、舞则是有别于话剧的另一种表达。这种表达与话剧的台词、表演等手段看似都是舞台呈现,但根底不同。比如创作的理念不同、审美的定位不同、艺术的风格不同等。

与话剧版的《茶馆》不同,北京曲剧版《茶馆》在改编的过程中作了很多新的调试,比如更加凸显戏曲艺术的特征,将幕前"数来宝"改为小曲儿"天地当中是人间",突出了戏曲的音乐性。比如取消次要人物,增强主要人物的戏份及其情感表达。其中,秦仲义和庞太监之间的较量,在话剧版中虽然也不错,但是曲剧版中则显得更有张力。原来的对话改为对唱,从而在这表面看似风平浪静实则水火不容的"金钱莲花落曲牌"的旋律中,将这两个人物的身份、地位、性格、命运都加以最巧妙的刻画与展现。结局的处理更是充满了戏曲的张力与魅力,北京曲剧选择了三位老人撒纸钱自悼自祭,三人合唱的出殡歌"人生一世入土为安"更是有一种凄楚酸痛的淋漓感。最终,当所有人都退去,王利发用300多字的长唱段与他的时代、他的北京城、他的世界回见了——

白花花的纸钱儿四处落,凄凉凉的茶馆儿静悄悄。破烂烂的窗棂儿映晚照,孤零零的人影儿伴心潮。茶馆里人来人往多么热闹,茶壶上的大铜壶足有那么六尺高,茶座前坐满了老少爷们儿真不少。茶客们笑语喧声,和着我的心气儿上云霄。还只当生

① 张宏图:《从〈茶馆〉看老舍的民族文化悲情》,《满族研究》2007年第1期。
② 克莹、李颖编:《老舍的话剧艺术》,文化艺术出版社1982年版,第401页。
③ 郭汉城:《当代戏曲发展轨迹》,文化艺术出版社2014年版,第238页。
④ 洪深语,原话是:"话剧的生命就是对话。"见郑榕:《郑榕戏剧表演创作谈:实践斯氏体系的成果与经验》,中国戏剧出版社2019年版,第139页。

意永似春前草,谁曾料世道偏如夺命的刀!几十年对谁都点头赔笑,几十年我不住的前拱后刨,几十年我变着法儿拼命买好儿,几十年我提心吊胆点头哈腰凄凄惨惨苦挣苦熬。到头来一家老小难温饱,最可怜,我那小孙女,连一碗热汤面也吃不着。一辈子改良成笑料,几十年的老字号,混到今天没下梢,正经人没好报!只恨那些个娘娘、混混、天师、处长……滋滋润润把好运交。尽管你把孽造,恶贯满盈天不饶!儿孙们早就出了城门上大道,晚末晌儿你再来找我叫你永远找不着,哪怕是搬来机枪和大炮,也休想让我再哈腰,仰天大笑,泪珠儿掉,老裕泰我就跟您回见了,回见了!(第28页)

(三)人物象征化、类型化,既突出特性与单一性,又反映共性和普遍性

类型化人物塑造有着特殊的文学、美学与文化价值,是戏曲艺术常用的刻画人物的手法。《茶馆》原作描述了70多个人物,改编后的北京曲剧版中有名有姓的人物有30多个。因此,北京曲剧《茶馆》整体的人物面貌仍然是众生相的。

茶客中的人物身份保留着多样性与对比性的统一。旗人常四爷、松二爷,富商秦二爷,太监庞老爷,算命人唐铁嘴、小唐铁嘴,人贩子刘麻子、小刘麻子,打手宋恩子和吴祥子以及他们的下一代,吃洋饭的马五爷等,他们身份不同、性格不同,来茶馆的目的也不同,然而他们共同交织成了一幅又一幅的历史画卷,是动荡时代的社会相集成。此外,还有非茶客的多种身份,如茶馆老板王利发及其妻子王淑芬、儿子王大拴、儿媳周秀花、孙女王小花,茶馆打工人小二、李三,卖艺人大傻杨和小明珠,被父母卖了活命的康顺子、她的父亲康六以及她的"儿子"康大力等。全剧篇幅不长,但人物绝不打折扣,他们本身既是对比又是一体,体现了用人物反映广阔的时代及社会面,并预示着令常四爷身陷囹圄的那句话:"大清国要完!"

其中,作为老北京城中的小生意人王利发则是曲剧版中用墨最多的主要人物之一。之所以说他是主要人物,是因为他的存在推动了主题的发展。他和其他人虽然都是小人物,但有着自己的独到之处。比如他精明、圆滑、八面玲珑,有着善良的本性,体现出顺从和对人的恭敬奉承,但也自私、胆小,有时候还虚伪和狡黠。正是这样一位在夹缝中求生存的"顺民"王利发,他终究还是逃不脱被压迫者的命运。他自己总结自己:"改良啊!改良!一辈子我也没忘了改良……"(第26页)他也自己反问自己:"没做过缺德的事,没做过伤天害理的事,我得罪谁了?"(第27页)"一把纸钱向天抛"的大合唱给予了诗意的回答,也让北京曲剧版的《茶馆》画上了圆满的句号,给观众以回味无穷的想象空间。

三、结　语

总之,北京曲剧《茶馆》与话剧《茶馆》的最大不同是艺术样式的不同。一为戏曲,承继民族传统的东西更多,自带地域性与风俗特征;一为话剧,遵循三一律,是舶来品,表现出一种深沉的思考。从接受效果看,戏曲和话剧具有不一样的观众启示。前者表现出"渐悟

性",即通过观看舞台上的人及其行为表现、人生命运而逐渐感悟到生命的意义和人生的价值。如京剧《春草闯堂》,小丫鬟春草的行为在现实生活中是很难存在的,但是她的智慧、她的勇敢确实符合人情物理,所以观众相信这种看似假的"真实",将之视为一种艺术的欣赏。后者表现为"同步性",即尽量让观众在观剧的同时"同步"感受到或意识到人、人性、社会及生命的复杂,并在同步思索中获得震撼、触动、净化或升华。如话剧《雷雨》,观众在观剧的过程中,或叹息繁漪的疯狂,或同情侍萍的命苦,或哀婉四凤的可怜,观众因剧情的张力而喜怒哀乐,与剧中人感同身受,进而达到同频共振的"共情"效果。

如果说话剧民族化是中国话剧人一直在致力追求的艺术境界,那么戏曲如何现代化则是戏曲人孜孜以求的目标。北京曲剧《茶馆》的"现代性",依托了话剧的良好根基,不仅彰显着戏曲这一古老艺术样式的生命力,而且挥洒了北京地方剧种——北京曲剧的艺术光泽,它渗透在舞台的方寸之间、雕琢在人物的里里外外,并带给观众耳目一新的审美体验。"现实主义、民族化和完美的整体感"[①]是研究者对1958年版人艺话剧《茶馆》的评价,曲剧《茶馆》则是站立在巨人肩膀上的艺术经典再解读、再演绎,这也是经典能够超越时代、超越地域、超越民族与国界的价值与意义所在,戏曲史对此理应给予关注。

① 杨旻月:《〈茶馆〉创作始末》,河北大学硕士学位论文,2014年。

步 入 天 门
——贵州铜仁苗哨溪村"开天门"仪式调查

刘冰清　赵　颖*

摘　要："开天门"是贵州铜仁周边地区流传至今的一种特殊丧葬仪式,只有去世的土老师才有资格举行这种仪式。其仪式过程有请神、造水、发文、行坛结界、架桥会宾、立楼下马、差兵追亡、解洗对怪、开天门、破地狱、招五方兵守墓等。该仪式中,死者在入"天门"的那一刻,喻示其身份由"巫"到"神"的转换,而见证者亦得到了精神上的慰藉,并由此表达了对死者的敬意。

关键词："开天门";丧葬仪式;土老师

丧葬仪式是人生礼仪的重要组成部分,源自人类早期灵魂不灭的观念,集中体现一个民族的人生伦理、孝道观念、族群认同等文化特征,具有增强群体内部凝聚力、道德信仰和强化社会成员对社会的归附等作用[1]。国内对于丧葬仪式的研究成果颇丰,在多个领域均有所探讨。而从人类学、民族学的角度进行的相关研究,大致可分为两类:一是受阿尔弗雷德·拉德克利夫-布朗(Alfred Radcliffe-Brown)的功能主义影响,沿袭林耀华、杨庆堃[2]等老一辈人类学学者的足迹,如聂丹的《黔西北农村丧葬仪式中的工具性功能初探》[3]、李彬的《金岭镇回族的丧葬习俗及其社会功能》[4]等,主要对某区域或某民族丧葬仪式的诸多功能进行分析;二是借用阿诺尔德·范热内普(Arnold Van Gennep)的"过渡仪式"和维克多·特纳(Victor Turner)的"阈限性"理论进行研究,如朱爱东的《过渡礼仪:云南巍山坝区汉族丧葬习俗研究》[5]、戴聪的《汉族社会丧葬仪式个案探讨》[6]、张建军的

* 刘冰清(1969—),三峡大学民族学院教授,专业方向:文化遗产学、民间信仰研究;赵颖(1995—),江苏昆山亭林中学教师,专业方向:文化遗产学。

【基金项目】本文为国家社科基金项目"武陵民族地区多宗教并存现状调查与研究"(19BMZ066)阶段性成果。

[1] 董国皇、李婷婷:《象征人类学视野下黎族丧葬仪式研究——以海南省三亚市梅村为例》,《广西民族研究》2016年第1期。

[2] 林耀华在《义序的宗族研究》一书中描述了"过世""报丧""殓尸""入殓"等丧事仪节,运用功能主义方法进行相关研究;杨庆堃从功能主义出发分析了丧礼的社会功能,认为其有助于保持群体对宗族传统和历史的记忆,增强凝聚力。

[3] 聂丹:《黔西北农村丧葬仪式中的工具性功能初探——以大方县响水白族彝族仡佬族乡葬礼为例》,《贵州民族研究》2009年第5期。

[4] 李彬:《金岭镇回族的丧葬习俗及其社会功能》,《回族研究》1994年第1期。

[5] 朱爱东:《过渡礼仪:云南巍山坝区汉族丧葬习俗研究》,《广西民族研究》2002年第1期。

[6] 戴聪:《汉族社会丧葬仪式个案探讨——以贵阳市城郊刘氏葬礼为例》,《红河学院学报》2009年第3期。

《布傣人的丧葬礼仪及其文化意义与功能》[①]等,通过运用这些西方理论,对丧葬仪式的个案进行深描和阐释,并对其背后的文化意义进行探讨。这些成果为我们进一步观察、研究丧葬仪式提供了良好的范本,具有一定的参考价值。

本文所涉及的"开天门"仪式是一种特殊的丧葬傩仪,而丧葬傩仪则自古有之,《周礼·夏官·方相氏》中就曾描述过方相氏在"大丧送葬"时行傩:"方相氏,蒙熊皮,黄金四目……大丧,先柩,及圹,以戈击四隅,驱方良。"[②]言及方相氏走在灵柩前,等到了墓地即用戈敲击墓内四角,以驱赶潜藏的妖魔鬼怪。但"大丧"并非一般丧事,而是一种最高规格的大礼,只有帝、后等人死去才有资格驱使方相氏为其送葬,故而"人臣不敢备方相"[③],丧葬傩仪始终是少数人的特权。及至魏晋时期"民间方相"出现,丧葬傩仪即从宫廷走向民间,并在宋明时期朝着复杂化、演艺化的方向不断发展[④]。

由于受不同地区文化的影响,丧葬傩仪也呈现出不同的形态。如今,在贵州铜仁周边地区仍然保留着丧葬傩仪,只不过其仪式只有去世的土老师才有资格进行。该仪式不仅具备禳灾祈福之功能,还具有将死者的身份地位由"巫"转化为"神"的功能,是对死者尊敬的一种文化表达。

本文是笔者对铜仁苗哨溪村为期两天的"开天门"仪式详实的观察与记录,并在此基础上对该仪式略作分析,以期能够对该仪式进行相应的文化解读,进一步丰富拓展贵州铜仁地区的丧葬文化,为以后作更深入的研究提供一定的案例参考。

一、铜仁苗哨溪村概况

苗哨溪村系贵州省铜仁市碧江区下辖的一个行政村。铜仁市位于贵州省东北部,武陵山区腹地,东邻湖南省怀化市,北与重庆市接壤,是连接中南地区与西南边陲的纽带,是贵州向东开放的门户和桥头堡,自古有"黔中各郡邑,独美于铜仁"的美誉。[⑤] 铜仁原名"铜人",传元朝时有渔人在铜岩处潜入江底,得铜人三尊。元代设置"铜人大小江蛮夷军民长官司",隶属思南宣慰司。明永乐十一年(1413)撤思州、思南宣慰司,于今境地设铜仁、思南、石阡、乌罗4府。明正统三年(1438),废乌罗府,其大部并入铜仁府。铜仁由此得名。今铜仁总面积为18 003平方千米,总人口数为448.03万,有汉、侗、土家、苗、仡佬等29个民族,辖碧江区、万山区、松桃苗族自治县、玉屏侗族自治县、沿河土家族自治县、江口县、石阡县、思南县、德江县等。[⑥]

① 张建军:《布傣人的丧葬礼仪及其文化意义与功能》,《广西民族大学学报(哲学社会科学版)》2007年第S1期。

② 陈戍国点校:《周礼》,岳麓书社1989年版,第85页。

③ 宋代高承《事物纪原》"石羊虎"条说:"人臣不敢备方相,乃立其像于墓侧。"引自《丛书集成初编》,商务印书馆1937年版,第344页。

④ 钱茀:《傩俗史》,广西民族出版社、上海文艺出版社2000年版,第177~194页。

⑤ 资料引自铜仁市人民政府——铜仁概况,http://www.trs.gov.cn/zjtr/trjj/trgk/。

⑥ 资料引自铜仁市人民政府——历史沿革,http://www.trs.gov.cn/zjtr/trjj/lsyg/。

苗哨溪村位于铜仁市碧江区坝黄镇西部,东与龙井村和泥哨村相连,南与江口县坝盘镇接壤,西北与江口县桃映镇交界,距铜仁市区19.3千米,距坝黄镇政府驻地9.3千米,总面积18.7平方千米,辖22个村民小组,654户,2 143人。全村现有耕地4 863.18亩,天然林、果林、楠竹等林地17 867亩,森林覆盖率达85%,是全镇天然林保护最完好的村。村里以种植业为主,主要种植油茶、沃柑、红薯等①。该村以土家族、苗族为主,保留着土家族六月六、苗族二月二和三月三等丰富多彩的节日民俗及深厚的巫傩文化。

二、"开天门"仪式的缘起与准备

此次"开天门"仪式源于一场突如其来的车祸,系XW(父亲)为其儿子XZF(出生于1973年9月)举行,时间在2017年9月29—30日。为了本次仪式的顺利进行,参与"开天门"仪式的土老师们作了充分的准备,仪式中所涉及的主要物品,下文将对其一一介绍。

(一)仪式缘起

本次举办"开天门"仪式的事主XW是当地颇为知名的一名土老师,有三子四女,死者XZF为其三子中的老大,常年跟随XW从事傩事活动。据XW介绍:

> 也就是五天前(9月24日),我儿子跟我说要陪一个玩得好的朋友去江口县城修摩托车。他是经常在外面跑的人,之前去广州、浙江打过工,我就没太在意,但上午去了却迟迟没回来,连个电话都没有。我就有点担心了,但也没想很多,毕竟他那么大的人了,能出什么事呢。结果有人打电话过来,跟我说我儿子和他朋友可能没刹住车,也不知是不是刹车坏了,两个人都掉到山沟里,送到市里的医院去了。我听到这消息就慌了,赶紧往医院赶。等到了医院以后,医生跟我说我儿子的朋友肺部破裂,情况很危险,而我儿子已经走了……他以前很上进,做傩做得好,我找师傅给他度了职,他和我一样也是土老师,是土老师就不能随随便便地下葬,是要"开天门",到"天堂"去的。②

因XZF已经度过职,有着土老师的特殊身份,又遭遇凶死,故而需要通过"开天门"仪式来慰藉亡灵,帮助其前往所谓的天界。

本次仪式参与者众多,请来帮忙的村民就有50余人,其中多为自家的亲戚。XZF唯一的儿子XHY现年20岁,在外打工两年,因XW年事已高,本次仪式的大小事宜多为XHY从外地赶回后帮忙操办。

(二)仪式准备

9月29日,笔者跟随主人家延请的方志昌、石东平等土老师,一起来到苗哨溪村XZF

① 内部资料,资料提供者:苗哨溪村村委会。
② 被访谈者:XW,男,78岁,访谈时间:2017年9月29日,访谈地点:贵州铜仁苗哨溪村XW家中。

家中。XZF 家位于向家沟组的大马路附近,是一栋双层木房,一楼的主间为中堂,安有神龛并供有香火,侧间堆放杂物并设有厨房、厕所等,二楼主要供人居住。傩坛布置和仪式准备已基本到位,死者 XZF 尚未下葬,停灵于中堂。参与本次"开天门"仪式的师傅共有七人,其中度过职的土老师有方志昌、石东平和向宽军师傅,掌坛师是石东平。仪式中每个子仪式由方志昌、石东平、向宽军三位土老师分别主持,其他四人在本次仪式中主要帮忙伴奏、递茶倒酒。

本次仪式所涉及的物品众多,主要为仪式器具、服饰与傩坛布置两个大类。其傩坛设有主坛、祖师坛和虚空坛,在仪式前也准备有一些特殊的物件,如茅人、红衣偶人等。

1. 仪式器具与服饰

仪式器具是指在"开天门"仪式过程中所需要用到的各种器具,按照用途,可以分为坛场器具、法器、乐器。服饰主要是指土老师在仪式过程中的穿戴。具体介绍如下:

(1)坛场器具

坛场器具是指在布置傩坛时所需要用到的器具。主要有神像、神图、牌位等。

神像有傩公、傩母的木质神像各一尊,靠墙供奉于主坛木桌的左右两侧,呈站立像。其中傩公穿黑衣,面色深红,蓄黑色胡须,左臂执一面红色令旗;傩母穿碎花上衣,脸型较长,右臂执一面红色令旗。

神图共有八张,除神图"康王"为塑封过的印刷品以外,其他七张均为手绘,其中主坛悬挂六张,虚空坛一张,桥图一张。主坛的神图有"马元帅""太清张天师""康王""上清李真人""玉清玉皇""火灵官"。桥图较长,主要是在"请神下马"的子仪式中使用。

牌位共有八个,有"东方青帝狱主王官之神位""西方白帝狱主王官之神位""南方赤帝狱主王官之神位""北方黑帝狱主王官之神位""中央黄帝狱主王官之神位""五方王者八卦大神之神位"等。其中在主坛和祖师坛前各有一个牌位,主坛前为星神牌"中天星主集福迎祥俅安倍士向为舛",祖师坛前为"新仙逝故显考向周发老大人之灵席位"。

除此以外,还有文疏、香盘、茅人等。文疏为土老师与"神灵"进行沟通的重要器物之一,土老师通过文疏来替事主向"神灵"说明情况。此次仪式中所用到的文疏,皆为仪式前印刷出的成品,只是事主的具体情况(地点、姓名、时间等)在当天用蓝色墨水在空白处写明,并盖上法印,装入信封,放置于香盘之内。香盘由竹篾编织而成,呈长方形,主要是用来放文疏、纸钱、云马等物。云梯由竹子制成,原本应为 33 节,这里简化为 18 节竹梯,每一节竹梯的两侧均贴有一张印有云马图案的白纸,云马的头要朝上,意味着帮助死者的魂魄上天。茅人由稻草和竹子制成,以竹竿为主干,用红绳将稻草扎成十字形,并绑以白布,在顶部绘有人的五官,"开天门"仪式中要用茅人来代替死者受凶,为其消灾免难。并有红衣偶人一个,由稻草、布、纸等材料制作而成,偶人头戴纸质的五凤冠,左肩放纸质的柳旗,仪式中坐在竹椅上,用来代替死者。

(2)法器

法器为土老师在仪式中的专用器具,主要有柳旗、司刀、牛角、朝牌、令牌、竹卦、法印等。

柳旗，又称为"牌带"，由木头、布等多种材料制成，其木条为中空的长方体，其内部藏有土老师度职时的合同，木条上挂有多根彩色细长花带，颜色以红、绿、蓝为主。司刀的材质为铜，由一根长柄和大小圆环共同组成。其中长柄部分带有螺旋花纹，长柄末端呈刀状，大圆环与长柄相连，大圆环上有七枚铜钱大小的小圆环。牛角由水牛角和木质的嘴塞共同组成，土老师在仪式过程中需要进行发号施令等行为时专门使用。朝牌的材质为木头，形状与笏相似。令牌的材质为木头，为接近长方体的柱体，顶端带有一定的弧度。正面刻有符咒，两侧则分别写有"三员将军斩百鬼""四员枷拷斩邪精"。竹卦的材质为竹，为两片三角形，合在一起时呈笋状，"打卦"时使用，其中两片正面朝上为阳卦，两片反面朝上为阴卦，一正一反为顺卦。土老师会根据具体情况打出理想的卦象。法印的材质为木头，在土老师撰写文疏时使用，其上刻有"太上玉皇敕令"的印文。祖师棍的材质为木头，又被称为"法杖"，通体光滑，其上留有天然的木头纹路，底部较为尖细。马鞭的材质为竹，其上共有36节，并挂有红色飘带作为装饰。

（3）乐器

乐器为仪式过程中的伴奏工具，主要有鼓、锣、钹。

鼓的材质为木头、牛皮等，鼓身中空，漆为红色，两面蒙有牛皮。锣的材质为黄铜，整体呈圆形弧面，中间略有凸起，其侧面钻有2个小孔，用来穿锣绳，方便演奏者在仪式中进行敲击。钹两片，材质为黄铜，中间鼓成凸起的半球形，正中有孔，用以穿绳，方便演奏者在仪式中通过撞击奏乐。

（4）服饰

服饰指仪式过程中土老师们的特殊穿戴，主要有法帕、五凤冠、法衣。

法帕为一整块红布，在举行仪式时，土老师需要将其拧成条状，包住头部。五凤冠又被称为"头扎"，由布、硬纸等多种材料制成，主色调为正红色，其正面画有五位祖师的画像，画像之间有四个扇耳，扇耳均刻有镂空的凤凰图案。其背面则对应正面的图像，分别写有五个金色的"圣"字，两侧扇耳还分别刻有镂空的汉字"日""月"。法衣由正红色的土布制成，其上镶有黑色边线，在底部开衩处绣有云勾纹图案。

2. 坛场布置

在死者家的中堂扎坛，设有主坛、祖师坛、虚空坛。因死者尚未下葬，故而在中堂的中央偏左处还摆有一口棺材。

主坛前挂六张神图，从左向右分别为"马元帅""太清张天师""康王""上清李真人""玉清玉皇""火灵官"。"火灵官"因场地有限，悬挂于靠近主坛的右侧墙面。神图前设有傩公、傩母的神像，傩公傩母前分别摆有六个酒杯，六个酒杯均呈两排三个的形式排列。傩公傩母中间设有一无盖木盒，盒中盛满大米，其上供有星神牌"中天星主集福迎祥俫安倍士向为斜"，牌前放有三个酒杯。傩公傩母的神像面前插有六根白蜡烛。蜡烛前摆有一碗大米，大米的左边摆有一碗净水，右边摆有头扎、朝牌、令牌等物，最前方摆有一个香座。主坛下方正中央摆有一木质圆盘，其上摆有一碗立着两枚鸡蛋的大米，一碗米前摆有五个酒杯，酒杯前放有三叠纸钱，木质圆盘两侧分别放有两大叠香盘，木质圆盘的最前方则放

有司刀、牛角、柳旗等器具。

祖师坛设在主坛的正前偏右侧,祖师坛前摆有"公元待赠显考向周发老大人之灵位",左侧写有"玉女接往极乐宫",右侧写有"金童直引逍遥殿",灵位前摆有四个酒杯,两沓纸钱,酒杯前分别摆有三盘水果,从左往右分别为橘子、香蕉、苹果,水果前设有香座,香座上插满十余支香,香座的左右两侧分别设有一根白色蜡烛,白色蜡烛前分别摆有一个酒杯。

虚空坛设在中堂右侧靠门处,虚空坛前挂有虚空神图,神图前摆有五个酒杯和两沓纸钱,最前方摆有两个香座,左侧香座上插有两支香,右侧香座上插有一根白蜡烛。

棺材设在主坛的右侧,祖师坛的后方。棺材由两条长凳架起,以棺材为中心,在棺材的上方、四角、下方均摆有一根白蜡烛、三支香、一个酒杯、一沓纸钱和一些食物。

三、"开天门"仪式的过程

"开天门"仪式从 29 日晚上 10 时 30 分开始,到第二天(30 日)早上 7 时 50 分结束,总计 9 个小时 20 分钟。以时间为序,共经历请神、造水、发文、行坛结界、架桥会宾、立楼下马、点像开光、差兵追亡、解洗对怪、开天门、破地狱、招五方兵守墓、送神这些子仪式。

(一)请神、造水

请神是所有子仪式的开始,土老师将各方"神仙"和历代"祖师"请来傩坛,并告知其"开天门"仪式举行的缘由,希望得到帮助,使得死者能够顺利上天。造水则是为之后的仪式做准备,土老师对着一碗干净的水,通过画符念咒,使之具备一定的法力。时间从晚上 10 时 30 分开始,11 时 15 分结束,总计 45 分钟,由方志昌师傅主持。

仪式先是请神。方志昌师傅铺席上香,头部和腰部都扎有红布,右肩上挂牌带,左肩上挂马鞭,左手持竹卦,右手握朝牌,开始唱念请神,意将各路"神明"一一请到。此后打出顺卦,酌酒一杯,在三清殿、虚空台前上香、烧纸。接着开始造水,他手持一碗干净的水,面对主坛,掐手诀,念咒:

> 伏以此水,不是非凡圣水,弟子敦请,昆仑山前圣水,天下凡人去取。一去三年不归,弟子差三元神将,速去速来。天中取来,天秽圣水,地中取来,地秽圣水,河中取来,长流圣水,……以将东方造起青湖青海九十九个万丈深塘,南方造起赤湖赤海八十八个万丈深塘,西方造起白湖白海六十六个万丈深塘,北方造起黑湖黑海五十五个万丈深塘,化为吉祥,急急如律令。①

接着对着虚空坛烧纸,酌酒,掐手诀,手指点水后放入米中,然后转向祖师坛画符,掐手诀,同时念咒:

> 天地自然,秽无消散。洞中虚玄,晃郎太玄,八方威灵。使吾自然,灵宝伏内,普

① 方志昌念诵,笔者根据现场录音整理。

告九天。……东南二尊殿、先祖殿、祖师殿、满堂众神殿,造起三清印、玉皇印、星主印、三桥皇母印、东南二尊印、先祖印、众位祖师印、满堂众神印。①

念毕,即打竹卦,待打出阴卦,将香纸放在令牌上,酒洒在牛角上。令牌沾水以后,用香纸包住,在桌上画符,在此期间锣鼓声不断。画完符后,方师傅向外鞠躬,与其他师傅一同面向主坛吹牛角。

（二）发文

发文是土老师请四值功曹帮忙,将文书立刻发给各路"神仙",文疏中写明基本情况。发文是从11时20分开始,到11时45分结束,总计25分钟,由方志昌师傅主持。

方志昌师傅先用竹卦敲击牛角,死者XZF的父亲XW跪在棺材前,跟随方师傅一齐向前祭拜。之后方师傅左手持牌带,右手拿司刀,分别向左、右各挥舞一下,朝虚空坛重复一遍以上动作,逆时针转三圈,顺时针转三圈,逆时针转三圈后结束。XHY上场,方师傅和XHY一同朝主坛跪拜,XHY的背上背有带"昊天通盟宫"字样的香盘,方师傅拿过XHY背上的香盘起身,左手持香盘,右手持令牌,唱:

> 伏以日吉时良天地开张,信士灵坛追究。富贵荣昌,威威风,当当风,自古流水归大海。日落往西风,东边西边,借动明鼓……三十三大法门开,四值功曹下凡来。臣请下来无别事,领吾申文上天庭。第一功曹天功曹,身骑凤凰上九霄。第二功曹地功曹,身骑黄斑马走一朝……②

唱完以后,锣鼓声响起,屋外放鞭炮。方师傅放下令牌,捧着香盘顺时针、逆时针各转一圈后,抓一把米放在其上,香盘拿到门外烧掉,将牛角、司刀等物一起朝着虚空坛的方向放在地上,走三台罡,之后将地上的牛角、司刀一起拿起,向各个神坛祭拜。

（三）行坛结界、架桥会宾

"行坛结界"是土老师为了迎接前来赴约的各路神灵,清扫傩坛中的不洁之物,并设下结界,使之成为一个封闭而神圣的空间。"架桥会宾"则是土老师通过架桥的方式,将各路神仙、祖师引到傩坛中来。仪式开始前在棺材旁用两条长凳拼接,架起桥图,并每隔一段距离放一沓纸钱,烧一根白蜡烛。

"行坛结界"和"架桥会宾"原为两场子仪式,在本次仪式中连续进行,中间没有停留,从晚上11时50分开始,到12时35分结束,总计45分钟,由向宽军师傅主持。

"行坛结界"时,向师傅一边穿法衣、戴五凤冠,一边缓缓唱道:

> 堂前休要断歌鼓,金炉不要断香烟。
> 断了歌鼓从头起,炉断香烟冷淡神。

① 方志昌念诵,笔者根据现场录音整理。
② 方志昌唱诵,笔者根据现场录音整理。

> 自从立坛来相请,请了四值功曹神。
> 功曹传文上界去,迎接双皇下天来。
> 双皇请坐龙椅上,行坛结界扎五方。
> ……

"架桥会宾"时,向师傅在用竹卦敲牛角的顶部时,唱道:

> 鸣角一声当三声,声声拜请请何神,
> 臣请下来无别事,与吾造桥一时辰。
> 鸣角一声当三声,声声拜请请何神,
> 拜请东方九夷兵,九夷兵马出东营,
> 拜请南方八蛮兵,八蛮兵马出南营,
> ……
> 大木砍来千千根,细木砍得万万双,
> 大木将来做桥柱,细木将来做桥枋,
> 又打铜钉千千个,又将铁钉万万双,
> 铜钉将来定桥柱,铁钉将来定桥枋,
> 一头架到天门上,二头架到弟子水台前,
> 人到桥头有酒吃,马到桥尾散马粮。
> 千兵万马桥上过,是吾师玄桥上行。
> ……①

唱完以后,向师傅左手持牛角,右手持司刀,逆时针转圈多次后,脚踩桥图走到桥图中央,坐在桥图上,一边敲锣,一边念道:"鸣角一声当三声,师郎拜请请何神,拜请上元法王法朝官……年中受了千堂愿,月中受了万炉香,户主烧香来相请,弟子烧香来相迎,户主弟子同来请。"接着左手拿司刀、三根香和一叠纸钱,右手握牛角。吹奏,朝外跪下,撒大米,以驱除邪灵,之后脱下法衣,到屋外放鞭炮之后再穿上法衣,点法水,在法衣和头上分别扎画符,左肩上挂牌带,右手持牛角,吹奏,分别朝虚空坛和主坛各吹一次,结束。

(四)立楼下马

"立楼下马"应为两场子仪式,"立楼"是指在将"神灵"请到傩坛以后,需要提前为其在傩坛的东西南北中五个方向建造五座楼房,供其休息。"下马"即"请神下马",当"神灵"通过"神桥"来到傩坛以后,土老师需要恭敬地将其请下马来,希望此次仪式能够顺利进行。"立楼下马"从深夜12时50分开始,到凌晨1时40分结束,总计50分钟,由方志昌师傅主持。

先是"立楼",方师傅穿上法衣,戴上头扎以后,先是鞠躬一次,转半圈后开始唱"鸣角

① 向宽军唱诵,笔者根据现场录音整理。

一声当三声,师郎拜请请何神。拜请五方造楼师,造桥仙人童子郎……",唱的过程中不断走三步罡。之后开始"请神下马",方师傅左右手均持有一面令旗,并取纸钱若干,垫于膝下,一边双手摇动令旗,一边以跪姿面向屋外,唱道:

 再运真香,一心奉请:东州东天执符使者,南州南天执符使者,西州西天执符使者,北州北天执符使者,中州中天执符使者,地下执符使者,天地界功曹,年值功曹,月值功曹,日值功曹,时值功曹,天门土地,里域正神。请降炉前停车歇马,受其祷告,有事通呈……①

在唱的过程中,方师傅多次打卦,一直到打出顺卦后停止,拿出朝板,面向主坛拜了三拜,之后站起再次鞠躬一次,结束。

(五)点像开光

"点像开光"是土老师为"神灵"洗脸净手,为其整理衣着,让神灵以最好的姿态面对后面的仪式。本节子仪式从凌晨2时开始,到2时45分结束,总共45分钟,由石东平师傅主持。石师傅一边穿法衣,戴五凤冠,一边踏罡步斗唱道:"行兵直用三声角,老鬼常用九皇鞭,下通湖海上通天……二郎打动锣和鼓,烛上带字口语上。请敕令玉清敕令,大金刀削开金相。开光莫开烟火光,烟火烧山不久长。开光莫开灯盏光,灯盏无油不久长。开光就开琉璃光,祈保琉璃久久长……隔山叫隔山应,隔水叫隔水应,有求有应,有感有灵,开光之后,水彰显应……"唱完后,石东平师傅仍需面朝主坛进行叩拜,在众人吹响的牛角声中结束。

(六)差兵追亡

"差兵追亡"主要包括"追亡魂"和"收兵"这两个部分。"追亡魂"是指土老师派出"阴兵"去找死者的"魂灵",并将其带到傩坛来,"阴兵"在完成了"追亡"的任务以后,土老师需要"收兵",以免"阴兵"散乱,造成灾祸。"差兵追亡"从凌晨3时开始,3时25分结束,总共25分钟,由向宽军师傅主持。其准备有一个装有谷子的黄色布袋子,放在堂屋外。袋子前放十二个碗和五个酒杯,其中一碗里装满饭,饭上插六根筷子,放刀头肉。在开始时,向宽军师傅一边在黄布袋子的左侧烧纸钱,一边唱道:

 香炉头上叩一阵,天仙兵马起云程。
 香炉头上叩二阵,二阵双皇去击阵。
 香炉头上叩三阵,三元将军起云程。
 ……
 天仙兵头杨都禄,统带十万天仙兵。
 地仙兵头李都禄,统带十万地仙兵。

① 方志昌唱诵,笔者根据现场录音整理。

水仙兵头陈都禄,统带十万水仙兵。
……
白旗白号领雄兵,三十六万马和人。
大令一支交与你,三十六万兵和将。
西岳山头去击阵,五洞门下追良魂。
……

接着,向师傅左手拿起牛角吹,右手持令牌不停地敲,将黄色袋子中的谷子依次倒进碗中,后将谷袋和纸钱一同烧掉,唱道:

起将马来起将车,又来叩请上司神。
广目天王请上马,赤园天王起云程。
多文天王请上马,尊长天王起云程。
……
上部管魂赵大将,下部管魂康元帅。
八大将帅起云程,去以不要空手去。
起马银钱走三巡,五洞门下斩邪精。
……①

唱毕,即走到在堂屋外,朝外吹牛角,结束。

(七) 解洗对怪

本节子仪式由方志昌师傅主持,方师傅作为解怪师,需与石东平师傅扮的康王对话,为死者解去生前的冤业,之后让茅人背负死者曾承受的痛苦,并将这些痛苦带离。"解洗对怪"从 3 时 30 分开始,到 4 时 10 分结束,总共 40 分钟。

方师傅一边吹牛角,一边走到主坛前,其下为石师傅(康王)和方师傅(解怪师)的部分对话:

石:解怪师,今为何事?
方:启伏康王,今因孝士家下诸事欠利有冤业(冤孽)缠害亡人,一时立起五音和冤解洗,下人鬼分立。
石:解怪师,要说有怪见怪,要灭否?
方:启伏康王,见怪当时就说,有怪当时就灭,解怪仙人来解怪,三元将军送祸殃。收取五音为祸鬼,相送奈何阳(扬)子江。
……
石:解怪师,腾蛇入屋是他不是他,要他承认?
方:启伏康王,腾蛇入屋主人财两发,康王解了不为怪。

① 向宽军唱诵,笔者根据现场录音整理。

石：解怪师,黄狗上屋是他不是他,要他承认?

方：启伏康王,黄狗上屋是天降麒麟,主人家道兴隆,必生贵子,光耀门庭,康王解了不为怪。

……①

石师傅和方师傅结束对话后,朝着康王画像进行三次叩拜,拿出茅人,方师傅对着茅人念：

茅人茅人听吾天师法令,赐你煮熟了的鸡蛋一个,你拿到西眉山上去抱息,抱得出息,鸡仔得成活,你就回来,抱不出鸡仔,你永世就不能回来。

茅人茅人听吾天师法令,赐你煮熟了的饭一碗,你拿到西眉山上去发芽,发得起芽,五谷得丰收,你就回来,发不起芽,你永世就不能回来。

茅人茅人听吾天师法令,赐你干竹丫一根,你拿到西眉山上去栽,生得出笋子,竹子得成林,你就回来,生不出笋子,竹子不得成林,你永世就不能回来。

……②

念毕,石师傅将茅人拿到堂屋外烧掉,众位土老师一齐吹牛角,结束。

（八）开天门

"开天门"是整个丧葬傩仪中最重要的一个环节。按照方志昌师傅的说法,只有做了本节子仪式,死者 XZF 的亡魂才能升向"天堂",得到真正的解脱与幸福。本节子仪式原应要软尸,需重新"造水",即土老师用嘴将法水喷在头、腰、脚三处,使死者的身体变软,可以坐在椅子上,在脚下放盛有米的盒子。但此次仪式由于死者已经入棺,故而不再软尸,而是用红布包着死者生前的衣物,用绳子扎成人形,并让其戴纸质的五凤冠,肩上放有纸质的柳旗,代替死者放在椅子上,并在椅子前摆有两个倒扣在地的碗。时间从 4 时 25 分开始,到 5 时 20 分结束,总共 55 分钟,由方志昌师傅主持,石东平、向宽军师傅均参加。

开始时方师傅先不穿法衣,只是头、腰各扎红布,每唱完一段就向虚空转一圈,双手拱起向前鞠躬。唱词如"鸣角一声开天门,二声角吹闭地户,三声角号留人间,四声角号塞归路,五声角号炉焚信。香上烧一炷,黄云遮天中。香上烧两炷,紫云盖地虎……"等。之后穿法衣,扎五凤冠,右手拿马鞭、牌带,左手拿牛角。方志昌、石东平、向宽军三个土老师同时对外吹牛角,吹完,左手持牛角,朝向虚空坛,此间立一椅子,将先前扎好的红色偶人放在椅子上,牛角朝外再次吹三声以后,方师傅左手持牛角,右手持竹卦,一边敲击一边唱："角号三声透天庭,声声震动玉皇门。吹开天门雷隐隐,吹开地府火纷纷。鸣角相请无别事,拜请五斗淮南王。千兵听吾角号声,万兵听我角号声……"

唱毕,方师傅转向虚空坛,在椅子前方立天梯。屋外同样立一天梯,天梯伸到遮阳棚

① 石东平与方志昌对话,笔者根据现场录音整理。
② 石东平唱诵,笔者根据现场录音整理。

上。方师傅右手举一托盘(摆有五个酒杯、三支燃香、一沓纸钱、一支白蜡烛),左手攀爬天梯,爬到天梯最顶上以后,将托盘放入遮阳棚上,吹响牛角。天梯下的石东平、向宽军两位土老师亦齐吹牛角,此时鞭炮齐鸣,锣声迭起。方师傅站在天梯上默念咒语,之后右手拿托盘,左手扶梯而下,并将托盘中的一杯酒倒在不远处的地上,将三支没烧完的香扔入火盆中。接着又走到天梯前,此时锣声即停,方师傅唱道:

> 永无灾难在其身,天师求得长命子。
> 皇母度得有命儿,解脱三关并九厄。
> 鸣角一声当三声,师郎拜请启何神。
> 叩请淮南众仙师,造钱将军童子郎。
> ……
> 开元皇帝白铜矿,一文铜钱四个字。
> 中央井字作线穿,开字原来开天地,
> 宝字原来保万民,通字原来通州府,
> 圆字化生原是钱,此钱不是非凡钱。
> ……①

唱的过程中,方师傅还掐大金刀诀、十道关诀、牛头夜叉诀、通天门桥诀、立起通大路诀、通天正诀、至起天门土地诀、立起天门童子诀、架起天仙桥诀、架起地仙桥诀等多个手诀,每掐一个手诀,就需要面朝堂屋叩拜一次。方师傅唱完以后,三位师傅一齐吹牛角,结束。

(九) 破地狱、招五方兵守墓

因 XZF 为凶死,因此还需要进行"破地狱"的子仪式来再次帮助死者远离地狱之苦,入土为安。该仪式需要主人家、方师傅、石师傅以及一些帮忙的亲戚在亡灵出柩前往墓地的山上共同配合完成。前往仪式地需要列队前往,顺序依次为 XHY(手捧灵位)、方志昌师傅(手持祖师棍)、其他师傅(手持牛角等)、敲锣打鼓者、扛旗人。众人在距离向家不远的一座山腰处停下,方师傅等土老师用白色粉末在山腰处的草地上设下结界阵法,在每个角上插上五方旗,并由方师傅、XHY、石师傅三人走阵法,其他人均站在结界之外。时间从 5 时 50 分开始,到 7 时 10 分结束,总计 1 小时 20 分钟,由石东平师傅主持。

入阵前,石师傅先吹牛角三声,后唱道:

> 鸣角一声当三声,巽王国土尽安宁。
> 一声乾上开天门,二声坤宫闭地府。
> 三声巽上留人门,四声艮宫塞鬼门。
> 阳间人道得交通,阴间鬼路暗朦胧。

① 方志昌唱诵,笔者根据现场录音整理。

戏曲历史剧与乡村剧及其他

人生使归德生路,死鬼还交绝庙中。

再吹牛角三声后,石师傅又继续唱道:

鸣角一声当三声,师郎拜启请何神。
上元法主法曹王,上元法主应三郎。
文武角号来相请,开放设召一时辰。

反复多次以后,石师傅在结界的中心站住,念:"到此读牒,手执宝殿,开放破狱,取生魂早升天界。香盘点牒,从东向南、西、北、中,走!"接着站在原地唱:

鸣角一声当三声,师郎拜启请何神。
拜请东方青帝王,青帝开道大将军。
身披金甲铃铃响,手执青旗赴道场。
臣请下来无别事,开辟东方东道门。
上开三十三重天,下开九地九幽门。
……①

周围的人吹号并打锣鼓,结界内的三人按照东、南、西、北、中的顺序走,石师傅边走边念:"弟子虔诚,一心奉请,东方青帝,开道将军,追魂使者,全部成灵,惟领上尊敕令,下界凡情,下降东方。……唯神照鉴进贡诸财,风传风化,必皇加护,弟子如仪,灵杖开道。"

念毕,众人回坛,请灵安位。

(十) 送神

送神是最后一场子仪式,由土老师将请来的各位"神仙"送回去,时间从早上 7 时 35 分开始,到 7 时 50 分结束,总计 15 分钟,由方志昌师傅主持,地点是堂屋。方师傅身穿法衣,面朝主坛,唱道:

送神送进东岳府,人是神仙马如龙。
南岳原来在河南,开封府内好神仙。
送神送进南岳府,人是神仙马如飞。
西岳原来在陕西,西眉山上凤凰啼。
送神送进西岳府,判断阴阳说寺经。
北岳原来在北京,顺天府内好衙门。
送神送进北岳府,万岁君王也进神。
……②

唱毕,送神结束。众人将各傩坛上摆放的东西收起,纸扎而成的物件在堂屋外全部烧

① 石东平唱诵,笔者根据现场录音整理。
② 方志昌唱诵,笔者根据现场录音整理。

掉,整个"开天门"仪式即告结束。

四、结　　语

随着历史的发展,丧葬从史前社会简单的埋葬方式逐渐演变出了一系列的丧葬仪式。通过举行丧葬仪式,生者试图给死者提供一张去往另外一个世界的"通行证",以便死者能平安顺利地进入另一个世界去"生活"。在不同时代、不同地区、不同民族,丧葬仪式也被赋予了不同的意义,呈现出不同的特点。

"开天门"作为土家族的一种特殊的丧葬仪式,其最明显的特点在于死者的身份是一名土老师。一直以来,在土家族众多仪式中,土老师都扮演着极为重要的角色,他们凭借着仪式以及在仪式中特殊的言行、技艺,来实现对于仪式空间的掌控,成为仪式的核心。在人们眼中,土老师是人与"神"交流沟通的媒介,是"神"派来的使者,拥有"通神"或"通灵"的能力,在死后是有资格与"神"相比肩的,因此可直接获得通向美好"天国"的权利,在"开天门"仪式中其身份地位实现由"巫"到"神"的转化。

而要实现从"巫"到"神"的转化,就必须要涉及整个仪式中极为重要的"天门"——一种特殊的"门"。法国人类学家阿诺尔德·范热内普对于这种"门"做出了这样的解释:"对于普通住宅,门是外部世界与家内世界间之界线;对于寺庙,它是平凡与神圣世界间之界线。所以,'跨越这个门界'就是将自己与新世界结合在一起。因此,这也是结婚、收养、神职授任和丧葬仪式中的一项重要行为。"①事实上,在该仪式中我们只能看到通往"天门"的"天梯",所谓的"天门"被隐藏在了"天梯"的尽头,它是"隐形"的,是抽象意义上的"门",但是当死者的"替身"红衣偶人通过脚踩倒扣在地的碗,在主持仪式的巫师所念咒语的帮助下,仪式场景中的神秘时空和仪式参与者想象中的虚拟时空相重叠时,其灵魂就如同登上了"天梯",在步入"天门"的刹那,其与原本的世界分隔,从而过渡到"另一个世界"中去了。

当死者实现了"地位的提升",进入"新的世界"以后,从某种意义上来讲,该仪式的表演者与参与者也在仪式的虚拟性中获得了"真实的感受",其情感和心态也超越了日常而陷入超常状态。在这种超常状态下,人们不仅缓解、释放、宣泄了对于死亡的恐惧,同时也是对死者的尊重与缅怀。正所谓,"埋葬死者,只是为了生者从死亡阴影中得到解脱,并使生者的精神得到安慰。因此,丧葬是活着的人对希望的一种寄托,对生命的一种理解"②。

① (法)阿诺尔德·范热内普:《过渡礼仪》,商务印书馆2012年版,第23、24页。
② 陈华文:《丧葬史》,上海文艺出版社2007年版,第226页。

传统新论

专栏主持人语

聂圣哲

 世界上没有哪一个国家的哪一种戏剧形式,像中国戏曲这样拥有如此多的剧种、如此多的剧团、如此多的演员、如此多的剧目、如此多的曲调和如此多的表演技艺,所以,说中国戏曲是中华民族优秀文化的瑰宝,毫不为过。毋庸讳言,现在的戏曲出现了从未有过的衰弱状况,剧种的数量在不断地减少,精品力作的剧目难得一见,观众对戏曲的兴趣日益淡薄。如何才能振兴戏曲,让它重新成为老百姓青睐的表演艺术,并"走出去",向域外民族展示中华民族的优秀文化,总结戏曲的历史经验、探索戏曲的发展规律,无疑是一条重要的途径。出于这样的目的,本辑特辟"传统新论"专栏,以传统戏曲为研究对象,以期得到能给今人以启发的做法或理论。所发表的10篇文章,各有特色,或从编剧与演员的关系入手,谈编、演对产生优秀剧目的作用;或对具体剧目进行分析,进行思想与艺术的价值判断;或对戏曲的教育机构进行研究,探索成败兴衰的原因。特别要提出的是殷无为的文章,它对人们既熟悉又陌生的傀儡戏的成因进行了理论分析。总之,它们都会让我们读后受益。

谁 为 主 导

——从陈墨香、荀慧生恩怨看编演关系

周 茜*

摘　要：陈墨香自1924年始，与荀慧生密切合作十余年，编创了50余部新戏，对成就荀派艺术起到了襄助玉成的重要作用。然而，他们的关系最终破裂，分道扬镳，由此引发了对他们之间恩怨是非、功绩成就的争议。和宝堂《先有荀慧生，还是先有陈墨香？》一文，提出在荀派艺术形成过程中是以谁为主导的问题。推而广之，这是一个由来已久的编演关系问题。本文从梳理陈墨香、荀慧生恩怨入手，旨在还原基本史实，同时借此观照民国京剧是如何在剧作家与演员的相辅相成中达至繁荣鼎盛的。

关键词：陈墨香；荀慧生；民国京剧；编演关系

终生爱戏入骨的陈墨香（1884—1942），原名敬馀，集票友、剧作家、戏曲活动家、戏曲研究家于一身，共计编创剧本百余部，为民国京剧编剧家之最，其中他与荀慧生合作"打本子"50余部，对荀派艺术的形成"起到了襄助玉成的重要作用"[①]。《荀慧生艺术评论集》中收录有和宝堂《先有荀慧生，还是先有陈墨香？》一文（下文简称"和先生文"）。生于1884年的陈墨香比生于1900年的荀慧生年长16岁，就年齿而言，和先生的问题自然不是问题，实际上，和先生文旨在说明"在荀派艺术的形成过程中是以谁为主导的问题"[②]，这涉及的既是陈墨香、荀慧生两人"是以谁为主导"的关系问题，推而广之，更是一个编剧与演员、剧本与表演之间有着怎样关系的问题，故和先生的提问值得深思。本文从陈墨香、荀慧生两人恩怨这一个案入手，不在于争论孰是孰非，而是首先还原基本史实；其次，探讨荀派艺术何以能够造就，并可借此观照民国京剧是如何在剧作家与演员的相辅相成中达至繁荣鼎盛的；最后，通过简要追溯中国戏曲流变脉络折射编演关系，表明京剧艺术的演员中心制决定了舞台的成功，同时又遮蔽了编剧的贡献和功劳。此外，对于当下戏剧如何做到编、导、演的密切合作，创作出优秀作品，或许有所启发。

一、陈墨香与荀慧生的恩怨

陈墨香与荀慧生的交往始于1924年初，此后两人密切合作，至1936年的十几年间，

* 周茜（1966—　），文学博士，同济大学人文学院副教授，专业方向：戏曲历史、中国古代文献。
① 北京市艺术研究所、上海艺术研究所组织编著：《中国京剧史》（中卷·下），中国戏剧出版社2005年版，第1418页。
② 和宝堂主编：《荀慧生艺术评论集》，中国戏剧出版社2016年版，第323页。按：和宝堂先生是著名的京剧专家，著述等身，后学拜读获益匪浅。本章主旨在于编演关系，意不在和先生。

编创了 50 多部剧本。

荀慧生《小留香馆日记》(下文简称《日记》)基本保留原貌,是真实性、可信度极高的第一手文献,如今残存 6 册:1926 年少量,1928 年 11、12 月,1929 年全年,1930 年 1 月—9 月 21 日,1931 年 5—12 月,1932 年全年,1933 年 1 月—8 月 21 日,1941、1942 全年……(按:陈墨香去世后不列)其中 1926—1933 年(缺 1927 年)间,两人几乎三天两头相见,不是研究新戏、排戏、同往王瑶卿处说戏,就是共同用餐闲谈,甚至陈墨香还陪同荀慧生看病、看房子(1929 年)、催促其起床等,两人的关系亦师亦友。1926 年的日记中荀慧生称陈墨香为"墨香师",后来多称"敬老",他们关系出现裂痕后称"敬馀""陈敬馀"。《日记》中记录他对陈墨香的不满,主要有三件事,梳理如下:

(一) 1931 年 11 月 3 日"《鸳鸯剑》剧本事件"

此日记录了他们得到《鸳鸯剑》剧本(写尤三姐)一事。此前程砚秋也拿了一本《尤三姐》请陈墨香改编,陈墨香认为程砚秋找他在先,故应考虑砚秋是否编演再定①。此时陈墨香与荀慧生合作已经七八年,成功编创了《玉堂春》(全本)《丹青引》②《还珠吟》《荀灌娘》《钗头凤》等名剧,陈墨香也因此名噪曲坛,找他编剧的伶人越来越多,程砚秋也于 1930 年找他帮忙编剧(《日记》1930 年 9 月 17 日"艳秋与余商请敬老代为编剧"),因此,荀慧生云:

> 予于此竟想起敬老对予常云,程艳秋自去年请伊帮忙编剧,并常云伊与程的情感特别融洽。窃忆予与伊相处已十余年矣(按:未到十年),自问对伊尚好,何以近来伊老表示不满?或者是予之待人有不妥处耶?否则一年交情反厚、十余年交情倒薄吗?真令人莫解!再者还有一件事,近十几年来各方友人寄来的本子不少,真好,伊也说有毛病。究竟是伊眼光好,予的眼光差吗?这又是令人莫解。总之,交友二字难言矣!(1931 年 11 月 3 日)③

此外,1931 年 6 月程砚秋开办戏曲研究院也请陈墨香加入。

同行之间存在激烈的竞争,荀慧生有此不满大可理解。至于友人寄来本子的好坏,陈墨香的眼光应该是没有问题的,在两人关系的"蜜月期",荀慧生曾说"他(陈)不但看戏、学戏、懂戏,而且对昆曲、梆子、汉剧都非常懂。……通过交往,我发现他真是博览群书,既通晓二十四史,又遍读各种野史。这样的人才对于我们的演员实在是太需要了。很快我们就成了知心好友。"④博览群书又懂戏编戏的陈墨香没有看剧本的眼光?

表面上看来陈、荀裂痕的导火线是《鸳鸯剑》剧本事件,实质上还是同行之间相争相

① 此后程砚秋放弃,并将他的本子送给荀慧生,陈墨香才将两本糅合、删繁补漏,与慧生合作编创了《红楼二尤》。
② 关于《丹青引》的编剧,目前所见,有陈墨香、杨艸艸、郑剑西三种说法。《小留香馆日记》1926 年 9 月 18 日载:"墨香师来,商结束《丹青引》新剧本。"又,1931 年 11 月 25 日载:"与敬老研究戏意,并改《丹青引》。"
③ 荀慧生著、和宝堂编订:《小留香馆日记》,中国戏剧出版社 2016 年版,第 190 页。
④ 和宝堂整理:《戏苑宗师荀慧生》,辽宁美术出版社 1999 年版,第 70 页。

忌,此事让荀慧生心生芥蒂。又,1931年11月24日《日记》:"敬老来,候至下午三时余方起。伊无所事事,竟将《红楼二尤》初稿告成。"①虽然还是称"敬老",但语气已是不敬。尽管如此,《红楼二尤》还是在两人的通力合作下顺利完成,首演大获成功,不料,就在首演的第二天,又发生了意想不到的矛盾。

(二)1932年4月17日"和儿事件"

> 正午余尚在高卧,敬馀与和儿口角大怒,至余床前怪叫云:快起床打和儿,如不打,我与你绝交!余惊醒,问之何故?伊云和儿在西厅廊下竹椅上躺卧,伊意怕和儿吹风,叫和儿快进屋内,用手搀和儿,用力过猛,和儿怒之,云你管不着。敬馀因和儿说话太强横,故怒之。敬馀促余起床快打和儿,余即起身。伊怪声怪调,余几乎惊吓!和儿十二龄幼童,说话不知深浅;敬馀年五十,何故与幼童生此迂气?可笑!欲打和儿,又不忍;不打又恐对不起老友。五十老叟,太无大人之才。余起身时,与敬馀开说和儿年小说话不知轻重,请你息怒,少时责之。敬馀又怪声喊叫,云不打不成,如不打,我立刻与你绝交,不作朋友……伊太无量也。伊满面神气,在余处打剧本,功劳甚重,伊所作所为不许辩驳。余百般敷衍,伊越怒,跪在地下,大叩其头。云你的儿子太娇养。余无奈,责打和儿与敬馀消气。敬馀近来脾气大变,与初交时的情形大差。哎,可叹!敬馀在戏界,余一手提拔。现在各角找他编剧,出风头于戏界,皆乃余之功也。②

和儿即荀令香(1921—1992),为荀慧生长子,8岁登台,11岁拜程砚秋为师。因为这次冲突较为激烈,陈墨香竟然与幼童斗气,不可思议。因此,有必要先看看陈墨香与和儿之间到底有着怎样的关系。

荀令香自小学戏,同时荀慧生也给他请了教书先生教他念书,十岁那年因缺教书先生,于是请陈墨香教一教,陈墨香推辞不掉就答应了。后来荀令香亲自去请陈墨香到家,"因他家没立大成至圣牌位,便在后院奉祀的梨园祖师驾前烧了香,给墨香磕头,拜作老师。每天学完了戏,跟着墨香攻读"③。可见荀令香是拜了陈墨香为师的。

此外,荀令香学戏,也先后请了一些角儿来教,其中拜程砚秋为师是荀慧生请陈墨香牵线介绍的。《日记》1932年1月1日有载,当日于丰泽园举行拜师会,陈墨香替荀慧生招待宾客,此页《日记》中还附有题为"程砚秋收荀令香为大弟子拜师日摄影"的照片。关于此事,陈墨香《活人大戏》亦有记载:

> 过了数日,在煤市街丰泽园雇了酒筵,艳秋与慧生父子都到,程氏朋友金君(金仲荪)、刘君等同来贺喜,内行中也来了好几个。在屋内设起九天翼宿星君梨园祖师神位,点了一对大蜡,由介绍人陈墨香举着一股百速锭,插在香炉里面,退了下去,艳秋

① 荀慧生著、和宝堂编订:《小留香馆日记》,中国戏剧出版社2016年版,第200页。
② 荀慧生著、和宝堂编订:《小留香馆日记》,中国戏剧出版社2016年版,第231—232页。
③ 陈墨香著、李世强编订:《活人大戏》,中国戏剧出版社2015年版,第433页。

转上来,磕过头,荀令香先拜过祖师,墨香拉艳秋在椅子上坐了,令香跪下行礼,又给慧生叩下头去,然后拜了介绍人,并朝上叩头谢了众客,大家给两家作揖贺喜。找了相馆的人来,拍照相片。①

那日拜师会邀请的戏界人士还有曹心泉、徐凌霄、刘晓桑等,仪式相当传统、正规、隆重,作为介绍人的陈墨香在其间起了主要作用。大约因为程砚秋1932年1月至1933年4月赴欧洲游学之故,1933年2月和儿又拜荣蝶仙为师,仍是陈墨香介绍的(《日记》1933年2月21日)。

可见,陈墨香与荀慧生曾经"情同手足,互相关照"②,陈墨香还参与到荀慧生的家事之中,对和儿无论是念书还是学戏都如家长般尽心竭力,陈墨香儿子陈嗣香亦说荀令香小的时候最为先父喜爱。因此,陈墨香见和儿廊下躺卧,怕其吹风而敦促,完全是出于关心。和儿的一句"你管不着",作为一个12岁幼童的反应,如果他们之间没有上述那层特殊关系,虽然不礼貌,也很正常。恐怕正是因为有了这层关系,陈墨香才如此兴师问罪,不依不饶,这也确实让荀慧生为难,既舍不得打儿子(荀慧生几年前三个女儿因病亡故,因此对和儿、骧儿倍加爱惜娇纵,可以理解),又不好得罪师友。从陈墨香方面看,其"跪在地下,大叩其头",虽然迂执,却让人于心不忍,情何以堪——毕竟是年近五十的师长!对于此事,旁人很难置喙,只能稍加揣度:或许,陈墨香早就对和儿的娇生惯养看不惯。若我们考虑到那个新旧冲突的时代,作为遗民的陈墨香,的确有根深蒂固的传统道德观念和长幼尊卑、师道尊严的意识,我们就能多一分理解吧。抑或是,陈墨香与荀慧生之间已经有了隔膜成见,此事不过是一个触发点,一点就着火炸裂。

其实,"和儿事件"之后,陈墨香也并没有减少对荀令香的关心和帮助,他还为和儿编新剧《风雪配》(《日记》1932年4月21日),给和儿说戏排戏等,1933年还关切询问荀慧生,是否送和儿入戏曲学校演戏(《日记》1933年8月10日)。

(三)1933年4月3日"《赛金花》编剧事件"

> 敬馀来,去岁余托友人李寿民帮忙编一剧《赛金花》,李系游天(沙游天)介绍,剧本去年腊月编好,托敬馀删改,敬馀因为是编剧家,大有醋意,时常大骂沙、李并骂剧本疵谬太多,至去岁骂至今日未息。敬馀编剧以来,本为余一手提拔至今,伊编剧处甚多,有戏曲学校及艳秋并坤伶若干,约有十余家,每月有三四百进账,与昔日初到余处迥不相同;得新忘旧,可称势利小人,令人伤心。③

此处笔下的陈墨香是一个刻薄狭隘,不念旧情的"势利小人"。真是这样吗?庄子有云"此亦一是非,彼亦一是非"。我们今人与古人没有恩怨爱憎,不必定个是非曲直。只是陈墨香自小就跟着父母信佛,他每日晨起即念一小时的佛经(陈嗣香言),在他写作的书籍

① 陈墨香著、李世强编订:《活人大戏》,中国戏剧出版社2015年版,第442页。
② 和宝堂整理:《戏苑宗师荀慧生》,辽宁美术出版社1999年版,第81页。
③ 荀慧生著、和宝堂编订:《小留香馆日记》,中国戏剧出版社2016年版,第323页。

或文章中,都尽可能扬善隐恶,有原则有克制,对自己与荀慧生的恩怨几乎没有正面提及,但就在写荀令香拜程砚秋为师并拍照的那一大段文字中,还是旁敲侧击表露了心迹:

(照片中)金君(按:金仲荪)站在慧生肩下,墨香暗想:这是要表出破除门户,拉荀程作一家。我向无门户之见,自瑶卿以外,四大名旦都有关系,谁也是朋友,谁也跟姓陈的不含糊。但他们总说是荀留香的心腹,我也只得承认,其实我与留香隔膜之处,也就不少。我的主意是要叫伶人与我同心考正戏曲,不是我们投降伶人,甘心受他的指挥,党同伐异,替一个伶人尽忠。今天你们肯把门户打破,这也甚妙。①

上段所写为1932年1月1日拜师之事("和儿事件"为同年4月发生),可见陈、荀两人的确有了很大分歧②。

尽管陈、荀有了矛盾,1932、1933年的《日记》中两人的合作仍然很密切,遗憾的是此后20世纪30年代的日记缺失,接下有1941、1942年,1941年全年寥寥几次提及"敬馀至""敬馀来闲谈"而已。因此,他俩最终分道扬镳的确切时间不太确定(和先生文说是1941年)。1942年5月陈墨香去世,《日记》有八次相关记载,摘录几条如下:

1. 民国三十一年(1942年)5月1日

陈敬馀之子陈宝华来电,云其父敬馀别号墨香今早九时病故。

荀慧生对于曾经"情同手足"的陈墨香的去世只有这么冷冷两句。

2. 5月9日

正午起,午饭毕,观《新北京报》登余及程砚秋对罗瘿公死后帮忙,专赞砚秋义气,贬余对陈墨香死后不帮忙等语。友谊有远近,夙日好恶感之。

3. 5月10日

正午起。接张舜九函,为陈墨香病故送礼太薄笔墨挖苦;又见各报登载,亦为墨香病故不帮忙之事。余本料到此处报界必骂无疑,但同墨香感情在世时已伤,早成恶感;报馆不询内情,笔墨骂人,盲从。

4. 6月1日

饭后逢春来,云张逸群及伊出面代为陈墨香家属解释报界之误会,此风潮陈一概不知,并要求念旧谊仍请帮忙。余本当送钱,因外债关系空乏,况且多少之间似觉小气,定下星期日在长安戏院演《钗头凤》,所售票资除开销之外,连余戏份均送陈宽骅(按:陈墨香儿子)补助伊丧父丧仪。汪云今日《晨报》又大骂余家财均是陈墨香一手帮忙而起,未与陈墨香交友之时,余在天桥大棚出演,无稽之谈,亦觉可笑,余演戏以

① 陈墨香著、李世强编订:《活人大戏》,中国戏剧出版社2015年版,第442页。
② 和宝堂整理《戏苑宗师荀慧生》、李伶伶著《荀慧生全传》皆简要记载了荀慧生与陈墨香的恩怨,和书与李书关于"赛金花编剧"事件的时间,现据《小留香馆日记》看来都有误。笔者据第一手《日记》《活人大戏》的梳理和研究更为清晰详尽。

来从未出演天桥,报纸恨余已极,不知怎样侮辱才觉解恨。

5. 6月7日

今日长安戏院演夜戏《钗头凤》,为已故陈墨香家属筹款善后演唱义务。晚饭毕阖家往长安戏院,九时半《钗头凤》登台,上座五百零四人,除开销外下余洋四百一十三元二角,交少亭手送汪逢春、张逸群转交陈墨香家属。

看来陈墨香生前与荀慧生之间确实大大伤了感情,后来形同陌路,以至于陈墨香去世,荀慧生仍不能化解自己心中的恶感,内中情形外人无法了解评判。但在当时,曾经与陈墨香有过交往的朋友很替他抱不平,如著名编剧家翁偶虹有云:

有次,我去看望墨老,他辗转病榻,感慨万千,谈到编剧生涯,墨老自恨生前多此一举,勉励我为编剧者吐气争光。从此一别,竟成隔世。酹祭之日,得墨老剧本最多的一位演员,仅以奠仪四元,酬"知己"于地下。当时我的朋友景孤血、吴幻荪,对此深抱不平。孤血悻悻之余,竟在某刊为文讽詈。我劝孤血何必如此负气,他以"既念逝者,恒自念也"而抒其愤;我亦同情孤血,而更同情于墨老的际遇了。①

墨老的自恨可见其心中的伤痛之深,他的际遇不但引发朋友的同情与不平,也是编剧家们为自身的地位感到悲愤。

好在最终陈、荀两家在朋友的调解下总算达成了和解,荀慧生也以《钗头凤》义演筹款作了弥补。

二、荀派艺术的造就

据上述双方各自的笔墨分析,两人的矛盾无论是由什么具体事件引发,其背后的实质问题主要有两个:一是名角之间的激烈竞争,二是编剧与伶人的关系问题。

就第一个问题而言,其实,各行各业的竞争都无处不在,演艺界的竞争有其特殊性,不但涉及名角本人的声誉利益,同时还有他们身后的一大帮支持者所形成的党派团体,即所谓"伶党"。

与荀慧生合作编戏获得极大成功,陈墨香成了各角儿都想找他"打本子"的香饽饽,因此,恐怕既是为了自身利益,又是真心只为戏曲奉献,而不愿落入无谓的党派门户之争,故陈墨香不希望被视为"荀党",为荀慧生专用。刘豁公主编的《戏剧月刊》刊发有《荀慧生专号》,其中录有陈墨香写给杨艸艸的信件,第十九函中有云:

接来函并在荀宅见《月刊》,弟入程幕乃心泉介绍,玉霜亦亲诣小留香馆相借……从此打破门户,亦可免去多少争端,改革风气实始于荀党。昔时人言梅党人毒,程党

① 翁偶虹著、张景山编:《梨园鸿雪录》(下),文津出版社2017年版,第252页。

人骄,尚党人乏,荀党人坏,皆由门户之见乃生此批评,今而后或可歇矣。①

心泉即曹心泉、玉霜即程砚秋。由上可见两点:第一,一直与荀慧生合作,被视为"荀党"的陈墨香,自从曹心泉向他介绍了程砚秋,程砚秋又亲自到小留香馆请他编剧之后,陈墨香便作了"叛徒",1931年6月程砚秋等开办戏曲研究院,又请陈墨香加入(《日记》1931年11月11日云:"伊自六月开办戏曲研究院,敬老亦为帮忙。")②,即所谓"入程幕"。第二,四大名旦各有其"党",时人所言"毒""骄""乏""坏"真是无事生非,一心唯在戏曲的陈墨香想要打破门户党派自是必然,正所谓"伶人与我同心考正戏曲,不是我们投降伶人,甘心受他的指挥,党同伐异,替一个伶人尽忠"。

京剧流派是在激烈的竞争中发展起来的,为了争夺票房、争取观众,艺人们必须不断推出新剧目,争奇斗艳,各显其能。梅兰芳新编古装歌舞戏大获成功,程砚秋、荀慧生、尚小云也在自己的戏曲中纷纷加入各种舞蹈;程砚秋"私奔"题材的《红拂传》很叫座,荀慧生、尚小云便演《卓文君》;梅兰芳演《木兰从军》以旦角反串小生,就有程砚秋演《聂隐娘》、尚小云演《珍珠扇》、荀慧生演《荀灌娘》来反串……程砚秋在四大名旦中年龄最小,却后来居上、势不可挡,在此情形下,原本专为荀慧生创编新戏的陈墨香却要乐于帮助这一强劲的竞争对手,且言行间还流露出与程氏颇为情投意合,荀慧生的心情和心结可想而知,在此不赘。

我们需要重点探讨的是第二个问题,即编剧与伶人之间的关系问题,这又可分为两个层面:一是和先生提出的"先有荀慧生,还是先有陈墨香?"的问题,二是在陈、荀关系个案研究的基础上,追根溯源研讨编演关系,这将放在本文的第三部分。

荀慧生与陈墨香在1931年11月"《鸳鸯剑》剧本事件"之前的七八年时间里,两人不仅在艺术上密切合作,生活上亦亲如一家,尽管后来出现矛盾,他们合作编剧应该还持续了好几年。荀慧生曾在《编剧琐谈》一文中云:

> 特别是陈墨香先生,从一九二四年我演出全本《玉堂春》合作起,直到一九三五年。这十一年中共写出了四十五出戏(笔者搜集到50余部,包含1935年以后的剧作)……他和我合作剧本,总是由他先打出全剧的提纲,作好初步设计,然后逐一研究剧本中人物的性格,以及重要的场子和唱、念、做的安排。经过一再研究、修补,算作初稿。并在排演和演出中,继续修订不妥之处,才算定稿。……这样的合作方法,我认为很好,剧作家和演员,能够发挥所长。演员能够帮助剧作家熟悉舞台,剧作家也能写出适合于演员在舞台上发挥其特长的剧本。这样的合作关系,我们两个人当时都感觉胜任愉快。回想我当时和陈墨香先生合作,真象刀对鞘一样,彼此知心,相互启发。每一个剧本全是在这种友谊的情况下打出来的。③

① 杨艸艸:《陈墨香关于荀剧的几封信》,《荀慧生艺术评论集》,中国戏剧出版社2016年版,第154页。
② 1931年程砚秋、金仲荪聘请陈墨香为中国(南京)戏曲音乐院北平分院研究所研究员,兼任中华戏曲专科学校戏曲改良委员会主任,进行剧本创作和戏曲研究。
③ 荀慧生:《编剧琐谈》,《荀慧生演剧散论》,上海文艺出版社1980年版,第236—237页。

荀慧生这篇《编剧琐谈》登载于1959年7月的《剧本》中,那时陈墨香已经去世17年,时间或许化解了过去的恩恩怨怨,此时的荀慧生在回顾他俩曾经的合作时是心平气和、客观有情的。在荀慧生诞辰95周年(1995年)的纪念活动中,他的二儿子荀令文(荀慧生1968年去世,上文"和儿事件"中的大儿子荀令香1992年去世)发表《怀念我敬爱的父亲》一文,其中云:

> 家父一生多年与陈墨香老先生合作编写剧本,真是废寝忘餐,有时陈老就住在我家。那时编剧人与演员合作叫"打戏",剧本写好初稿,与演员研究、修改后再与配角商议,分场子、拉提纲、发单头、背戏词、创唱念动作。自己可以琢磨"俏头",然后合作,试演、听意见,再不断加工,再演再整理,这样才能立住。①

荀令文所说"有时陈老就住在我家",从《日记》中也可见出,荀、陈两家曾经关系确实非同一般。关于剧本的创作过程,从父子俩的叙述以及厚厚的《日记》中,我们大致可以还原陈墨香与荀慧生合作"打戏"的程序步骤:(1)由陈墨香打提纲。(2)共同研究人物、安排场子和唱词念白等,同时陈墨香执笔完成初稿。(3)在初稿基础上再商议、研究、修改。(4)与演员、配角等分戏试演、听取意见再加工。(5)排演、上演,然后继续研究修补直至定稿。这样的紧密关系以及创作方式,在当时是颇具代表性的,四大名旦、四大须生等,与他们身后的文人墨客合作编戏大抵也是如此。这实在是一种双赢的关系,从更高的意义而言,也是民国京剧走向辉煌的要素之一。

学识渊博,爱戏入骨,又曾经玩票演旦达15年之久的陈墨香,既有深厚的历史文化功底,又有切实的舞台表演经验,与荀慧生遇合编戏,可谓珠联璧合、相得益彰,陈墨香尤其能够抓住荀慧生的优势特点,为其量体裁衣,私人订制,使其天赋才情得到极大的发挥,陈墨香自身的创作才能也得到了充分的展现,真可谓刀鞘相合、金声玉振。在这样的相互激发之下,他俩的新戏创作源源不断,精彩纷呈,成为当时编创新戏最多者,《玉堂春》(全本)《丹青引》《钗头凤》《红楼二尤》等都成了荀慧生当年叫好又叫座的代表作。20世纪三四十年代的报刊评论荀慧生就时常说道:

> 察慧生新剧之伙,为诸大名旦冠,虽小梅亦不能及。人谓慧生之享名,半得助于新剧,盖亦非无由也。②

> 其尤令人惊异者,即新剧之多,堪称"首屈一指"。此类新剧,编制均极文雅,不涉丝毫粗滥……多至数十出。慧生之得名,获做工之赐者固居泰半,然得力于新剧者亦复不少。③

① 荀令文:《怀念我敬爱的父亲》,《荀慧生艺术评论集》,中国戏剧出版社2016年版,第212页。
② 施病鸠:《管弦声里话荀郎》,《荀慧生艺术评论集》,中国戏剧出版社2016年版,第115页。
③ 爱萍室主:《誌(志)荀慧生》,《荀慧生艺术评论集》,中国戏剧出版社2016年版,第123页。

> 慧生新剧甚多,其所以能列于四大名旦之中者,端赖新剧多之功也。①

> 慧生之大成功得力于全本《玉堂春》、全本《十三妹》等剧,或谓慧生能列入四大名旦,在其新剧之力,信然。②

> 荀、陈订交对荀的艺术道路和"荀派"的创立,起到前无古人后无来者的巨大作用。③

> 综荀慧生成名之因,缘于才质者十之四,缘于工力者十之二,缘于师友者十之三。④

不可否认,陈墨香为荀慧生赢得"四大名旦"的地位,并为确立"荀派"艺术立下了汗马功劳。当然,一个人的成功,其自身的资质和努力即内因是最为重要的,为此,和先生列举了八大理由来驳斥"没有陈墨香,就没有荀慧生"的说法,并且认为"更不能说是陈墨香造就了荀派艺术",其要点概述如下:

第一,在两人合作的1924年之前,荀慧生在上海就主演了144出新旧剧目,其中有40余部新戏。

第二,在与陈墨香意见相左之后,荀慧生又与其他编剧者编演了《红娘》《婚姻魔障》等一大批新戏。尤其是于1936年与陈水钟合编的《红娘》获得巨大成功。

第三,荀先生对每一出新排剧目都有自己的构思,都要求剧作家根据他的设想来编写、改动剧本。

第四,荀慧生在剧本的创作上有自己的一套法则,共举了五条。

第五,每一个剧本最后都要由荀慧生拍板定案。

第六,王瑶卿才是荀派剧目的最高编导。

第七,陈墨香逝世后,有人编造称,荀先生痛哭说"没有陈墨香,就没有荀慧生"。实际上,荀先生没有前往吊唁,两家僵持了一个月,最后荀先生以演《钗头凤》的四百余元转交陈家。然后引大段荀慧生说,其实是不太严谨的转述,表明荀慧生与陈墨香"情意已绝"。

第八,指出并纠正一些有关荀慧生的不实传记和记载。

和先生第七、八点驳斥"没有陈墨香,就没有荀慧生"的说法并纠正一些不实传记是必须的。以笔者浅见,唯一有资格如此说的只能是当事人荀慧生自己,但陈、荀二人关系最终破裂,情谊已绝,《日记》中荀慧生对陈墨香逝世表现得相当冷漠,怎么可能"痛哭称没有陈墨香,就没有荀慧生"?有人著书立传替荀慧生如是说,即便是没有见到《日记》,也是极

① 怀素楼主:《荀慧生之面面观》,《荀慧生艺术评论集》,中国戏剧出版社2016年版,第160页。
② 苏老蚕:《现代四大名旦之比较——征文揭晓第三》,《荀慧生艺术评论集》,中国戏剧出版社2016年版,第187页。
③ 葛献挺:《从白牡丹到荀慧生》,《荀慧生艺术评论集》,中国戏剧出版社2016年版,第318页。
④ 葛献挺:《从白牡丹到荀慧生》,《荀慧生艺术评论集》,中国戏剧出版社2016年版,第320页。

不负责的想当然之辞,和先生加以驳斥否认非常正确。只是上述八个方面的情况陈述,有符合事实的,也有疏忽之处。

比如第一点中未注明统计剧目数量的出处来源,第二点中列举了10部荀慧生与其他编剧家合作编剧的剧目,但实际上其中有7部都是陈墨香编改的。第五点"每一个剧本最后都要由荀慧生拍板定案",其实这是关于演员的二度创作问题,完完全全按照剧本原作演出的情形是鲜见的,出于舞台条件、演出时间、演出效果等的考虑,几乎每个戏在演出时根据情况再进行一番增删修改是常有的,并不只是荀慧生如此。第六点说王瑶卿才是荀派剧目的最高编导,"编导"即编剧与导演,这是受西方戏剧的影响,当代中国才出现的明确区分。王瑶卿作为"通天教主",不少伶人,包括四大名旦都接受过他的指教,得到过他的帮助。陈墨香从少年时代就痴迷上了王瑶卿的旦角戏,后来与瑶卿结下了终生不渝的深厚友谊。陈墨香与荀慧生合作编剧时,确实几乎日日去到王家,他们仨共同说戏排戏,王瑶卿起到了重要的导演作用,但不能因此抹杀陈墨香作为正宗编剧同时也自始至终参与排戏的主要贡献。谦逊的陈墨香从来没有居功自傲,否认他人的功劳,其曰:

> 有了好戏本,还得会排戏的去排,若是排戏人本事平常,便减了精彩。戏本是文人能办的,排戏却得伶人。……目下排戏,瑶卿是个好手,玉霜、小云、慧生也不含糊,不怕本子稍差,经他们去排,便能敷衍。……编戏、排戏、唱戏三种人合作是离不开的。正是:互相助力,各自用心。①

陈墨香在此明确肯定了王瑶卿、荀慧生等人排戏的功绩。编戏、排戏、唱戏三种人"互相助力,各自用心",不就是编、导、演齐心协力,共同成就,缺一不可吗?这也正是民国京剧能够繁荣昌盛之关键。此外,陈墨香儿子陈嗣香在《记先父陈墨香》一文中云:

> 他们(陈墨香与王瑶卿)合作编剧,很自然地形成了这样的分工:有关场次、人物、词句等的安排和写作,由先父负责;而唱腔、表情、动作等,则由瑶卿先生出谋划策,以至作示范表演。两位老人配合得非常默契。初稿写成后,还要与演员与荀先生研究讨论,进行修改。②

可见,陈墨香父子都是实事求是的。

简要综上,和先生驳斥的主旨有二:一是"没有陈墨香,就没有荀慧生",上文已述,至于主旨二"更不能说是陈墨香造就了荀派艺术"的说法,却是可以商榷的。

诚如和先生所说,荀慧生无论在结识陈墨香之前还是之后,都出演过大量新戏,并且取得过很大成功,在他成名立派的过程中得到过不少同行师友、外界朋友的扶持和帮助。在他成名早期,北京、上海皆有学生、文士组成的"白社""白党"对他鼎力相助,又曾得到杨小楼、余叔岩等人的提携。自己挑班后,有前、后"四大金刚"的辅弼③。此外,结交的师

① 陈墨香著、李世强编订:《活人大戏》,中国戏剧出版社2015年版,第473页。
② 陈嗣香:《记先父陈墨香》,《文史资料选编》(第31辑),北京出版社1986年版,第133页。
③ 民国二十年(1931)开始,荀慧生与前"四大金刚"逐渐有了裂痕,后来"赵张马金"各有各的不满,于是相继脱离,参见梅花馆主:《自也无敌——闲话荀慧生》,《荀慧生艺术评论集》,中国戏剧出版社2016年版,第98—101页。

友、名流如王瑶卿、吴昌硕、胡佩衡、舒舍予、杨艸艸、张次溪、陈水钟等,或为其编戏排戏,或教导绘画,或宣传鼓动,等等。因此,和先生旨在说明荀慧生并非只有陈墨香的帮助,而且"最重要的是他自己能够在艺术舞台上把握自己,敢于坚持自己的艺术主见,善于发挥自己的特长"①,毫无疑问,这些内因、外因都是事实。

我们在承认内因起主要作用的前提下,也必须清楚,这些角儿能不能开宗立派,关键是他们能不能拿出精彩的、具有代表性的作品。民国时期京剧繁荣火热,戏迷的兴趣口味也随时代而变,非新戏不足以叫座,非新腔不足以入时,因此角儿们要想在激烈的竞争中立于不败之地,就必须依靠有才华、懂舞台的编剧为他们创作改编大量的新戏。竞争促使编剧和演员各显神通,不断开掘新戏目和新演技,向新的艺术境界挺进,从而形成不同的风格流派。如果没有叫得响、立得住、传得久的经典剧目,何以能够跻身"四大名旦""四大须生"之列?何以能够开宗立派?荀慧生一生中出演过300多出戏,其中大多数随着时间的流逝烟消云散,而出演频率高,深受观众喜爱,经受住了舞台考验,真正能够建立并代表荀派艺术的,就是所谓六大喜剧、六大悲剧、六大武剧、六大传统剧、六大移植戏、六大扑跌剧②等,在这36部荀派代表作中,其中27部都是由陈墨香编剧或整理编改的。是故,在荀派艺术的建立过程中,无论如何都无法否认陈墨香所起的核心作用,所作的极大贡献。

当然,在编剧与艺人合作的过程中,编剧也因名角出演他们的剧作而获得经济效益和社会名声,他们之间实际上是相互需要、相互辉映的。尽管如此,合作双方也会站在各自的立场,产生不同的想法、分歧,甚至最终分道扬镳,这也不足为奇,如梅兰芳与齐如山,1932年因为梅兰芳决定到南方发展而分手(他们好说好散)。对于我们后人来说,非要去替已经永逝的他们争论谁先谁后,是没有意义的。替荀慧生作传的李伶伶当然还是站在维护传主的立场发话,但同时亦还有持平之论:

> 站在陈墨香这一边,是荀慧生给了他机会,没有荀慧生,他一肚子的才学无从表现,满脑子的戏曲观也无从表达。他在编剧方面,再有能力才华,但最终还得依靠荀慧生出众的表演。正因为荀慧生能够充分地将他的戏本内容转化为舞台艺术,将冰冷的文字转化为生动的动作,才能使他的编剧的价值得以实现。
>
> 站在荀慧生这一边,荀慧生自己也知道,过去演员要找一个合适的剧本是不容易的。那时的戏曲界没有职业剧作家,写剧本的多是文人墨客,一时兴趣所至,不见得都懂得戏剧。即使出现一些优秀的剧本,也不见得都适合每一个演员。陈墨香便是难得的好编剧,他有文化知识,也懂戏剧。他的剧本既有思想,又有内容,故事好看,情节曲折,文学性也很强。更重要的是,他特别注重因人编戏,也就是根据演员的特点编戏。演出他编的戏,荀慧生更能扬自己所长,从而将花旦表演艺术发挥到极致。③

① 和宝堂:《先有荀慧生,还是先有陈墨香?》,《荀慧生艺术评论集》,中国戏剧出版社2016年版,第327页。
② 参见和宝堂整理《戏苑宗师荀慧生》,辽宁美术出版社1999年版,第107—108页。
③ 李伶伶:《荀慧生全传》,中国青年出版社2010年版,第441页。

三、编演关系,谁为主导

其实,和宝堂先生也在文章中云:"诚然,荀慧生和陈墨香都已经作古了,再让他们打这场官司是不应该的。争论谁先谁后,谁主谁次就更无聊了。"[1]既然如此,为什么和先生还是发文,坚定不移地站在荀慧生的立场,要替他争一个占先的、主导的地位呢?究其实质与和先生倡导的"建立以主演为中心的创作表演艺术的体制"[2]密切相关。然而,笔者提出问题,意不在于和先生,而是想从陈、荀关系的个案入手,追根溯源,进一步探讨古往今来的编与演问题[3],并由此一窥民国京剧繁盛缘由之一斑。

我们从中国古代戏曲谈起。处于中国戏剧漫长发展阶段的秦汉至唐宋时期,无论是秦汉角抵戏、优戏,还是唐代歌舞戏、参军戏,抑或是宋金杂剧,都是与"百戏"等诸种技艺不太区分的表演性技艺。唐宋之后,元杂剧、明清传奇是中国古代戏曲的两个黄金时期。

元代异族入主中原,从太宗九年(1237)到仁宗延祐二年(1315),科举中断达七十八年之久,即使1315年恢复科举,录取人数也极为有限,且蒙古人与汉人厚薄有别。当时,汉族读书人想凭借科举晋身的希望十分渺茫,大批下层官吏和不仕文人,志不获展,才无所用,生活无着,时杂剧兴起,无奈之下,他们以往日作诗赋文的才华投身到杂剧创作,既可谋生解决生活问题,亦可借编演杂剧施展才艺,抒发抑郁愤懑之情。元杂剧的优秀作家关汉卿、白朴、马致远、纪君祥、王实甫、郑光祖、宫天挺、乔吉等,以他们丰富多彩的剧本创作,落魄文人的情怀抒发,将中国戏曲推向了高峰。其中,关汉卿作为一个曾"躬践排场、面敷粉墨"的当行作家,十分重视舞台实践和演出效果,与此同时,也有不少剧作家看重"借他人酒杯浇胸中块垒",以编剧的方式、剧曲的写作来替代传统的诗文抒发,如马致远、乔吉等。即使表现男女爱情的旖旎杰作《西厢记》,在李贽看来也蕴涵着作者借夫妇离合姻缘抒发怫郁感慨的情感。因元杂剧的表演形式以"唱"为本位,剧本的写作相应也以"曲"为本位。

明清传奇是一种文学体制规范化和音乐体制格律化的长篇戏曲剧本,可分为宫廷传奇、民间传奇和文人传奇。其中创作剧本数量最多、占主导地位的是文人传奇[4]。明清文人传奇,在200多年的发展演变中,虽然也经历了不同的戏剧观、文学观和审美观,但崇尚典雅绮丽,好逞才情,追求文人化的审美趣味是它的主要方面。文人们通常多注重传奇剧本的可读性、文学性,冀以寄托自身的思想感情,展现文学才华,虽然某些时期、某些编剧,如李渔,也非常强调剧本的戏剧性、可演性,但毕竟受时空限制,鲜活的舞台演出无法留存,剧本则可成为案头文学而流芳百世。

[1] 和宝堂:《先有荀慧生,还是先有陈墨香》,《荀慧生艺术评论集》,中国戏剧出版社2016年版,第328页。
[2] 和宝堂:《先有荀慧生,还是先有陈墨香》,《荀慧生艺术评论集》,中国戏剧出版社2016年版,第328页。
[3] 参见康保成:《"一剧之本"的生成过程与"表演中心"的历史演进》,《文艺研究》2015年第3期;朱文相:《试探戏曲剧本和表演的关系》,《文艺研究》1979年第4期。
[4] 参见郭英德:《明清文人传奇研究》,北京师范大学出版社2001年版。

且从戏剧观念上看,元代至明中叶占据主导地位的是一种"曲"的观念,即把戏剧艺术视为诗歌的一种,是"诗—词—曲"的演进,或者说,戏剧即是"诗"①。

谢柏梁说:"迄今为止,我们的戏曲史在一定程度上是戏曲文学史。宋南戏、元杂剧、明清传奇的主体,都与戏剧文学息息相关。戏剧文学当之无愧地与诗歌、散文和小说等文体一样,占有中国文学四分天下有其一的重要地位。其他部门例如演员、演出和种种绝活,往往随着人事的代谢、时代的变迁而风云流散,唯有文学本相对而言保存的更多。"②

要之,元杂剧、明清文人传奇的剧本曲文至关重要,那些名剧当年在舞台上演出的盛况早已成了空谷足音,但其剧本文学本身的价值得以流传千古。可以说,元、明两代中国戏曲主要是以剧本、剧作家为中心为主导的,编剧队伍多是文人墨客。

清代地方戏时期,是中国戏曲发展演变的第三个大的阶段。康熙末叶至乾隆中叶,全国各地的地方戏蓬勃兴起,乾隆末叶至道光中叶,出现了"花部""乱弹"与雅部昆曲的激烈竞争,文人雅士钟爱的昆曲因阳春白雪、曲高和寡而日薄西山,"乱弹"诸腔则如日中天,全面开花。风起云涌的地方戏,大多来自民间艺人对传统剧目、传奇小说、史传等的翻改、自创或集体创作,较少有文人的参与。从"花部"诸家脱颖而出的新剧种皮黄戏即京剧,以乾隆五十五年(1790)三庆班进京祝寿演出为起点,至道光中叶基本成型,同光时期繁荣昌盛,其剧本"渊源相授,不出教坊,音节律度,囿于市井,未经通人斧藻"③。也就是说,清代的京剧剧目和表演多是师徒相授,未经斧斫藻饰,充满市井之气。现存较早的皮黄剧本《极乐世界》创作于道光二十年(1840),其作者观剧道人在自序中感叹:"戏至二簧陋矣,而吾谓非二簧陋,作之者陋也。"④他大声疾呼,号召"锦绣才子"加入编剧队伍。然而,观剧道人的呼声是渺茫的,清代读书人在科举的诱导和软硬兼施的专制统治下,大量投身于八股文应试、故纸堆学术或传统诗文的高雅书写之中,无意无暇于戏曲,即使少数文人钟情于此,也多着笔于昆曲,不屑于新兴的粗陋的地方戏。尽管如此,京剧却大受民间和清宫廷的喜爱,在演出形式和技艺上创新出奇,观众看戏也多是看热闹看绝活,求娱乐求新奇,不那么在意思想内涵、精神境界。京剧"要想上得'君'之宠,下得'民'之爱,它就必然偏于'物质外壳'(主要是唱腔和表演)上的出新,讲究的是'色艺'二字"。"京剧是中国古典戏剧的最后样式与'最后的闪光'。它的最大特点是演员中心、色艺第一,舞台表演与唱腔的技艺性得到了充分发展,甚至达到了烂熟的程度,但文学创造与精神内涵相对萎缩。"⑤中国戏曲又回归到了初创时期的表演技艺上,剧本的编创及其相关的文学性不再是中心,而从编剧中心转变为演员中心,成为影响最广泛,具有"非文本中心""竞技演艺化倾向"的表演艺术,正应了京剧界的口头禅"传奇重读,皮簧宜演"。

① 参见谭帆、陆炜:《中国古典戏剧理论史》,华东师范大学出版社 2005 年版,第 46—47 页。又,张庚曰:"我国也把戏曲作为诗的一个种类看待。"(张庚:《关于剧诗》,《张庚文录》(第三卷),湖南文艺出版社 2003 年版,第 283 页。)
② 谢柏梁:《序言》,见颜全毅:《清代京剧文学史》,北京出版社 2005 年版,序言第 6 页。
③ 姚华:《曲海一勺》,《弗堂类稿·论著丙》,转引自颜全毅:《清代京剧文学史》,北京出版社 2005 年版,第 3 页。
④ 转引自颜全毅:《清代京剧文学史》,北京出版社 2005 年版,第 164 页。
⑤ 董健、马俊山:《戏剧艺术十五讲》,北京大学出版社 2006 年版,第 21、317 页。

最后，我们回到陈墨香、荀慧生的时代，此时中国戏曲呈现以下特点。

一是名角挑班制，以演员为中心。

晚清至民国初，谭鑫培在前人的基础上开创了老生艺术新时代，成为独步剧坛的"伶界大王"，京戏演员以"角儿"为标榜，名角挑班成为京剧班社最主要的组织形式，角儿的地位逐渐凌驾于其他人员之上。齐如山为梅兰芳编戏就曾明确表示，戏班靠梅兰芳叫座，他编戏当然就在梅兰芳身上想法子。从观众方而言，看戏除了看情节，更看重角儿声色歌舞、唱念做打的表演技艺，剧本几乎无人关注。

民国时期，旦角取代了老生的霸主地位，四大名旦风华正茂，苦下功夫磨砺演技，舞台艺术熠熠生辉。尽管京剧是"非文本中心"，但为了在激烈的竞争中获胜，伶人们急切地寻求文化人替他们"打本子"编新戏。遭遇辛亥鼎革的时代巨变，一些清文化遗民以及进入了新时代仍然痴迷于旧戏曲的骚人墨客，以前或耻于与伶人为伍，或囿于清廷禁令不能混迹伶界，如今因为民国的混乱自由，可以奋不顾身"下海"，加入编剧的队伍。既然观众渴望新戏，伶人渴望舞台名利，文士渴望发挥才能，于是风云际会，四大名旦等也因此各自有了自己的创作班子，纷纷推出新剧目。应该说，伶人在未成名或小荷才露尖尖角之时，作为师长辈的编剧家或智囊团，不但要为他们"打本子"，还要帮助他们学习文化知识，提高艺术修养，策划演出事务等，对他们是有重要的引领和主导作用的。然而，花开花落、几度春秋，一旦艺人茁壮成长，羽翼丰满，名声上相当响亮之后，他们自然也就成了主导，把表演看成是唯一的，功劳归于自身，其身后的编剧们不过是"垫脚石"，大都默默无闻。为此，翁偶虹为"隐形人"剧作者们鸣不平：

> 戏曲界原有一个先天性的"不公道"——从来不提剧本作者的姓名。造成这样的恶果，最初当然是受了时代的局限，在思想上更表现出浓厚的封建意识。当年艺人自己编写的剧目，由于自卑而不敢以姓名问世，后来出现文人代庖，他们却搔首弄姿地不屑以姓名示人。这就逐渐养成了一般演员常常以自己为中心的高贵感，仿佛他们享了大名，他们就是万能者；他们的一切杰作，都是他们自己创作的——包括剧本在内。在随着时代发展的戏曲长河中，很出现了一些优秀的剧作者，他们提供给演员们以丰富的营养，而演员们则大都只是表面上尊重，内心里却是轻视；或者是在恳求作者写剧本时是尊重的，而一旦剧本到手至演出，却又蔑视甚至不理睬剧作者了。此时的演员，对于一个剧本的成功演出，往往讳莫如深地不愿再提作者姓名，更何论刊印问世。①

翁先生所言绝非无的放矢，编剧们湮没无闻也就罢了，关键是他们的劳动得不到尊重，甚至还遭受蔑视，不亦悲乎？随着历史和时代的发展，这一状况有所改善，好在翁先生的编剧作品及其编剧家身份最终得到了尊重。

二是文人编剧不可忽视，案头场上两擅其美。

① 翁偶虹：《翁偶虹文集》（回忆录卷），百花文艺出版社2013年版，第249、250页。

以表演为中心,是不是编剧和剧本就无足轻重了呢?剧本、剧本,还是不是"一剧之本"呢?对此,编剧界和演艺界各自站在自身的立场强调自己的重要性,戏曲界、研究界也一直存在分歧和争论,也就是和先生提出的"谁为主导"的问题,诚如康保成所说"一剧之本"和"表演中心"是一个充满矛盾的悖论①。尽管如此,笔者认为,古今中外的戏剧史都证明,每一个戏剧的黄金时期,无不有大量文人参与创作,无不有脍炙人口的剧作产生,这一定是剧作家和演员共同努力的结果,片面强调夸大一方的作用都是偏颇的,争论"谁为主导"只能是难解的矛盾悖论,意义不大。实际上,没有技术成不了艺术,光有技术也成不了艺术。齐如山曾云:

> 艺术好的名脚多半都不通文,下焉者不识字的也不少,这种情形尤需靠界外人的提倡帮助,有时界外人比本界人还重要。……因为戏剧有益于社会教育者,编剧人应居首功。……因为戏界人只知戏剧的构造,不通文字。学界中人,虽能文,但不知戏剧的规矩,所以必需两方面合作。②

齐如山作为编剧家认为戏剧在有益社会方面"编剧人应居首功"可以理解,毕竟,戏剧要在思想上精神上提升境界,剧本是基础,但他同时也说明"必需两方面合作"。作为京剧表演最高代表的梅兰芳在强调"演员中心"的同时,也坚持戏曲艺术的整体统一性,其云:

> 剧作者与表演者,应该说是最亲密的战友,但双方各有所长,也各有所短,写剧本的对于结构、词采、音律、格局……方面是当行,但未必全面通晓表演(包括歌唱、音乐、动作),而演员能够刻画人物,体现剧本精神,也未必有一定的文学修养。……所以剧作者与演员的关系,必须是截长补短,互相发挥,才能产生站得住脚的戏。③

的确,案头场上必须截长补短、两兼其美,"才能产生站得住脚的戏"。尽管"角儿制"形成后,名角的地位压倒一切,剧本的意义逐渐被削弱,但绝不能因此而抹杀剧本所起的重要作用。四大名旦、四大须生以及其他名角等,之所以能够蜚声于民国剧坛,将京剧推向巅峰,其中一个不能不承认的关键因素就是:那些落魄的文化遗民以及热爱传统戏曲的文士参与了编剧。如果没有遗民陈墨香、庄清逸、罗瘿公、潘镜芙、梁济等以及齐如山、李释戡、金仲荪、翁偶虹、张冥飞、杨少厂、贺芗坨、陈水钟、李寿民、吴幻荪等一大批文人作者与艺人通力合作,共同"打本子",竞相推出大量新剧目,民国京剧的繁盛是不可能存在的。

20世纪上半叶京剧的辉煌灿烂已经载入史册,但其背后"文化"的巨大力量和作用没有得到充分的认识和肯定,与这种辉煌相匹配的研究也相对滞后。21世纪以来,对京剧的研究取得了长足进步,但仍然有许多薄弱环节,景孤血早在20世纪50年代就发文称:

① 参见康保成:《"一剧之本"的生成过程与"表演中心"的历史演进》,《文艺研究》2015年第3期。
② 梁燕主编:《齐如山文集》(第四卷),河北教育出版社2010年版,第167、168页。
③ 梅兰芳著、傅谨主编:《梅兰芳全集》(第三卷),中国戏剧出版社2016年版,第426页。

"京剧则在几十年内增长了五六百出新戏……我们过去对于新剧的思想性、艺术性未能作出应有的正确评价;即面对五六百出新剧也没有估计它的巨大的社会影响。"[①]京剧作为表演艺术,强调其表演和演员的重要性,自是题中之义,但如果因此而忽视编剧家的作用和贡献,那么,对于陈墨香等一大批编剧家及其剧本的研究就将长期成为薄弱环节,这不但影响到整个京剧研究的广度和深度,也将影响京剧艺术进一步的创新和发展。

① 景孤血:《由四大徽班时代开始到解放前的京剧编演新戏概况》,《京剧谈往录》,北京出版社1985年版,第554页。

从体例结构上的差异看南曲九宫谱的流变

王志毅　李雨珊[*]

摘　要：南曲九宫谱乃以系列宫调为体例辑录南曲曲牌体式的曲谱。现存比较完整的南曲九宫谱有十余部，从明嘉靖己酉年(1549)蒋孝的《旧编南九宫谱》算起，至1949年吴梅的《南北词简谱》，约历经400年的流变，其流变特征不仅表现在曲谱流派、曲牌的数量与体式上的变化，还表现出曲谱体例结构上的差异。不同流派或不同时期的曲谱，其体例结构不尽相同，甚至同一流派的曲谱，体例结构也有所差异。这种差异体现了曲谱"世代累积"的特征与曲谱编辑者不同的理念，并且直接反映了曲谱"由简至繁"的流变过程。

关键词：九宫谱；南曲；宫调；体例

所谓"体例"，是指图书或著作的编写格式，或一篇文章的组织结构。体例的构成，能体现编撰者的编辑风格或反映作者的创作目的。尤其是曲谱的编辑，体例更是不可缺少的内容，其结构直接体现了正文的繁简程度，还可反映编纂者的曲谱编辑理念。

纵观南曲九宫谱的体例结构，一般由"序文与凡例""宫调与曲牌目录""正文(曲牌体式)"三部分的内容构成。但不同时期或不同编撰者的曲谱，在体例的构思上有不同程度的变化，甚至在同一时期或同一作者所编辑的曲谱中，也存在体例结构方面的差异。如《寒山曲谱》与《寒山堂新定九宫十三摄南曲谱》，两部曲谱虽同为张彝宣编纂，但在体例结构上有所不同。当然，南曲九宫谱的内容重心在"正文"或正文中的曲牌体式，但正文前的序文与凡例以及宫调与曲牌的目录也不可忽视，皆是构成曲谱体例结构的重要组成部分，尤其是目录中的宫调设置与曲牌的卷次分配等内容，与正文中的曲牌体式有对应联系。所以，可从序文与凡例的编辑、宫调系统设置、曲牌卷次分配的差异中，直观地了解曲谱"世代累积"的编辑特征与"由简至繁"的流变过程，彰显曲谱体例的重要性。

一、曲谱的目录

据现存文献记载，"目录"一词的出现，以《汉书》为最早。文献学的目录概念指"目次"

[*] 王志毅(1970—)，艺术学博士，温州大学音乐学院教授，专业方向：古典戏曲音乐；李雨珊(1997—)，温州大学音乐学院2019级硕士研究生，专业方向：音乐学。

【基金项目】本文为浙江省高校重大人文社科攻关项目"曲体文学视角下的南曲工尺曲牌整理与词乐关系研究"(2018GH028)阶段性成果。

与"录"的合称。"目次"指篇卷的名称与次序,"录"则是关于书的内容、作者生平事迹、校勘整理情况以及书的评价等方面的简要文字说明,又称叙录或书录。将"目"和"录"合起来就是目录。[①] 单部书籍的目录则是指该书正文前的篇目与次序,揭示该书籍的篇名与章节。此种目录通常会有页码编注,呈现了该文献的章节与内容的分布状况,具有指导阅读与检索内容的作用。

本文所述之"目录",乃指单部曲谱正文前的剧目或曲牌的名称与次序。就九宫曲谱而言,目录则是指其宫调、卷次以及曲牌的编辑顺序,但不一定有页码标注,查找曲牌极其不便。特别是早期的曲谱,通常不编卷次,目录编辑比较简单,甚至杂乱。有些曲谱只有总目录,而有些曲谱仅有子目录,就相同流派关系的曲谱,其目录也常有差异。

此外,近世所编的曲谱丛刊或曲谱集成,往往在原谱目录的基础上编有新的目录,新旧目录重叠。《善本戏曲丛刊》中收录的南曲九宫谱,如《旧编南九宫谱》《增定南九宫曲谱》《南词新谱》《九宫正始》《九宫大成》等谱,皆编有新目录。新编目录的主要目的,是为宫调及其曲牌类型重新标注页码,便于曲谱的阅读与曲牌的查找。

总之,曲谱的目录对于阅读者而言具有指导作用。曲谱目录的差异,主要表现在子母目录的设置、目录中的注释、序文与凡例的增设等方面的不同。

首先,子母目录的设置。纵观南曲九宫谱,其目录分为总目录与子目录两种。总目录是指正文前所有宫调与曲牌名的次序编目,子目录则是每卷次或每个宫调的正文所编的曲牌名及其次目。早期曲谱的编辑处于初创阶段,体例尚不完善,目录比较简便,仅有总目录的编写,其目的仅仅是预览全谱的宫调与曲牌名。如《旧编南九宫谱》《增定南九宫曲谱》《南词新谱》等系列曲谱仅有曲牌的总目录,并无子目录。有些曲谱为了不重复,且更方便地对照曲牌名与曲牌的体式,方便查找,仅仅是在每一卷次或每个宫调中编写曲牌的子目录,而不编总目录。如《九宫正始》只有曲牌的子目录,并无总目录。后世曲谱在曲牌的目录编写上,已逐渐完善,既编有总目录,又有子目录。总目录可以预览全谱的宫调与曲牌的分布,子目录又便于对照曲例的体式。如《南词定律》与《九宫大成》,既有曲牌的总目录,又有子目录。特别是吕士雄的《南词定律》,在总目录之后,撰写有各类曲牌的体式数量以及曲牌的总数量,即"引子二百二十三体,二百三十二曲;过曲五百四十七体,一千二百零三曲;犯调五百七十二体,六百五十五曲;共计一千三百四十二体,二千零九十曲"[②]。另外,吕氏在子目录中注明了同名曲牌的数量[③]。这种编目方式,给曲牌的统计提供了方便,是曲谱编辑上的一大创见。

曲牌目录的编写与逐渐完善,主要是为了便于了解曲牌的分布情况。特别是子目录的编写,是对该宫调或该卷次曲牌的局部概括,能使阅读者更好地了解该卷次(宫调)曲牌名与曲牌的数量,具有指导阅读的作用。曲牌目录的流变,彰显了曲谱编辑的成熟与进步。

[①] 彭斐章:《目录学教程》,高等教育出版社2004年版,第1页。
[②] (清)吕士雄:《南词定律》,《续修四库全书》(1751册集部曲类),上海古籍出版社2002年版,第119页。
[③] (清)吕士雄:《南词定律》,《续修四库全书》(1751册集部曲类),上海古籍出版社2002年版,第121页。

其次，曲牌目录中的注释。曲牌的目录，除了编排有曲牌的次序外，通常在曲牌名下编有注释。注释内容多样，有注"别名""宫调出入"以及该曲牌的"出处"与同名曲牌的数量等。不同流派的曲谱，其注释的内容与方式各异，甚至同流派的曲谱，其注释内容也有差别。

如《旧编南九宫谱》《增定南九宫曲谱》与《南词新谱》三谱，虽同属一个流派①，但曲牌目录的注释不一定相同。

《旧编南九宫谱》的曲牌名下常标注该曲牌的别名与出入的宫调。如果是集曲曲牌，则在题下标注所集曲牌的名称。如仙吕过曲【铁骑儿】名下注"又名簪前马"；正宫过曲【普天乐】注"又入中吕"；正宫集曲【锦庭乐】注"【锦缠道】头、【满庭芳】中、【普天乐】尾，亦入中吕"；中吕过曲【永团圆】注"与【鲍老催】同"；南吕过曲【红芍药】注"与中吕腔不同"等。

《增定南九宫曲谱》曲牌目录中的注释，基本与《旧编南九宫谱》相同。其不同之处是在集曲的曲牌名下取消了所集的曲牌名称，另在所增定的曲牌名下标注"新增"二字，在有多种体式的曲牌名下标注数字。如仙吕过曲【月上五更】名下注"新增"；【美中美】注"有换头"；【油核桃】【二犯月儿高】【醉扶归】三曲牌皆注"二体、一新增"；又【月儿高】注"二体、具新增"；【解三酲】注"二体、具新增、具有换头"等。

《南词新谱》的编辑目的乃新定与查补《增定南九宫曲谱》中的曲牌，其曲牌名下的注释稍有差别，即在《增定南九宫曲谱》注释的基础上，有些曲牌加注"新入""新填板""新换"等字样，其他注释相同。这类注释，告示了曲牌新的范例，便于填词制谱者选择与参考，也便于后世学者对曲牌的统计与研究。

有些曲谱的目录注释比较复杂，内容多样。如钮少雅《九宫正始》，除了参照旧谱的注释内容外，另有对曲牌查考的结果予以注释。犹如黄钟宫曲牌目录【女冠子】名下注："又名【双凤翅】，亦在黄钟调，但与南吕宫【小女冠子】不同，又不与道宫调【女冠子】同。"②【耍鲍老】注："时谱错认即中吕宫【永团圆】，今正之。"③又如仙吕宫【油核桃】注："今多以仙吕调之【告雁儿】诬此。"④再如中吕宫【耍孩儿】注："与中吕调、般涉调别。"【会河阳】注："与中吕调【会河阳】异。"⑤在有些曲谱编辑者看来，黄钟宫与黄钟调，仙吕宫与仙吕调或中吕宫与中吕调，分别属于两种宫调系统，相同的曲牌名或曲牌体式可在两种宫调系统中相互出入使用，《九宫正始》给予了考证与注释也是自然之事。这类注释，一方面解释了曲牌宫调的出入情况，另一方面可说明曲谱编辑者对曲牌进行了考证的事实。如钮氏在黄钟宫目录下，题注："从无者曰增，向缺者曰补，考据得当者曰正，有词无目者曰附，有目无词者曰缺，九宫同之。"⑥所以，也常在此类曲牌名下注有"正""补""无""缺"等字样。如黄钟宫

① 王志毅：《明清南曲九宫谱研究》，上海戏剧学院博士学位论文，2021年。
② （明）钮少雅：《九宫正始》，《善本戏曲丛刊》，台湾学生书局1984年版，第29页。
③ （明）钮少雅：《九宫正始》，《善本戏曲丛刊》，台湾学生书局1984年版，第30页。
④ （明）钮少雅：《九宫正始》，《善本戏曲丛刊》，台湾学生书局1984年版，第259页。
⑤ （明）钮少雅：《九宫正始》，《善本戏曲丛刊》，台湾学生书局1984年版，第378页。
⑥ （明）钮少雅：《九宫正始》，《善本戏曲丛刊》，台湾学生书局1984年版，第29页。

曲牌目录【倒接鲍老催】下注"补、二体",【绛都春犯】注"正、换头",【入赚】注"无";又如仙吕过曲【小醋大】注"附、二体",【四时花】注"正、即四季花、二体",【聚八仙】注"缺";等等。这些注释,相当于凡例,对阅读者了解曲牌及其宫调归属很有帮助。

《南词定律》与《九宫大成》是明清两代最后的两部九宫曲谱。两谱的曲牌体式相对丰富与完善,宫调体例的设置比较合理,不存在宫调出入或曲牌失板等方面的问题,也不存在"有目无词"或"有词无目"的曲牌。所以,两谱曲牌目录中的注释相对比较简单,即只在曲牌名下标注别名与同名体式数目,其他皆予以省略。

从以上曲牌目录中的注释可以看出,南曲九宫谱对曲牌体式与宫调的重视。这说明了九宫谱对于曲牌体式的要求比较严谨,也说明了早期南曲九宫谱两个宫调系统中曲牌体式的混乱。这种混乱现象,在后世《南词定律》与《九宫大成》中已有所避免,可在其目录的注释中略见一斑。

再次,凡例与序文的增加。"凡例"也称作"发凡起例",或简称"发凡",又有"选例""臆论""例言"或"杂记"等多种别称,属于曲谱的体例之一。"凡例"一般编排在正文前,是对该曲谱之结构、体裁、撰写宗旨、某些符号等内容的说明,或某些问题之提示与解释。除早期曲谱外,后世曲谱的体例结构中,一般都撰有凡例。

在现存的南曲九宫谱中,唯《旧编南九宫谱》与《增定南九宫曲谱》未撰写"凡例",说明早期曲谱不太重视,或说早期曲谱的编辑从简,无需附加说明。如《旧编南九宫谱》中的曲牌,没有句读的点断,无所谓句读符号的说明;不分正字与衬字,也不存在字体大小的解释;所以,不撰凡例也无关紧要。但随着对曲牌格律的更高要求,曲牌的体式也不断增加并趋于复杂,为了让阅读者能更快地了解曲谱的编辑思路与曲牌体式,后世曲谱都意识到凡例的重要性。所以,沈璟之后的九宫谱都撰写有凡例。如《南词新谱》"凡例"云:"凡曲,每句有韵,有不韵,即于句读点断处为别。其用韵者从白点,不用韵者从黑点,间有不韵而亦可用韵者,即随填可叶二字于旁。"[①]此凡例解释了曲牌中句读符号的用法。又《九宫正始》"凡例"云:"修补衬字以便填词,当正音声,不拘文理。有未必衬,衬为是"[②];再《寒山堂新定九宫十三摄南曲谱》"新定南曲谱凡例"云:"引子只是略道一曲大意,无论文情、声情,极不重要"[③],该凡例解释了不收录引子曲牌的原因;等等。由此可知,凡例对于阅读者与研究者的重要性,如《戏曲曲谱"凡例"之文献价值——以〈善本戏曲丛刊〉为例》所云:"'凡例'内容涉及词学、乐学、符号学、文献学等诸多领域,其中有诸多内容映射出戏曲曲牌与曲谱以及乐学研究的前沿课题。"[④]总之,凡例逐渐出现在后世的曲谱中,说明了凡例的重要性引起了曲谱编辑者的关注与重视,这是曲谱流变的又一现象,序文的流变也是

① (明)沈自晋:《南词新谱》,《善本戏曲丛刊》,台湾学生书局1984年版,第26页。
② (明)钮少雅:《九宫正始》,《善本戏曲丛刊》,台湾学生书局1984年版,第27页。
③ (明)张彝宣:《寒山堂新定九宫十三摄南曲谱》,《续修四库全书》(1750册集部曲类),上海古籍出版社2002年版,第636页。
④ 王志毅:《戏曲曲谱"凡例"之文献价值——以〈善本戏曲丛刊〉为例》,《黄钟》(武汉音乐学院学报)2017年第2期。

如此。

"序文"简称"序",又叫"序言",是指写在著作正文之前的文章。序文分为作者写的"自序"与同行学者写的"代序"两类。"自序"多是说明写作宗旨与成书经过,而"代序"则是介绍与评论该书的思想内容与艺术特色。著作的序文一般一至两篇,而曲谱的序文多至四篇或五篇。如在《九宫正始》中,包括后附的"芍溪老人"自序,共有四篇序文,另《南词定律》撰有五篇序文。

早期曲谱的序文较少。如《旧编南九宫谱》仅有一篇自序《南小令宫调谱序》,介绍了词曲的兴盛与曲谱编辑的成因,如"完颜之世有董解元者以北曲擅场""适陈氏白氏出其所藏九宫十三调二谱,余遂辑南人所度曲数十家,其调与谱合"[①]等语;《增多南九宫曲谱》也仅有一篇代序《南曲全谱题辞》,除介绍了词曲的流变外,还解释了撰写序文的原因,如"惟永叔、介甫、鲁直诸君子饶为之,故不妨作"[②]。后世曲谱的序文逐渐增多,如《南词新谱》编辑有《南词旧谱序》《南词全谱原序》《重定南九宫新谱序》《重辑南九宫十三调词谱述》四篇。

序文的增加有两种情形,一是累积型的曲谱,序文也随之积累;二是参编者较多的曲谱,序文也相应较多。如《南词新谱》中的四篇序文属于累积型;又《南词定律》中有五篇序文属于后者,因该谱乃成于康熙时期,由吕士雄、杨绪、刘璜、唐尚信等多人合编而成,金殿臣乃"点板者",故五篇序文的落款分别是"縠旦主人""茂苑吕士雄""钱塘杨绪""姑苏刘璜""莞江金殿臣"。以上的曲谱序文,可以解读曲谱编辑的目的与经过以及曲牌收录的缘由。

曲谱序文从无到有,由少至多,反映了曲谱的发展日趋完善,也彰显了曲谱序文的重要性。而且序文的内容也逐渐丰富,具有极高的文献价值。

二、宫调的设置

大凡南北曲九宫谱皆有宫调的设置,宫调是九宫谱辑录曲牌的主要体例,所以,宫调的设置是九宫曲谱编辑首要考虑的问题。

元代周德清《中原音韵》中的"乐府"(共 335 章)是现存最早的"九宫谱"。该谱按黄钟、正宫、大石调、小石调、仙吕、中吕、南吕、双调、越调、商调、商角调、般涉调等 12 个宫调的顺序辑录曲牌名 335 支。陈白二氏《九宫》与《十三调》的宫调虽不得而知,但可在蒋孝《旧编南九宫谱》中观其状况。后世之《增定南九宫曲谱》《南词新谱》《寒山曲谱》《九宫正始》,又至《南词定律》与《九宫大成》无一不有宫调的设置。当然,宫调的设置与顺序各谱不一定相同,至少不同流派的曲谱,其宫调设置与顺序不一样。现将明清南曲九宫谱各谱的宫调设置与顺序,列表如下(表1):

① (明)蒋孝:《旧编南九宫谱》,《善本戏曲丛刊》,台湾学生书局1984年版,第5页。
② (明)沈璟:《增定南九宫曲谱》,《善本戏曲丛刊》,台湾学生书局1984年版,第6页。

表 1　各九宫谱的宫调顺序

曲谱①		宫调及其顺序
《旧编》	九宫	仙吕、正宫、中吕、南吕、黄钟、越调、商调、大石调、双调、仙吕入双调
	十三调	仙吕、羽调、黄钟、商调、商黄调、正宫调、大石调、中吕调、般涉调、道宫调、南吕调、高平调、越调、小石调、双调
《增定》		仙吕(仙吕调)②、羽调、正宫(正宫调)、大石调(大石调)、中吕(中吕调)、般涉调、南吕(南吕调)、黄钟、越调(越调)、商调(商调)、小石调、双调(双调)、仙吕入双调
《新谱》		仙吕(仙吕调)、羽调、正宫(正宫调)、大石调(大石调)、中吕(中吕调)、般涉调、道宫调、南吕(南吕调)、黄钟(黄钟调)、越调(越调)、商调(商调)、商黄调、小石调、双调(双调)、仙吕入双调
《谱定》		黄钟、正宫、仙吕、中吕、南吕、越调、商调、双调、仙吕入双调、羽调、般涉调、大石调、小石调
《寒山》		黄钟、正宫、大石、小石、仙吕、南吕、中吕、双调
《正始》	九宫	黄钟宫、正宫、大石调、仙吕宫、中吕宫、南吕宫、商调、越调、双调、仙吕入双调
	十三调	黄钟调、正宫调、大石调、仙吕调、中吕调、南吕调、商调、越调、双调、羽调、道宫调、般涉调、小石调、商黄调、高平调
《定律》		黄钟、正宫、道宫、仙吕、大石、中吕、小石、南吕、双调、商调、般涉、羽调、越调
《大成》		仙吕宫、中吕宫、大石调、越调、正宫、小石调、高大石调、南吕调、商调、双调、黄钟宫、羽调

以表 1 中的宫调设置与顺序可看出曲谱编辑的不同理念,有些曲谱分"九宫"与"十三调"两个系统,有些曲谱就一个"十三调"系统;有些曲谱以"仙吕"为首,而有些曲谱则用"黄钟"当头。不同流派的曲谱,其宫调设置与顺序存在差异,即使同一流派的曲谱,其宫调设置与顺序也不一定相同。如《寒山曲谱》与《九宫正始》同为一个流派③;《九宫正始》将宫调分作"九宫"与"十三调"两个系统,而《寒山曲谱》撤销了十三调的设置,说明两谱宫调设置的观念不同。如《寒山堂新定九宫十三摄南曲谱》"凡例"云:"昔人多不明其理,遂谓九宫之外,又有十三调,仙吕宫之外又有仙吕调,正宫之外又有正宫调,不知正宫乃正黄钟宫之俗名,安得又有调哉? 更谓某调在九宫,某调在十三调,强加分离,真同痴人说梦。"④又如《南词定律》"凡例"云:"凡诸旧谱,曰南音三籁,曰骷髅格,曰九宫谱,既多纰缪,既九宫之名已失其实矣。但存其名而无其目,何曾有九宫十三调耶!"⑤又如沈谱流派

① 各谱以其简称标注。另《啸余谱》与《御定曲谱》中的宫调与《增定南九宫曲谱》相同,故不作比较。
② 《增定南九宫曲谱》与《南词新谱》中括号内的宫调名称为"十三调"的调名。
③ 王志毅:《明清南曲九宫谱研究》,上海戏剧学院博士学位论文,2021 年。
④ (明)张彝宣:《寒山堂新定九宫十三摄南曲谱》,《续修四库全书》(1750 册集部曲类),上海古籍出版社 2002 年版,第 635 页。
⑤ (清)吕士雄:《南词定律》,《续修四库全书》(1751 册集部曲类),上海古籍出版社 2002 年版,第 39 页。

的宫调设置：沈璟原本是在《旧编南九宫谱》的基础上增订曲牌，但其宫调设置也不同，即减少了"商黄调、道宫调、高平调"三调的设置，并效仿《旧编南九宫谱》中"十三调"的宫调安排，将"大石调"置于"中吕调"之前；而后沈璟自晋代重新增加了"商黄调"与"道宫调"的设置(沈璟谱中没有或删除了"商黄调"与"道宫调")，其他宫调的顺序保持与《增定南九宫曲谱》不变。再如《南词定律》与《九宫大成》，两谱的宫调体例与曲牌辑录情况基本一样，其宫调名称也大多数相同，但宫调顺序差异较大。

曲谱宫调的设置与顺序不同，与编辑者的宫调理念有关系。不同曲谱编纂者对于"九宫"与"十三调"的认识不同，故宫调的设置不一样。如《寒山堂新定九宫十三摄南曲谱》"凡例"云："九宫十三摄者，谓仙吕宫、正宫、中吕宫、南吕宫、黄钟宫、道宫、羽调、大石调、小石调、般涉调、越调、商调、双调。本是六宫七调，所以名九宫者，拜调以名宫。又曰羽调与仙吕通用，大石、般涉、小石、道宫等四调，存曲无几，名存若亡，故曰九宫也。"[①]对于"九宫""十三调"的不同认识与分歧，由来已久，属于历史问题，但都源于一个燕乐宫调系统是不争的事实。南曲九宫曲谱的流变，对于宫调的设置，越来越清晰与理性，由盲目沿袭旧谱，到打破两个宫调系统的并置与对立，最终回归于一个宫调系统，彰显了后世曲谱编辑者对于宫调系统的正确认识与曲学价值观。

三、卷次的分配

卷次乃指图书资料分卷的次序。卷次的分配主要是针对内容较多的图书等文献资料，内容较少的单本书籍一般不分卷。早期的曲谱或词谱，都不分卷次，如《中原音韵》《太和正音谱》等，仅依宫调分配辑录曲牌，收录的曲牌数量不多，故曲谱无须划分卷次。后世南曲九宫谱中，由于辑录的宫调及其曲牌数量逐渐增多，一般都有卷次分配。此外，由于曲牌辑录的需要与曲谱编辑理念的不同，其卷次的分配标准也各异：有按宫调类型分配卷次的，如《增多南九宫曲谱》与《南词新谱》等；有依曲牌的类型与数量分配卷次，如《九宫大成》等。明清南曲九宫谱的卷次设置与分配，存在以下三种情形：

其一，仅依宫调辑录曲牌，不设置卷次。《旧编南九宫谱》按九宫与十三调两种宫调系统辑录曲牌，每一个宫调分引子与过曲，未设置卷次。现存《寒山曲谱》，按八个宫调辑录曲牌，每个宫调分过曲与犯调，未设置卷次。《九宫正始》的曲牌辑录体例与《旧编南九宫谱》相同，虽然曲牌数量较多，也未设置卷次。这三种曲谱因源于元谱陈白二氏的《九宫》与《十三调》，可能受元谱编辑体例的影响，皆不设置与分配卷次。

其二，按宫调类型分配卷次。这种情况通常是一种宫调类型分配一卷，有时也有将某一宫调分作两卷。如《增定南九宫曲谱》与《南词新谱》的宫调设置理念是将九宫与十三调两个系统中同名的"宫"与"调"综合于一起，然后按宫调分配卷次。就现存宫调而论，九宫

[①] （明）张彝宣：《寒山堂新定九宫十三摄南曲谱》，《续修四库全书》(1750 册集部曲类)，上海古籍出版社 2002 年版，第 635 页。

与十三调合成 22 个宫调,如每种宫调类型分配一卷,理应 22 卷。但《增定南九宫曲谱》中缺"黄钟调"与"道宫调"二卷,又将中吕慢词与中吕近词各编为一卷,所以该谱实际宫调的卷数为 21 卷。《南词新谱》却在沈璟谱的基础上,增加了"仙吕入双调""道宫调"与"商黄调"三卷,故该谱共计 24 卷。有些曲谱严格按照宫调分卷,一个宫调分配一卷。如《寒山堂新定九宫十三摄南曲谱》,因残缺不全,仅存五个宫调的目录,即分五卷。又如《南词定律》,该谱按 13 个宫调分配 13 卷,每卷(宫调)分引子、过曲与犯调三类辑录曲牌,不再细分卷次。

其三,不依宫调分卷,按曲牌的类型与数量区分卷次。由于曲牌的数量众多,有些曲谱按曲牌类型划分卷次,一种宫调划分为多卷,甚至同一类曲牌分有多卷,因此,该由谱的卷次相对较多。如《九宫大成》,该九宫谱的南词谱按曲牌的"引子""过曲""集曲"等类型分卷,一种类型又分多卷,一种宫调也分多卷。如仙吕宫过曲分"卷二"与"卷三"两卷,中吕过曲分"卷十"与"卷十一"两卷,等等。该曲谱共分 82 卷,南词有 41 卷,是现存南曲九宫谱中卷数最多的曲谱(表2)。

表 2 《九宫大成》的卷次与宫调①

南 词		北 词	
宫 调	卷 数	宫 调	卷 数
仙吕宫	卷一、卷二、卷三、卷四	仙侣调	卷五、卷六、卷七、卷八
中吕宫	卷九、卷十、卷十一、卷十二	中吕调	卷十三、卷十四、卷十五、卷十六
大石调	卷十七、卷十八、卷十九	大石角	卷二十、卷二十一、卷二十二
越调	卷二十三、卷二十四、卷二十五、卷二十六	越角	卷二十七、卷二十八、卷二十九
正宫	卷三十、卷三十一、卷三十二	高宫	卷三十三、卷三十四、卷三十五
小石调	卷三十六、卷三十七、卷三十八	小石角	卷三十九、卷四十、卷四十一
高大石调	卷四十二、卷四十三、卷四十四	高大石角	卷四十五、卷四十六、卷四十七
南吕宫	卷四十八、卷四十九、卷五十、卷五十一	南吕调	卷五十二、卷五十三、卷五十四、卷五十五
商调	卷五十六、卷五十七、卷五十八	商角调	卷五十九、卷六十、卷六十一
双调	卷六十二、卷六十三、卷六十四	双角调	卷六十五、卷六十六、卷六十七、卷六十八

① (清)周祥钰等:《九宫大成南北词宫谱》,《善本戏曲丛刊》,台湾学生书局 1987 年版,第 1—165 页。

续　表

南　　词		北　　词	
宫　调	卷　　数	宫　调	卷　　数
黄钟宫	卷六十九、卷七十、卷七十一、卷七十二	黄钟调	卷七十三、卷七十四、卷七十五
羽调	卷七十六、卷七十七、卷七十八	平调	卷七十九、卷八十、卷八十一
无		仙吕入双角	卷之闰

以上曲谱卷次的分配与卷次的增多，说明曲谱在流变过程中，辑录的曲牌数量在逐渐增多。因后世不断有新词作产生，同时也有新的戏曲作品出现，如在《九宫大成》中所收的词乐作品大概有 204 支，又新收《月令承应》《劝善金科》《法宫雅奏》《九九大庆》等宫廷戏中的曲牌数大概有 478 支，该谱共计曲牌与词乐数量达 2 757 支[1]，导致该谱卷次较多。所以，曲牌的体式与数量的增加，是曲谱卷次增多的主要原因，也是后世词曲家重新编辑曲谱的原因之一。

四、结　　语

现存比较完整的南曲九宫谱有十余部，其编辑目的主要是规范词曲格律以便戏曲或散曲的创作，编辑时间大部分集中在明末清初，此阶段正是传奇戏曲的繁荣时期，南曲九宫谱的流变反映着传奇戏曲的创作与发展过程，也反映出系列南曲九宫谱不同的编辑理念。

南曲九宫谱的主要内容是宫调与曲牌体式，又涉及宫调系统的设置与曲牌体式的分类。所以，曲谱的体例，自然与"宫调""曲牌体式"有关，于是宫调设置与曲牌的卷次分配成了南曲九宫谱体例结构中的重要内容。随着传奇戏曲的发展与繁荣，曲牌体式的逐渐增加，曲谱中的内容也不断更新，其体例结构也会相应发生变化；又由于曲谱编辑者的观念不同，或对于曲谱的编辑有了新的认识而重新修订，曲谱的体例结构从而也有所差异；这些差异是南曲九宫谱流变所表现出来的现象。所以，可从南曲九宫谱的体例结构中，了解南曲九宫谱"世代累积"的编辑特征与"由简至繁"的流变过程。

[1] 王志毅：《明清南曲九宫谱研究》，上海戏剧学院博士学位论文，2021 年。

文学、宗教与政治：《桃花扇》仪式叙事中的神道设教与儒道互补

王亚楠[*]

摘　要：《桃花扇》第四十出《入道》描述的道教的黄箓斋醮仪式，是一场充满丰富文化意义和深刻内涵的象征性仪式，构成了一个象征的符号体系。在文本细读的基础上，通过考察这场仪式举行的时空、形式、结构、内容和功能，我们可以发现作者孔尚任采用了中国传统小说戏曲"神道设教"的民族叙事传统，以作为一种演示性叙述的戏曲中的仪式叙事，在一定程度上反映了明末清初儒学传统为政治提供价值基础、为社会提供认同凝聚和为个体安顿身心性命的作用和意义减弱时，与儒家互相渗透、影响的道教作为一种特殊的价值体系构成了对儒家道德的支撑，揭示了中国宗教文化于明亡清初社会的碰撞和交融。宗教文化以特殊而显著的形式深入《桃花扇》的主题、叙事结构、人物形象塑造和话语表述方式中，折射着文学与宗教、历史与神话、仪式与政治间的微妙关系。

关键词：《桃花扇》；《入道》；仪式；神道设教；儒道关系

　　《桃花扇》第四十出《入道》叙写乙酉年（1645）的中元节，在弘光政权覆亡后，张薇在南京近郊的栖霞山上的白云庵中建斋设醮。在仪式上，他首先祭拜、超度甲申年（1644，明崇祯十七年，清顺治元年）殉难的崇祯君臣，其次通过他的闭目静思、存想通神完成对"南明三忠"（史可法、左良玉和黄得功）和马士英、阮大铖的忠奸身份的确认和善恶行为的褒贬。张薇存想通神的情景还以具象化的手段，让忠奸诸人现身说法的形式同时在舞台的另一空间生动地呈现在观众面前。

　　已有的《桃花扇》研究，对于《入道》出中的这场道教仪式本身的关注和探讨不足。这场仪式是道教的黄箓醮仪，是道教内容丰富、门类众多的科仪中应用最为广泛的一种，通常在特定的时间和场合举行，依循高度结构化和标准化的仪式。但因为这场醮仪举行于特殊的社会环境和背景下，所以具有不同于往常的特别的象征意义。这场醮仪混合了佛教的神学理论、道教的法会仪式和儒学的伦理思想。剧中对醮仪的程序、内容等组成部分的叙述反映了孔尚任对道教及其科仪的熟悉，也说明他虽为孔子后裔，思想并不纯粹。在明清之际的政治混乱的时代，儒家伦理的现实作用减弱，社会大量汲取了道教的思想来弥

[*] 王亚楠（1986—　），文学博士，郑州大学文学院副教授，专业方向：戏曲历史与理论。

【基金项目】本文为国家社科基金重大项目"《全清戏曲》整理编纂及文献研究"（11&ZD107）、河南省哲学社会科学规划项目"《桃花扇》批评史"（2018CWX033）阶段性成果。

补儒家伦理思想的缺位。孔尚任以道教信仰和科仪宣示褒贬、阐扬忠义，也说明他意识到儒家传统思想、特别是忠义观念在易代之际遭遇了严重考验，并在一定程度上被质疑和破坏。所以他有意借用道教科仪，发挥和强调原属儒家的道德伦理观念。

一、《桃花扇》中仪式叙事的异同与关联

第十三出《哭主》中，甲申三月，塘报人到武昌向左良玉报告北京陷落、崇祯自缢的消息，叙说非常简略。因消息来得突然，左良玉等人的"哭主"非常仓促、简单。刻本眉批也指出："乱称乱呼，极肖武臣匆遽不知大体之状。""匆遽之状，历历如睹。"① 由于交通、通信方式和条件的限制以及战乱的影响，都城陷落、崇祯自缢的消息是以京城为中心，自北而南、由近及远地次第传播、扩散的。位于不同地域空间的人们获知此消息的具体日期存在时间差②。孔尚任将此出情节发生的时间标注为"甲申三月"，但消息能否在事件发生的同月之内传递到武昌并得到确认，是值得怀疑的③。所以，《哭主》出中左良玉等悲悼、祭祀崇祯只是个人活动，并不具有普遍意义。

《桃花扇》闰二十出《闲话》写崇祯十七年（1644）七月十五日，张薇、蓝瑛和蔡益所在前往南京途中偶遇，共同歇宿于南京近郊江边的一个村店中。张薇先向蓝瑛、蔡益所两人讲说了殡殓、安葬崇祯帝、后的过程，后又夜梦崇祯帝、后乘舆东行，后面跟随着甲申之变中殉难的文武忠臣。因夜梦崇祯帝、后，张薇发愿要在次年中元节设坛建醮，度脱亡魂，为《入道》出做了情节铺垫。该出在剧情结构上主要起承前启后的作用，使剧作前后照应、针线细密。《闲话》和《入道》两出，一在剧中，一在剧末，一为小结场，一为大结场，两出的剧情均发生在中元节，均涉及鬼神之事，正相对照。《闲话》出中叙写张薇号天泣血，"感动风雷""感动鬼神"，也有所本。孔尚任《湖海集》中有《白云庵访张瑶星道士》诗，作于康熙二十八年（1689）八月，其中有"每夜哭风雷，鬼出神为显"④ 的诗句。孔尚任应是据此构想了有关的情节。

《闲话》出中，张薇说北京陷落后，"别个官儿走的走，藏的藏，或被杀，或下狱，或一身殉难，或阖门死节。"⑤ 其中，"或一身殉难，或阖门死节"的"官儿"主要的便是《入道》出黄箓斋仪上为之摆设排位、进行祭奠、超度的24位明臣。《闲话》出中在丑扮蔡益所和外扮张薇间又有如下一段对话：

（丑问介）请问老爷：方才说的那些殉节文武，都有姓名么？

① （清）孔尚任：《桃花扇》第十三出《哭主》眉批，康熙间介安堂刻本，北京大学图书馆藏。
② 参见赵园：《那一个历史瞬间》，《想象与叙述》，北京师范大学出版社2015年版，第15—27页。
③ 《淮城纪事》载，甲申年三月二十九日'闻京城失守'，但'众疑信相半'。见（清）邵廷寀等：《东南纪事（外十一种）》，李鹏飞编：《明清野史丛书》（第一辑），文津出版社2020年版，第149页。《豫变纪略》卷七云，甲申年'三月十九日之事，言人人殊'，而'贼兵纵横，道路梗塞'是造成这种状况的重要原因。见（清）郑廉《豫变纪略》，浙江古籍出版社1984年版，第179页。
④ 汪蔚林编：《孔尚任诗文集》卷二"诗（《湖海集》）"，中华书局1962年版，第163页。
⑤ （清）孔尚任：《桃花扇》闰二十出《闲话》，康熙间介安堂刻本，北京大学图书馆藏。

（外）问他怎的？
（丑）我小铺中要编成唱本，传示四方，叫万人景仰他哩。
（外）好，好！下官写有手折，明日取出奉送罢。
（丑）多谢！①

此处并有眉批谓："所编唱本，料不及《桃花扇》。"②《入道》出黄箓斋仪的第一项内容，也是重要的组成部分便是祭奠、超度甲申之变中殉难的崇祯皇帝和范景文等臣子。剧本依职掌范围、内容的不同，将这些明臣分成以范景文为首的"甲申殉难文臣"20人和刘文炳为首的"甲申殉难武臣"4人，合共24人；各自内部又按品级高低排定先后。由于《桃花扇》主要叙写南明弘光一朝的兴亡始末，这些人物在全剧始终没有登场，所以孔尚任仅提供了一份名单，以说明他们的官职和勋爵③。但是可以补充、完善闰二十出《闲话》中的有关科白和情节。所以，《入道》出中所列的这份名单，也是对《闲话》出的展开和照应。

第三十二出《拜坛》中，弘光帝率文武百官于崇祯帝忌日在太平门外设坛祭祀，其中对祭祀过程作了较为详细的描述④。但只占全出一半的篇幅，而且参与者多应付了事，如执事的老赞礼所说："老爷们哭的不恸。"⑤《入道》出的醮仪在规模和仪式上不及第三十二出《拜坛》中崇祯忌辰时的官方祭祀仪式，但彼时众官多应付了事，阮大铖的哭祭更是虚伪。而中元节醮仪举行时，众官或降或死，甚至有的成为醮仪批判、斥责的对象。祭祀、超度崇祯君臣和褒忠贬奸的环节在醮仪中是核心和最重要的部分，但非全部内容，更不是这个传统的周期性仪式中的惯常存在和不可或缺的。但将其置于仪式中，反而更能让人投入和沉浸在仪式营造的情感氛围中，使参与者产生的情感更为强烈，而营造方式看上去却又是那么地浑然天成。《拜坛》出中老赞礼在祭礼结束后说："老爷们哭的不恸，俺老赞礼忍不住要大哭一场了。"⑥而《入道》出中，老赞礼在醮仪结束后说："今日才哭了个尽情。"⑦可见是否"尽情"不仅与个人是否态度严正、心理虔诚有关，也与所处的环境、氛围有关。

第三十八出《沉江》末，老赞礼对侯方域言及要于乙酉年的中元节在栖霞山上为崇祯帝建水陆道场，也为后文作了预叙。不过，张薇和老赞礼在《闲话》出和《沉江》出中分别所说的佛教的"水陆道场""虔请高僧"，到《入道》出中却变成了道教的醮仪。

所以，在《哭主》《闲话》《拜坛》三出中已多次祭祀、悲悼崇祯后，有必要在《入道》出中，于弘光政权覆亡之后，以一庄重严肃的大场面再次祭奠崇祯君臣，来突出主题，结束全剧。而将其安排在中元节这一读者和观众熟悉、具有特殊象征意义的每年一度的传统节日中，恰好可以满足这一要求，而且合情合理。《入道》出中由另一贯穿全剧始终的线索型人物

① （清）孔尚任：《桃花扇》闰二十出《闲话》，康熙间介安堂刻本，北京大学图书馆藏。
② （清）孔尚任：《桃花扇》闰二十出《闲话》眉批，康熙间介安堂刻本，北京大学图书馆藏。
③ 第一出《听稗》中，吴应箕向侯方域介绍柳敬亭时提及了"吴桥范大司马"，即范景文。
④ 《桃花扇》康熙间介安堂刻本此出有眉批云："老赞礼为全本纲领，故祭仪特详。"
⑤ （清）孔尚任：《桃花扇》第三十二出《拜坛》，康熙间介安堂刻本，北京大学图书馆藏。
⑥ （清）孔尚任：《桃花扇》第三十二出《拜坛》，康熙间介安堂刻本，北京大学图书馆藏。
⑦ （清）孔尚任：《桃花扇》第四十出《入道》，康熙间介安堂刻本，北京大学图书馆藏。

张薇主持,并对醮仪的仪节进行详细的描述,也与《拜坛》出对应①。

二、《入道》出醮仪叙事的时空背景与来源

中元节,又称"鬼节",是在中国本土传统宗教信仰和仪式活动的基础上,结合佛道二教的教义和行事而产生的。佛道二教在这一天会举行指向类同、形式有异的各类仪式。中元节是道教徒和道教信众对这一节日的专称,但普通民众往往将之与"鬼节"混用,并且佛道不分。如上文所提及的张薇和老赞礼均说要在"中元节"举行"水陆道场""虔请高僧"。孔尚任对这一节日是较为熟悉的,他在所著的专论节令风俗的《节序同风录》中便详细记录了各地在七月十五日举行的多种民俗活动。

佛道二教在每年的七月十五日均会举行惯常的规范化、标准化的荐亡、超度的仪式,孔尚任在《入道》中为何要选择道教的醮仪来叙述和表现呢?这与在全剧的整体构思中具有重要地位和作用的张薇的身份、经历有着直接的关系。明亡后,许多明朝的官员士子毁裂冠冕,投窜山海,隐居求志,独善其身。不少人把佛教作为遁逃薮,而窜名道籍者却少,张薇即为其一②。《国朝先正事略》卷四十六《张白云先生事略》载张薇归里后,"独身寄摄山僧舍",但身份是道士。摄山,即栖霞山。但据宋之绳的《柴雪年谱》(有康熙十八年刻本)载,崇祯十七年三月十九日北京城陷时,张瑶星曾逃遁至京郊的浣花庵,蜀僧友苍为之祝发。可见张瑶星"逃禅"也是"当其始也,容身无所,有所激而逃"。但后来在栖霞山入道则是"及其久而忘之,登堂说法,渐且失其故吾"。③

除张薇外,孔尚任还与其他一些道士有过较多的交往。如其《湖海集》中有《寓朝天宫道院》《聚霄道院遇黄炼师》《冶城西山道院观雨》《冶城道院试太乙泉》(其中有"道人丹药寻常事,只有兴亡触后贤"的诗句)等诗作④,《长留集》中有《游崞山南华观有感》《天坛道院与马祖修话旧》《赠张炼师》等诗作。

此外,崇祯十七年(1644)二月,崇祯帝召龙虎山正一天师张真人至京,在万寿宫中建罗天大醮四十九日,希望能够"转祸成祥,化灾为福"⑤。但崇祯帝以此虚幻的手段并未能挽狂澜于既倒,扶大厦之将倾,而且紧接着在三月里就落得个国破身亡的下场。不过,由此可见道教特别是正一派与明最高统治者的紧密关系以及明最高统治者对道教的崇奉和

① 《桃花扇纲领》中"总部"包括两人:经星,张道士;纬星,老赞礼。《桃花扇纲领》并谓:"张道士,方外人也,总结兴亡之案;老赞礼,无名氏也,细参离合之场。"

② 如《明遗民所知传》云:'僧之中多遗民,自明季始也。'见(清)邵廷采《思复堂文集》,浙江古籍出版社2010年版,第206页。张薇生平,可参见袁世硕《孔尚任交游考》'张怡'条,见《孔尚任年谱》,齐鲁书社1987年版,第291—294页。

③ (清)全祖望:《周思南传》,见朱铸禹汇校、集注:《全祖望集汇校集注》(第二册),上海古籍出版社2021年版,第496页。

④ (清)孔尚任:《秋分蔡铉升、姜斌翼招同杜苍略、饶正庵、胡致果、余鸿客、王安节、陈挹苍、梁质人、黄云臣、蒋波澄、僧南枝集冶城道院试太乙泉分韵得泉字》,见汪蔚林编《孔尚任全集》(第一册),中华书局1962年版,第154页。

⑤ (清)计六奇:《召张真人建醮》,《明季北略》(卷二十三),中华书局1984年版,第663页。

道教在明末社会、文化中的地位。陈维崧《陈迦陵俪体文集》卷九有《为嘉禾阖郡士民募建罗天大醮疏》一篇，撰于1646年，"用设八关之斋，以济三涂之苦"，希望建醮为战乱中死难的当地民众超度迁拔①。嘉禾，即今浙江嘉兴。这说明明清易代之际江南地区的士民确曾以道教的斋醮仪式来祭悼死难民众、抚平战争创伤。

醮仪的主体部分是朝请大礼中对于崇祯君臣的超度与张薇闭目存想、梦见和宣示忠（南明三忠）、奸（马、阮）不同的结局，来褒忠贬奸。众人还公开参与和见证了依据不同时空、情境对忠臣的甄别、类分和确认。通过醮仪，使崇祯君臣、南明三忠、马、阮等实现了从一种地位（同为亡者）到另一种地位（殉节者、神仙、遭神谴者）的转变和确认。其中描述、展示南明三忠和马、阮诸人由忠奸导致的不同结局，或曰另一重意义上的归宿，事涉怪诞。这虽可能得自传闻，但更可能是孔尚任的有意创设，即"虽涉于怪，亦可以吐人不平之气"，且合于、体现了"人心之公"②。但是，这却有违孔尚任在《凡例》中"朝政得失、文人聚散，皆确考时地，全无假借"的自我标榜。张薇闭目存想，神游、访觅、经历、观视，又将自己关于轮回、业报的体验，对众讲述、宣扬。他如目连般"乘神通，至六道见众生受善恶果报，还来为人说之"③。这场醮仪本身是沟通神圣世界和世俗世界的桥梁，而张薇兼挟通灵和救脱的法力，是连接现实与过往、此世界与彼世界不同时空的媒介。刻本中对于张薇的"方才梦见阁部史道邻先生册为太清宫紫虚真人……"有眉批谓："'梦见'二字有身份，不同师巫捣鬼。"④张薇的角色身份、言行表现确实与巫师或方士不同。他相信鬼神的存在，但"慎重且有所保留，不求与超然世界作私人沟通，亦不求靠官方祭祀的巍峨庙堂以外的秘技进行沟通"⑤。他是在白云庵里公开举行的醮仪中当众存想通神，然后宣告忠、奸人物各自不同的结局。

孔尚任在《入道》出中还让已经死去的南明三忠和马、阮直接登场、现身说法，彰显善恶报应，使观众共享张薇闭目存想所见。张薇闭目存想时的所见所闻，由演员饰演有关的人物以唱念做打的手段，以生动的形式在舞台上的另一空间展现出来。醮仪中在场的其他人却被设定为看不到这些具体、生动的景象。他们只能通过张薇"闭目"的程序性的动作和后来的讲说相信他与神鬼进行了交流。史可法被封为紫虚真人，左良玉和黄得功分别被封为飞天使者、游天使者。后两人的封号如眉批所提示，均出自《洞玄灵宝真灵位业图》。

在这场醮仪中，佛、道元素随意混杂。如其中所体现的因果报应观念源自佛教。蓝瑛、蔡益所先后明白地说："果然善有善报，天理昭彰。""果然恶有恶报，天理昭彰。"外扮张

① （清）陈维崧：《为嘉禾阖郡士民募建罗天大醮疏》，《陈迦陵俪体文集》卷九，《陈迦陵文集》（五），涵芬楼景印患立堂本，《四部丛刊初编》，第1708册。
② （清）全祖望：《读〈使臣碧血录〉》，朱铸禹汇校、集注《全祖望集汇校集注》（第四册），上海古籍出版社2021年版，第1339、1340页。
③ （晋）法显译：《佛说杂藏经》，（日）高楠顺次郎等主编《大正新修大藏经》卷十七第745号，佛陀教育基金会1989年印赠本，第557页。
④ （清）孔尚任：《桃花扇》第四十出《入道》眉批，康熙间介安堂刻本，北京大学图书馆藏。
⑤ （美）太史文：《中国中世纪的鬼节》，侯旭东译，上海人民出版社2016年版，第111页。

薇上场时所穿戴的衲衣、瓢冠为佛教僧人的衣饰。施食功德中的"设焰口"为佛教仪式。此外,蓝瑛、蔡益所所说的"三界""南无天尊"、张薇所说的"业镜"、李香君所说的"说法天花落"皆源出佛教。所以,这场醮仪混合了佛教的神学理论、道教的法术仪式和儒学的伦理系统。

三、《入道》出醮仪叙事中的褒忠贬奸与儒道互补

身为儒士,又是圣裔,孔尚任似乎应该是彻底而纯粹的理性思考者或不可知论者,但事实恐怕并非如此。他的思想结构是比较复杂的,在理性主义倾向之外,他的思想也在一定程度上受到了佛道的影响。《闲话》出或称奇梦,《入道》出或托鬼神。由《砌末》出所列相关衣饰戏服,可知其设想应是希望场上搬演时进行直观展现的。清宫鸿历《观〈桃花扇〉传奇六绝句次商丘公原韵》第三首末有自注:"传奇末诸公皆作道装。"①此篇诗作于康熙四十三年(1704)。可见,在《桃花扇》完成问世之初,该剧的舞台搬演是保留了《入道》出和其中的醮仪的。孔尚任在《入道》出中详细描述道教醮仪,并通过张道士作法通神,表现南明三忠得飞升之德报,以神道设教的方式来褒忠贬奸,既与其复杂、多元的思想有关,也与佛道宗教信仰对于儒家伦理道德起着重要的补充作用、辅佐着主流社会的秩序有着密切的关系②。

中国封建社会的政治文化格局是以儒为主,释、道为辅。三教分工共存,相互吸收,调和融通。儒家为世俗社会关系提供伦理价值,儒家伦理支配着社会价值体系。多数中国人所信奉的基本伦理原则主要来自儒家。儒家伦理为判断道德是非提供了标准,但它也需要宗教的助力,借助神明和地狱的权威来帮助强化儒家道德伦理,维持社会普遍的伦理政治秩序。在对儒释道三教关系的研究和认识中,"普遍的共识是儒家提供作为行动原则的伦理价值,而道佛两家则提供相应的神圣解释使之逻辑周延"③。

道教将儒家的伦理道德教条几乎全部纳入自己的宗教伦理道德体系内,并赋予其神秘主义的色彩,融为自身基本教义,作为制订清规戒律的依据。如道教早期经典《太平经》提出:"子不孝,则不能尽力养其亲;弟子不顺,则不能尽力修明其师道;臣不忠,则不能尽力共敬事其君。为此三行而不善,罪名不可除也。天地憎之,鬼神害之,人共恶之。死尚有余责于地下,名为三行不顺善之子也。"④魏晋时,葛洪也在《抱朴子·对俗》中特别强调:"欲求仙者,要当以忠、孝、和、顺、仁、信为本。若德行不修,而但务方术,皆不得长生也。"⑤可见,道教对儒家具有强烈的依附性,它的伦理价值观深深地烙上了儒家正统思想

① (清)宫鸿历:《恕堂诗》,康熙刻本。
② 有关中国传统士大夫对于佛道的态度,可参看李天纲《三教通体:士大夫的宗教态度》,《学术月刊》2015年第5期。该文后又被收入吴疆、王启元编:《佛法与方法:明清佛教及周边》,复旦大学出版社2021年版,第235—268页。
③ 郭硕知:《边缘与归属:道教认同的文化史考察》,巴蜀书社2017年版,第58页。
④ 王明合校:《太平经合校》,中华书局1960年版,第405—406页。
⑤ 王明校释:《抱朴子内篇校释》(增订本),中华书局1985年版,第53页。

的印迹。因为道教若想在封建上层建筑内取得一定地位,占有一席之地,必须以符合作为我国传统文化主体的儒家的伦理道德的要求为前提。所以,道教自东汉末年兴起后,就采用了儒家的价值标准,与儒家结成紧密联盟,共同捍卫封建纲常名教,一起为维护封建王权服务。

同时,道教能够对儒家道德标准的强化发挥辅助作用,儒家也需要和依赖道教来维持政治伦理秩序。儒家的伦理观虽然广泛渗透到社会各领域、各阶层,它将"注意力集中于生与死的终极意义,但只是在人的道德责任方面,而不关心任何超自然的因素"[1],造成了自身社会精神控制力的不足。而道教正可以利用人们对超自然力量佑助的希冀和对超自然惩罚的恐惧,通过积极的鼓励和消极的威慑,来加强和扩大儒家道德伦理教化的影响力。道教在维护社会道德秩序方面扮演了"超自然裁判"的角色(第216页)。

在政治混乱时期,当儒家伦理的作用减弱时,道教的补充和强化作用更能得到凸显和发挥。比如,道教之所以兴起于东汉,便是因为当时在人们面对无法避免的灾难和苦楚时,儒家思想"缺乏超自然的解说,不能解决不断变化的现实和人类对来世的执着及最终命运间的矛盾","不能给人们提供激励和安慰"(第100页)。

元明清三代,道教与儒家伦理的融合愈发明显。如明太祖朱元璋在明朝建立后,为扶植和利用宗教,即制定了三教并用(以儒为主,道、佛为辅)的宗教政策。他最为看重佛、道两教对于民众的教化作用,认为"僧言地狱镬汤,道言洞里乾坤、壶中日月,皆非实象。此二说俱空,岂足信乎?""然此佛虽空,道虽玄",却可"感动化外蛮夷及中国山薮之愚民",使其"未知国法,先知虑生死之罪,以至于善者多,恶者少"[2]。而且,明朝政府强迫道士接受主流的社会规范。如《大明会典》明确规定:"凡僧尼、道士、女冠,并令拜父母,祭祀祖先。丧服等第,与常人同。违者,杖一百,还俗。"[3]以斋醮祈禳为职事,擅长符箓法术的正一道,因为更符合明王朝利用道教为其统治服务的需求,在有明一代发展兴盛。朱元璋也认为正一道是"特为孝子慈亲而设,益人伦,厚风俗,其功大矣哉。虽孔子之教明,国家之法严,庭有德而责不善,则尚有不听者。纵有听者,行不合理又多少?其释道两家,绝无绳愆纠缪之为,世人从而不异者甚广"[4]。明清易代,秩序混乱,等级颠覆。士人对此的体验和感受可以张岱的《自为墓志铭》中所谓的"七不可解"为最集中和痛切的表现,即"贵贱紊""贫富舛""文武错""尊卑溷""宽猛背""缓急谬""智愚杂"[5]。当此之际,儒家学说变成毫无意义的空洞说教。在官方的制度和实践之外,主要由佛道承担和发挥了维护和调整社会关系的功能。不少官员、士子逃禅、入道并不具有纯粹的负面效果,并不意味着他们对于儒家思想、政治伦理的抛弃,而在客观上具有重构儒家道德的作用。有学者曾撰文指

[1] (美)杨庆堃:《中国社会中的宗教:宗教的现代社会功能与其历史因素之研究》,范丽珠译,四川人民出版社2016年版,第22页。本文夹注引码处均引自本书。
[2] (明)朱元璋:《三教论》,《文渊阁四库全书》(第1223册),台湾商务印书馆1986年影印,第107页。
[3] (明)申时行等纂修:《大明会典》卷一六五"刑部七",明万历十五年(1587)内府刻本。
[4] (明)朱元璋:《御制玄教斋醮仪文序》,《道藏》(第九册),上海书店1998年版,第1页。
[5] (明)张岱:《自为墓志铭》,夏咸淳辑校《张岱诗文集》(增订本),上海古籍出版社2014年版,第373—374页。

出,明清之际的"逃禅"现象是中国文化中"三教合流"现象的"历史顶峰",儒释道三教间的关系应该成为研究明清之际"逃禅"现象的"基本架构"[①]。

醮仪的表面形式是祭奠、追悼和超度,内在实质则为类分、评判和处置。其面对和处理的是世俗社会关系中典型而重要的君臣关系,而作为依据和标准的伦理价值是来自儒家的忠义观。封建朝廷始终受到儒家伦理价值体系的支撑,而"儒家的很多价值之所以成为传统,不仅仅是基于其理性主义的诉求,也是基于超自然赏罚的力量之上"(第 199 页)。"超自然赏罚的力量"又可以对已有的传统起到巩固的作用。所以,儒家的伦理价值体系是"错综复杂地与宗教的教义、神话与其他超自然信仰交织在一起"(第 83 页)。道教则依据其因果报应、修道成仙等教义和信仰,以神学意义上的超验的赏罚来确认和加强道德伦理的现实约束力,并经常通过公共宗教仪式来凸显和强化它。道教的教义和伦理观指出,行善可以得到长生成仙的报偿,罪孽深重则将遭受神谴和惩罚;而且因为源于或同质于儒家世俗的伦理准则,所以在仪式中能用以评判教外之人。道教不仅强调善恶有报,而且还要使人相信对应的报偿会确实发生。"忠"这一具有明显沉重的伦理意涵的政治伦理信仰和要求,更需要超验的赏罚来构建道德神话的叙事,使其深入人心,得到遵行。

政治伦理信仰建立和运作的机制在社会心理层次包括以下三个方面:

一是关于天、地和冥界的信仰:依靠自然力的权威,强化普遍道德,使民众普遍信仰;

二是对被神化的个人的信仰:通过神化有贡献的人物来支持政治伦理价值;

三是对孔圣人及其文昌神的信仰:通过神圣化儒学正统和学术官僚阶级,使之成为整个政治伦理价值系统的主导。(第 119 页)

张薇闭目存想、见到作为罪恶象征的马、阮遭受神谴,大致对应于第一类信仰。南明三忠受封仙官,是对于他们坚守"忠"这一儒家伦理道德原则的肯定,可对应于第二类信仰[②]。这是鼓励人们遵守道德标准的一种重要手段,即"神化那些象征道德的人物,塑造一个道德理想、典范"(第 223 页)。此点也符合这样的观点和论述:政治伦理信仰的基础"基本上是以两个相关的因素为标志的:一场公共灾难和一个英雄。英雄的重要作用在于他对公益的全情投入,从而树立某种品德操行的榜样,严峻的形势当然是英雄呼之欲出的前提,但同时也为政治伦理价值发挥特别作用提供了比平时更为显著的社会环境。一旦英雄为公众利益而牺牲,那么他身上所体现的象征价值更会不可估量"(第 131 页)。南明三忠在剧中立场不同,但他们的行动最后都以失败、身亡告终。孔尚任是因为他们的忠贞名节,而将他们塑造为正面人物角色的。剧作的相关叙事完成和体现了民间英雄塑造、崇拜的周期性发展模式三阶段的前两个阶段:

> 首先,信仰始于一场危机,以及需要以诸如爱国、勇气和自我牺牲之类的主导型价值,号召民众应对严峻形势。其次,发展出以神秘力量和神话传说为基础的信仰,

[①] 孙国柱:《明清之际"逃禅"现象研究方法新探——以三教关系为视角的讨论》,见吴疆、王启元编《佛法与方法:明清佛教及周边》,复旦大学出版社 2021 年版,第 336—348 页。

[②] 其实"南明三忠"具有各自不同的身份认同,导致他们彼此立场有异。这一点也在剧作和评点中有或隐或显的揭示和评价。

并在民间广泛流传。（第 136 页）

南明三忠和马、阮在《入道》出中被重提和表现，就是为了与彰显善恶行为、好坏报应构成必然的对称关系，为了与恰当的道德神话模式相称。简而言之，即"善有善报、恶有恶报"。主持、操演和参与醮仪的众人眼前的仪式空间所呈现的是一个三层方位：天上仙官（殉节忠臣成仙）、生者所处的日常生活中的现实世界与死后人类受到审判和惩罚的地下阴间（奸邪受罚）。坛场在经过一系列仪式的程序之后，俨然已经成了道德的审判场。《入道》出也不仅仅是一场仪式操演的文字描述和记录，还是一场道德裁判的大戏。张薇主持举行公共宗教仪式，旨在通过仪式表现宇宙秩序的更新（即明清鼎革），并重建和谐的统一，通过褒忠贬奸、赏善罚恶达至新的阴阳平衡。①

这场仪式的表面和直接目的是褒忠贬奸，深层意义则是普世性的劝化。仪式化活动在恰当的象征性时刻和象征性场合举行，可以在实现预期的目的外，扩大它的影响。中元节的白云庵正好满足了这两方面的要求。中元节提供了一种有效的沟通亡灵的办法，通过张薇的闭目存想，让南明三忠和马、阮的魂灵直接在舞台上现身说法，使褒忠贬奸、赏善罚恶背后进行道德劝化的意图、目的更容易理解、认同和接受。在此，也属赵园所谓的"'传信'的原则就此让位于教化一类极世俗功利的目的"②。所以，《入道》出中的醮仪本身虽是在白云庵内举行的，但其内涵和影响却又向着更大的社会空间延伸了。

① 《桃花扇》介安堂本的评点者受到孔尚任《桃花扇·纲领》的启发，将剧中的忠奸斗争对应于阴阳此消彼长。如第三出《哄丁》出批："奇部四人，偶部八人，独阮大铖最先出场，为阳中阴生之渐。"第十二出《辞院》眉批："至此始出史公及马士英，一忠一奸，阴阳将判。读者细参之。"第十四出《阻奸》出批："贤奸争胜，未判阴阳。"第十五出《迎驾》出批："此折有佞无忠，阴胜于阳矣。"引自（清）孔尚任：《桃花扇》，康熙间介安堂刻本，北京大学图书馆藏。

② 赵园：《忠义与遗民的故事》，《想象与叙述》，北京师范大学出版社 2015 年版，第 142 页。

晚清传奇《白头新》本事考述及艺术价值判断

王 伟 王晶晶[*]

摘 要：程允元、刘贞女"白头新妆"事迹为清代雍、乾年间的实事。文士们在记述时，沿袭了官方文件定下的"义贞"基调，丰富了事迹的细节，并表现出猎奇倾向。无论在笔记杂俎还是在地方志中，程、刘事迹都已经是重新建构了的义夫贞妇故事。徐鄂的《白头新》铺陈"史实"，不以艺术地再现为目的，只是以戏曲的形式对史籍进行通俗化演义，然而，它却是我们研究晚清文人化传奇的一个难得的案例。

关键词：徐鄂；《白头新》；本事；传奇文人化

程允元、刘贞女"白头新妆"事迹为清代雍、乾年间的实事，"士林赋咏甚多"[①]，乃至在整个清代后半期的菊坛一直余波不息，光绪时期嘉定人徐鄂创作的传奇《白头新》即是其中一部。徐鄂（1844—1903），字午阁，号棣亭，别字汗漫道人、汗漫生，嘉定人。自幼丧父，十几岁时母殉难于兵燹，他寻回母亲尸骨与父合葬，乡人称之为"孝子"。他于诗词书画皆有造诣，又精通数学、水利，然至光绪十一年（1885）方中举，后在东北、河北、山东、河南等地长期游幕。所作传奇有《梨花雪》《白头新》《洛水犀》《点额妆》四种，总名《诵荻斋曲》，后两种已佚[②]。《白头新》共六出，较少为人关注，庄一拂《古典戏曲存目汇考》甚至称其"未见著录"[③]。《白头新》虽然在思想内容与艺术上不能和经典剧目比拟，但它能够帮助我们了解晚清文人创作传奇的动机。

一、程允元、刘贞女婚姻故事考述

清代《钦定礼部则例》载：

[*] 王伟（1985— ），上海师范大学人文学院博士生，专业方向：戏曲历史与理论。王晶晶（1995— ），上海师范大学人文学院博士生，专业方向：戏曲历史与理论。

【基金项目】本文为国家哲社艺术学重大项目"中国戏曲历史题材创作研究"（20ZD23）阶段性成果。

① （清）程元宸：《刘贞女诗序》，（清）程岱葊《野语》卷一，清道光十二年刻二十五年增修本，见"爱如生·古籍库"。

② 中国戏曲志编辑委员会、《中国戏曲志·上海卷》编辑委员会：《中国戏曲志·上海卷》，中国ISBN中心1996年版，第832页。

③ 庄一拂编著：《古典戏曲存目汇考》，上海古籍出版社1982年版，第1453页。按：虽然丁仁《八千卷楼书目》曾予著录，但其鲜有关注可见一斑。

乾隆四十二年（1777），两江总督高晋题："江苏淮安府山阳县监生程允元，两岁时与直隶平谷县人刘登庸之女结婚。后程允元回南，登庸身故，眷口流寄天津，女至茕独无依。彼此音问不通五十余年，各坚守前盟，矢志不回。后程允元在漕船教书，随船北上，行抵天津，闻里人传说有贞女刘氏隐迹尼庵，细访，始知即系原聘妻室刘女。当经该县闻此异事，随传刘氏至署，再三劝谕，令当堂与程允元合卺，随帮南下回淮。"经部覆准，旌表照例，给银共建一坊，并给与"贞义之门"字样。①

主人公程允元在文献中虽有所记载，但皆与"白头新妆"之事有关，没有更多信息。刘贞女曾被《（光绪）淮安府志》等纳入《列女传》，人们多以"贞女""刘氏"称之，具体名字则难以确定。《（光绪）武清县志》载："李奇璨，范瓮口人，乾隆甲寅副贡，姊赘平谷刘宗善为婿。刘有妹秀姑，幼字山阳程氏，南北间阻，家亦式徽，遂绝音问阅四十年程始至。秀姑守贞，不欲行，奇璨助以婚嫁费，俾之完聚。"②若此，刘贞女名秀姑，且有一兄名宗善，入赘李氏。然而这一记述十分可疑，刘氏若有此至亲相助，断不会与程允元数十年不通音信。《清史稿》"列传"二百九十六又曰："程允元妻刘，名秀石。"③未知孰是。

程允元之父勋著即康熙五十年（1711）震动朝野的"辛卯科场案"当事人之一程光奎。"程光奎本名程建常，原籍徽州，现住淮安，地方行盐，系两淮巨商，乃顶冒苏州府吴县程光奎。"④"程光奎之父程翁，故山阳大商也，性贪鄙……至辛卯乡试，翁素与监临某昵，遂以黄金百勒为寿，乞为关说，为光奎援例入闱，竟得隽。事败，翁亦以行贿论绞，籍其家货入官云。"⑤其具体情况，参与案件调查的时任江苏巡抚张伯行于康熙五十年、五十一年分别上奏的《题报抬财神疏》《劾总督抗旨欺君疏》中述之甚详⑥。程光奎因科场舞弊被判处"绞监候"⑦，但最终并没有被处死。《（宣统）续纂山阳县志》卷十二"程勋著妻戴氏"云："勋著，康熙辛卯举人，以科场株累，久系刑曹。戴诣阙诉，乞身代，不得请。乃蒲伏侯鸾舆口外，突出豪请。羽林宿卫鞭过雨下，抵死不稍退。卒蒙矜允捐续，事得已。"⑧这次刑狱对程光奎及其家庭是一个很大的打击，鲁之裕在《依绿园》诗前小序中感叹："珠湖大贾程勋著光夔之园也。被系口归，园荒人病，有情者殊难堪此。"⑨"被系口归"当指其从京城被戴氏解救回来，彼时处境十分凄凉。但从日后远出贸易、与刘氏结婚来看，程光奎又尚未达到李元庚所谓"以科场狱破家"⑩的地步。真正令程氏"破家"的事发生在程光奎携允元南归之后，即笔记杂俎以及戏曲作品中所说的"家业中落"。关于这次事故，文献记载不

① 故宫博物院编：《钦定礼部则例二种》（第三册），海南出版社2000年影印版，第300页。
② （清）蔡寿臻修、（清）钱锡宷纂：《（光绪）武清县志》，清钞本，见"爱如生·中国方志库"。
③ 赵尔巽《清史稿》，民国十七年清史馆本，见"爱如生·古籍库"。
④ （清）张伯行：《劾总督抗旨欺君疏》，《正谊堂文集》（卷一），清乾隆刻本，见"爱如生·古籍库"。
⑤ （清）朱翊清：《程光奎》，《埋忧集》（卷二），清同治刻本，见"爱如生·古籍库"。
⑥ （清）张伯行：《正谊堂续集》（卷一），清乾隆刻本；《正谊堂文集》（卷一），清乾隆刻本，见"爱如生·古籍库"。
⑦ （清）法式善：《陶庐杂录》（卷一），清嘉庆二十二年陈预刻本，见"爱如生·古籍库"。
⑧ （清）丘沅修、（清）段朝端纂：《（宣统）续纂山阳县志》，民国十年刻本，见"爱如生·中国方志库"。
⑨ （清）鲁之裕：《依绿园》，《式馨堂诗文集·诗集》（前集卷八），清康熙乾隆间刻本，见"爱如生·古籍库"。
⑩ （清）李元庚：《山阳河下园亭记》"秋声阁"，清光绪十二年至二十一年南清河王氏刻"小方壶丛书"本，见"爱如生·中国方志库"。

详，只能窥到一鳞半爪。《(同治)重修山阳县志》卷十六："后程以事破其产。允元长，益贫困，无以自存。"①赵执信亦曾叹息其"误绁宪网，百万之赀一朝荡尽，壮岁而亡"②。由此看来，程光奎的最终破产是遭遇了一场官司。财尽人亡，这与人们对程允元境遇变化的记述也是相合的。

刘贞女之父登庸为顺天平谷人，监生，是一个普通士人。其任蒲州知府的时间，《(乾隆)汾州府志》和《(乾隆)蒲州府志》载为雍正六年（1728），《(雍正)平阳府志·职官志》记为雍正二年（1724），其《艺文志》又收有刘登庸《霍泉分水铁栅记》，云："雍正三年乙巳夏余署府篆。"③《(乾隆)赵城县志》《(道光)直隶霍州志》也收录了该文。《平阳府志》修于雍正时期，刊于乾隆初年，记载应当可靠，而刘登庸自己的说法自然也不会错。但同是《(雍正)平阳府志》，其《职官志》为什么会与《艺文志》矛盾呢？最合理的解释是雍正二年朝廷颁布任命，次年刘登庸方才到任。至于《(乾隆)汾州府志》和《(乾隆)蒲州府志》，很可能是修志之时因转录旧志导致的讹误。《(雍正)平阳府志》卷十九尚有另一刘登庸，名下注云："河南洛阳人，进士，六年任。"④该刘登庸为明隆庆六年（1572）平阳推官，由于"推官""隆庆"等信息并未与人名写在一起，此处的"六年"很容易被讹误为"雍正六年"。

刘登庸在蒲州任职期间，虽然没有尸位素餐，也履行了一些父母官的职责，如兴修水利、表彰贤孝等，但并非没有污点。《(乾隆)蒲州府志》卷五载："雍正六年，浥始为郡，燕人刘登庸来知府事。领库金建署，干没入之。瞰河中书院久无师生讲习，而舍宇完好，因悉撤其材，以营府治。未几，宪府知之，以檄下诘：'安得毁书院？'刘惶窘惧劾，即诡言：'书院旧在城外，远而不便，故移之城中，非敢毁且私侵木植也。'因是即于府舍后以所撤余材为屋数楹，以为书院，而名之'来复'。然，刘但计粉饰免责，故书院亦陋，终未尝延先生、舍弟子，有书院名而实无之，故旋即就废。"⑤看来，刘登庸并不尊重诗书，且有中饱私囊的劣迹。

程、刘的联姻是耐人寻味的。关于程光奎作客京城，王棫《秋灯丛话》说是"贸易京邸"⑥，梁玉绳《瞥记》引高晋奏报、李元度《书程允元暨妻刘贞女事》以及《(光绪)顺天府志》也是这种说法。然而，俞蛟《义夫贞妇传》很值得注意："程允元字孝思，世为淮南望族，父勋著运鹾荚于维扬，日渐凌夷，遂弃其业，游京师。北平平谷人刘登庸，谒选铨曹，邂逅逆旅，缔为婚姻，时刘女、程子皆稚年也。"⑦俞蛟主要活动于乾隆年间⑧，又遍历全国，其说法即便不完全属实，亦必有所闻。这段叙述有三个地方值得注意：第一，程光奎经过科场案没几年，生意又遭遇挫折，此时却突然去了京城；第二，有着贪墨习性的刘登庸此时正在

① （清）张兆栋修、（清）何绍基纂：《(同治)重修山阳县志》，清同治十二年刻本，见"爱如生·中国方志库"。
② （清）赵执信：《余怀一首》，《因园集》（卷十三），清文渊阁《四库全书》本，见"爱如生·古籍库"。
③ （清）章廷珪修、（清）范安治纂：《(雍正)平阳府志》，清乾隆元年刻本，见"爱如生·中国方志库"。
④ （清）章廷珪修、（清）范安治纂：《(雍正)平阳府志》，清乾隆元年刻本，见"爱如生·中国方志库"。
⑤ （清）周景柱纂修：《(乾隆)蒲州府志》，清乾隆十九年刻本，见"爱如生·中国方志库"。
⑥ （清）王棫：《秋灯丛话》，清乾隆刻本，见"爱如生·古籍库"。
⑦ （清）俞蛟：《梦厂杂著》（卷二），清刻深柳读书堂印本，见"爱如生·古籍库"。
⑧ 方南生：《〈梦厂杂著〉前言》，文化艺术出版社1988年版，第4—6页。

京城候选,虽然未得富贵却颇有前途;第三,程、刘二人一官一商,在京城一见如故,更给襁褓中的儿女定下婚姻。如果这样理解,程光奎正在谋求崛起的门路,而刘登庸看中了盐商的财货,两人带着各自的目的做了儿女亲家。

二、文士对程、刘婚事的记录与重构

《钦定礼部则例》限于体例,对程允元、刘贞女婚事的叙述较为简略。两江总督高晋在上报中的叙述则较为详尽:

> 淮安府山阳县监生程允元,其父程勋著于康熙六十一年(1721)在京贸易,与直隶平谷县人、原任蒲州府知府刘登庸缔结姻亲,惟时允元年甫二龄,刘女生才周岁。其后允元随父回南,父殁之后,相依兄嫂仝居。刘登庸旋亦身故,眷口流寓天津。路远音绝,迄今五十余年。允元因刘女无从寻访,不肯另娶,训蒙课侄,取给笔耕。兹于乾隆四十二年(1777),允元在大河卫前帮漕船教书,随船北上,四月间行抵天津。彼处里人竞传:有贞女刘氏,父在日曾与淮安程姓为婚,后缘父子继亡、姊妹俱逝,仅存此女茕独无依;迨年至及笄,旧族名门颇多议聘,邻姬里媪咸愿为媒,此女矢志不回;先则针指度日,苦操难名,继则寄迹尼庵,隐形深室,虽十岁之童未由见其一面。允元闻言,赴庵咨访,始知即系元聘妻室,当经帮弁移明天津县,该县闻此异事,随传刘氏至署,再三劝谕,乃当堂与允元合卺成礼。随帮南下,现已回籍。①

另一较为重要的文献是王椷《秋灯丛话》,其卷一载:

> 淮郡山阳国学生程允元,父勋著,康熙庚子贸易京邸,与平谷刘登庸友善。允元年甫二龄,刘女周岁,相与缔姻。后允元随父南返,刘亦出守蒲州。越数年,刘卒于任,眷属流寓津门。女之母、兄、姊、妹相继逝,而程父子音耗杳然,茕独无依。名门旧族议婚者踵至,女矢志不他,峻拒之,屏迹尼庵,童稚未由识面。里人竞传其事。允元父殁后依兄嫂居,训蒙糊口,与刘女不相知者五十余年,坚守前盟,亦不另娶。乾隆丁酉春,允元随漕艘教读,抵津门,闻刘女事,踪迹之,即其所聘妻也。白诸官,官讯得实,为主婚,遂合卺成夫妇焉。大吏上其事于朝,旌其间。余方缉是编成,见邸抄,洵盛事也,爰冠诸卷首。②

王椷生年约在康熙五十二至五十七年(1713—1718)之间③,是程允元的同龄人,这段记载内容又来自邸抄,故也具有较高的可信度。

三种文献记述虽然不尽相同,但不存在彼此矛盾的情况,只是因为体例原因详略不同而已。《钦定礼部则例》、高晋奏折以及邸抄作为官方文件,不仅勾画出了程、刘的完整事

① (清)梁玉绳:《瞥记》,清嘉庆刻清白士集本,"爱如生·古籍库"。
② (清)王椷:《秋灯丛话》,清乾隆刻本,"爱如生·古籍库"。
③ 汤化:《王椷及其〈秋灯丛话〉》,《明清小说研究》2000年第2期。

迹,而且也为这一事迹做了定性,即"夫义""妇贞"。后来很多文人都对该事迹进行了记述,其既有"继承",又有"丰富",总体上呈现出以下三个特点:

第一,沿袭了官方文件定下的"义贞"基调。在教化民众的目的上,文人士大夫与官方的立场是一致的,他们之所以纷纷加以载录,都是因为看中了其中所体现出的封建道德,如程岱葊云:"义夫贞女,白头花烛,史不多见。郡志载:'归安倪氏,字陈敏八。敏八从军不返,误以死闻,倪矢志不嫁。越五十载而敏八归,始成婚姻之礼,女年六十一,夫年六十八。'惜时代未详。咏刘贞女事及之,最为典切,且以见贞义芳规,吾乡固有先之者矣。"① 不少文人在记录该事之后,特意加一段按语,发一通感慨,其意亦无外乎此。如李元度《书程允元暨妻刘贞女事》云:"夫妇,人伦所造端也。观允元夫妇之事,岂不难哉?以彼相去二千里,越时五十余年,皎然不欺,卒各成其志,始愿盖不及此,抑不料彼此各持此心若一契也。语云:'天定胜人,人定亦胜天。'呜呼信哉!余览近人笔记述其事,谨诠次书之,冀以厚人伦、砥薄俗云。"②

第二,丰富了事迹的细节。不同于官方文书,文人的笔记在写作体例上要自由得多,因而不可避免地会记录更多的细节。但是由于时地的不同,多为道听途说,他们的记述难免会与事实存在出入,其大致可分四种情况:其一,对事实有所补遗,这一部分是可以通过其他文献予以验证的。比如,汪启淑《水曹清暇录》说程允元南归后"家业中落"③,这是符合史实的,前文已论述。而程、刘白发姻缘之所以能够获得圆满,当地官府发挥了重要作用,但官方的文献并没有说明官员为谁,汪启淑《水曹清暇录》、俞蛟《梦厂杂著》以及《(同治)重修山阳县志》则明确指出是时任天津县令金之忠,《清史稿》也采用了这一说法。据《(同治)续天津县志》卷九,乾隆四十二年正是金之忠初任天津县知县,汪启淑等人的说法与史相合。其二,在情理上讲得通,但尚无法验证真伪。《水曹清暇录》载,二人合卺后,县令金之忠"资其衾具送归"④。黄钧宰《金壶七墨》也说,天津守曾"助以奁金"⑤。资助之事暂不可考,但这种可能是存在的。其三,表面上可备一说,但却有悖情理。汪启淑《水曹清暇录》云:"刘太守无力回藉,客死天津。"⑥ 李元庚《山阳河下园亭记》以及《(同治)重修山阳县志》《清史稿》等也持这一说法。程允元访到刘氏纯属偶然,他并不知道对方寄居津门。刘登庸如果罢职后即侨寓天津,不可能不告知程氏。程允元之所以不知聘妻下落,正是因为刘氏男丁皆已殁去,剩下刘小姐一个女流无法自主。所以,刘登庸应该卒于蒲州任所,"客死天津"之说并不可信。其四,明显系以讹传讹。程元宸《刘贞女诗序》云:"程随父观察河东,女随父蒲州守任。"⑦ 这完全不合事实,程光奎是盐商,何来"观察河东"一说?真正在河东为官的乃蒲州知府刘登庸。

① (清)程岱葊:《野语》(卷一),清道光十二年刻二十五年增修本,见"爱如生·古籍库"。
② (清)李元度:《天岳山馆文钞》(卷十八),清光绪六年刻本,见"爱如生·古籍库"。
③ (清)汪启淑:《水曹清暇录》(卷十一),清乾隆五十七年汪氏飞鸿堂刻本,见"爱如生·古籍库"。
④ (清)汪启淑:《水曹清暇录》(卷十一),清乾隆五十七年汪氏飞鸿堂刻本,见"爱如生·古籍库"。
⑤ (清)黄钧宰:《金壶七墨》(卷一),清同治十二年刻本,见"爱如生·古籍库"。
⑥ (清)汪启淑:《水曹清暇录》(卷十一),清乾隆五十七年汪氏飞鸿堂刻本,见"爱如生·古籍库"。
⑦ (清)程岱葊:《野语》(卷一),清道光十二年刻二十五年增修本,见"爱如生·古籍库"。

第三，表现出猎奇倾向。人们于记述中增益的内容很多都有猎奇的意味，在某种程度上更具有审美性。例如黄钧宰《金壶七墨》说，程允元"留玉环一双为聘，女父登庸书庚帖付之约"[①]；《(道光)徽州府志》说，程允元"依杨姓粮艘教读入都，阻风泊舟天津"[②]，这才在茶馆听到刘贞女之事。信物、巧合是明清传奇创作的常用手法，十分"喜闻乐见"，在传播中比较契合人们的接受心理。更为典型的是俞蛟的《义夫贞妇传》，其至少有以下情节可以纳入传奇艺术的创作：其一，程光奎、刘登庸"邂逅逆旅"。其二，"妻寻卒，刘感忾欷歔，遂得疾，临终谓女曰：'淮南程允元汝婿也。父母之命，媒妁之言，当谨志之。'"其三，"程以萧条行李，走数千里道，裘敝金残，大为逆旅主人白眼。"其四，程允元"踯躅穷途，势将潦倒，会逢侠客赠以赀装，得遂巡南返"。其五，"女有姑母出家，津门接引庵为尼，潜往依之。"其六，"尼劝其披剃，女曰：'身体发肤受之父母，岂敢毁伤？且父于易箦之辰，沈谆谆于程生姻事，焉敢背之？惟有匿迹销声，以杜悠悠之口，截发毁容不敢闻命矣。'"其七，"深藏密室，虽三尺之童不获觐面，朝夕仰天默祝：'冀一见程生，死不憾！'"其八，"尼纡述于女，女曰：'桃夭梅实，所贵及时；衰年缔花烛，闻者齿冷矣。敬谢程君，三生缘薄，夫复何言？'程要之再三，终不允遂。"其九，"两人年皆五十有七，齿未摇，发未白，面无梨冻痕，不知者咸拟为四十许人也。"[③]

程允元、刘贞女事迹在《钦定礼部则例》等官方文书中或已与事实存在出入，毕竟出于砥砺风俗的需要，其不可避免也要接受"笔削"，只突出一点而不及其余。到了一般的文人笔下，无论是笔记杂俎还是地方志，他们都会根据自己的见闻和理解来书写这一事迹，因而在社会上流传的程、刘事迹已经是重新建构过的义夫贞妇故事。但是他们之间也存在一定的默契，比如对程光奎、刘登庸的劣迹几乎都选择了回避。

三、《白头新》艺术价值判断

《白头新》卷首附载了《钦定礼部则例》以及李元度《书程允元暨妻刘贞女事》、黄钧宰《金壶浪墨白首完婚一则》等三篇文献，后面又有徐鄂的按语云："允元事载《礼部则例》中，近人杂录记其事者不少，余获见祇此两篇……"[④]《白头新》创作的题材来源，便是上述三种文献。尤其李元度的《书程允元暨妻刘贞女事》，剧作的六出内容甚至可以与之一一对应。《守义》出："允元以幼聘妇未婚，义不肯别娶。"《贞誓》出："巨室闻其贤，争委禽里媪怂恿之。贞女誓不改字，侨寓尼庵，蛰深室，藉(借)针黹度日，虽十岁童未觌觏其面也。"《馆卫》出："是年允元馆大河卫前帮漕弁所，课其子读。四月随漕艘抵津，会津人啧啧称刘贞女为淮安程生守贞状。"《访庵》出："走尼庵访之，信贞女，拒弗见。"《署婚》出："令召刘氏入

① （清）黄钧宰：《金壶七墨》（卷一），清同治十二年刻本，见"爱如生·古籍库"。
② （清）马步蟾修、（清）夏銮纂：《(道光)徽州府志》，清道光七年刊本，见"爱如生·中国方志库"。
③ （清）俞蛟：《梦厂杂著》（卷二），清刻深柳读书堂印本，见"爱如生·古籍库"。
④ 本文所引《白头新》及其附录内容皆自（清）徐鄂《白头新》，光绪十三年大同书局石印本，上海戏剧学院图书馆藏。

署,劝谕之,乃就公堂与允元合卺。"《廷表》出:"江督高公晋以状闻,疏略云:'……其行实应旌法,谨与抚臣某合辞陈请。'诏曰:'可。'乃赐帑金三十两,表其闾曰'义贞之门'。"作者对史实的追求是有意识的,如其在《金壶七墨》后按语中云:"黄为淮人,所闻应较确矣。而年月铨次反不及李公之详……盖得之里巷传闻,而江督之疏、春官之书犹未见之耳。至玉环之聘,官牍所不及详,而乡曲妇孺能言之者,容是实事。"在主要情节上严守"史实"、拒绝虚构是《白头新》创作的特色,但也束缚了该剧的艺术表达,这在与创作于乾隆时期的不惮虚构的同题材剧目《义贞记》①的对比中格外鲜明:

 首先,矛盾冲突不够激烈。《白头新》的六个出目基本是根据《书程允元暨妻刘贞女事》等史料的记载,按照时间顺序排列下来的,并无进一步的丰富。这一出主人公刚刚表达完自己的苦闷,到下一出,问题就解决了。其间虽然也添置了几场拒婚的小插曲,但始终缺少贯穿全剧的矛盾,也缺少将情绪推向高潮的足够力量。再看《义贞记》的剧情设计,程允元与刘贞女前世打散鸳鸯,此生大半时间都要承受分离之苦,这是贯穿全剧的主线。而刘贞女等待程生而不得、程允元寻觅刘女而难果,便构成了该剧的主要矛盾。程允元一条线,有《旅窘》《前访》《后访》《辞婚》四出;刘贞女一线,有《扫墓》《前却》《后却》《抢亲》《守发》五出。两条线索交织在一起,既使各个场次成为一个有机的整体,又能调节舞台演出的节奏。程、刘相认后,迎来《拒婚》《劝嫁》《辞妾》等场次,将矛盾推向了新的高度。即便是一些调节舞台气氛的非重点场次,也往往有较为激烈的矛盾冲突,如《媒孽》出。相比之下,《义贞记》更具有戏剧性,而这种戏剧性无疑来自对剧情的虚构。

 其次,人物形象不够丰满。《书程允元暨妻刘贞女事》等所能提供的资料毕竟有限,其呈现的只是人物的某些突出的侧面,《白头新》作者又在虚构上裹足不前,因而只能根据人物的抽象品质,通过独白为之贴上性格的标签,但这些独白又无疑是空洞的,人物形象只会是概念化、符号化的。而在《义贞记》中,人物的抽象品质则得到了具象化的呈现。例如刘贞女形象,她等待程允元五十余年,主要是为了遵守父亲的遗言,而其内心又不无痛苦,曾在尼庵中抚镜叹息:"哎!镜儿啊,想你随着奴家在芸窗画阁,好不光辉;后来到了茅舍蓬窗,情已不堪;到今日,更随在梵宫禅室,何不幸一至此也!"(第十八出)当程允元出现时,刘贞女却拒绝了对方的婚姻之请,《义贞记》为其加了一条理由:"夫妇之道,原为生子承祧起见,那有望六之年还能生育?又何必多此一番魔障?"(第二十八出)因为怕婚后不能生育误人香火接续而畏葸不前,她的选择便更容易被人们理解,其形象也变得更加真实可感。剧中人物之所以能得到立体的呈现,主要原因是该剧没有自缚于史料,而是根据需要对其加以选取、裁剪、改造和虚构。

 最后,曲子往往游离于叙事之外。以《白头新》第一出《守义》为例,该出共有【绛都春】【绛都春序】【前腔换头】【画眉海棠】【画眉姐姐】【啄木叫画眉】【啄木鹂】【下小楼】【尾声】等九支曲子,如果将它们全部删掉,剧情将不会得到任何削减,我们仍然能够看到一出内容完整的科白剧。这些曲子不但不能够承担相应的叙事功能,而且在内容上有时甚至是与

① 本文所引《义贞记》内容皆出自(清)郁州山人《义贞记》,光绪己卯文奎堂刻本,上海师范大学图书馆藏。

念白叠床架屋的。例如,程允元先念白:"阿约!彼父兄既已物故,即使弱息尚存,何所依恃?还肯如我之硁硁守志么?"紧接着他又唱【前腔换头】:"知否?蘼芜荒径,尚解得相思,江南红豆。雏凤巢孤,怕一曲《求凰》弹别奏。便十年为我愆期守,也过了摽梅时候。况名门不少良媒,肯放著云英如旧?"这支曲子等于把念白的话又说了一遍。曲、白表达同样内容并非绝对不可,这在一些经典剧目中也有过先例。如《琵琶记》,蔡伯喈登场即厈【瑞鹤仙】曲、《鹧鸪天》词白以及一段骈白反复述说自己内心的矛盾,从而揭示出全剧的主要冲突①。但是,该用法只能偶一为之而不可过滥,且须用在特殊地方以求取得特殊效果,《白头新》显然不属于这种情况。作者创作该剧只是为了完成程、刘离合的历史叙事,而非借程、刘事迹以实现艺术表达;其创作的最终成果也仅是历史事件的文本化,曲子不过是作为文体标志而点缀其间。

总之,《白头新》的作者徐鄂对所谓"史料"的过分倚傍导致了其艺术创造的不足。然而,其"实录"又是片面的,所依据的"史实"仅是几篇文献记录,而非"史实"本身。因此,《白头新》虽然"以戏剧的艺术审美取向为辅",但又不像历史剧那样"以展示历史材料、总结历史规律为主要价值取向",②其不但在审美上未创造出较高的价值,在思想上也没有什么发人深省之处。

晚清传奇的文人化是一个普遍的现象,这种现象加速了"传奇"的终结。为何会出现这样的现象?还需要我们去深入地探索,尽管《白头新》在艺术上没有太大价值,但对于研究晚晴传奇文化人的问题,却是一个不可多得的案例。

① (元)高明:《元本琵琶记校注》,钱南扬校注,中华书局 2009 年版,第 5 页。
② 孙书磊:《以曲为史:中国古代文人的历史剧创作》,《南京师范大学文学院学报》2002 年第 3 期。

王鑨《双蝶梦》《秋虎丘》传奇所表现的观念

梁　帅*

摘　要：《双蝶梦》《秋虎丘》为明末清初戏曲作家王鑨所作，剧作以才子佳人之恋为题材，通过对历史素材的开掘，将男女追求自由爱情置入战乱动荡的时代背景下，体现出王鑨个人真挚的情感体验与历史关怀。其作品在高呼至情至性的同时，又强调理为第一、以理抑情的思想，凸显了明末清初传奇关于"情"与"理"关系认识的转变。同时由于王鑨个人对道家情有独钟，其作品中充斥着道学思想。且《双蝶梦》《秋虎丘》体制冗长，以长篇幅全景式展现了清初市民阶层的思想特征。

关键词：王鑨；《双蝶梦》；《秋虎丘》；剧作思想

王鑨，字子陶，号大愚，别号海塘峪长、嵩华啸隐，明末清初河南籍诗文家、戏曲作家，其长兄为明清之际重臣王铎。王鑨于顺治元年（1644）降清，顺治二年至顺治五年任昆山县令，顺治六年至康熙二年（1663）间任銮仪卫经历、刑部河南司员外郎、刑部郎中，康熙三年至康熙五年任山东提督学政，后居家至辞世。他作有传奇《秋虎丘》《双蝶梦》《拟牡丹亭·寻梦》（又名《拟寻梦》）、《大孝子》《华山缘》《司马衫》六种，现存前三种。陆萼庭先生在《王鑨与〈拟寻梦〉》一文中指出："自从《古本戏曲丛刊》第三集收入了《秋虎丘》和《双蝶梦》两部传奇，人们才知道明清之际戏曲家中有王鑨其人，因为这两部传奇过去是从未见之曲目专书著录的。"[①] 可见学界对王鑨及其传奇创作关注较晚。然早在咸丰十一年（1861），著名戏曲作家严廷中评价《秋虎丘》时就说："不事雕饰，不尚辞藻，专以白描擅长，是为元人三昧者，可与《牡丹亭》《长生殿》诸院本分坛树帜。"[②] 纵观王鑨的传奇创作，《双蝶梦》以明末清初的历史为背景进行虚构，把主人翁的爱情命运与此期战乱四起造成的颠沛流离连在一起；《秋虎丘》则取材于嘉靖年间王翠翘、徐海的故事，是对既往题材的又一开拓，同时又添加了汪璞和于桂娘的曲折爱情故事。而对于王鑨改写汤显祖《牡丹亭·寻梦》的《拟寻梦》，王铎更是盛赞："三弟作，婉转层生，犹寻云山高，无景豁肆。如何梦，如何

* 梁帅（1988— ），文学博士，郑州大学文学院副教授，专业方向：戏曲史与戏曲理论。
【基金项目】本文为国家社科基金项目"清代宗室戏曲活动研究"（20CZW016）阶段性成果。
① 陆萼庭：《王鑨与〈拟寻梦〉》，《戏剧艺术》1990 年第 3 期。
② （清）严廷中：《秋虎丘·总批》，清初刻本。本文所引《双蝶梦》《秋虎丘》皆为《古本戏曲丛刊》三集影印清初刻本。

寻梦,若生愦愦,弟独瞭瞭。"①王鑨的传奇创作特点主要表现在四个方面:易代省思的历史观,情抑于理的情感观,宿命与姻缘的道学观以及剧中塑造的驳杂市民形象。

一、易代省思——《双蝶梦》《秋虎丘》的历史观

"易代省思"是朝代更迭之际文人必有的行为,作家通过对前朝败亡的思考,或寄托心迹,或针砭时弊。王鑨虽未创作历史剧,但现存的《双蝶梦》《秋虎丘》两部剧作却摄入了大量的历史素材。明清戏曲作家中长于将才子佳人与史实结合的剧作家以史槃为著,他通过对历史素材的择取,创作出与《西厢记》《牡丹亭》截然不同的才子佳人剧。且由史槃开始,大批文人"采用双重结构,追求新奇曲折,并以误会与巧合取胜,成为明末清初才子佳人剧的熟套"②。与父母严命、男子远赴科场作为生旦分离的因素相比,历史动荡对青年男女爱情带来的阻碍更为直接,《双蝶梦》《秋虎丘》正是将男女爱情置于纷乱的战火之中。与史槃完全地虚构历史不同,王鑨则虚实结合。传奇《双蝶梦》的故事背景是崇祯十五年(1642)李自成围攻开封,但剧中人物多与史实不符。如与李自成对垒的明军大将是陕西总督孙传庭,非山西参军张维翰;射瞎李自成一只眼的是开封城守将陈勇福,并非汜端等。传奇《秋虎丘》的历史背景为明嘉靖年间倭寇袭扰东南沿海,作品中徐海与王翘儿的故事在茅坤的《纪剿徐海本末》、冯汝弼《当湖剿寇纪略》中均有记载,然剧中的汪璞和于桂娘则全无依据了。

而在处理具体社会史实时,王鑨表现出了强烈的历史批判精神。崇祯十四年(1641)李自成围攻洛阳,福王朱常洵被杀。崇祯十六年李自成再围开封,数月未果后放黄河水倒灌汴梁城。王鑨及其祖辈降清前世居洛阳孟津,目睹了李自成对洛阳城的屠戮,故他对大顺起义军深恶痛绝,《双蝶梦》中李自成一上场便以反面角色示人:

> 自家撞将李自成是乜,山陕横行,杀人如同削草,汴梁直捣。打仗浑似弄尢,到一处杀一处,尸横遍野。攻一郡破一郡,血染平川。③

王鑨笔下的李自成杀人如麻,视人命如草芥,大顺军则是一帮好色之徒、乌合之众。他们所过之处,民众流离失所,哀鸿遍野:

> 【豹子令】(众走唱)闻说城中多美人、多美人。金银财宝大家分、大家分。隅头夬角挈刘滚,周王宫殿火中焚,阖营叫噪似天神。④

而在《秋虎丘》中,王鑨深刻地揭露了嘉靖朝的昏暗,反映了作者对前明吏治腐败的怨恨。《倭议》一出,王鑨借倭王之口道出了严嵩破坏朝纲、陷害忠良的史实:

① (明)王铎:《三弟〈拟寻梦曲〉序》,顺治十年王鑨自刻本。
② 郭英德:《明清传奇戏曲文体研究》,商务印书馆 2004 年版,第 249 页。
③ (清)王鑨:《双蝶梦》第六出《议攻》,清初刊本。
④ (清)王鑨:《双蝶梦》第六出《议攻》,清初刊本。

> 吾乃东海倭国蛮王是也，久羡中土繁华，难得深入重地，徒有窥伺之心。……一班儿奸邪小人如严嵩、赵文华之徒，破坏朝政、杀害忠良。夏言、杨继盛尽遭屠戮，把一个花花世界、锦绣江山，弄得劫力骨碌。①

同时，剧中塑造的明军将领齐世昌，原型当为抗倭名将戚继光。戚氏除去英勇抗倭的事迹留名青史外，其惧内的生活琐絮也被王同轨《耳谈》和冯梦龙《情史》记录。王鑨将前朝逸闻轶事加以改编，使笔下的齐世昌具有自私、惧内、言而无信的性格特征。如齐世昌上场便说自己膝下无子，想立侧室传宗接代。《探妒》一出，齐世昌巡防归来便说："夫人有所不知，我此身已许报国，何惜一死。但因年老无子，故此伤心。"②国难之际齐世昌没有一心备战，反倒做起了延绵后嗣的打算。《问帅》一出，他更是把地痞无赖钱兴邦招来，让其留心良家女子，但当于桂娘被钱兴邦骗至齐府并遭齐夫人陷害至死时，齐世昌却无半声言语，懦弱无能。至于王翘儿说服徐海投降便可加官进爵的昔日诺言，齐世昌更是出尔反尔，在明军大获全胜之后徐海遂被斩杀。

孙书磊曾把贰臣文人的戏剧创作分为四类，其中"新朝代言者的无奈"一类提到王鑨好友丁耀亢。王鑨与丁耀亢有着相似的仕宦经历，但他并没有完全臣服清廷，而是在《秋虎丘》中表达了对亡明的顾恋与反思。正当清初作家"借古人之歌呼笑骂，以陶写我之抑郁牢骚"③的时候，王鑨没有像邱园、吴伟业等人从四五百年前的历史事件中挖掘素材，而是直接从明末清初的历史变革中汲取营养。虽然其剧作缺少《清忠谱》那样的对社会的深刻反省，也没有《秣陵春》中对故土的强烈眷恋，但他对明朝腐败政治的批判，对当值主将阴险食言的揭露，也有着极强的批判性。

二、情抑于理——压抑人性的情感观

郭英德先生曾言："明清文人传奇的爱情婚姻主题，也发生了从情理对立到情理交融再到理制约情的逻辑演变。"④《拟寻梦》《双蝶梦》《秋虎丘》中最明显的特点即是理为第一、理抑制情感，具体表现为：封建礼法对男女婚姻的决定影响，情感宣泄与传统礼教的纠结以及立足男性的叙述视角。

《双蝶梦》《秋虎丘》均安排了两次提亲情节，它们都将父母之命与媒妁之言作为合理婚姻的必要条件，尽力避免婚姻礼法与男女自由爱情的摩擦。同时此两剧最后均以"一夫二妻"收场，康保成先生对此期剧作的这一现象评论道："作品忽视了男女之间心理、生理的相互吸引，忽视了人与人之间不带杂质的纯洁情感，忽视了爱情所特有的专一性和排他

① （清）王鑨：《秋虎丘》第六出《倭议》，清初刊本。
② （清）王鑨：《秋虎丘》第六出《探妒》，清初刊本。
③ （清）吴伟业：《北词广正谱序》，（清）李玉：《李玉戏曲集》，陈古虞、陈多、马圣贵点校，上海古籍出版社2004年版，第1786页。
④ 郭英德：《明清文人传奇研究》，北京师范大学出版社2001年版，第97页。

性。"①王鑨让男女爱情在婚姻礼法框架内实现了"和谐相融",却无视了情感因素。在他看来无论一夫二妻,还是为功名、为不受风言袭扰而放弃追逐自由情感的行为,都是正常的,反倒是男女私自苟合、有亲昵举动的行为被人所耻。

与严苛的婚姻礼法相比,王鑨笔下的青年男女十分缺乏冲破婚姻礼法的勇气,而只有对传统婚姻原则的疲惫坚守。他笔下的男性没有敢于为情而生、为情而死的激昂,识时务、求功名的世俗倾向明显。反观剧作中的女性,董璃蝶和于桂娘却有着坚守爱情的勇气和敢于为情赴汤蹈火的行为。中国古代女性情感多被压抑,虽偶有"出格"却也是昙花一现,所以"情"与"理"的纠葛也是女性主情思想向男权礼法社会的挑战。

"情抑于理"的重要体现是男女发自内心的言语行为在与传统礼教抗衡时,表现出的屈从与遵守。早在元杂剧时代"情"与"理"就是作家关注的话题,那时才子佳人多被封建礼法约束,无数有情人为追求自由爱情或牺牲自我或另寻他路;晚明之际主情观占上风,"情不知所起,一往而深"②;而明末清初作家又开始强调情与理的融合,"这期间戏曲作品中的女性在爱情上表现得十分理智,既有情,同时又决不逾礼"③。然无论在现实抑或是梦境中,王鑨笔下男女对爱情的追逐始终笼罩在传统礼数下,显得拘束又无奈。

首先,王鑨在处理现实生活中男女邂逅问题上,显得十分谨慎。《双蝶梦》中沈端与董璃蝶短暂寒暄后,女方便以青梅作信物表露心迹,此后两人却一直未再谋面。《秋虎丘》则更为苛刻,于桂娘和汪璞初次见面前只有两次没有言语的眉目传情,直到第三十四出桂娘被齐夫人软禁,汪璞才得以站在墙头与之交流。王鑨不愿让男女有过多言语交流,更不会有超出礼数的亲昵举动。

既然现实社会男女无缘相识,那就让他们在梦境中相遇,"同梦"成为王鑨表达青年男女向往美好爱情的巧妙手法。通过梦境,现实生活中男女不能言说之事都可以实现,它成为爱情升华的极致表现。然而王鑨笔下的青年男女在梦境中仍然畏首畏尾,未能大胆示爱,为此我们不妨将《牡丹亭》与王鑨的剧作作一比较。

《牡丹亭·惊梦》一出,柳梦梅走入杜丽娘梦境后,便叫道:"呀,小姐,小姐。"杜丽娘先是"斜视不语",接着"惊喜欲言又止",说:"这生素昧平生,何因到此?"柳梦梅叫杜丽娘到那答说话,丽娘先是"含羞不行",柳梦梅索性"牵衣"。杜丽娘害羞地问道:"哪边去?"柳梦梅越发大胆地说:"和你把领扣松,衣带宽,袖梢儿揾着牙儿苫也,则待你忍耐温存一晌眠。"④杜丽娘听此愈发害羞,然而心灵强烈的情感碰撞以及肉体的情欲诉求已十分明显。

《双蝶梦·客梦》中,沈端梦见到董璃蝶后,问:"小姐你怎么得到此,好情痴也。"董璃蝶回答:"自从花园一别,惹恨牵情,再不能见。后遣惜香相问,被家兄撞散,话也没说得一句。"董小姐一上场并未与沈端缠绵,而是把那日沈端与惜香被其弟误会诉说一番。沈端

① 康保成:《苏州剧派研究》,花城出版社1993年版,第92页。
② (明)汤显祖:《牡丹亭·题词》,古典文学出版社1958年版,第1页。
③ 王永恩:《明末清初戏曲作品中的女性形象研究》,文化艺术出版社2008年版,第127页。
④ (明)汤显祖:《牡丹亭》,古典文学出版社1958年版,第45—55页。

听后喜出望外:"小姐今夜相逢,不是容易,别后相思,一言难尽,却不喜杀我也。"①王鑨笔下的梦境俨然成为现实情境的补充。而《双蝶梦·秋梦》一出,沈端走进董璃蝶的梦境后说:"小姐,兀自未睡,独坐于此?"董璃蝶害羞地躲避,问道:"沈郎,你从何处远来,忽然至此。"②沈端遂讲述自己三年多的军营生活,并许下若负小姐天诛地灭的誓言。当沈端上前拉扯董璃蝶时,董氏却害羞避开。《秋虎丘·月忆》一出,汪璞在梦中撞见于桂娘,拉住便问:"呀,你不是于家小姐么?"桂娘羞答答地回答:"自从楼上相见之后,日夜挂心,不期虎丘又得相见。"③这是两人在梦中仅有的问答。而《秋虎丘·月会》一出,作为两人唯一在现实情景下的相遇,王鑨却把它设置为类似"张生跳墙"的情节。一道墙阻隔的不仅是青年男女对自由爱情的追逐,更预示着情与理之间有一条不可逾越的鸿沟。作家清醒地认为,所谓"至情"不过是一时之快,冲动过后必然是回归正统世道。王鑨强调戏曲的教化功能,看重戏曲对世道人心的启迪劝诫,所以他不愿在剧作中描写被传统礼数所不容的内容。

无论是婚姻礼法,还是同梦,都是剧作自身表现的"情抑于理",而作品中男性视角的叙述则透露着王鑨基于封建礼教而产生的对男女有别的认识,是理性压抑情感的深层社会原因,它反映在文学创作中就体现为男性话语权的绝对地位。

《双蝶梦》《秋虎丘》的写作视角均为男性,全剧透露着王鑨张扬个性和自我英雄主义的倾向。《双蝶梦》伊始,王鑨便把沈端定位为典型的落寞才子,"数奇不偶,才大难逢"。沈端在得知董府派人请自己入堂授课时,先做出一副不为五斗米折腰的姿态,之后才在院公好言相劝下前去授课。然来到董家不久,沈端却被董惟华挑衅,而他并没有与之唇枪舌辩,只是默默离开董家。但就在功成名就时沈端却为情主动辞官解职,树立起为情放弃功名的至情形象。《秋虎丘》中的汪璞一上场便是翰林学士,但得知于桂娘被倭寇抓走时,汪璞没有直接前去营救,而是向齐世昌建议派王翘儿前去说服徐海,转而营救桂娘。

"在才子佳人剧中,才子始终是佳人生活的重心所在,她们的所有功能似乎都是为了才子而设置的。"④故为了突出才子地位,《双蝶梦》《秋虎丘》中所有脚色均是为了突出生脚。我们以旦脚为例,《双蝶梦》中的董璃蝶因梦到不久姻缘将出现在园中,遂一见沈端就急不可待地表露心迹、送予青梅。在"姻缘天定"婚姻观影响下,董璃蝶追逐的不是沈端的才貌与人品,而是自己内心的声音,她只是把自己对心灵的忠诚外化为对一个陌生男子的依恋。而《秋虎丘》中的于桂娘与汪璞婚前只有两次眉目传情、一次隔墙谈话,然桂娘对婚姻却表现出极大的依赖性。董璃蝶与于桂娘把自己对恋人的至诚之爱全部奉献出来,而把自己的脆弱心灵赤裸裸地暴露在世俗社会中。女性对爱情作出的牺牲,都源于男性在婚姻爱情中的主导地位,为了满足男性的个人追求,她们不得不作出妥协与让步。

男性的叙述视角以及造就的男性"才子"身份,皆是为解决剧中"情"与"理"的冲突,而

① (清)王鑨:《双蝶梦》第二十二出《客梦》,清初刊本。
② (清)王鑨:《双蝶梦》第二十八出《秋梦》,清初刊本。
③ (清)王鑨:《秋虎丘》第八出《月忆》,清初刊本。
④ 王永恩:《明末清初戏曲作品中的女性形象研究》,文化艺术出版社2008年版,第140页。

情理冲突的实质是女性向男权社会所作的挣扎与反抗。首先,它是女性个体以一己之力向男权文化的挑战,这就决定了情与理的冲突是一场力量不平衡的战斗。"女性的爱恋是将情与理的冲突,心与性的矛盾,本我与超我的搏击凝成的苦难杂糅到恋情中去。"①才子佳人作品中女性形象比男性形象更为丰满、震撼人心,也正在于她们所做的挣扎是一种逆境求生、绝地逢生。这种斗争的胜利预示着"情"战胜"理",失败则只能归结为"理"是正统且力量强大。其次,在这场挑战中女子要比男性更大胆,只有她们主动追求才能带动男子的执着于己。因为古时男子身上背负的不仅有爱情还有父母、功名,"理"不过是男权社会中男性从自身出发制定的一套利于自身的社会法则。所以,相比男性用"理"实现对女性"情"的控制,女性要想实现"情"对"理"的反超十分困难。最后,无论女性作何努力,"情"与"理"冲突的解决一定还要归结于男性的思索与挣扎。女性只能呼唤出男性内心深处的情愫,而最终能否转化成婚姻还要依靠男性的自觉。

三、宿命·姻缘——传奇创作的道学观

王鑨的传奇作品有着浓厚的道学思想,《华山缘》更是一部神仙道化剧,剧本中随处可见道家物相,同时在剧情编创方面也充斥着道学观。

《双蝶梦·放蝶》一出,庄周上场就说:"我想人生在世,非富贵即贫贱,无识慧则呆痴。把目前这些小儿浮名浮利,都认真起来,岂不可笑?"②《书剑》一出,沈端路过白云观,小道士受长老委托早早备茶食,并在桌上放置一把剑和一道学古书,此书日后成为沈端勇立战功的重要道具。《问卜》一出则演董璚蝶寻道士为占卜。而最后的《卖蝶》,当庄周送与沈端的蝴蝶飞入董家时,两位有情人终得重逢。

《秋虎丘》则出现了佛道两种倾向,王鑨对道教依旧崇尚、追随,其笔下的佛教徒则流于低俗。真娘第一次上场时的氛围和打扮就带有浓重的道教色彩:"内吹笙打鼓作道场科,吹一曲方止","小旦扮真娘鬼魂穿白衫淡红裙上"③;而当汪璞得知桂娘被倭军掳走时,遂让秋芹找人占卜;《陷美》一出,齐世昌的第一次上场则是"外方巾道袍,众随上"④。相反飞空和尚却是一不守清规戒律的僧人,"衣食倒也不缺,心肠只是不足。那管达摩提倡,休说如来戒律"⑤。前些年飞空与妇人偷情之事遭人揭发,他连夜赶至虎丘逃命,但其秉性不改,现又与当地女客勾肩搭背。当刘妈遇到飞空时,飞空百般调戏,刘妈怒骂:"贼秃子强奸人哩。"⑥

在众多人物中,《双蝶梦》中沈端的言谈举止最具道家特点。沈端是典型的书生,他自

① 刘巍:《中国女性文学精神》,学林出版社 2008 年版,第 130 页。
② (清)王鑨:《双蝶梦》第四出《放蝶》,清初刊本。
③ (清)王鑨:《秋虎丘》第十三出《遇翘》,清初刊本。
④ (清)王鑨:《秋虎丘》第十三出《陷美》,清初刊本。
⑤ (清)王鑨:《秋虎丘》第二出《假馆》,清初刊本。
⑥ (清)王鑨:《秋虎丘》第十出《遣媒》,清初刊本。

诩"滴滴青衫,风流岂让司马"①,但英雄却无用武之地。当母亲懊丧其子功名无成时,沈端表现得慷慨自然,而面对董惟华百般刁难,沈端则闷不做声;然当沈端坐拥战功时,他却为寻找母亲和董璃蝶毅然放弃功名。道家思想中与世无争、清静无为等核心思想,在沈端身上随处可见。上文已有提及,王鑨笔下的男性形象个人主体意识不强,他们缺乏与世抗争的勇气。而那些女性形象倒充满着侠肝义胆,如董璃蝶敢于在倾慕之人面前大胆袒露心迹,于桂娘面对齐夫人淫威临危不乱、不屈而死等。一男一女、一阴一阳,一面是男性自主意识的柔弱,一面又是女性自我性格的倔强,这同样是道家辩证思想的另一种深刻体现。

同时,道家思想也被用于处理作品中的戏剧冲突,这主要表现为姻缘天定、善恶有报。"姻缘天定"是才子佳人作品经常使用的关目:董璃蝶之所以一见沈端就袒露心声皆是因前夜的梦;于桂娘和汪璞情定虎丘也是因桂娘与母亲到虎丘礼佛许愿所致。同时,王鑨则将道学思想与佛教的善恶有报相结合:面对于桂娘先被倭寇虏获又被钱兴邦抢走的事实,于母抱怨自己皆是因前生犯下的罪行;而当观音看到于母整日吃斋念佛后决定搭救于桂娘,这又是对于母终日行善的回报;《秋虎丘》中善良的王翘儿与知错悔改的徐海惨遭齐世昌诈骗,不过最后翘儿与徐海均升列仙班。

整体而言,王鑨在剧作中频繁使用道教的人物、情节,同时又将道家的宿命论、姻缘观渗入人物言行中,使道教思想在剧作中随处可见。

四、雅与俗——驳杂的市民景象

明清之际的世情小说的成功主要归于雅与俗的整合,"一方面在主旨、语言等方面上凸显雅化,同时又在内容、叙事、表达等方面力求俗化"②。这种特征在传奇创作中更加明显。"文以载道"是戏曲文学赖以生存的儒家思想土壤,文辞与内容的雅正必须遵循传统儒学,这在经历明末大变革的清初更加重要,但脱胎于世俗俚曲的戏曲,其文体形式决定了它的创作必须根植于民间,这就使作者不得不受到俗文化的牵制。王鑨极力强调正统雅文学中"文以载道"的思想,而在具体情节上则把俗化倾向融入正统思想中。

王鑨笔下的人物形象数量众多,且雅俗层次分明,由俗到雅可划分为五层:第一层如钱兴邦、胡子实之类的市井小人,这类人处在社会最底层,表现了各种世俗丑态;第二层如徐妈、刘妈、董惟华一辈,言语行为虽颇为俗气但心灵倒也干净澄澈;第三层如董璃蝶的父母、于母,他们是封建传统道德的代表,是正统道德的典范;第四层是与封建正统思想相对的青年男女,沈端与董璃蝶,汪璞和于桂娘,他们通过自身努力,妄图打破封建礼教的枷锁而获得自由爱情;第五层是"文以载道"的承担者,《秋虎丘》中的王翘儿、真娘即属此类,她

① (清)王鑨:《双蝶梦》第三出《处约》,清初刊本。
② 申明秀:《明清世情小说雅俗流变及地域性研究》,复旦大学博士学位论文,2012年。

们是作品中的完美形象,没有任何人性的缺失。王鑨通过对典范人格的塑造来彰显道德,表达对正义道德的呼唤。

《双蝶梦》中的胡子实和李扛子是开封地界的地痞,他们整日游荡街头,偶尔还同董惟华逛妓院。钱兴邦与飞空则是《秋虎丘》中两个世俗粗鄙小人,一个是偷奸作恶的地痞无赖,一个是贪恋美色的花花和尚。"人生得意须尽欢,莫使金樽空对月"是这类人的人生信条,"好色"则是他们的共同特点。王鑨用粗俗、甚至露骨的淫秽语言,勾勒了这类人群的行为特征。不过如《秋虎丘》中的兵丁,这类人并没有坏嗜好,只是在风雨飘摇的战事中苟且偷生,偶尔还作打油诗来自乐,是典型的小人物。

徐妈、刘妈、董惟华一向倾于世俗,但他们却有许多良好品性。徐妈和刘妈是苏州本地媒婆,两人一见面就互相挖苦对方近日的生意,嘲笑一个被打了一巴掌,一个则被打得尿了一裤裆,王鑨用口语化语言表现了两个市井媒婆的可笑丑态。但她们在大是大非面前却能坚持正义,如刘妈搭救于桂娘,最后使汪璞和桂娘重归于好。而董惟华虽与胡子实留恋烟花柳巷,然得知沈端要南下寻亲时却也坚持一同前往,并为沈、董两人成百年秦晋出谋划策。

董璃蝶的父母、于母有着那个时代的父母行为的共同特征,如董策把女儿藏于闺中,于母责骂小鸾带桂娘见了不该见的男子等。他们包办子女的婚姻,并按照传统礼法教育儿女,是传统礼数道德在现实社会中的执行者。且与明清传奇作品中的长辈形象一样,他们出于对子女的爱护,有意无意地为男女追求自由爱情设置障碍。但是王鑨没有刻意制造父母与子女之间的矛盾,因为剧作中恋人的所有行动是在封建礼法框架内进行,并没有与父母产生实质性的冲突。

"才子佳人"类的婚姻,前文已有详述。而董讷在《秋虎丘·序》中说:"凡以激发人之忠孝,感动人之道义也。"该剧最具人格范式的就是王翘儿和真娘,是剧作"文以载道"的承担者。真娘早在剧情开始就出现,她的精神品质贯穿《秋虎丘》。一定程度上王翘儿是真娘的现实化身,王鑨通过对翘儿精神世界的刻画、倡导,实际上也是对真娘灵魂的祭奠。

这五个层次全面反映了底层百姓的思想特征,所以《双蝶梦》《秋虎丘》是全景式的才子佳人剧,作家通过对不同人物语言、行动、心理的描写,由俗到雅全方位展现了明清易代之际市井人物的精神面貌。当然,这种俗与雅的界限不能绝对化,如王翘儿身上也有俗的特质,她自认为可用美色使徐海回心转意,钱兴邦虽然满嘴淫秽但也偶尔吟诗作对等。王鑨在剧作中所塑造的如此众多的人物形象,一方面是出于作者自身对各类人物的深刻理解,另一方面也在于其作品冗长的篇幅要求众多人物来填充。《双蝶梦》全剧三一五出,《秋虎丘》更是达到五十出,为了满足长篇巨制的需要,剧作人物的数量势必要多。这也就要求王鑨了解不同阶层的人物特点,并将其分门别类、准确描绘。

五、结　　语

王鑨的传奇创作,首先是在明末清初戏曲文学繁荣的文化背景下进行的。作者将传

统的生旦离合置于社会的动荡中,在突出男女为追求自由爱情所作奋不顾身牺牲的同时,也凸显了风云变幻的社会市井各阶层人物的性格光辉或丑陋。其次王鑨的戏曲创作在河南戏曲文学史上也有其突出价值。宋元之际,以古都汴梁、洛阳为中心的河洛地区是此期戏曲活动的三个核心地域之一,开封为中华戏曲之都的论断近来也被学界接受①。然而到明清之际,以文人所作的昆曲剧目为代表,江南地区逐渐成为全国戏曲活动核心,中原地区剧作家甚少。王鑨曾于顺治二年(1645)至五年任昆山县令,受江南地区的戏曲文化的影响,其创作填补了明清中原戏曲文化的空白。同时,王鑨的侄婿吕履恒及吕氏后人吕公溥也分别有传奇《洛神庙》《弥勒笑》问世,因此,他的戏曲创作对清代河洛戏曲文化产生了重要影响,在河洛文化中具有重要意义。

① 参见张大新:《中原文化与民族戏曲的形成和发展》,《文艺研究》2012年第8期。

陕西易俗社人才培养目标及实现路径

郭红军*

摘　要：陕西易俗社创办者的政治追求和下层启蒙的理想远远大于创办一个秦腔剧社本身，他们的初衷不仅仅在于秦腔艺术发展和传承，在人才培养目标上与同时代的富连成社和南通伶工学社有较大区别。招生授艺的主要目的在于训练其演出易俗社创编的新戏，进而承担起改良社会的重任。为了达成"伶官为教习"的培养目标，易俗社既重视戏曲技能培养，也重视文化教育，在课程设置上引入了国民教育课程。在德与艺之间，易俗社重视学生道德品质的养成，这种培养目标的设置与"学艺先做人"的原则颇为契合，许多品行优良而又勤学苦练的学生成长为优秀演员，有的长达数十年为剧社服务，在一定程度上参与了社会教育和改良事业。

关键词：陕西易俗社；课程设置；人才培养

陕西易俗社是民国时期活跃在西安的一个著名秦腔班社，也是近现代戏曲改良运动中实践成果和经验最为丰富的班社之一。作为成立于20世纪初的一个新型戏曲班社和社会教育机构，陕西易俗社在人才培养目标、课程设置、教学组织和管理等方面开创了一条新的道路，其基于班社定位的人才目标设置具有鲜明的特色，与当时其他戏曲班社迥然不同。围绕这一人才培养目标，易俗社最早把国民教育初小、高小课程引入戏曲班社，并根据该社实际情况作了微调，既保证了基本文化类课程的传授和学生普通常识的学习，又不至于过分影响戏曲专业技能课程和排练演出的进行，这一探索为后来戏曲职业学校课程设置和运行作了有益的探索。

一、陕西易俗社人才培养目标

陕西易俗社创办者的政治追求和启蒙民众的目的远远大于创办一个秦腔剧社本身，他们的初衷不仅仅在于秦腔艺术发展和传承，招生授艺的主要目的在于训练其演出易俗社创编的新戏。因此，虽然章程数次修订，但对于演员技能的达成等一直没有明确的文字表述，而同一时期，其他以培养演员为主的戏曲科班则一般都会提出职业演员培养的目标，如富连成社提出的培养目标为"求得一艺之长，能以保身养家、嗣继梨园"[①]，重点落在

* 郭红军（1974—　），艺术学博士，上海戏剧学院副教授，专业方向：戏曲历史与理论。
【基金项目】本文为国家社会科学基金艺术学重大项目"戏曲现代戏创作研究"（18ZD05）阶段性成果。
① 唐伯弢编著、白化文修订：《富连成三十年史》（修订版），同心出版社2000年版，第52页。

养家糊口和继承演艺事业上。1919年,即陕西易俗社成立七年之际,欧阳予倩应张謇之邀在南通创办伶工学社,虽然有推进通俗教育、改良戏剧的宏愿,但把培养学生的目标也设定在职业演员养成上。欧阳予倩曾说他到南通的目的,"是想借机会养成一班比较有知识的演员",在具体办社过程中也坚持"伶工学社是要造就改革戏剧的演员"的思想[1]。显然,富连成社和南通伶工学社创办戏曲科班,培养演员的意图更加明确,无论是习得养家糊口的本领还是继承梨园事业乃至成为有知识的演员,落脚点都在"演员"上。而易俗社办社的目的更多在于改良戏曲,补助教育,培养演员只是为了顺利演出其新编戏曲,重点落在演剧活动上,至于演员培养,只是保证演剧正常进行的手段之一。

 1933年,戏剧理论家齐如山致函易俗社社长,提出他对戏曲班社人才培养目标的建议,"至于对学生教育方针,则自以教成艺术家为第一要义,但若仍只教成艺术家,则仍系从前科班性质。易俗社既为学界团体,所创之学术机关则似不应步旧日科班之后尘,最好将各生教育成戏剧界名脚兼通剧学,所谓艺术兼学者是也"[2]。这一建议的重点落在"艺术家"的培养上。在齐如山看来,既然是学界诸人办的学界团体,就应该在普通演员培养之外,加上戏剧研究课程,把学生培养成具有戏剧研究能力的职业演员,但这仍然局限于"艺术人才"培养目标,与陕西易俗社培养"大教育家"的目标有较大区别。易俗社虽然也短暂开设了国文专科,讲授古文、唐诗、编剧、工艺等课程[3],但不过是为了提升这些高小毕业生的艺术素养,鼓励学有余力的学生编写新戏,并没有着意培养"戏剧学者"的想法。无论是富连成社、南通伶工学社还是国剧学社,关注的重点都在戏剧艺术本身,而易俗社关注的重点一直未脱离"补助教育、改良社会"的宗旨,因此,在人才培养目标上有分歧也在情理之中。

 在1912年秋制定的陕西易俗社第一部章程《易俗伶学社缘起简章》中,易俗社创办者虽然没有提出明确的生徒培养目标,但提出了"本社以戏曲当教科,伶官当教习,演台当讲堂""生徒即变相之教习"等主张[4],隐含着对人才的期望,即该社培养的并不是普通的职业秦腔演员,而是以舞台为讲堂的教习。后来,高培支社长进一步强调了这种思想,鼓励学生要做"社会教育界伟大人物",在1929年毕业训词中,时任社长的高培支苦口婆心劝告学生"抱定宗旨,改良社会,提高人格,移风易俗,安见不能作社会教育界伟大人物"[5]。在他看来,易俗社要培养的不是仅会演戏的秦腔演员,而是从事社会教育的教育工作者。高培支认为,易俗社学生学习秦腔表演艺术,从本质上说是化妆讲演,演戏是革命和教育的手段,要教育他人自己必先要加强修养,他说:"又须知所学技艺,即是化妆讲演,所负责任,即是改良社会。改良即是革命,革命即是易俗。时间无停止,革命无停止,社会无停

[1] 欧阳予倩:《自我演戏以来》,中国戏剧出版社1959年版,第90页。
[2] 齐如山:《致易俗社胡社长书》,《齐如山文存》,辽宁教育出版社2010年版,第22页。
[3] 1921年,甲乙班学生赴汉口以后,易俗社为留校的高小毕业生开设了国文专科课程,马超俗、张镇中等人学习过程中编有新剧。
[4] 陕西易俗社:《易俗伶学社缘起简章》,陕西易俗社内部刊印1912年版,第4页。后文中夹注页码处均引自本书。
[5] 高树基:《陕西易俗社第二次报告书》,陕西易俗社内部印刷1929年版,第49页。

止,易俗无停止,责任重大,来日方长。审如是,必先自立于无过之地,而后可以现身说法,高台教化。"[1]这种"伶官当教习"和做"社会教育界伟大人物"的培养目标,成为陕西易俗社坚持数十年的准则和信条。

因此,易俗社在德与艺之间,更重视对学生道德品质的养成,毕竟他们要培养的是能从事高台教化的"教习"。有的学生秦腔演艺水平虽高,但道德品质不佳或不遵守社规,也会受到严厉批评甚至被开除。易俗社这种培养目标的设置与"学艺先做人"的原则颇为契合,许多品行优良而又勤学苦练的学生也更容易成长为优秀演员,有的长达数十年为剧社服务,既在长期演艺实践中提升了自己的秦腔表演技艺,也在一定程度上参与了社会教育和改良事业。

易俗社创办者的理想是希望学生习得秦腔表演技艺后,以舞台为讲台,编演易俗社所创新编戏曲,利用戏曲启迪民智、改良社会。这一设想,对社方来说,可以实现"社中人才,日后自可取用",同时创办者也怀有"不特易本国之俗,且拟东西各国去易其俗"[2]的浪漫情怀,希望自己培养的学生全都能坚守在社内,以演出易俗社新编戏曲为己任,履行高台教化之职。显然这只能是一种一厢情愿的想法,并不是每个学生经过几年培养就能担纲演出,站稳舞台,成为成熟演员,部分学生也会因各种原因淡出舞台甚至离开易俗社。早在 1919 年,当易俗社戏曲专科第三届学生毕业时,高培支社长在毕业训词中就感慨,"前后两次毕业,合计不下百余人。至今在社者,仅有三十六人。而此三十六人中,病于喉咙者,病于身体者,更有不能易俗反为俗所易,操行常列下等者,几乎又居其半。"[3]1929 年,易俗社戏曲专科第七届学生毕业时,高培支社长更是忧心,因为当时前面六届毕业生中留在社内从事演出的仅有 33 人。出社的学生,有的继续从事演艺活动,或者搭班演出,或者从事教练。有的则转行从事其他行业,如"开幕时第一须生"左醒民后来从军,官至团长;早期著名旦角演员王安民曾出任某县征收局长,后又任三原秦钟社社长;"易俗六君子"之一的小生演员沈和中曾出任粮秣处职员、民政厅科员等[4]。

由于陕西易俗社培养人才的重点不在专业演员的养成,因此,学生对自己的定位也比较模糊,甚至一些极其优秀的学生,已经成为台柱子,但谈及终极职业目标的时候,往往并不定位在从事舞台演出。或许在他们看来,舞台演出只是自己在易俗社求学、谋职的一种事务性工作,演戏、高台教化是管理者的要求,作为学生不过是尽个人本分而已。很大一部分学生既无终身从事舞台演艺的理想,更无成为"社会教育界伟大人物"的情怀。1932年冬,王天民、康顿易、耿善民等当红演员在北京演出时,曾接受记者访问,谈及终极理想时,几乎无一人以演员为终身职业。时年 19 岁,被誉为"陕西梅兰芳"的王天民谈及未来理想时说自己希望多积攒一点钱,将来好在社会上谋一份职业;时年 24 岁的耿善民感觉自己前途黑暗,将来年岁大了不能演戏时,或许只能回家做农民种田;时年 22 岁的高符中

[1] 高树基:《陕西易俗社第二次报告书》,陕西易俗社内部印刷 1929 年版,第 48 页。
[2] 高树基:《陕西易俗社第二次报告书》,陕西易俗社内部印刷 1929 年版,第 12 页。
[3] 高树基:《陕西易俗社第二次报告书》,陕西易俗社内部印刷 1929 年版,第 48 页。
[4] 参陕西易俗社:《陕西易俗简明报告书》,陕西易俗社内部印刷 1931 年版,第 33 页。

打算自己多读一点书,将来到社会上去做事。只有康顿易和王秉中打算一直在易俗社工作下去,能演戏则演戏,年龄大演不了戏则去做教练①。从后来的发展来看,王天民等五位受访的优秀学生都成为职业演员,王天民还终身服务于易俗社,但在当时,他们的职业愿望却是模糊和不定的,这也从一个侧面反映了易俗社人才培养目标的过高及其在学生中产生的影响。

二、国民教育课程设置与实施

陕西易俗社创办者孙仁玉、李桐轩、高培支等人都受过良好的教育,深谙学校教育制度,孙仁玉、高培支等还长期在西安中小学兼课,对于国民教育课程设置等也较为熟悉,创办易俗社过程中,自然把国民教育系统的经验带了过来。1912年,孙仁玉起草的《易俗社伶学社缘起简章》虽然对学生所要修读的课程没作明确设定,但基本确定了道德教育、识字教育和戏曲专业教育三大块:"每日按一时间,由社监及其他社员讲说修身大义,以养成高尚人格",这是道德教育类课程;"每日必认字,习字一小时,期通浅显之国文",是基本的读写教育,为国文教育的缩小版;"由教练就本社新编戏曲,按其声容节奏教练之",这是戏曲班社的专业教育。易俗社明确,戏曲表演教育的"声容节奏"必须围绕本社新编戏曲进行,即融练功于排戏之中。这种课程设置思想与传统戏曲科班培养方式有明显的区别,易俗社创办者一开始便把道德教育置于首位,而且计划每天专门辟出时间由社监及社员②讲修身大义,培养学生高尚的道德情操。同时,易俗社创办者重视国民教育系统的普通知识教育,最初设想只是每天辟出专门时间开设国文课程,提高识字和书写能力,后来又增加了其他普通教育课程。从这份简章可看出,易俗社创办者一开始就仿照普通学校方式给学生授以文化科学知识,并在道德修养方面加强引导,他们要用自己的课程体系把易俗社学生培养成"大教育家"。

1912年,《易俗社伶学社缘起简章》制定时,易俗社尚未招生,三大块课程体系应该是一种设想。后来,随着招生和教学展开,易俗社逐渐构建了比较完备的课程体系,"本社既以社会教育自任,则凡国民常识、道德要义自不能不授诸学徒"③,要求所有学生在学习戏曲表演基本技能的同时,必须修读国民教育系统课程。在易俗社创办者看来,这样的课程设置,既可以提高学生综合素质,培养道德高尚、文化素养较好的演员,又可为学生选择职业和谋生提供便利。

1912年中华民国成立后,教育部于9月份颁布了《小学校令》,对小学校课程作了规定,1915年《国民学校令》《高等小学令》公布后,《小学校令》即行废止。据1912年颁布的《小学校令》规定,小学校分为初等小学校和高等小学校,"初等小学校修业期限为四年,高等小学校修业期限为三年。……初等小学校之教学科目为修身、国文、算术、手工、图画、

① 君如:《陕西易俗社的主角》,《大公报》1932年12月20日,第11版。
② 易俗社早期社员大多是同盟会会员,都在军政学各界任职。
③ 陕西易俗社:《陕西易俗社第一次报告书》,陕西易俗社内部印刷1921年版,第7页。

唱歌、体操。女子加课缝纫。遇不得已时,可暂缺手工、图画、唱歌之一科目或数科目。……高等小学校之教科目为修身、国文、算术、本国历史、地理、理科、手工、图画、唱歌、体操。男子加课农业,女子加课缝纫。视地方情形,农业可以从缺,或改为商业,并可加设英语,遇不得已时,手工、唱歌亦得暂缺"①。陕西易俗社创办者中有多人在中小学任教,自然对国民教育课程体系较为熟悉,同时该社既注册在教育厅,在国民教育系统课程中也应与教育部课程标准保持相对统一,并及时根据教育部要求增删课程。1920年1月,教育部通过了刘半农、周作人、胡适等人提出的《国语统一进行方案》,并训令全国国民学校一二年级改国文为语体文。易俗社也于1921年上半学期在各年级均加国语二课时,以与教育部要求相统一。

易俗社毕竟是戏曲学校,学生是在学戏之余修读国民教育系统课程,课时量(表1)上打了一定折扣,但由于社方管理严格、教学有方,学生成绩尚佳。正如代理陕西教育厅长的郭希仁在一份批文上所言,"虽所学科目尚欠完备,惟该生等多系失学儿童,于演戏余暇犹能潜心受课,成绩可观,足征该社长、教务主任等管教得法,均堪嘉许"②。

表1 易俗社国民级课程课时与政府法定课时比较③

周课时数 \ 科目 \ 课程规范及学段	《小学校教则及课程表》1912年11月		《国民学校令施行细则》1916年10月		易俗社"学术"课程(也称"普通"课程)	
	初小	高小	初小	高小	初小	高小
修 身	2	2	2	2	1	1
国 文	10	10	10	10	3	2
算 术	5	4	5	4	2	1
中国历史和地理	—	3	—	3	—	2
理 科	—	2	—	2	—	1
习 字	—	—	—	—	1	1

从表1可以看出,陕西易俗社在小学阶段主要课程设置上与普通小学无二,只是课时量上打了折扣,对于既要学习戏曲表演基本技能,又要完成国民教育课程学习的易俗社学生来说,这样的课时量安排是根据教学实际所作的调和。虽然课时量比普通学校少一些,但教学质量和效果却也相当不错,有的学生经过初小和高小学习,掌握了教育

① 吴履平主编、课程教材研究所编:《20世纪中国中小学课程标准·教学大纲汇编·课程·教学·计划卷》,人民教育出版社2001年版,第59页。
② 陕西易俗社:《陕西易俗社第一次报告书》,陕西易俗社内部印刷1921年版,第2页。
③ 本表根据《20世纪中国中小学课程标准·教学大纲汇编·课程·教学·计划卷》第66页、第67页及《陕西易俗社第一次报告》第5页有关内容整理而成。

部规定的教学内容，可以升入普通中学，也可到社会机关服务。有的还在社内担任教职，如易俗社戏曲专科第一届毕业生孙润民曾任初小一年级算术教师、第二届毕业生刘迪民曾任初小常识课教师、第三届毕业生张秀民和张镇中曾任初小国语教师。第三届毕业生汤涤俗既能教授常识还能教授算术，而张镇中还曾自编自演改良戏曲多部。至于书法较好、擅长缮写的学生则更多，冯振俗、秦辅华、张镇华等因为书法较好，被社方委以缮写之职。学生所取得的良好成绩足见陕西易俗社在普通文化课程教育上的用心。

贫寒子弟一进入易俗社，不但享受免费伙食，还能享受免费服装和笔墨纸张，学习成绩好的还有奖励。这些举措一定程度上吸引了贫寒子弟入社学艺，因此，入社学生多为寒门子弟①。在易俗社创办者看来，救济贫民子弟，让其读书识字受教育是一大要务。"本社之成立也，虽以移风易俗为宗旨，然隐隐中实含有一种救济贫民子弟的性质。"②虽然进校的学生基础不同，但经过数年坚持不懈的严格教育，大多数贫寒子弟在学戏演戏之余，均能完成初小课程，一部分还完成了高小课程。不过，由于普通课程课时较少，有的学生毕业期限一拖再拖，如王天民等已经成为较为成熟的演员，依然在修读小学课程，他自己在毕业时也颇为愧疚，"回顾民国十八九年之事，心中有点很难受的。那时正想老老实实学些艺术，造些学问，可惜遭了荒年，社务困难万分，我也年幼无知，没多造下学问，一直到今年一月，勉勉强强才能毕初小业，已经到十七岁了，和人家住学校的学生比较，差不多快毕中学业了，真是惭愧万分"③。王天民是品性和学业都较好的学生，对自己要求也高，所以觉得十七岁才初小毕业实在无法和普通学校比，但易俗社学生用在文化课上的时间也是不好和普通学校比的，能基本完成初小、高小课程已经算非常不错了。

当然，作为秦腔戏曲学校，陕西易俗社的大量课程仍是技能训练和排演新戏。建社之初，易俗社就聘请了陈雨农、李云亭、刘立杰、党甘亭等当红秦腔演员到社任教，还聘请了京剧教练唐虎臣做武功教练。由于易俗社所演剧目多是自己所编新戏，所以教练不但要教基本技能，更要能排演新戏，实际上起了"导演"的作用。建社之初，为了保证新编剧目的排练和演出，也为了规范老艺人的教学和排练活动，易俗社规定非本社指定或认可的戏不得随意传授（第4页），这在一定程度上制约了传统秦腔技艺的教学和实践。齐如山曾致函易俗社管理层，建议在日常训练中要"用旧戏坚其根本"，"先练旧戏，再排新戏"，只有

① 据1929年对在校学生的统计，大多数学生均是因家贫而入社学艺、读书的。计有：康乐易"伶仃无靠，寄养米姓"、刘清华"父系伤兵，入残废院，无家可归，迫而入社"、王仁民"家世业农，年荒断炊，上学年余，穷急来社"、王齐民"乃父业农，家境贫寒，继母肆虐，迫而来社"、李一民"父做苦工，无家可归"、杨善俗"只有一兄，无家可归"、杨问俗"孤苦伶仃，无家可归"、贾常中"全国之弟，来社就食"、雒秉华"乃父赤贫，做小营业，无籍流寓，送子来社"、雒荫华"秉华之弟，一同来社"、周福民"父作饿殍，母已改嫁，无家可归，寄人篱下"、赵注易"柱国胞弟，来社就食"。见《陕西易俗社第二次报告书》，陕西易俗社内部印刷1929年版，第29—31页。
② 高树基：《陕西易俗社第二次报告书》，陕西易俗社内部印刷1929年版，第48页。
③ 佚名：《王天民毕业试卷》，《西安日报》1931年3月4日，第4版。

这样才能更好地锻炼演员,提高演出水平①。在后来的教学和管理中,易俗社管理者应该是采纳了齐如山的建议,有时也用传统戏来开蒙。1931 年,封至模被接受为易俗社社员,入社服务,担任训育主任,在戏曲理论课程方面作了一些拓展。他"在易俗社管理教学中特增设戏剧学、声乐学、服装学、心理学及化妆、锣鼓、表演等学科。先生亲自为学生授课,还邀请了搞话剧的刘尚达等上表演课,请京剧专家刘仲秋、郭建英等讲授戏曲理论"②。显然,这些课程已经有现代戏剧教育的气息,特别是服装学、心理学的引进,在民国时期地方戏教育中开了风气之先。

易俗社所有学生入社以后,既得到老教练在专业方面的悉心训练和培养,又在舞台实践中不断增进技艺。社内经常保持甲、乙、丙三班制,甲班是早期毕业的成熟演员,大都在秦腔界享有盛誉,也是易俗社的台柱子;乙班是新近毕业的优秀学生,能独立担纲重要角色,站稳舞台;丙班则是在读学生,其优秀者可以上台陪学长们演出,增加实践机会。随着时间的推移,有的甲班学生到社会上搭班或者自组班社,或到社会其他机关服务,甲班所缺演员由乙班学生顶上,同时乙班学生的空缺由丙班顶上。在这个过程中,易俗社能保证正常演出,甲乙班演出所得收入还能补助丙班,且甲乙班学生还能带丙班学生练功、学习,而丙班学生也能跟随学长们在舞台上加强演戏实践,形成人才养成的良好循环机制。

三、重视对学生品性的教育和养成

陕西易俗社要培养的是从事高台教化的"大教育家",基于这种培养目标,自建社初就明确了学生的人格取向和行为规范,在《易俗社伶学社缘起章程》中明确提出学生须"自宜高其位置,无论遇何等长官,惟免冠致敬,不得请安、献媚,并不得与不正当之人私相往来"(第 4 页)。同时,管理者还希望从抓学生日常行为开始,助其养成其良好的日常行为规范,对作息、出行等作了明文规定,如"每日黎明起床,晚二更后归寝","出入须长先幼后,鱼贯而行","不得喧哗斗殴"等(第 3 页)。对于违反制度的学生,也有较为严明的惩罚措施,"生徒有不遵规则、怠于学习者,由社监及教练员分别戒饬","生徒有嗜好及怙恶不悛,或顽皮不堪造就者,由社监知照社长,酌量开除"(第 3 页)。作为一个新型戏曲班社和教育机构,易俗社虽然对学生严格管理,但也反对旧戏班恶习,要求教练等不得有旧日戏班残酷折磨学生的习气,体现出一种新型教育观念。

1912 年《易俗社伶学社缘起章程》是在尚未开办、尚未招生训练前制定的,关于学生管理制度仅是原则性规定。学生入学后,面对学生管理中的实际问题,这种制度便显出了不足。1914 年 7 月,高培支在修订章程时重新起草学生规定,由于学生反对,章程未能通过,新的学生管理制度也未能实施。1919 年,高培支任社长后,公布管理学生规则 42 条,

① 齐如山:《致易俗社胡社长书》,《齐如山文存》,辽宁教育出版社 2010 年版,第 26—27 页。
② 王保易:《振兴戏曲忆前贤——怀念封至模先生》,《戏曲艺术》1986 年第 3 期。

成为易俗社管理学生的重要规章制度。42条规则共有"管理总则""演戏规则""寝室规则""请假规则"等九部分，涉及学生管理的各个方面，从日常行为规范"学生无论何时、何地，见各社员均须立正、致敬"到听课要求"一闻铃声，即齐集教练处，不得迟过三分钟"①等事无巨细，详加规范，起到较好的引导和管理作用。

易俗社的学生分为两种，一种是在读的学生，还有一种是已经毕业仍在社服务的学生②，无论是在读学生还是毕业后在社服务的学生，均须遵守学生管理规则。为了维护易俗社革命和教育机关的声誉，也为了保证教学和演出，易俗社有的管理制度显得有些苛刻，如"大小学生，尤皆常须住社，虽娶妻生子者，除星期三、六晚外，平时出社也非请假不可"③。在读的小学生，年龄较小，思想单纯，且多因贫寒入社，既求得温饱又能习艺读书，一般均能服从管理；而一些毕业多年的学生渐有自由思想，又有家室拖累，甚至有的还在外兼营其他生计④，客观上很难严格遵守管理规则，时有违反社规的现象发生。高培支社长痛心直言："吾社管理学生，难于学校万倍，不认真将事，无以邀外界之欢迎，现状不能维持。"⑤随着时间的推移，毕业的学生人数渐多，他们的年龄也在增长，社会交往活动逐渐频繁，独立思考的意识增强，管理越来越难。有的学生请长假外出搭班演出，有的拖拖拉拉不按时到社参加演出，甚至有的演出结束后直接从售票处提款据为己有，一些学生"不能易俗反为俗易"，管理者常常痛心不已。

虽然学生不易管理，管理层对学生有诸多不满意，但在师生共同努力下，易俗社学生总体素质较其他江湖班社要好许多，也受到当时剧界同行肯定。如齐如山写给易俗社的信函中对该社学生行为习惯和求学精神表示赞扬，"我对于诸君之殷殷受教、彬彬有礼的那一种可爱的深情，是永远不会忘了的"⑥。在汉口和陕西易俗社师生有过交往的欧阳予倩也说，"他们的学生都非常的耐苦，起居饮食一切都很简单，而管理非常之严"⑦。1924年，和鲁迅一起到西北大学讲学的孙伏园、王桐龄等也对陕西易俗社的管理甚为佩服⑧，认为易俗社学生既能演戏又能作文，比北京伶人要好很多。

易俗社管理者以培养"教习""社会教育界伟大人物"的目标来培养学生，对学生的教育和管理自然很严，虽然用管理普通学校的方法来管理戏曲班社有时会遇到一些问题，但在长期管理与磨合中，陕西易俗社还是积累了一套有效的经验，培养出了大批注重操守、品德高洁，既有精湛技艺，又有一定文化涵养的优秀学生。

① 高树基：《陕西易俗社第二次报告书》，陕西易俗社内部印刷1929年版，第3页。
② 1924年吕南仲任社长时提出高小毕业学生可以提为社务生级社务员。
③ 高树基：《陕西易俗社第二次报告书》，陕西易俗社内部印刷1929年版，第44页。
④ 第二期戏曲专科毕业生傅省民曾被社方认为"到社工作，精神涣散，回家工作，精神顿增"，见《陕西易俗社第二次报告书》，第29页。
⑤ 高树基：《陕西易俗社第二次报告书》，陕西易俗社内部印刷1929年版，第18页。
⑥ 齐如山：《致易俗社胡社长书》，《齐如山文存》，辽宁教育出版社2010年版，第26—27页。
⑦ 欧阳予倩：《陕西易俗社今昔》，《欧阳予倩戏剧论文集》，上海文艺出版社1984年版，第59页。
⑧ 参孙伏园：《长安道上》，《晨报副刊》1924年8月18日，第3版；王桐龄：《陕西在中国在中国史上之位置》，《学术与教育杂志》1924年第1卷第2期。

四、陕西易俗社人才培养的成绩

陕西易俗社1912年7月1日成立,当年10月就招收了第一班学生约50人,1913年3月又招收了第二班学生,此后基本上三年左右招收一班学生,至1949年10月,共培养出13期戏曲专科毕业生。

陕西易俗社是一个注册在教育厅的戏曲班社,设有戏曲课程,同时也开设有国民教育系统小学课程(初小和高小),这样就出现该社学生有两次毕业的情况,一次是戏曲专科毕业,一次是国民教育系统小学毕业。易俗社在国民教育系统教育上不能像普通学校一样严格按照班次招生、授课,同时由于学生入学时文化基础不同、入社后学习能力和侧重也不同,同时进校的学生,戏曲专科毕业时间大致相同,而国民教育系统的小学毕业时间却差异较大。小学毕业时间与戏曲专科毕业时间并不同步,且小学毕业的人数远远少于戏曲专科毕业的人数,可见文化课学习仍是大多数易俗社学生的短板。如易俗社戏曲专科班1915年、1916年、1919年分别送出三期毕业生,共计102人,而完成国民教育初小、高小课程的才有30多人①。陕西易俗社国民教育毕业生第一次毕业是在1921年赴汉口演出前——当时,甲乙两班学生要赴汉口演出,归来时间尚未确定——出于综合考虑,易俗社为前三期戏曲专科毕业生中修读完国民教育课程者举办了初小、高小毕业典礼,高小毕业者有刘迪民、张秀民等24人,初小有秦辅华、路习易等11人。此后,陆续有多批学生完成初小课程,取得普通学科毕业证书。1931年2月,时任陕西省政府主席的杨虎城参加了易俗社为第七、八期普通学科毕业生举办的毕业典礼,并发表讲话,指出易俗社要加强对学生普通学科知识的教育,不能沦为戏子机关。

作为一个戏曲班社,培养戏曲演员才是重点,因此,无论是社方还是社会各界大都以学生戏曲专科毕业班次称之②,如易俗社第一期学生、易俗社第二期学生等。在民国37年间,陕西易俗社共培养戏曲专科毕业生13期,人数达600人之多③,其中有不少后来活跃于陕西乃至西北秦腔舞台上。

陕西易俗社成名演员中以旦角演员为最,特别是花衫、小旦演员较多。早期的刘迪民、刘箴俗、王安民等红极一时,刘箴俗在汉口演出暴得大名,报刊评论中常有"北梅、南欧、西刘"之喻,将刘箴俗与梅兰芳、欧阳予倩齐名。"予初闻人言,箴俗有过人之才、欧梅之风,是日一见,实心许之。将来菊部争辉,梨园杰出,合欧阳予倩、梅兰芳鼎足而三,有厚

① 根据《陕西易俗社第一次报告书》《陕西易俗社第二次报告书》《陕西易俗社简明报告书》等资料统计。

② 陕西易俗社以学生毕业的期(届)为标准统计各届学生,民国期间共培养戏曲专科学生13期。其中第4、5期有些特别,两期学生是同时毕业的,有的记录为两期,有的合而记为一期。关于戏曲专科1923年1月毕业学生,在《陕西易俗社第二次报告书》中记为"一月,戏曲专科班第四班萧衍易等五人、第五班朱训俗等二十二人毕业";在《陕西易俗社简明报告书》记"萧衍易"为1919年10月毕业,而王秉中、赵柱国、赵筵易等"丁班"学生于1923年1月毕业;《陕西易俗社第四次报告书》中则记萧衍易、萧筵易、王秉中、赵柱国等为第5期毕业。

③ 鱼闻诗、薛增禄:《古调独弹——西安易俗社在近代戏曲史上的贡献》,见西安易俗社编:《易俗社秦腔剧本选》,中国戏剧出版社1982年版,第6页。

望焉。"① 可惜天不假年,刘箴俗 21 岁便因病离世。后来又有名旦张秀民、种玉华、田畴易等享一时盛誉,再后来又有朱训俗、王天民、高符中等旦角崛起,其中王天民数十年在易俗社舞台为核心演员。这些旦角演员都受教于名师党甘亭,党甘亭教练方法以细致和耐心著称,学生们在社期间,台风技艺尽得党甘亭的艺术风范。张秀民不但演技高超,在教练方面也得乃师真传,他离开易俗社后在高陵化民社任教练,与惠济民一起培养了赵化俗、雷文化、马振华等旦角人才②。种玉华也是一位英年早逝的优秀旦角演员,他于 1917 年左右登台演出,颇受好评,当时有论者评他的演唱和道白云"其吐字也落落大方,道白也娇娇不群",甚至认为他的表演可与梅兰芳媲美,称"名震一世之梅郎,其摄人心之技不过如是"③。王天民是易俗社第 7 期毕业生中的佼佼者,也是易俗社几十年来最为优秀的旦角演员之一,毕业之时即享有盛名,20 世纪 30 年代曾两度随社赴北京演出,被誉为"陕西梅兰芳"。陕西易俗社在民国 37 年间,还培养了沈和中、康顿易、庄正中等小生演员,也培养出耿善民、雒秉华、李可易等须生和花脸演员。

陕西易俗社希望学生毕业后都能继续留社服务,尽一份改良社会的责任。但有些学生,特别是年龄较大、思维活跃的学生,学艺有成后,并不愿意一直在社服务而选择离社,另谋出路。这样的学生虽然技艺也足够精良,甚至组织能力也较强,但仍不被社方认为是好学生。第一期学生刘毓中、王安民等有较强的独立思想,很早便离开易俗社,自组班社或者搭班演戏。对于学生个体来说,凭技艺谋生养活自己不算坏事,但在社方来看可算是教育的失败。越到后期,离社到江湖班社搭班演出的学生越多,沈和中、路习易、朱训俗等纷纷出社,这些学生的出社,客观上把易俗社的剧目撒播开去。

陕西易俗社的理想虽然不全在传承和发展秦腔艺术上,但是作为一家实体上的秦腔班社,事实上不能摆脱传承和发展秦腔的责任。在民国时期的 37 年间,易俗社培养了数百名学生,也造就了一大批优秀秦腔演员,他们无论留社演出还是外出搭班,都不同程度地传承和发展了秦腔艺术,易俗社因此在西北各地享有盛誉。其人才培养目标、课程设置、教学管理等值得进一步研究和思考。

① 鄂痴:《评刘箴俗之〈黛玉葬花〉》,见纪念西安易俗社成立七十周年办公室编辑组编:《西安易俗社七十周年资料汇编(1912—1982)》,西安易俗社内部出版 1982 年版,第 246 页。
② 刘恩沄:《花间鸣莺,声色宜人——记易俗社第三期科班特优花衫张秀民》,见《西安艺术》编辑部编:《百年风流——西安易俗社百年华诞纪念专刊》,内部资料 2012 年版,第 219—220 页。
③ 重华:《种玉华之张琏卖布》,《公意报》1918 年 1 月 25 日,第 4 版。

民国年间《申报》戏曲广告与班社演出宣传

陈劲松　梁芝榕[*]

摘　要：民国年间，申城码头航运便捷，为戏曲班社带来了较大的活动空间。新闻报纸的宣传，让戏曲班社获得了广泛的民众支持。从当时的戏曲广告、剧目评论可知，活跃在沪的戏曲班社数量多，涵盖的剧种范围广。据统计，民国期间在沪演出过的戏曲班社不少于50个，其中尤以京、昆、越、粤、潮、闽等剧种为多。如此众多的戏曲班社在广告宣传上呈现出以下三个特征：宣传求异求全更求悬，把握观众心理；布景求实求新更求奇，强调感官刺激；剧本求真求浅更求长，注重警世意义。本文通过民国年间《申报》中班社的演出宣传广告，窥得码头文化影响下，广告宣传与戏曲演出之间的互动关系，并据此为振兴当代戏曲提出切实可行的建议。

关键词：民国；上海；《申报》；戏曲广告；戏曲班社

1842年，随着《南京条约》的签订，上海被迫开埠通商。历经60余年的发展，至民国时期，上海已一跃成为中国最繁华的城市。繁荣的经济、发达的交通、众多的观众、密集的剧场，使其成为戏曲发展的沃土，吸引了众多戏班赴沪演出。自1911年至1937年，上海的报章媒体对戏班的班社状况、演出剧目、演员特色、机关布景等做了大量的宣传，既成为时人选择剧目观赏的重要依据，又是戏曲班社扩大自身影响力的手段。笔者试以民国年间《申报》中关于戏曲班社演出的广告宣传为核心，力图还原戏曲班社在沪演出的真实图景。

一、申沪是戏曲班社逐食的最好码头

作为戏曲演出重要的组织形式之一，职业戏班不同于宫廷戏班及私人家班，其分布广泛、数量庞大、影响深远，其演出往往能够反映出当地的政治、经济、文化状况。

据1911年至1937年上海地区《申报》中的新闻报道可知，民国年间在上海演出过的粤剧戏班有丁财贵班、普华年班、赛罗天班、粤文明班、凤来仪班、全球乐班、永寿年班、咏太平文武全班、梨园乐班、广陵集粤剧社、新康年班、兆丰年班、广东大荣华班、珠江艳影坤班、全女班"春燕新声"班、群钗乐坤班、维志剧社、南国新声剧团、共和乐女班、镜花影坤

[*] 陈劲松（1972—　），文学博士，上海师范大学影视传媒学院副教授，专业方向：戏曲历史与理论；梁芝榕（1994—　），艺术学硕士，上海视觉艺术学院助教，专业方向：戏曲历史与理论。

班、新春秋剧团等20多个；徽剧戏班有新阳春、新彩庆、新长春、二阳春等；闽剧戏班有三赛乐、新国风社等；潮剧戏班有老三正顺香班、老玉梨香班、老宝顺兴班、中一枝香班等；昆剧戏班有广寒昆剧社、全福班、昆剧保存社、仙霓社、韩世昌文武昆弋团、赓春集曲社、新乐府昆剧院等；京剧戏班有大京班、富连成班、和声社等；此外还有绍兴戏班、促进社、馨德社、河北易俗社梆子戏班、唐风社等其他剧种的班社以及来自高丽的箕子歌舞班等。

数量众多的戏班选择在上海流动演出，体现了上海这座城市的巨大魅力。不同于其他运河城市，如元代大都（今北京），南宋临安（今杭州）、永嘉，明代苏州、扬州等地，上海揽江海交汇之胜，得内陆物产之利，江海联通，地临黄浦，巨轮可以自由出入，而长江绵亘6 000多千米，远达腹地，且拥有江浙沃野财富之区，当我国海岸线之中枢，又为太平洋西岸之中心，实为交通上之要冲，货物集散之良港①。近代改良派思想家王韬在其著作《瀛壖杂志》中说："沪虽濒海，而贾舶往来，多北至沈、辽，于东南洋诸岛国，皆所未悉。洋舰西航，道经吴淞口外，侦知民物之富庶、市廛之繁盛，辄生艳羡心……既据香港一隅为外府，而上海适介南北之中，最当冲要，故贸易之旺，非他处所能埒。"②

"江海联通"的地理优势为上海的经济发展提供了保障，加之《南京条约》签订后，上海港成为五口通商口岸之一，迅速发展壮大。上海港的贸易量猛增，并形成了"由苏州河口以南、以北、浦东和内河四大部分组成，业务各有侧重"③的繁荣景象。各个码头热闹程度为："浦中帆樯如织，烟突如林，江畔码头衔接，工人如蚁，上下货物之声不绝。南则帆船停泊，航行内地，而纳税于常关；北则轮船下碇，往来长江一带及南北各埠，而纳税于新关；其巨舶航外洋，泊吴淞口外。苏杭有小轮通行，码头在美租界吴淞江之北岸。"④其中，黄浦江和吴淞口沿岸最为繁华，货船往来如梭，远洋巨轮可以借由黄浦江直接从入海口进入上海，商人行销海外，远洋巨轮满载南北货物往来于各国之间。经由海外贸易的发展，上海成为远东第一大港。因水陆交通为戏班来沪演出提供了旅行迅捷的条件，广东粤剧赛罗天班在数日之内，即可抵沪；京剧名角李万春来沪，"于昨日（六日）由共舞台前台经理周剑星君，自首都伴乘上午九时三十分快车来沪，下午二时余到埠"⑤。

中华民国成立后，上海被划分成南北两部分，南市为华界，北市则为租界，发达的码头文化促进了外来人口的涌入，华界人口多数为上海本地人和周边省区的破产农民；租界人口除外国商人外，也有大量中国人，造成了"华洋杂居"的独特现象。在大量涌入的外来人口中，不乏携带巨资的地主、官僚，这给租界的商业，特别是茶馆、戏院、舞厅、餐厅等消费性服务业以很大的刺激。外地迁入的富商士绅，一方面作为消费者，促进了上海地区的经济繁荣，另一方面又成为各行各业的开办者⑥。无论是工商业还是交通业，都为上海租界

① 谢海泉：《我国码头之起源及其管理改进刍议》，《航业月刊》1935年第3卷第7期。
② （清）王韬：《瀛壖杂志》卷六，上海古籍出版社1989年版，第109页。
③ 戴鞍钢、张修桂：《环境演化与港口变迁——以上海港为中心》，《历史地理》（第17辑），上海人民出版社2001年版。
④ （清）李维青：《上海乡土志》，上海古籍出版社1989年版，第101页。
⑤ 《李万春来沪演艺》，《申报》1935年9月7日，第15版。
⑥ 鞠斐：《租界时期上海纺织、服装工业化与现代性设计研究》，南京艺术学院博士学位论文，2020年。

的普通华人群体提供了更多的职业选择,而他们也共同构成了戏曲演出的潜在观众群。

上海稳定的城市经济,让市民有了较大的精神文化需求。作为民国年间中国最重要的娱乐方式,戏曲在上海迎来了发展的巅峰期,演出场所则形成了以公共租界为中心,南至老城厢,北接五角场的城市大区格局。这些演剧场所的区域分布,构成了城市中区、南区、西区、北区四个大区域的"剧场圈"①。王韬曾这样形容剧院租界:"巨桥峻关,华楼彩辂,天魔赌艳,海马扬尘,琪花弄妍,翠鸟啼暮,以及假手制造之具,悦耳药曼之音,淫思巧构,靡物不奇。"②

当一切准备就绪后,全国各地颇有名气的戏班纷纷赴沪逐食,势成必然,也因此有了"上海是唱戏人赚钱的地方"这样的说法。

二、广告宣传反映演出状况

戏曲广告古已有之,将报纸作为戏曲演出宣传的重要传媒手段,却自民国上海的《申报》始,《申报》创刊词中有这样一段话:

> 尝游通都大邑,见中国一城一邑,一乡一市之中,有怀一端之事思告白于人而无由遍诉者,常贴墙阴屋角间,罗而致之,不可枚举。然多旋贴旋扯,往往十无一二经人之眼者,其故有由来也。……鲜克知行此之益。本馆今为法以流通之,廉其价,博其闻,广其传,俾僻壤遐方咸知有新闻纸之用,而相观摩焉。③

通过对比旧时的宣传方式,《申报》明确了报纸广告的功能,其刊载的戏曲广告更是将这一功能发挥到了极致,在宣传各地赴沪戏班演出中起到了决定性的作用。

(一) 宣传求异求全更求悬,把握观众心理

民国年间出现的第一则戏曲演出广告是1872年《申报》刊发的《各戏园戏目告白》,但之后相当长时间,没有再刊登戏曲演出广告,直到1874年底,丹桂茶园"邀请文武角色会戏"④,在十二月十九、二十一、二十三日(1875年1月26、28、30日)三天刊登"会戏告白",才恢复刊登戏曲广告。这三元的会戏告白介绍了戏班演出的时间、地点、剧目、演员等主要元素,成为之后所有戏曲广告宣传的范本。到1912年民国初立,戏曲广告已经历了30余年的发展,在宣传内容方面越见新意,不仅求全求异,更力求引出悬念,在有限内容中达到传递信息的最佳效果,比如高丽演剧团赴沪后,广告词如下:

> 高丽韶光社美女演剧团箕子歌舞班社长闵永璇等,偕同男女社员四十余人游历中华,昨日抵申,即为北四川路虹江路口上海大戏院所聘定,礼拜一即二十九日登台

① 贤骥清:《民国时期上海剧场研究(1912—1949)》,上海戏剧学院博士学位论文,2014年。
② (清)王韬:《瀛壖杂志》卷六,上海古籍出版社1989年版,第110页。
③ 《招刊告白引》,《申报》1872年5月7日。
④ 《申报》1875年1月26日,第6版。

开演高丽戏。从未到过中国,此为数千年来第一次来华者。闻该社女社员有官伎雪中梅等二十余人,大半为李王官中之官伎,国亡后没官为伎,所谓白发官女谈天宝遗事,不胜有故宫禾黍之感矣。其所演之剧皆中国古装历史,所奏之乐为中国孔庙中陈设之古器,其服饰皆黄帝时代之古装,其歌舞早为各国驻朝鲜钦差赞为世界完美之跳舞,而新排《商妇恨　隔江花》,使吾人观之兴无穷之感慨,想爱国诸君定当先睹为快也。①

以上广告除了包含时间、地点、演出剧院、剧目、演员等主要元素之外,力求以悬念取胜,先是以"从未到过中国""数千年来第一次"这样夸张的用语吸引观众,再以"国亡"这样的字词作为卖点,让观者通过文字介绍感受去国之痛和亡国之悲。像这样运用"唯一""独有""独创""前所未见"等绝对性词汇的广告语并不在少数,比如1923年大世界刊登的广告词:

名满申江唯一女子苏滩王美玉、王爱玉、王宝玉——申江女子苏滩久蒙各界欢迎,真材实艺,破天荒歌唱新鲜时曲,新编特别新戏,特别电灯,票十三元八,大世界北英租界灵南路裕德里。②

而同一天二马路大舞台也刊登广告词如下:

著名女子申曲苏滩孙世娥、朱筱娥、艳是娥——唯一改良申曲,词曲风雅,十四元八角,时事苏滩,新编春调,新式五彩电光,票十二元八角,二马路大舞台西民和里右弄。③

同为女子苏滩,两者却都用了"唯一"这样的宣传语,体现了戏班竞争的激烈,也从侧面反映了宣传广告的夸张性。

随着上海经济的日益繁荣,戏班演出更加频繁,与此相应的宣传广告也更为活跃,与1923年使用"唯一""第一次"等词汇来做宣传相比,1929年以后的广告语,更是极尽夸张之能事,将以上的噱头发挥到了极致。比如1929年天蟾舞台新排的神怪剧《封神榜》即将开演之际,《申报》有这样一则广告:

天蟾舞台男女合演,续排名震南北,万众欢迎,空前巨制,剧界泰斗,神怪伟大,唯一新剧,四本《封神榜》。欲看既香艳又神怪的伟大新剧,请到天蟾来!新排新剧,今夜初次开演……是春申江畔唯一的新剧,是天蟾舞台空前的好戏。场子繁多,提前开锣,六时登场,千乞早临!④

同一时间,共舞台的《白蛇传》,更新舞台的《西游记》《天上斗牛宫》等神怪剧也正在如火如荼地上演,共舞台还宣称:"该台自日前起开演神话名剧《西游记》以来……每晚俱售

① 《高丽美人团演剧》,《申报》1919年9月21日,第11版。
② 《申报》1923年10月11日,第18版。
③ 《申报》1923年10月11日,第18版。
④ 《申报》1929年5月27日,第29版。

满座,七时左右已将客满牌挂出,铁门关闭,以示限制,可见此剧号召力及其成绩之优美。"①以此细节描述来引起观众兴趣。

与"唯一"等带有暗示性意味的词汇相比,戏曲的广告宣传语中还采用了"引发悬念"的方式:比如1923年大京班新剧名为《人不如狗》,1924年共舞台新剧《鹦鹉救真主》,1929年天蟾舞台排演新剧《宋江吃屎》等俱在剧目名称上大做文章。值得一提的是,1929年荣记大舞台使马连良、胡碧兰、姜妙香同台演出,打破了姜妙香与梅兰芳的固定组合:

> 小生姜妙香,向与梅兰芳配戏,今亦邀来与马、胡二人配戏,其他角色如高雪樵、林树森、金少山一仍其旧,人材济济,营业之盛,可预卜焉。②

从这里可以看出,随着市场竞争的日趋激烈和广告营销策略的需要,戏曲广告中的名角效应逐渐凸显出来,宣传语将名角作为卖点,借用知名艺人招徕观众,增加演出的上座率。

(二) 布景求实求新更求奇,强调感官刺激

如果说,宣传语是通过悬念的方式引发观众兴趣,并吸引观众走进剧场观看演出,那么观众进入剧场之后所关注的部分就是布景、剧情和表演了。早期的戏曲广告会用简洁的说明性语句来描述场中布景,比如丹桂第一台排演新剧《杨乃武与小白菜》时的介绍:

> 采用各种油画彩景,使观者宛如亲见当时之事,本台能演新戏,艺员如林,再加以特别彩景,绝非他家能比,届时愿祈光临为幸。③

此后宣传也多为"一俟彩景备好即行开演"④等字句。1916年,大舞台在宣传其新排武侠剧《宏碧缘》时,对布景的细节做了这样的说明:"满场真刀真枪,宛然古时临阵交锋战法,大舞台特别彩景。"⑤丹桂第一台新剧《普陀山》的广告词也让人大开眼界:

> 普陀夕照的赤日,自高而低,直至落到地平线之下,恰成一幅日落的天然国画;观世音菩萨现身说法,天花乱坠,顽石点头,布景布得像极;灵珠唱昆腔,单手舞带,既好听又好看;海中斗法,双春楼、小福安等特别打武,满台火球,与寻常武戏大不相同;龙女献珠赎罪,且歌且舞,俨然就是一出天女散花;紫竹林一场,修竹成林,苍翠欲滴,所布布景特邀名家制就,岑寂优雅,令人叫好连连;倏忽变化,随唱随变,有庄严相,有拈花微笑相,佛法真正无边;水晶宫祥光万丈,耀目生光,这幕是全剧聚精会神的优点。⑥

① 《〈西游记〉连售满座》,《申报》1929年5月9日,第23版。
② 《大舞台新名角登台》,《申报》1929年11月15日,第16版。
③ 《杨乃武》,《申报》1911年9月3日,第7版。
④ 《申报》1914年4月9日,第12版。
⑤ 《申报》1916年9月6日,第16版。
⑥ 《申报》1921年6月9日,第8版。

与其说，这段宣传语是对机关布景的介绍，倒不如说是对演员表演的宣传，此中卖点在于演员杂耍表演的活泼真实，这与之后的布景宣传语重灯光布景有着明显的区别，据此也可看出"真实性"在戏曲演出中的重要性。真正对于布景开始进行重视，并以此作为卖点的，始自粤剧入沪之后。1923年太平文武全班、全球乐班、共和乐班、大荣华班等戏班纷纷来沪进行演出，《申报》中出现了一篇名为《粤剧最近之情形》的评论文章，文章说道：

> 此次请大荣华班来沪，其布景极多，足可号召观众。惟粤剧之女班，以女客为独欢迎，男客则次之。盖女班编演之戏浅近，且布景又多，故妇女趋之若鹜。男班名角较少，布景又缺，且戏剧太深，是以粤剧男班来沪后，能博观众之欢迎者殊寥寥也。大荣华班之布景，现多至百余幅，且每剧之布景不同，幕幕换新。并以生禽点缀景致，是以连日卖座，较女班尤盛。此为广东男班在沪之破天荒。①

此文指出了"大荣华班"广受欢迎的原因在于布景华丽丰富。姑且不论此文的分析是否准确，日后的戏曲广告宣传语中愈发显现出对布景的重视，倒是不争的事实。比如，广舞台邀群芳艳影班来沪排演《赵飞燕》一剧时，制作了"荒郊野外景、白雪梅花景、辉煌金殿景、夜月太池景、瀛州亭榭景、华丽御花园景、皇家坟墓景、活动莲花景。以上各景，俱有电灯升降，几令观者真伪莫辨"②。梅兰芳在演出《廉锦枫》时，将"水底之景物，亦为中国舞台设置上最新之发明，加以电光映射、鳞藻浮沉，观者之视觉上可获一种特殊之快感"③。甚至愈演愈烈，欲求场场换景，幕幕新奇。1923年新舞台排演《济公活佛》时，将魔术和机关布景结合起来：

> 特觅得一副真正的白额吊睛虎皮，一番研究功夫，经巧匠制成一头狰狞可怕的老虎模型，演虎的演员描摹虎的动作姿势，颇下了一番研究功夫。本台特为伏虎一幕戏，装就满台喷雾机器，只要机括一开，舞台上都是云雾，一霎时老虎忽变了一个人了……刀变两段，一个恶人在戏中演的人咬牙切齿，后来恶人恶报，眼见他当场在铡刀下，一铡两段，身首异处，血肉分离，诸君不要怕，绝无在戏台上杀人的道理，在台上看好像死的可怕，其实进了后台，仍旧要将脑袋装在脖子上的，不过台上看客不容易看出个中机关巧妙罢了。④

1926年大新舞台的新剧《孝感天》为求真实，将郑庄公掘地见母时的隧道展现在舞台上；1935年共舞台演出《江湖奇侠传》时，布置"从来所未有之莲台机关、灯中侠客、满台火景，并有真神鹰一头"⑤，类似的宣传语不胜枚举，将布景的"真实性"演变成为借助魔术手法刺激调动观众感官情绪的手段，从而获得较高的上座率。

① 《粤剧最近之情形》，《申报》1923年6月3日，第19版。
② 《〈掌上美人〉粤剧开演有期》，《申报》1923年10月24日，第18版。
③ 《梅兰芳今晚开演〈廉锦枫〉》，《申报》1923年12月21日，第18版。
④ 《佛法无边的机关布景》，《申报》1924年8月17日，第17版。
⑤ 《共舞台初演〈江湖奇侠传〉》，《申报》1935年8月26日，第12版。

（三）剧本求真求浅更求长，注重警世意义

除布景之外，广告宣传还在剧目内容上大做文章，体现出早期剧本力求通俗易懂并连演不辍的特点。据统计，这一时期的剧目内容主要可分为如下部分：

一是寻求观众的心理认同，歌颂英雄人物壮举。春华舞台排演以"忠孝节义"闻名的蔡文姬时，点明了其作为榜样的力量：

> 若文姬之传，则无涉于夫婿，盖为女则孝，而为妇则义，以言才则能诗善琴，尝以此而脱匈奴之厄；以言智则洞悉世情，曾纵辩而免夫婿于死。夫孝义才智，世俗女子欲求其一不可得，文姬兼而有之，此其人足以风世……藉作女界圭臬。①

再如描写岳飞的事迹：

> 兹悉四本《徽钦二帝》，亦早已着手排练，定今晚第一次开演，就中剧情泰半采自《岳传》，盖宋室南渡以后，犹能偏安一时者，皆武穆一人之力，故岳飞之于宋室存亡，实有莫大关系。②

除此之外，新排剧目中还歌颂过文天祥、海瑞等以及汉武帝、唐太宗、洪武皇帝等。

在歌颂之余，个别剧目还非常擅于讽刺，或以昏君、奸臣的形象来告诫时人切莫重蹈覆辙，或言辞锋利地批判了社会不公，比如大荣华班的新剧《为富不仁》的广告词这样说道：

> 该剧内容系演一富绅贩卖鸦片烟为业，所得害民资金，广置房产增加租金，横索小费，至便同乡贫民，无处安身，流离失所，后该富翁为众所弃，卒至尸横市上。所遗二子，流作海盗，家人当娼结局。此剧千岁鹤自任剧中人之富翁，痛陈社会贫富不平之阶级，为富不仁之利害，日内当可开演云。③

天蟾舞台上演的新剧《释迦牟尼佛》的广告词，则体现出时人对社会状况的普遍认识：

> 佛教衰败，人心日益险恶。大则门内相争，自相残杀，起围墙之战；小则杀人抢掠，命案频出。其故皆因上座无约束之力，官吏无约束之能，以至星星之火，而成燎原。累滴之水，渐成江河，势不可挡，民不堪矣。假使人人抬头尚有三尺神道观念在，则人人有福，多子多孙，他日登西方极乐之天；为恶则天地不容，降灾降祸，他日入十八层地狱。天空之中，天理昭彰，因果循环，如是人人望而生畏，弃恶从善，安居乐业，天下承平。④

然而，一旦戏曲广告陷入恶性竞争，其后果就是剧目本数不断增加。当一出剧目反响

① 《春华将演〈蔡文姬〉》，《申报》1924年3月3日，第22版。
② 《四本〈徽钦二帝〉今晚开演》，《申报》1924年4月12日，第26版。
③ 《粤剧〈为富不仁〉行将开演》，《申报》1924年5月4日，第20版。
④ 《天蟾舞台新戏布告第三号〈释迦摩尼佛〉》，《申报》1925年11月28日，第19版。

不错，戏班往往连夜赶排，唯恐错过机会，比如六本《白蛇传》，"自二三本《白蛇传》出演以来，营业日盛，台主周筱卿见此情形，即赶编四五本"①，"本台曾出演《白蛇传》，布影彩头，俱臻上乘，大博顾客欢迎，故继续排演至六本之多"②。又如七本的《泥马渡康王》，"恐耽此开演，情节不贯，故特逐夜接连排演，以冀观者可从头到尾一气贯穿，更有意味"③。再如十二本《西游记》，"自开演历史名剧《西游记》以来，每本出演，辄告满座，卖座之盛，为各戏馆之冠。兹该台应各界观众之请，提前开演十一本《西游记》"④。在不到一个月的时间里排出下一部，"兹应观众要求，特赶排第十二本《西游记》，业已编练纯熟，准于明晚起首次献演"⑤。不仅如此，甚至还有二十二本的《狸猫换太子》、二十七本的《彭公案》接连上演。有趣的是，这些剧目虽然冗长，但却颇得到观众的认可，有新闻报道为证：

> 先施乐园大京班，由今日起辍演《西游记》而排演全部《狸猫换太子》，盖循该园曾接到不少要求改演《狸猫换太子》的信函也，《西游记》为最近时尚之新剧，竟不敌《狸猫》，可异。⑥

此新闻报道之后，二十二本的《狸猫换太子》新鲜出炉。1934年《新闻报本埠附刊》更是用了很大篇幅来详述第二十二本的剧情，重视程度可谓一斑。

三、对今日戏曲振兴工作的启示

报刊作为民国上海最重要、最普遍、最具影响力的宣传方式，"是传播广告信息的运载工具，是广告者与广告宣传对象之间起媒介作用的物质手段，也是生产者与消费者之间的桥梁"⑦。戏曲广告宣传对振兴当代戏曲至少有下列三点启示。

一是要合观众的审美趣味。戏曲宣传能够反映观者的喜好和兴趣，职业戏班依托市场，非常重视观众的反馈。民国年间的上海观众对于戏剧的鉴赏堪称细致而全面，从剧本主旨、故事情节到身段表演、台面布景都一一评论，这进而也会影响到剧院老板对于戏班的选择。1934年《广东旅沪同乡会月刊》称，当时旅沪粤人"大约有三十万余人之多"⑧。如此众多的旅沪粤人通过自己的选择，将"好重实际，而不尚外貌，故对布景一层，不甚注意。且所编之戏剧，其曲调多枯涩无味，故不投妇女观众之好"⑨的粤剧男班淘汰，选择了布景丰富华丽、剧本通俗浅显的粤剧坤班。而剧院对于戏班的选择，也在一定程度上影响了戏班对于赴沪演员的选择。比如妙罗天女剧团重金聘请坤伶西丽霞，称"粤坤伶西丽

① 《剧场消息》，《申报》1928年12月15日，第26版。
② 《剧场消息》，《申报》1929年5月28日，第22版。
③ 《第一台特烦排演著名连台历史新戏〈泥马渡康王〉》，《申报》1914年3月6日，第12版。
④ 《大舞台开演十一本〈西游记〉》，《申报》1936年9月13日，第15版。
⑤ 《十二本〈西游记〉 张翼鹏继续登台》，《申报》1936年10月8日，第13版。
⑥ 《灵光三日刊》，1931年11月23日，第5版。
⑦ 陈培爱编著：《广告学原理》（第二版），复旦大学出版社2008年版，第138页。
⑧ 薛理勇主编：《上海掌故辞典》，上海辞书出版社1999年版，第21页。
⑨ 薛理勇主编：《上海掌故辞典》，上海辞书出版社1999年版，第21页。

霞,蜚声于省港,前隶珠江艳影班,曾来沪奏技,声色艺三绝,大为一般顾曲者所称许。谓为林(绮梅)李(雪芳)后之一人,兹者应广舞台妙罗天女剧团之聘,重莅申江,昨为其登台之第一夕打泡戏,乃其杰作……尤为晚近坤伶中所仅见"①。戏曲是观众的艺术,只有贴近观众的心声,才能知道自身的弱点,从而得到提升。

　　二是外地戏班要做本土化的改良,以满足当地观众的审美要求。潮戏戏班原先是守旧的,而老玉梨香班成了"首树改良潮剧旗帜之唯一大潮剧班"②后,"每日两场,座无隙地,该班锐意改进,新编《自由之花》《南国之春》《春潮》《梅牡丹》诸戏"③。初步统计,1922年到1939年间,在上海新编演的潮剧剧目超过70个,其中有大量剧目改编自其他地方剧种或电影,也编排了许多文明戏,许多剧目《潮剧剧目汇考》并未记载④。与此类似,在上海新编演的粤剧剧目也是不胜枚举,仅大荣华班离沪时就有宣传语:"大荣华班来沪后,在虬江路之广舞台演剧,将近四旬,所编演名剧,不下五六十出,大为观者赞赏。"⑤这体现了受上海宣传和演出风气的影响,外来戏班大力改良。对于当代戏曲而言,戏班的演出也应该在保持剧种艺术特质的前提下,与时俱进,进行改革。

　　三是要打造出精品力作。民国年间的上海菊坛,仅潮剧一个剧种,新编剧目就有70种之多,更遑论受众更多的京剧、越剧、沪剧等剧种。然而,绝大多数剧目却没有流传下来,原因是一方面这些剧多打上了时代的烙印,时过境迁,便不为观众所欢迎了,但另一方面也看出这些剧多是"急就章",有些剧目连夜排练出来,第二天就搬上舞台,功夫多花在形式的奇巧上,过分追求娱乐效果,虽然"座无虚席",却往往是广告宣传效果所致。对于这样的做法,今日的戏曲界要引以为戒。

① 《剧场消息》,《申报》1928年10月23日,第20版。
② 《申报》1933年8月11日,第22版。
③ 《申报》1933年7月30日,第14版。
④ 林杰祥:《潮剧入沪演出及其影响考论》,《汕头大学学报》(人文社会科学版)2018年第3期。
⑤ 《粤剧大荣华班行将离沪》,《日报》1923年6月26日,第18版。

从民国时期传统书场的繁荣
看当代曲艺的活态传承

周胜南*

摘　要：书场，是曲艺完成艺术创作并实现自身艺术价值的重要土壤，也是各种人际交流和利益交汇融合的复合型社交空间。书场里的曲艺演出，既是艺术创造，也是商业行为。在不同的历史阶段，为了适应不同的书场环境，传统曲艺的发展呈现出灵动、包容和开放的形态，也形成了其讲究通俗、注重互动、关注市场等艺术创作规律。书场内的曲艺发展，体现出一种活态的传承：艺术的提升始终与演出环境共生共存，相互交融。曲艺通过对于艺术内容和表演形式的更迭与创新，契合不同时代的价值取向，以开拓新的生存路径。本文将以民国时期传统书场形成的因缘特征作为研究切入点，尝试概括促成书场繁荣的因缘背景，描绘曲艺在书场环境内所作的艺术融合与创新表现，并以此启迪当代曲艺的发展路径：曲艺的继承保护，应该鉴往知今、与时俱进，针对不同时代的审美需求，创造群众喜闻乐见的新节目，并在常态化的演出中经受市场的考验。

关键词：曲艺；书场；活态传承

书场，曲艺演出场所[①]，是中国传统曲艺艺术重要的演出空间和传播媒介。曲艺历史源远流长，书场的规制也是历经流变，有露天的明地、带顶棚的茶摊、私人的住宅、茶馆、百戏杂陈的杂耍园子和专门表演曲艺的清书场，等等。

书场的兴衰，是判断曲艺繁荣与否的一个重要标准，也见证了曲艺在不同时期的生存景象。在书场里，曲艺逐渐完成了从"自娱"到"娱人"的转变，从农人田间的劳作哼唱，逐渐成为迎合大众的说唱技艺。在书场里，演员与场东（书场运营者）关于票房的利益分账，加速了曲艺的职业化，其消费功能和商业价值由此得到确认。在书场里，曲艺演出得以固定化和常态化，这催生了艺人的聚集和同行的竞争，激发了曲种间的交融与提升，纷繁庞杂的声腔流派体系应运而生。在书场里，曲艺成了一门独立的艺术，并不断地发展。

从书场的视角来观照曲艺，发现其构成不再是静态的名家流派和经典作品，而是能看到一段段鲜活的生存轨迹。书场空间内的人际关系与利益交换盘根错节，它的兴衰受到多方制约，如受众的消费水平和审美品位、票房盈利和运营机制、艺人间的相互扶持或倾

* 周胜南（1981—　），文学博士，上海师范大学影视传媒学院副教授，专业方向：戏剧理论、人类表演学。
【基金项目】本文为国家社会科学基金艺术学一般项目"晚清以来中国书场研究"（17BB029）阶段性结果。
①　汉语大词典编纂处：《汉语大词典》（第5卷），上海辞书出版社2020年版，第723页，"书场"词条。

轧等。面对如此复杂的演出环境,传统曲艺的应对姿态灵动而柔韧,它及时调整和适应多方需求,通过"不断提供民众喜闻乐见的精彩节目,提升自身创作和表演,即艺术生产的能力与品质,来展现自己的存在价值,强化自身的存在理由"①。

书场内的曲艺发展,体现出一种活态的传承:艺术的提升始终与演出环境共生共存,相互交融。通过对艺术内容和表演形式的更迭与创新,契合不同时代的价值取向,曲艺开拓了新的生存路径。

本文将以民国时期的书场发展作为切入点,分析其繁荣的因缘特征,总结在其特定环境下的创新发展,再比照当代曲艺的活态传承,提出相应的发展策略。

一、传统书场繁荣的因缘背景

书场发展的判断标准主要体现在三个方面:一是各地区各曲种演出的书场数量增多和分布合理化,二是曲艺演出的书场类型多元化,三是书场内部形成相对健康的运营机制。

民国时期曲艺繁荣,书场也十分兴旺。如民国时期的北京,"评书茶馆共有七八十家"②。在上海,全市有过记录的各类曲艺演出场所(除评弹书场外)就有130多家③。据民国二十四年(1935)出版的《首都志》记载,仅民国二十二年(1933)7月至二十三年(1934)6月一年时间里,南京市区登记在册的清音、大鼓、说书茶舍就有67家④。在湖北,武汉三镇的曲艺演出尤为活跃,评书艺人分布在茶舍公园、码头空地等29处进行演说,还有"……大鼓、双簧及群芳会唱,通宵达旦,歌声不绝"⑤。曲艺书场的类型也在不断丰富:一方面是杂耍园子和都市综合游艺场的兴起,让各类声腔曲种得以同场献艺,如上海的大世界、天津的燕乐升平、济南的大观园杂把地、汉口的老圃园等;另一方面,传统书场还与当时新型消费场所相互渗透,出现了如舞厅书场、旅馆书场、影院书场等曲艺欣赏的时髦去处。书场运营也在民国时完全商业化,曲艺演出收益完全取决于市场,艺人唯有依靠不断提升自身技艺,方能在书场竞争中占有一席之地。

民国时期的书场繁荣,究其因缘,与城市形成、人口聚集、水路运输、商业模式等有着密不可分的联系。

(一)城市移民

城市规模扩大与移民聚集,催生书场运营的量变与质变。晚清时期,两次鸦片战争让

① 吴文科:《曲艺的活态传承和科学》,《中国非物质文化遗产》2020年第1期。
② 连阔如:《江湖丛谈》,中华书局2012年版,第261页。
③ 中国曲艺志全国编辑委员会、《中国曲艺志·上海卷》编辑委员会:《中国曲艺志·上海卷》,中国ISBN中心2007年版,第402页。
④ 中国曲艺志全国编辑委员会、《中国曲艺志·江苏卷》编辑委员会:《中国曲艺志·江苏卷》,中国ISBN中心1996年版,第14页。
⑤ 中国曲艺志全国编辑委员会、《中国曲艺志·湖北卷》编辑委员会:《中国曲艺志·湖北卷》,中国ISBN中心2000年版,第13页。

我国的一批沿海与沿江城市被迫开埠,成为通商口岸,外国资本的涌入与当时逐渐兴起的民族工商业一起,催生了各地区经济的迅速发展,也加快了其城市化的进程。城市化与工业化的需求,致使大量农民失去了土地,纷纷涌入城市寻找生计。涌入的移民,既有农村的职业、半职业曲艺演员,也有大量的曲艺爱好者。这为书场在城市的发展提供了必要条件。从表演艺术的传播关系上来看,传、受双方的共同需求,势必会对演出的传播媒介也就是书场产生数量和质量上的影响。

在北方,河南、河北、山东一带的民间艺人大量汇合于北京、天津地区。北京天桥地区是民国时最为著名的市民阶层娱乐消费场所。天桥百戏杂陈,各地曲艺在此交汇,相声摊、书茶馆、落子馆、坠子场、坤书馆等不同曲种的演出场所相继出现。"临近1949年前两三年内,天桥市场内共有说唱摊二十一个,杂耍摊二十二处。除此之外,还有流动的江湖艺人。"①其中,"说唱曲艺班共有艺人一百多人,分别在二十几个书馆茶社,露天场地上卖艺。……演出的曲种有近20余种:坠子、西河大鼓、京韵大鼓、梅花大鼓、竹板书、评书、相声、双簧、时调小曲、唐山调、太平歌词、拉洋片、滑稽京剧、莲花落、跑旱船等"②。

在南方,江浙一带的民间艺人则纷纷聚集到了上海。茶园书馆不再是看戏听曲的唯一选择,受外来文化的影响,传统曲艺的演出场所也渐渐西化。新型书场的兴起,是曲艺繁荣的又一佐证。20世纪40年代,上海书场类型约有以下八种:茶楼书场、清书场(专业书场)、清唱书场、抢铺盖书场、翻牌书场、旅馆书场、游艺场书场、舞厅书场。书场林立,使得演出常态化。在以大世界为代表的综合性都市游艺场里,设有专门的杂耍台和评弹台。评弹台由评弹名家轮番演出,从下午两点半开始一直到下半夜一点半。而杂耍台则有更多南北曲艺的精彩展示,上海周边地区的小曲种如各类滩簧、说唱自不必说,连北方的大鼓评书、快板、双簧亦有所见,更有像三弦拉戏、道情渔鼓等现在已经很难见到的曲种演出③。

(二) 水路运输

水路运输和艺人流动,构成以"曲艺大码头"为核心的书场群落分布。俗语说"水路即戏路"。这里的水路,通常指的是它必须是一条在全国或区域社会中占有重要地位的黄金水道,水道周边的城镇经济与文化水平相对发达,有着适宜艺术生长的土壤。民国时期的书场呈现出以某个"曲艺大码头"为核心、顺着黄金水路在周边乡镇四散分布的群落布局。不同级别的曲艺码头,其书场规模的大小、演员收入的多寡、同行竞争的激烈程度,是不一样的。

天津是我国北方唯一的河海转运集中地,也是北方曲艺演出公认的"大码头"。从地理位置上看,诸多河流在天津汇为海河,而后注入渤海。独特的地理优势,让天津吸纳了

① 北京市宣武区政协文史资料委员会汇编:《天桥》,1988年油印本,第35页。
② 北京市宣武区政协文史资料委员会汇编:《天桥》,1988年油印本,第36页。
③ 据《大世界报》,1917年8月19日大世界演艺节目表,转引自沈亮:《大世界——综合性文化娱乐场馆的经营之道》,上海书店出版社2011年版,第38页。

大量来自全国各地的移民,他们把各自家乡的曲艺形式带进了天津。据不完全统计,"先后见于记载的曲艺演出场所约有近六百处,主要分布在市区……多的时候星罗棋布,同一时期可有一百四十余处演出……"①民国时期,"新型曲艺演出群落的形成,是天津曲艺演出达到高峰的标志"②。多种声腔曲种既有竞争,也有相互借鉴,促进了一些新的曲种和新的声腔流派的产生。如河南坠子演员乔清秀从河北保定进入天津演出,结合天津流行的戏曲和曲艺的声腔音乐改良坠子唱腔,大获成功。由此引发了河南、河北、山东等各地坠子演员进津献艺的繁荣景象。但是,书场演出越繁盛,艺人的生存境遇越严酷。只有在天津唱红成名,才能成为公认的"角儿"。如果不能通过天津大码头的"试炼",那么艺人只能在小城市或乡镇中演出。

在江南一带,苏州评弹是最具代表性的曲种,其盛行地区主要是以"太湖流域为中心的长江三角洲吴语区,其核心区域当属如今的苏州、上海、常州、无锡、嘉兴和湖州地区"③。太湖地区水路纵横交错,串联起了各个乡村市镇。晚清以后,上海逐渐成为江南最为重要的经济、文化和商业中心,也成了民国时期江南地区评弹演出最大的"书码头",书场数量和场所类型都远超周边城镇。据统计,民国时期有记载可考的"上海市区共有专业书场168家,茶馆书场41家,游乐场书场23家,饭店旅馆书场20家,舞厅书场8家,公园书场1家,其他书场4家"④。能在上海大型专业书场演出的演员被称为"上海响档"。上海周边城镇如苏州、无锡、常熟、昆山等地的大书场,则多为茶馆书场,演出也很繁盛,如"常熟一地,境内乡镇众多,最多时有82个乡镇,而书场却有一百多家,平均每个乡镇都有一两家书场,一度被称为'江南第一书码头'"⑤。能在市镇码头立足的演员,被称为"码头响档"。还有遍布在江南市镇周边郊区的诸多乡村小码头,听客不多、生意也不好,通常只是刚出道的评弹艺人的立足选择,在此磨炼书艺、熟悉书情,为日后进入更大的书码头做好准备。

(三)商业模式

拆账分成与包银制度,形成特殊的书场运营机制和交际网络。民国时期的书场演出,完全是商业行为,盈利是其运营的主要目标。书场的利润,来自演出的票房和卖茶的茶资,其收入通常以拆成分账的形式,由场东和演员分利:

> 北平的书馆,每天散书之后和说书艺人三七下账,挣一元,书馆分三角;天津说书的挣多少钱不下账,不论挣多少,都是说书的,书馆分文不要。那么开书馆的主人指

① 中国曲艺志全国编辑委员会、《中国曲艺志·天津卷》编辑委员会:《中国曲艺志·天津卷》,中国ISBN中心1996年版,第705页。
② 中国曲艺志全国编辑委员会、《中国曲艺志·天津卷》编辑委员会:《中国曲艺志·天津卷》,中国ISBN中心1996年版,第711页。
③ 韩秀丽:《苏州评弹"书码头"探析》,《山西高等学校社会科学学报》2016年第8期。
④ 中国曲艺志全国编辑委员会、《中国曲艺志·上海卷》编辑委员会:《中国曲艺志·上海卷》,中国ISBN中心1996年版,第415—439页。数据由笔者根据《上海市区曲艺演出场所表》统计而成。
⑤ 韩秀丽:《苏州评弹"书码头"探析》,《山西高等学校社会科学学报》2016年第8期。

着什么赚钱哪？说是指着说评书的艺人有叫座的魔力，给他多叫书座儿，来一书座儿，听书花三大枚，茶资也是三大枚，他的利益是多进茶资。①

演员的卖座关系到整个书场的利益，"抢演员就形成了一种风气"②。因为"书场之兴衰，听客之聚散，均系于说书人之声望"③，而艺人也都愿意挑选靠谱的书场，毕竟场东对生意好的艺人十分巴结，包吃包住、车接车送，常常"做完一档订下档，先付定洋"④。

不同级别的书场，演员的收入相差甚远。20世纪30年代，江南乡村书场的评弹演员收入只能勉强维持温饱，但一旦成为"码头响档"，一个月就能赚100元左右。如能再进阶成"上海响档"，演出收入就更为可观。1920年前后，上海大世界、新世界、楼外楼等综合性游艺场里的书场采用的是包银制度，即无论上座情况如何，场东一次性把演出报酬付给演员。越是名气响亮的演员，包银金额越高，"从五六十元，至百余元不等"⑤。

无论是拆账分成还是包银制度，都决定了曲艺演员需要经历激烈的市场考验。商业的利益驱逐和残酷竞争，促使演员必须要努力苦练说唱技艺或创新书目曲目，方能获得书场老板和听客的认可，才可维持一家的生活和获得更高的经济收益。

二、书场繁荣对曲艺创作产生的影响

民国时期的书场形成了以演员、场东、观众为核心的演出系统，他们彼此有着利益的交换和制约关系，消费需求和审美需求也相互影响，丰富了曲艺的创作和艺术呈现。

（一）曲（书）目

书场数量的增多，扩大了演出的需求。激烈的同行竞争，也让艺人们迫切地需要一些"人无我有"的看家节目。因此，民国时出现了艺人自行创作演出文本的小高潮。

在书目扩充上，北京评书突破了历史公案书和神怪志魔的题材限制，在20世纪30—40年代，一度盛行剑侠书。剑侠书多以袍带书作为基础进行"续书"的编演：以《吕四娘》为基础改编的《雍正剑侠图》，根据《清烈传》改编的《三侠剑》，《明英烈》的续书《洪武剑侠图》等。上海的书场里，艺人们则更加紧跟时代，注重从社会潮流和现实生活中吸取素材，既有根据当时盛行的鸳鸯蝴蝶派小说改编的长篇弹词《啼笑因缘》和《秋海棠》，也有根据《新闻报》山东蓬莱"公奸媳妇，杀人灭口"案的报道而编写成的长篇弹词《蓬莱烈妇》，更有独角戏艺人擅长"看着报纸唱新闻"，每天创新的滑稽小段让独角戏在游艺场里站稳了脚跟，并被冠上了"社会滑稽"和"潮流滑稽"的名号。

在演出篇幅上，演出文本不断根据书场的类型和演出的规制作出调整。专业书场的

① 连阔如：《江湖丛谈》，中华书局2012年版，第263页。
② 金受申：《老书馆见闻琐记》，《曲艺艺术论丛》（第3辑），中国曲艺出版社1982年版，第125页。
③ 唐耿良：《别梦依稀——我的评弹生涯》，商务印书馆2009年版，第5页。
④ 曹汉昌：《书坛烟云录》，周良主编：《书坛口述历史》，古吴轩出版社2006年版，第59页。
⑤ 健帆：《说书场里的听客》，《芒种》1935年第3期。

演出周期很长，一般都在三四个月以上。如苏州评弹书场，一年就只分三个档期：春节到端午、端午到中秋、中秋到春节。每年书场的演出只需安排三到四部书目。而北京书茶馆的档期则基本是每两个月为"一转儿"①，天津评书场则是每三个月"一转儿"。长时间的连续演出，对演员的说表和演唱要求都很高：必须对脚本精雕细刻，要保证每一回书都有高潮、有噱头，落回时关子铺排要有悬念。只有吊足观众胃口，才能保证叫座叫好，避免"被磕出去"②或是"漂档"③。另有一些曲种在杂耍园子、游艺场里受到演出时长的限制，干脆放弃了长篇书目，多唱短篇曲目。例如，京韵大鼓和河南坠子书在进入天津以后，为了适应天津观众欣赏曲艺的习惯，不仅改为以唱为主，还移植和改编了大量贴近天津市民生活的曲目，使其表演有了更多天津的地方色彩。

根据书场类型和演出机制所创作的演出文本，具有很强的实践操作性：长篇书目的故事被敷演得十分丰实，旁枝末节的情节线和各种细节描绘都要面面俱到。一些曲种则重点发展短篇曲目和唱腔流派，完成了其艺术化和现代化的改造。

(二) 演员

民国时期，演员的酬劳收入，在不同的书场里差异较大。生计的维持、票房的份额、观众娱乐与审美需求的权衡、同行艺人间的竞争，归根结底，都是出自对经济利益的追求。而能让演员取胜的根本方式就是其自身说唱技艺的不断提升。曲艺演员精进说唱技艺的重要手段，除了上文提及的书目创新外，还有对曲种声腔、表演形式的大胆革新。

京韵大鼓最早源自河北省流行的木板大鼓。起初完全是"乡村里种庄稼歇息的时候，老老少少聚在一起，像秧歌那样随口唱着玩，渐渐受到欢迎，就有人到城里来做场"④。进入北京以后，其伴奏乐器在鼓和板的基础上增加了三弦，唱词字音也改成接近北京口音。后有艺人刘宝全往返于北京和天津两地演出，一方面从戏曲、杂曲中借鉴曲调，丰富了唱腔，根据书场的演出需求改唱短段；另一方面借鉴了京剧的表演程式，结合戏曲的功夫架势和眉目传神的面部特征，形成了一套表演的身段。一系列的融合与改造，丰富了原先的艺术表现，把"唱词、音乐和表演综合为一体，使词为根、腔为本、表演为枝叶"⑤。

刘宝全发展京韵大鼓，不过是民国时期曲艺演员提升技艺、革新曲种的一个缩影。扬州评话演员王少堂说《水浒》融入了戏曲身段和武术功夫，对于英雄人物的武功描绘一招一式交代得清楚明白。弹词演员杨振雄1948年在上海新仙林书场演出《长生殿》时，受到昆曲名家俞振飞的赏识，介绍梅兰芳、盖叫天等艺术大家来听书。而后杨振雄再将昆曲声腔融入评弹的夏调唱腔，形成了激越挺拔、苍劲沉郁、真假嗓并用的杨调唱腔，昆曲韵味浓

① 一转儿，评书演出术语，即北方说书艺人每两个月一换地方，管在一处说两个月的书叫"一转儿"。
② 磕出去，评书演出术语，指说书演员到某书馆说书，如不上座，被书场辞退另寻他处。
③ 漂档，苏州评弹演出术语，指说书艺人因书场票房清淡，提前剪书离开，称为"漂"。经常"漂"的艺人，被称为"漂档"。
④ 梅兰芳：《谈鼓王刘宝全的艺术创造》，《曲艺》1962年第2期。
⑤ 中国曲艺志全国编辑委员会、《中国曲艺志·北京卷》编辑委员会：《中国曲艺志·北京卷》，中国ISBN中心1999年版，第70页。

重。还有源自北京的太平歌词，原本只是相声艺人在撂地表演前招徕观众的小唱段，曲调非常简单。20世纪30年代，汪兆麟把太平歌词从没有伴奏的半说半唱改为全韵演唱，让曲调更加委婉活泼。他在上海大世界演出时，把太平歌词从相声演出中分离出来单独演唱，广受欢迎，从而使太平歌词成为了独立的曲种。

不断地根据书场环境和受众审美要求来增进表演内容与形式上的融合与创新，这似乎是民国时期曲艺演员最为重要的生存选择。

（三）观众

民国时期的书场票房，是衡量曲艺水平的风向标，也是判断艺人成名与否的重要标准。贡献票房的观众，在曲艺演出中至关重要。观众和演员的互动，既影响着艺术的表演，也影响了书场的生存环境。

从演出形态上看，对于传统书场来说，现代戏剧观念中的第四堵墙并不存在，或者说从未建立。观演之间的互动交流贯穿表演过程的始终，演员、角色、观众、评论者等各重身份自如转换，直接影响到艺术表演的呈现。每次演出正式开场前的垫话、故事表述时穿插的幽默噱头和叙事节奏的控制，让每次曲艺书场里的表演都不尽相同。哪怕是最传统的老段子，演员和观众的不同互动亦会形成不一样的演出效果。从这个意义上来说，曲艺艺术独特的魅力，来自由观演共同构建的"现场生成"。

从书场运营上来看，观众对于票房的影响，还体现于人际交往。老到的熟客可以作为中间人来促成艺人和茶馆的合作，也能亲自指导艺人表演。

> 演员、书馆掌柜的和一般书座儿，日子久了，都有了深厚的感情，而且有的还通庆吊，有的还互相照顾。……久听评书的老书座，是荟集了所有评书的大成，什么都懂，人都称这种人为"书篓子"，又说他们是"拿着镊子"听书的人，这句话很形象，拿着镊子不是为摘毛吗，不是为挑毛病吗？演员对书篓子，是又欢迎又怕，欢迎的是，自己能长本事，怕的是，这些人挑起毛病来真狠。①

分析民国时的市民阶层，会发现其成分构成多元而又复杂。工人农民、官僚政客、洋行职员、富商巨贾，还有文人学者、大中学生、小本买卖的经商者和手工业者，甚至还有没落的皇室贵族。多种审美情趣和娱乐追求，在书场里交汇融合。某种程度上，书场类型的多样化，也是为了迎合不同阶层观众的欣赏趣味。不同阶层的审美需求，让观众不仅是艺术的接收方，有时他们也成为了表演的主导者。

票友登台和文人改书，是书场观演关系中非常特殊的表现。抗日战争时期，曲艺各界集中涌现了一批倡导抗日的新曲目，绝大部分都是艺人受到票友影响而作。更有票友大胆改革曲种演出形式，例如票友张云舫将京韵大鼓改革成改良大鼓，编写了新曲词，增加了幽默诙谐的成分和夸张滑稽的击鼓动作。这种改良大鼓后来被称为滑稽大鼓，成为大

① 金受申：《老书馆见闻琐记》，《曲艺艺术论丛》（第3辑），中国曲艺出版社1982年版，第126、127页。

鼓艺术的一个支派。文人改书,则让曲艺说唱增浓了文学的韵味,20世纪30年代红极一时的全本弹词《啼笑因缘》,改编自张恨水的同名小说,改编者是与张恨水同为鸳鸯蝴蝶派文人的陆澹安。同时期,陆澹安还改编了张恨水的另一部同名小说《满江红》以及秦瘦鸥的同名小说《秋海棠》。还有经典弹词开篇,如传统名段《杜十娘》《宝玉夜探》《梅竹》等唱本,都出自老听客之手,通过几代文人墨客反复修改,逐步成为经典保留节目。

三、民国书场对当代曲艺活态传承的借鉴意义

以现在的眼光来看,对民国书场当然不能全盘肯定。战乱频繁的社会局势和对票房的过分依赖,让绝大部分演员生活困苦,一些曲种的艺术创作出现媚俗低级的倾向。但是,也必须承认,民国时期的书场见证了一批现代曲种的诞生和各种声腔流派体系的发展,涌现了一代有成就的曲本创作者和演员,还有一系列广为流传的经典曲目书目。

民国时期的书场,展示着各类曲艺原生态的生存图景。书场,既是曲艺完成艺术创作并实现自身艺术价值的重要土壤,也是各种人际交流和利益交汇融合的复合型社交空间。书场里的曲艺演出,既是艺术创造,也是商业行为。为了适应不同的演出环境,传统曲艺的发展呈现出灵动、包容和开放的姿态,也形成了讲究通俗、注重互动、关注市场等艺术创作规律。适时而变,与时俱进,是传统曲艺在当代仍然适用的生存法则。

把曲艺的保护研究置于书场的环境中,或者说通过调整书场环境来考虑当代曲艺的传承发展,是一种真正的"活态传承"。用民国书场的繁荣来比对传统曲艺在当代的保护策略,也就有了重要的借鉴意义。

(一) 鼓励艺术创作的交流与融合

民国书场里,不断产生新的曲种和新的曲(书)目,究其原因,一是消费阶层的需求增加了书场的数量和类型,杂耍园子、游艺场等演出环境让各地方曲种同台献艺,为曲种之间的交流提供了平台。二是曲艺作为城市娱乐的重要方式,各个阶层、各种职业的观众逐渐汇聚到观众群体中,促成了曲艺与戏曲、曲艺与文学、曲艺与话剧的交流,既丰富了曲艺的艺术表现,也促成了新曲种和新作品的诞生。可见,曲艺作为一门独立艺术,其内容和表现的精进发展离不开姐妹曲种的相互影响以及与其他相关艺术的融合汇通。

当前抢救、保护传统曲目和声腔流派固然非常重要,但活态传承也要讲究艺术的继承和创新,应该提倡"通过对内容与形式的不断创新,如产品、节目、形态和技巧、方法、手段等的积累与创新,扩大并升华其与当代社会民众生活的广泛深刻联系,推动其在当代社会的健康持续发展"①。

当然,这种交流融合必须以尊重曲艺的本质特性作为前提,即坚守曲艺的"说唱"特

① 吴文科:《曲艺的活态传承和科学保护》,《中国非物质文化遗产》2020年第1期。

征。毕竟,"曲是说唱的,艺是表演的"①,把说唱置于表演之前,可见其重要。所以,当下的一些曲艺创新节目如把相声小品化、把唱曲"歌舞化"、把滑稽"杂耍化",都是偏离了曲艺的"说唱"本性,算不上合格的创新。

2021年,苏州评弹团创作的弹词《娜事新说》是一个很好的尝试。从篇幅上看,该作品目前由九回书构成,已在上海演出三次,每次说唱三回书,每回书的容量在50分钟左右。作品采用边创作边排演的方式,创作一旦成熟,就及时接受观众和市场的考验。据主创人员透露,接续的内容还在创作中,预计2022年还有后续演出。当代弹词的原创作品容量多为短篇评弹或中篇评弹,从篇幅上看,《娜事新说》已经远远超过中篇,有向着长篇书目发展的趋势,这就代表它日后有机会进入书场,进行每日的常规演出。

从内容创作上看,《娜事新说》既脱胎于传统弹词《啼笑因缘》,但又是一部崭新的原创作品。其情节主线不再是樊家树和沈凤喜的悲欢离合,而是通过原著中女二号何丽娜的视角来描绘她的爱情观。何丽娜留洋归国,接受西方新思想,其婚恋观具有现代性,其情感选择更符合当代的价值观念。何丽娜敢爱敢恨,而樊家树则代表传统爱情观念,念念不忘初恋,对何丽娜若即若离。苏州评弹细腻委婉的唱腔,生动地刻画出男女主人公的情感拉扯,也充分体现出弹词艺术擅长抒情的艺术特征。

从表现形式上看,虽然仍是"长衫旗袍、一桌二椅、三弦琵琶"的标准配置,但在何丽娜的塑造上,却借鉴了话剧的表现。女演员在何丽娜和说书人角色之间转换,通过角色化的台词、面部表情和手部动作来表演何丽娜,又以说书人的身份描述何丽娜的心理,再配以对周围环境的描述,既是说书,却比一般说书更入戏;既保留了说唱的特性,又为观众展现了一个完整的戏剧情境。

在坚持曲艺说唱本真特点的前提下,鼓励曲艺跨曲种、跨艺术门类的交流与融合,开展积极的实践,通过专业的评判和市场的考验进行不断地改进和提升,应该成为曲艺活态传承的重要手段。

(二)丰富书场类型,让曲艺回归基层,回归市场

民国时期,书场根据不同规模和类型呈现分级分布的态势。例如,曲艺码头的布局,就呈现出城市大码头、周边市镇码头、乡村小码头的三级分层。这样的区分,不仅适应了不同阶层观众的欣赏趣味,也让不同艺术层次的曲艺演员都能养家糊口,维持生存。那时的演出,是日复一日地固定化和常规化的。从市场来看,这保证了演员的演出份额,稳定了观众群体,也更加系紧了演出方和接受方的供求关系。

目前,一些地方曲种因为成功"申遗"而暂时摆脱了濒危的处境,然而,仍然没有演出的市场,不是所有从业者都有演出的机会。不演出就没有收入,没有收入就会造成演员的流失。见不了观众、上不了台的演员,说唱技艺也同样得不到提高。

曲艺的通俗性,决定了它从来不是曲高和寡的高雅艺术;说唱为主的艺术特征,决定

① 戴宏森:《试论"曲艺"的定名》,崔琦编:《北京曲艺理论研讨文集》,北京出版社2015年版,第23页。

了它对演出场所的硬件要求并不高。扩充书场类型,并进行分级分层的划分管理,让演员尽快进入基层演出市场,能够创造更多就业的机会,同时缓解曲艺演员所面临的生活负担和艺术实践两大难题。

近年来,结合文旅推出的表演性作品如雨后春笋般涌现,这给地方曲艺很多的表演机会。如浙江绍兴的"沈园之夜"演出,让绍兴莲花落重现舞台;苏州木渎严家花园的实景演出,让苏滩演出得以恢复……文旅项目中的地方曲艺,通常出演节目的篇幅都很短,演员的技艺也不能得到大幅度地提高,但至少能让很多濒危的地方曲种被观众看见和听到。茶座、饭馆、咖啡店里也有曲艺的驻场演出,如广州早茶酒家的粤曲表演、苏州旅游景区的评弹茶座、北京一些饭店里的京韵大鼓等。此类演出多是点唱粤歌、开篇或短段小曲,一首作品根据长短和难易收费在80元到200元不等,演员多为没有事业剧团编制的民间艺人。目前,一些大城市及其周边乡镇都依靠当地的"党群文化中心"开设了社区书场。这是演说长篇书目的重要阵地,一般每半个月换书,它对于演员的说唱技艺要求更高,演出者多为国营曲艺团体的青年演员。当下以盈利为目的的曲艺专业演出场所,仅在北京、天津、上海、南京、苏州、武汉、西安等大城市开设,较有代表性的有北京的老舍茶馆和德云社、天津的名流茶馆和宣武书馆、上海的乡音书苑、苏州的光裕书厅、西安的青曲社等。这些城市通常在民国时就是曲艺的大码头,有良好的演出传统。

从文旅项目、茶座点唱到社区书场、专业书场,对于演出场所的分层布局不仅能让曲艺演出常态化,也能让越来越多的演员回归基层演出市场,能够负担生活和锻炼技艺,并建立合理的市场竞争机制。

(三)建立良性的观演互动关系,达到曲艺传承的雅俗平衡

民国时期的书场运营,观众的重要性不言而喻。庞大复杂的观众群体,代表着不同阶层的文化审美和欣赏趣味,对曲艺的演出形式和内容产生积极的影响;而在书场环境内,观演关系的平衡与调节,决定了曲艺的艺术品位和发展前景。

当下社会,大众的娱乐选择更为多元,而曲艺的现场演出又不多,但吸引观众、培养观众,是当代曲艺传承必须要做的工作。于是,很多地方曲种想方设法通过新媒体平台进行宣传,在抖音上播放一些相声演出的片段,或是鼓书、坠子等排练演出的花絮。2020年新冠肺炎疫情期间,线下演出全部停止,更有很多国营曲艺团体开设了视频网站的账号,由一些曲艺名家进行直播、演出和宣传经典作品。视频网站平台的演出,至少为人们提供了一种欣赏曲艺的途径,让诸多传统曲艺可以被看到。但是,短视频网站内容良莠不齐,观看者与传播者分界不清,某种程度上更像是一种"观众的狂欢"。如果以追求点击量来进行曲艺的传播,无疑不是一种健康长远的做法,因为对于一门独立艺术的传播绝不可以只停留在"一刷而过"上。

传统曲艺的活态传承,还是应该回归书场。在类型丰富的书场中,改编或创作贴近社会现实、能唤起人们共鸣的作品。加强观众与演员的互动,不仅是在演出的前台,也要把这种联系建立在书场运营的后台。了解观众的需求,改进现代曲艺的表演形式,把"进书

场"作为一种娱乐习惯建立起来。平等的观演互动,既能满足观众娱乐的需求,更能够促进演员对说唱技艺的精进。

传统曲艺在当代的传承与保护,前途漫漫。寻找曲艺在当代存在的价值和发展理由,是当务之急。民国时期的书场,让我们看到了曲艺原生态的生存图景。它在复杂的表演环境和市场竞争中,通过不断地调整、融合与革新,来丰富和提升艺术生产的能力和品质,强化自身的存在理由。可见,曲艺的传承保护不应该是静态的,它应该与时俱进,针对不同时代的审美需求,创造出群众喜闻乐见的新节目、新技艺,并在常态化的演出中经受市场的考验。总之,"活态传承"才能使传统曲艺在当代焕发出新的生命力。

现实与幻想：傀儡戏剧的"第二世界"

殷无为[*]

摘　要：傀儡戏剧的"第二世界"是人类对现实世界不断探知、了解后以傀儡戏剧这一艺术样式进行重塑的艺术世界，由内外两种形态共同构成：外部形态为四种构成要素的结合，在"第一世界"的观演空间中实现现实层面的产生；内部形态的"第二世界"则构建在艺术文本的基础上，体现为四层等级式的世界结构。

关键词："第二世界"；傀儡戏剧；艺术世界

"第二世界"这个概念的提出来自理论家们对文艺的解读和理解。1938年，英国文学作家约翰·罗纳德·瑞尔·托尔金（John Ronald Reuel Tolkien）在圣安得鲁森大学的讲演中首次阐述了他的"第二世界"的观点，认为"第一世界"（the Primary World）是"神"创造的宇宙，即我们日常生活的那个世界，而人不满足第一世界的束缚，他们利用"神"给予的一种称之为"准创造"的权利，用"幻想"去创造一个想象的世界，这就是所谓的"第二世界"（the Secondary World）。[①]

非现实存在的"第二世界"为人类提供了一个精神上的世外桃源，正如我国学者认为的那样："第二世界"是指以人类的语言、书籍、艺术等为载体的人类所独有的精神世界，于是"善于创造的剧作家们便可以同时调动自己和广大观众的想象力与创造力，从表面上破坏真实生活的规律，重新创造出一个世界，一个不可思议的戏剧世界，去揭示生活内在的规律性与复杂性。"[②]

作为一种特殊且复杂的戏剧样式，傀儡戏剧显然具备成为"第二世界"载体的基础条件。事实上，俄罗斯文艺理论家尤里-洛特曼（Juri M. Lotman）在《文化系统中的玩偶》一文中就曾提到："从第一个玩偶（笔者注：指傀儡戏中戏具——傀儡）到戏剧舞台，人类为自己创造了一个'第二世界'，在这个世界里，人类通过玩耍、情感、审美和认知来掌握自己的生活，丰富自己的生活。"[③]虽然洛特曼提出傀儡戏剧"第二世界"的用意是研究"玩偶"

[*] 殷无为（1988— ），韩国加图立大学公演艺术系博士生，上海戏剧学院副教授，专业方向：傀儡剧表演与傀儡剧理论研究。

[①] 彭懿：《世界幻想儿童文学导读》，21世纪出版社1998年版，第62页。

[②] 林克欢：《舞台的倾斜》，花城出版社1987年版，第217页。

[③] （俄）尤里-洛特曼：《洛特曼文选第一卷，符号学与文化类型学文选》，塔林·亚历山德拉出版社1992年版，第380页。Juri M. Lotman：《Ю. М. Лотман Том 1 Статьи по семиотики и типологии культуры》，Талин Александра 1992, p.380.

在文化系统里发挥的作用,但既然当那些没有生命的仿生物体已经隐隐成为一种为某种特殊审美目的服务的世界体系时,傀儡戏剧的"第二世界"就不能简单地与其他载体建构的"第二世界"归为一体,因为那无法准确表述出傀儡戏剧"第二世界"的实际情况和深层要谛。于是,解释和分析这个世界的本身便成为研究的合情合理的出发点——傀儡戏剧的"第二世界"究竟是什么?它是如何形成的?它的世界体系如何运转?与我们生活着的世界存在着怎样的联系?笔者在本文中尝试对傀儡戏剧的"第二世界"内外两种形态进行分析和阐述,为以上问题的解答提供一些思路。

一、"第二世界"外部形态的构成

任何一种精神的产物都需要有现实结构作为载体,傀儡戏剧的"第二世界"自然也不例外。作为傀儡戏剧"第二世界"外部形态的现实结构,不仅仅是傀儡生命活动的背景、环境、时空等一系列构成条件和运行规则的物质基础和框架支撑,还承担着划分"第一世界"与"第二世界"界限的重要责任,包含了傀儡生命、操纵系统、操纵者、物理时空四个构成元素:

第一,"生活"在"第二世界"中的"生命"——傀儡,是一种被创造出来的具有"生命性质"且存在于"第一世界"的物质实体。与那些静止不动的玩偶不同,傀儡通过"第一世界"里人类的操纵动作展开了自我"行动",获得了生命最原初的力量。紧接着,人们把意识、意志和情感赋予傀儡,并以这样一种方式将"第一世界生命体"投射进"第二世界"。最终,傀儡在"第二世界"里进行着符合其身份的行动,才得以在"第一世界"的人类眼中被视为一种"活着的"生物,从此实现了"第二世界生命体"的完整。

由于"第二世界生命体"傀儡来源于"第一世界"的人类对个体、社会和宇宙的理解,因此它不是完全按照"第一世界"中已存在的样子或者是已经成为某种定式的现实情况建构出来的"生命体",而是创作者们有意在"第一世界"的现实定式中进行取舍,将"现实的"与"艺术的"连接到"第二世界"中,最终为了符合"第二世界"的世界系统规则而建构出来的:它是"第一世界"中那些残缺的、并不完美的生命体的直观表达,通常表现为一些滑稽的、夸张的甚至是怪诞的生命形象;它是"第一世界"中普遍存在的生命体的影子,为了营造出真实的"第二世界",这一类生命体的外形和动作都在努力遵循着"第一世界"的表象特征;它也是"第一世界"的人们想象中可能会存在于第一世界某个空间或者是某个时间的生命体的替代品,如童话和神话世界里的神秘生物、往复于生死之间的灵魂、真理与信仰的化身……"第二世界生命体"傀儡的构成与"第一世界生命体"的构成呈现出一致又背离的状态:"第一世界生命体"的特性介入"第二世界生命体"的构成,为"第二世界"的合理解释提供了客观意义上的保障。但另一方面,"第二世界生命体"特性的存在,减少了以"第一世界"为背景的情况下"第二世界生命体"所进行活动的可预见性,使得"第二世界"的存在更加有意义。

第二,"第二世界"在操纵系统的制约下活动运转。在"第一世界"中,"无论是人的还

是动物的社会,都是一种有机组织。它含有某种协同配合以及总的来说各种因素的相互隶属,它因此展示出一系列规则和法则(无论只体现于生命中还是被特别规定下来的)"①。"第一世界"的规则和法则虽然并不显露于外,但生命体的走、跑、活动等肢体行动都是基本自然规则的表现,每一种能力都可在它所涉及的特定动作中找到科学(法则)的解释。"第二世界"同样也存在着这样的"自然规则"——"第二世界"的所有行为始终遵循以不同的傀儡操纵方式形成的不同的操纵系统(如"提线""杖头""铁枝"等)为主导的操纵系统逻辑,从而实现操纵系统对"第二世界"的控制意义。也就是说,"第二世界"的行为要符合操纵系统的操纵逻辑才能获得世界存在的合理性和行为的意义。

操纵系统又受两种因素制约:一是"第一世界"的规则和法则介入"第二世界",一定程度上影响着"第二世界"的行动;二是"第二世界"在操纵系统特殊性和世界规则合理性的孵化中产生新的世界规则。比如"第二世界"中"行走"这一动作,首先必须符合需要"第一世界"的人类的行动基本规律,即落脚必须有支点进行支撑而不能悬浮于半空,以此来获得行为的真实感,这种规律显然是受到第一世界"万有引力"自然法则的影响。但"第二世界"同样可以创造新的规则,如在特殊的剧情中,通过操纵绳索或者铁钎让"第二世界"的人类仿佛飞鸟般在天空中漫步"行走",这就摆脱了"第一世界"中"万有引力"对人类行动的控制。因此,"第二世界"一方面在复制"第一世界"自然法则的情况下循规蹈矩地运转,另一方面又常常突破规范边界,展示出"第二世界"的无限可能。有趣的是,虽然"第二世界"的机制和规律的诞生受控于"第一世界"里创造"第二世界"的人,但"第一世界"的创作者又无形受控于"第一世界"里的某种"操纵规律"(如自然规律等),在受控的影响下来控制"第二世界"的人和事物以及规律的发生。

第三,"第二世界"受制于"第一世界"的操纵者,只有充分理解"第一世界"的操纵者对"第二世界"进行操纵活动的事实,傀儡戏剧的"第二世界"才得以完整。巴鲁赫·德·斯宾诺莎(Baruch de Spinoza)认为:"凡一物的存在及其行为均按一定的方式为他物所决定,便叫做必然或受制。"②事实上,在哲学理论中不乏看到有关于"第一世界"的人(生命体)的行为是受到他物操纵或者制约的观点。然而受制的"第一世界"是一个相对抽象的概念,制约者或者说控制者并不具体指向"第一世界"里的某种事物或者某个生命。但"第二世界"的制约者却是现实中可见可感并真实存在的人类或者是机械制品,这些制约者穿梭于"第一世界"和"第二世界"之间,运用自己手中可见的操纵系统掌握着一个被创造出来的世界,使"第一世界"被操纵的不可见的真实与"第二世界"被操纵的可见的形象建立起联系,傀儡戏剧的特殊意义也因此得到了实现。正如一则傀儡寓言所说的那样:"'是这样的,'傀儡说,'对操纵者,必须绝对是一个傀儡,不要有任何的意志;而在观众面前必须神气活现,完全不像一个傀儡,好像一切动作都出于我自己的意志。'"③傀儡戏剧的特殊含义就在于要使观演者"看到"傀儡戏剧"第二世界"里隐藏着的操纵者,这种"看到"并不

① (法)亨利·柏格森:《道德与宗教的两个来源》,王作虹、成穷译,译林出版社2014年版,第17页。
② (荷)斯宾诺莎:《伦理学》,贺麟译,商务印书馆2017年版,第2页。
③ 葛成主编:《百年中国寓言精华》,大象出版社2013年版,第200页。

意味着一定要使操纵者直接显现于"第二世界"中（通常在傀儡戏剧舞台上，操纵者的身影是被隐去的），而是通过操纵系统或者是其他的手段，使观演者可以感受到"第二世界"中隐藏着的本质力量，即操纵者存在于第二世界的背后，但时刻影响着第二世界的发展。在某种意义上，操纵者的存在似乎为我们解开了"第一世界"的某个秘密，即被操纵的"第二世界"或许也正是"第一世界"被操控的真相的隐喻。而对于"第一世界"而言，在"第二世界"里"生活"着的生命体，又像是"第一世界"操纵者的另一具身躯，操纵者的灵魂和意志顺着操纵系统进入"第二世界"的另一具身躯中，因此获得了另外一种身份。

第四，傀儡戏剧"第二世界"是一个与"第一世界"相互联系但又相对封闭的艺术世界。在"第二世界"中，每一个演出文本（故事世界）所建构的世界时空都具有差异，不同的故事世界为观演者提供不同的时空模式，比如人的一生用短短的几分钟展示出来，又如毛毛虫破茧的一瞬间被延伸至了五分钟。故事世界中被拉伸的时空显示出了"第二世界"时空的任意性和扭曲性，这种非连贯性的时空进行状态并不受"第一世界"正在进行中的时空的限制，但它们的共同点是在"第一世界"的一段具体而真实的时空中被体现出来，即表现为"第二世界"的任意时空被压缩进"第一世界"的有限时空中。"第二世界"的世界范围也同时受到"第一世界"物理空间的制约，无论是镜框式的正规舞台，还是露天的田野，抑或是由支架、帷幔围住的方寸空间，当它们被人为地设置成为"第二世界"时，那些剧院的墙壁、舞台的台口，露天表演时的有限范围则成了与"第一世界"分界的明显标识。

不过，"第一世界"时空的限制并未给"第二世界"带来运转上的障碍，反而成为了"第二世界"的屏障：第一，"第一世界"和"第二世界"在物理时空上是共享的，但观演空间的存在和故事世界的不同时空使"第一世界"和"第二世界"保持了心理距离，它以这种方式提醒"第一世界"与"第二世界"的界限和差异；第二，观演空间的界限提醒我们"第二世界"是一个有限的世界，而它又能反映出一个无限的世界，恰恰就是在这个意义上，我们给予"第二世界"假定的普遍性，观众们在这样的物理空间中，接受"约定俗成"契约，即"第二世界"存在于物理空间中，但更是存在于观演者的意识中；第三，虽然"第一世界"与"第二世界"因时空差异和物理空间界限的原因产生隔绝，但"第一世界"与"第二世界"的联系依靠观演者的观演在精神层面上进行连接与沟通。观演者的意识暂时抽离"第一世界"，投入"第二世界"中，以一个旁观者的身份来进行"第二世界"的游历，由于"第二世界"与"第一世界"的异质同形的关系，观演者会产生更加虚幻的"入梦"效果。

二、"第二世界"的内部形态——四层等级制世界体系

如果说傀儡生命、操纵系统、操纵者、物理时空构成了傀儡戏剧"第二世界"的外部形态的话，那么"第二世界"的内部形态则表现为四层等级制的世界体系。傀儡戏剧"第二世界"不是一个如"第一世界"这样完整而庞大的宇宙世界，而是由不同的演出文本构成的世界碎片所组成。在"第二世界"中，每一个生命体与共同活动在同一个世界碎片空间的生命体之间都会产生联系，形成由生活环境、历史文化、社会制度、风土人情、人生经历等组

成的故事世界,这些故事世界通常表达为世界中的故事片段,即所描绘的仅仅只是该世界的一部分,关键在于通过这种片段式的、有限式的描绘来反映出故事世界的整体。无数个"故事世界"汇聚成了具有一定行为规律性的类别世界,并以此为基础产生了五种"次世界"——幻想次世界、信仰次世界、模拟次世界、异化次世界、线性(规则)次世界,最终共同建构起了傀儡戏剧的整个"第二世界"(如图1)。

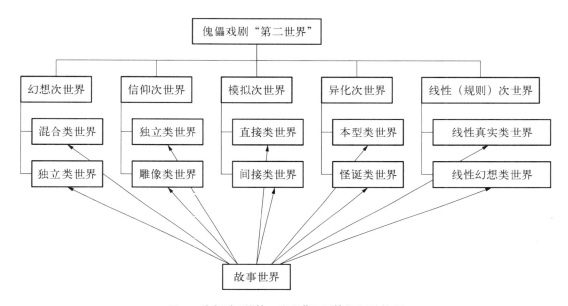

图 1　傀儡戏剧"第二世界"四层等级制结构图

（一）幻想次世界

幻想类次世界始于古代人类对于生命的起源、死亡的回归、物种的奇妙、宇宙的真相的幻想体验,那些神秘的、虚构的、非理性的认知活动是原始人类对生命和世界进行的幻想式的思考和总结——"万物有灵"的原始世界观成为了幻想次世界的思想基础。事实上,傀儡在早期神话中出现的身影甚至可以追溯到中国神话的女娲以泥土造人,希腊神话里宙斯将木偶装扮成美人欺骗妻子赫拉等。作为体量最庞大的次世界,幻想类次世界包含了童话幻想、民间故事以及奇闻异志等文本内容,将非现实空间、非现实现象、非现实生物囊括其中。

从幻想到幻想次世界的产生是一个渐进的过程。首先,人类对"生命"和以己推人的"人性"的探索,使第一世界里孤零零的高等动物——人类不再孤独,而是进入了一个温馨绚丽的幻想世界,充满了对生命的憧憬和渴望。那些无法被解释的自然现象、充满奇幻色彩的精怪以及一切产生于想象中的生命体被"第一世界"的人类于精神世界中创造出来,成为了一种假定性的客观存在生命体。然后,人们通过泥土、草木或者其他材质制成的傀儡建立起对假定的客观存在生命体的认知和评价体系,无论是《白蛇传》里的青白蛇妖、《富士山传奇》中的妖怪、《恶魔的工厂》里的鬼、还是《匹诺曹历险记》中的小木头人、《白雪

公主》中的巫婆和矮人……那些在"第一世界"的人类意识中才可以存在的假定客观存在生命体以傀儡这一物质材料为媒介,通过幻想次世界的展示,显现于傀儡戏剧的"第二世界"中。最终,"第一世界"的人们为这些幻想生物勾勒出它们生活的场景,假定的生命体在具体场景下的生活营造出了世界存在的真实感,成了某种意义上的"现实",使观演者在观演过程中从"第一世界"的现实生活中进入了一个不可思议的"第二世界"。

幻想次世界又分为两种类型,第一类是人类与幻想生命体混合生活的混合类世界。这类世界的故事世界有阿根廷傀儡剧《森林王子》、匈牙利傀儡剧《亚诺什勇士》、中国傀儡剧《龙》等。在该类故事世界中,现实和幻想处于一种相对平衡的互交状态,具有强大法术的超凡生命体或者非人生命体与普通人类共同生活在同一个宇宙世界,彼此间产生一定的命运交织和矛盾纠葛,并最终借由某些超自然超现实的力量完成某些行动目标。这种混合式生活方式是人类基于"第一世界"的生活环境的幻想性再创造,即客观真实的生活环境与从幻想中创造出的生活环境融合起来,从而形成了新的生态模式。第二类是幻想生物单独居住的独立类世界,如加拿大的《晚安、月亮和逃家小兔》《好饿好饿的毛毛虫》、中国的《鹤鸣》《斑羚飞渡》等傀儡剧。该类世界的生命体是完全被人类创造出来的具有意识、精神、智慧的拟人化非现实幻想生命体,幻想生命体通常远离或者脱离人类生活的世界,生活在一种完全凭借虚拟想象建造出来的世界。虽然这种天马行空的想象离不开"第一世界"里现实的影子,但总体而言,独立类世界为幻想生物提供了一个世外桃源般的奇妙世界,以供这些幻想生物按照自己的世界规则和行为规范在其中进行活动而不受现实人类世界的打扰。

从某种意义上说,幻想次世界的形成对整个"第二世界"的结构和意义都具有强大的影响力与制约性。一方面,幻想次世界用想象力来构建出无数梦幻的、非现实的、自由无羁的故事世界,使不少研究者都认为,木偶戏(笔者:傀儡戏剧)的原理是在幻想世界表现[①]。另一方面,幻想性次世界的庞大体系使得傀儡戏剧难免被迅速固化成片面的印象模式,当大多数的傀儡世界被这种印象模式同质化后,其他具有特殊意义与审美特性的次世界也被无形中削弱。

(二)信仰次世界

傀儡戏剧从起源开始就与祭祀、神鬼有着密不可分的关系,从陪葬所用之俑,到丧家之乐,再到戏剧表演,无论傀儡戏如何演变发展,始终贯穿其演变的一个重要功能就是承载着民间百姓的信仰和对"神明"的敬畏[②]。《史记·殷本纪》记载:"商帝武乙无道,为偶人,谓之天神,与之博,令人为行。"[③]可见最晚在我国商代就已经出现了人来操纵偶进行扮演"天神"的傀儡表演,至今在中国的部分地区还保留着节日进行傀儡戏表演的习俗。16世纪,欧洲已经广泛地使用傀儡在圣诞日进行圣诞颂歌的表演。但无论是东方还是西方,在信仰活动中产生的傀儡故事世界基本都是基于宗教故事、神话故事而展开,那些掌

① Alexander Bakshy:《木人戏的提倡:木人戏的一课》,陈七嘉译,《戏》1993年第1期。
② 殷无为:《如何正确看待中国傀儡戏——读〈中国傀儡戏史〉的启示》,《戏剧艺术》2019年第6期。
③ (汉)司马迁著、柯继铭主编:《史记文白对照第4卷大字本》,黑龙江科学技术出版社2012年版,第2269页。

管宇宙的神灵、行业的始祖、先祖的灵魂在信仰次世界的故事世界成了"第一世界"宗教文化中相应的信仰与仪式,其内容和意义仍然在演出的过程中不断地分裂、复制与重构。

在信仰次世界里,傀儡出现了两条转化的路线:一种是偶人—神像—神灵—活动的神灵(傀儡表演),即以傀儡来假装扮演宗教(神话)人物使其进行目的化的行动,也称行动类世界,表现内容通常是一些重大事件的再现。比如,历经磨难的个人传记[如耶稣会传教士雅科梅·贡萨尔维斯(Jacome Gonçalves)创作的傀儡戏《耶稣受难剧》]、降妖除魔的惩恶事迹(如中国傀儡戏《陈靖姑》)、劝人向善的传道剧(如中国傀儡戏《目连救母》)、传播教义的宗教故事(如日本傀儡戏《阿弥陀剖胸》、英国傀儡戏《创世记》)等。由于宗教神话故事中通常出现神力、法力、显灵等非现实的因素,"第一世界"的人们通常会用舞台技术在"第二世界"中创造出"超凡的能力",以符合"第一世界"特定人群心目中的宗教神话里应该表现出来的样态,这也使宗教神话故事成了在"第二世界"中才存在的真实的现实。

另一种转化路线是神灵—神像—活动的神像(傀儡表演),即该傀儡为宗教、神话人物在现实世界的一种雕像化的具象体现,也称雕像类世界。在雕像世界中,傀儡被视为"宗教剧中'高贵的人造物'",世界的行动性并不如行动类世界那么明显,它更加强调的是通过雕像化的傀儡那"面孔的庄重严肃和身体的静止"以及"象征性的动作"充分显示出宗教(神话)人物的神性与灵性,并赋予观者一种澎湃的精神力量,在朱莉·泰摩尔(Julie Taymor)导演的《俄狄浦斯王》一剧中,傀儡化的忒拜国国王拉伊奥斯和人面狮身女妖斯芬克斯那静态的庄严仪态、固化的面具式表情和造型化的行为举止使观赏者产生了对古希腊艺术之美的审视和思考,在惊叹、赞美中升腾的审美愉悦给人们带来了一种巨大的心灵震撼。正如爱德华·戈登·克雷(Edward Gordon Craig)所说的那样,这是一种"如此巨大的精神力量,所以它(笔者注:傀儡)在他们的宗教中起着较大的作用。我们可以从中学到某种力量和优美的英勇气概,因为在观看一场演出时,不可能不感到肉体和精神上的爽快"①。

信仰次世界的特殊之处还在于它为"第一世界"的人们提供了一个精神寄托的对象,使"神"成了"有广延的实体"②,这一方面表现为宗教(神话)人物把自身的神圣含义固定在了物质材料上,在与各种社会群体对宗教人物的视觉互动和认同观念相联系后,信仰次世界的傀儡生命首先化身成真实的存在,是一个存在于观演者意识中的"真正"的宗教人物;另一方面表现为"傀儡"作为"第一世界"的物质材料,被由集体意识阐发的观念和情感赋予了一种意义上的权威,使"第一世界"中的特定个体坚定傀儡代表(就是)"第一世界"的宗教(神话)人物,并通过这样的方式释放自己的神力来支配、约束着世人。于是,信仰次世界便得以以更加直接的方式出现并影响着真实的"第一世界"。

(三)模拟次世界

同傀儡戏剧"第二世界"的其他次世界相比,模拟次世界更注重对"第一世界"表象的

① (英)爱德华·戈登·克雷:《论剧场艺术》,李醒译,文化艺术出版社1986年版,第174页。
② (英)罗斯:《斯宾诺莎》,谭鑫田、傅有德译,广西师范大学出版社2018年版,第79页。

再现,其所属的故事世界被置于一个完全忠实于"第一世界"原貌的场景中,所有生命体的行为、自然界与人类社会的运转都按照"第一世界"的本来模样进行模拟,这其中还包含着对"第一世界"的社会规则、制度、风俗、宗教、艺术等的模仿以及按照"第一世界"的自然规则、社会发展、人与人的关系推断出来的以"第一世界"的现实逻辑进行展开的行为的模仿。

从表现来看,模拟次世界分为两种类型:一是直接类模拟世界,二是间接类模拟世界。直接类模拟世界的核心是以"外部真实"为出发点,尽量在故事世界中减少抽象和风格化的变形,并不过多地以艺术性、戏剧性的表现方式来干扰故事世界的整体面貌,直接类模拟世界如同一面"第一世界"的镜子,意在对"第一世界"进行细致入微的描绘和客观理性的呈现,从内容到形式都带有明确的真实倾向,主要表现为"鸡皮鹤发与真同"的写实效果,如提线傀儡历史剧《赵氏孤儿》、杖头傀儡现代剧《小八路》、桌面傀儡剧《老人与狗》等。直接类模拟世界用傀儡来对"第一世界"中的自然界和人类社会的现象进行复制式的模拟,因此对"第一世界"的模拟是否具有较高的真实性就成了衡量该种世界的定式与尺度,某种意义而言,直接模拟世界"与真同"的特征是一种代表了绝大多数傀儡艺术价值观念的标准。

间接类模拟世界是指采用一定的变形或抽象的手段对"第一世界"进行模拟。当"第一世界"的创作者不甘心用精准的傀儡形态这一定式来模拟世界的时候,以其他艺术化的方式来展示世界就成为了新的方法。一种方式是以模仿第一世界艺术的形式来表现"第一世界",如中国傀儡戏剧擅长以戏曲作为载体,故事世界则表现为模拟戏曲艺术的形态发生和发展。另一种方式则表现为以更为抽象的外形来进行对"第一世界"的模仿,如用衬衫来表演孩子的成长过程、用锡纸塑造出光泽的世界、用扇子来演绎孔雀开屏……虽然傀儡外形不再追求"形似",但故事世界的行为大多依循着"第一世界"的事物及生命的合理化产生和合乎情理的逻辑化行为的线索而进行。间接类模拟世界要求对活动本身的真实性客观性进行解构和重组,使其能够比直接类模拟世界更加深刻地映现出"第一世界"的真实面貌。虽然被模仿的艺术门类具有一定的程式性和假定性,但间接类模拟世界独具的模拟特点与被模仿对象两者之间产生了一种共通的联结,这使间接类模拟世界并不是传统认识中对"第一世界"的客观反映和表象表达,而是在对"第一世界"进行忠实模拟的同时也包含着创作者的艺术构思和想象,并以艺术呈现上的相互借力,使间接类模拟世界从内涵到形式上都成了一种更为特殊的艺术世界。

从表象看,模拟次世界成了"第一世界"的复制品,但从深层次的意义来看,由于人们身处在"第一世界"中,不可能直观、客观地面对"第一世界"的"真相",于是人们采用创造了傀儡戏剧"第二世界"这种方式作为媒介,将他们对万物的综合性理解投射到"第二世界",用"模拟次世界"这个最易于直接把握的世界框架来解释"第一世界"的某些现象。在"第一世界"形态向"第二世界"形态转变过程中,"第一世界"实际上被置于"模拟次世界"的构架中,并在此构架中接受观察,以供研究者理性、客观地看待"第一世界"存在的关于社会、自然等各类问题。"模拟次世界"以批判的眼光审视"第一世界",直接地暴露出"第

"一世界"的内在矛盾和外在冲突,比如苏联创造于20世纪30年代的现代讽刺傀儡剧《迷惑于你的媚眼下》,就以这种方式深刻地揭露了美国华尔街资本主义生活的腐化。

(四)异化次世界

"异化"作为一个哲学概念,通常被认为是在工业技术社会中的某一主体(某个人、某一集体、某个集团)在某种活动中"转化为某种同自己相对立的东西,成为外在于自己的或异己的统治者、支配者"①。如果进一步将"异化"的概念进行外延,"异化"则可覆盖到世界的方方面面:世界作为一个庞大的系统持续进行运转并必然会发生变化,身处于系统中的人类随着系统的变化或主动或被动地接受、生产、传递着系统中产生的各种信息,人们频频被卷入来自各方面的信息之中,不得不对自己加以改造以便自身更适应系统的运转,最终就导致了人与人的疏远对立、人与自我的疏远对立、人与社会及自然的疏远对立、人的行为与人的精神层面的疏远对立……而在这个过程中,整个世界系统也不可避免地因为人的异化而异化。傀儡戏剧"第二世界"的"异化次世界"通常表达的正是这样一个异化的世界,"第一世界"的人们把对特定事物、现象"异化"的看法和思考隐藏在傀儡之中,让"第二世界"的傀儡生命作为一种象征符号传递出被"异化"的信息和密码,通过故事世界的呈现被"第一世界"的观演者所接收。按照异化的不同类型进行划分,"异化次世界"又分为本型类世界与怪诞类世界。

本型类世界指在傀儡以"第一世界"中人的本来面貌和特性为基础,用傀儡无生命的物质属性来强调突出人的"非人"属性。社会学家们通常将社会成员描绘为"判断傀儡"(judgmental dope)、"文化傀儡"(cultural dope)、"心理傀儡"(psychological dope),即人类行动通常选择社会这个系统所提供的预先确立的、"合法""合理"的信息来进行行动,人的能动性完全成为功能或需要的附庸,人类行动完全成为系统运转的需要。在这样的异化社会中,人类永远不可能获得真正的自由,因此"人没有自由的灵魂,他的灵魂或多或少都被囚禁在一个类似机器的身体之内"②。如果说模拟次世界的本质是将"躯壳"活化的生命奇迹,那么本型类世界则是一种反向表达,正如沃尔夫冈·凯泽尔(Wolfgang Kayser)认为:"异化是通过赋予机械物生命和剥夺人的生命而达到的……我们会看到人变成傀儡、活动木偶和机械人,脸凝固成了面具。"③本型类世界就是这样一种用傀儡雕刻出人的本型面貌,然后用机械的、僵直的、无生命的行为举止来表现出人类精神和灵魂的缺失,象征着人类在异化的过程中最终将成为如行尸走肉般的只剩下躯壳的傀儡的世界。该类代表作有俄罗斯剧院的傀儡短剧《我们》,在吹哨人的指令下,人们(傀儡)做着重复、机械而毫无意义的动作,如果有人做出了不同的动作,打破了"和谐",所有人(傀儡)的动作会突

① 薛萍著、王为全主编:《探索人类解放的新路径:〈1844年经济学哲学手稿〉解读》,现代出版社2016年版,第59页。
② 郑岐山:《心曲——哲学照亮生命》,上海社会科学院出版社2011年版,第129页。
③ (德)沃尔夫冈·凯泽尔:《美人和野兽——文学艺术中的怪诞》,曾忠禄、钟翔荔译,华岳文艺出版社1987年版,第195页。

然暂停,直到他恢复与其他人(傀儡)同样的动作后再继续下去,深刻地表达了复杂的社会环境下的人们麻木而病态的生存状态和无形中被驱使着的、被控制着的生存动力,具有同样寓意作品的还有英格玛·伯格曼(Emst Ingmar Bergman)的电影《木偶世界》。

怪诞类世界是一种将世界、人或者事物以夸张的、荒诞的、变形的傀儡形态方式来展示出来的世界。凯泽尔认为"怪诞是异化的世界",其原由是"我们的世界已变得不可靠,我们不可能生存在这个面目全非的世界里"以及"畸形世界激起的恐怖的最深处"①。怪诞类世界通常表现为以面目全非的傀儡来揭开这个面目全非的世界、某种荒诞现象及被异化的人类本身的真相。如音乐剧《恐怖小店》中食人花这一角色,一开始仅仅是一株幼苗(杖头傀儡或桌面木偶),然而当人类的欲望开始膨胀后,活人的血与肉使其从一棵幼苗成长为了一个恐怖的庞然大物(大型傀儡),最终它的主人也遭到了吞噬。表面上看,食人花是一个诡异和恐怖相结合的怪诞生命体,但事实上,食人花的不断变化其实是人类贪欲的不断膨胀的象征,而食人花最终将主人吞噬的场景正是预示人性沦丧带给世界的灾难。由于怪诞类世界的超现实性、颠覆性和反常规性的特点超出了人们的日常生活经验与认知范围,因此会显得富有神秘感、怪异感、荒诞感。值得注意的是,怪诞世界中傀儡生命并不全都是邪恶的反面角色,如《变形记》一剧中,主人公变为甲虫后的这一怪诞形态其实是对人与自我之间、人与人之间、人与社会之间产生的异化的一种鞭辟入里的透视,深刻地解释了产生异化后的人类将面临的毁灭命运。也正是因为傀儡可以将诸如此类的异化形态进行具象表达,"第二世界"中的怪诞类世界才通常充满了象征和隐喻的意味,并且最终指向深刻的悲剧意义。

(五)线性次世界

线性次世界是指利用傀儡戏剧中提线傀儡操纵系统的特性为故事世界文本内容的特征来进行世界规则的设定,意义在于将"第一世界"的真实规则或者是创作出的故事世界规则显现出来,以此来完成一个故事世界的世界规则的构建,使其成为一个奇特的"线"的世界。线性次世界分为线性真实类世界和线性幻想类世界两种。

洛特曼认为:"每个生物体的一生都与其周围环境发生复杂的相互作用……人与其周围环境的相互作用可以看作对信息的接受和译解……尤其是来自各种生命的信息。"②事实上,不只是生物体之间的相互作用,时间与时间的相互作用、事件与事件的相互联系、空间与空间的距离,无论何种形式的信息,在传递或者接受的过程中需要经过通道,或者说是以线状来进行连接的,社交、语言、行为、选择、艺术、宗教等则是这个网络宇宙的各个节点,共同交织,最后汇成网络。柏拉图甚至认为,人的情感和内心状态的不同、选择的不同及行动的不同也同样是由线牵引着的:"每个人身上都有两个相反的糊涂参事:快乐和痛苦。如果说人只是神的奇妙傀儡,那么,我们的各种内心状态……就是一些绳和线,各向

① (德)沃尔夫冈·凯泽尔:《美人和野兽——文学艺术中的怪诞》,曾忠禄、钟翔荔译,华岳文艺出版社1987年版,第196页。
② 王坤编译:《艺术文本的结构》,中山大学出版社2003年版,第5页。

一方拉拽我们，牵引我们，因为它们是对立的，所以也把我们引向对立的行动，这也是善与恶的分野。"[1]人类自己创造的规则文化、政治、体制、宗教等形成了一个个有限活动且相互交织的网络，线性真实类世界就将"第一世界"的自然规则、社会规则、生活规则等通过运用提线傀儡的操纵特性也就是"线"的外显来表现出来，并以此来表明它们如何影响"第一世界"的运转。在中国傀儡剧《海关》最后一幕中，男女主人公是被木匠创造出来的一对傀儡，东西方不同的思维模式和生活方式以"线"的方式呈现在舞台上，从舞台上空垂钓下来的丝线分别捆绑在他们身上，男女主人公也因此获得了行动（生命）的权利，但这些丝线的存在也同样使男女主人公受到了行动和选择上的束缚，无法摆脱"线"的他们，最终选择了分手。表面上看是"线"的束缚导致了两人的分离，但实际上隐喻的是不同的文化背景和思维模式可能带给人类行为和思想上的差异，最终产生令人惋惜的结局。我们或许可以这么询问自己："如何才能真正摆脱'线'的操控获得属于人的真正的自由？"这就是线性真实类世界留给"第一世界"人们的思考。

另一方面，"第一世界"人们大胆的幻想将"线"指向了不可知的隐秘，使线性次世界中出现了线性幻想世界这样一种特殊而神秘的世界类型。未知的命运、灵魂的归宿、生命的起源……是否有人在编织我们的命运？时间的过去，时间的未来，我们是否被一条条时间线控制？线从何处来？它的终点在何处？在影片《扯线王子复仇记》中，导演大胆采用了提线傀儡的操纵系统创造了一个奇异的世界，在这个世界里，每一个生命都不是从母体中诞生，而是由父亲将木材削成人形，经过从天空降落下生命之线的缠绕才获得生命，那些从天空降落的线跟随着人的一生，生命线如果断落则生物的生命也就此消亡，成为腐朽的木人……"第一世界"人们对"线"的无边幻想把整个世界与"线"之间可能存在的关系都聚集起来，将"第二世界"的世界规则"挪动"进了一种特定的世界结构中，幻想和"线"组成的世界越独特，则这个世界结构的意义也就越大。如果说线性真实类世界是观察并反映"第一世界"暗藏在人和行为深处的规则，那么线性幻想类世界的目标则是利用傀儡戏剧的线性操纵体统予以规则幻想性表达，这也恰恰是属于线性幻想类世界的最独特的魅力。

总而言之，线性次世界将整个世界看作一个傀儡系统化的世界，被操纵的这种或"残忍"或"隐秘"的真象必须通过傀儡戏剧"第二世界"中的线性次世界的显现，才可以被"第一世界"的人类真正认知或者产生思考——这或许才是我们正所处在的"第一世界"的真实境遇。

笔者认为，傀儡戏剧"第二世界"中的五种次世界分别代表了傀儡戏剧五种不同的美学意象和哲学倾向，是人类在漫漫文明长河中建立起来的所有体系的集中反映。作为一个有组织的多层次的艺术世界，其层次包含着可见可知的现实形态——外部结构，也包含着可感可知的意识形态——内部结构。外部结构为故事世界提供了稳固的现实基础，傀儡戏剧"第二世界"打破了现实世界空间逻辑，使文本意义或者意识层面的故事成了一种拟真化的可触可感的现实存在。而内部结构则为"第二世界"引入了多种规则性：故事世

[1] （古希腊）柏拉图：《法学文库法律篇》，张智仁、何勤华译，孙增霖校，商务印书馆2016年版，第33页。

界可以印证"第一世界"各个发展的阶段,体现出不同文明的社会及文化模式;可以凸显出人类创造的精神,成为文本再创造的重要体现手段;可以作为象征的媒介,隐喻人类社会及宇宙的潜在的秩序与深刻的真实……

傀儡戏剧的"第二世界"不是一个个被动的、零散的故事文本的容器,而是一个个动态的世界发生器的孵化体。相较于其他基于文学或者艺术来建构的"第二世界"而言,傀儡戏剧"第二世界"的整体面貌无疑因为这种多层次的艺术结构而显得更加复杂、立体和直观,这也使其具有的价值和反映出来的意义更加深刻、全面。我们或许可以这么认为,傀儡戏剧的"第二世界",其存在的意义并不是只展现出一个个存在于现实及想象中的故事世界,而是提供了一个对人类文明进行审视、思考及改造的新的研究视角。